西泠學堂專用教材　總主編　陳振濂

書法入門

白鶴 編著

中華書局　集古齋

總　序

　　香港西泠學堂自創辦以來，教學上以傳統的書法、中國畫、篆刻藝術為核心，弘揚百年名社西泠印社提倡詩書畫印一體的宗旨；又因為與香港聯合出版集團結成緊密型辦學「聯合體」，集團旗下擁有兩個同樣歷史悠久的傳統文化老字號，在專業推廣上擁有別家無法比擬的立體綜合優勢：一是有香港中華書局這樣的文史出版老品牌優勢，二是有香港集古齋這樣的藝術品經營老品牌優勢；再加上西泠印社崇尚古典的「詩書畫印綜合（兼能）」與「重振金石學」方面的專業優勢，共同整合到新創的西泠學堂這個載體，遂使得中國幾千年詩畫傳統，在商業化程度極高的香港社會，有了一個很好的聚焦平台。這樣的機遇，有賴於國家總體上的文化政策大格局；也有賴於香港聯合出版集團、香港中華書局、集古齋同仁團隊上下的強大合力，和西泠印社百年以來致力於傳播中國文化始終不渝的堅定努力。幾千年悠久的文明璀璨，正是靠一代接着一代的志士仁人所擁有的文化自信，文脈嬗遞，筋脈相連，承前啟後，推陳出新。作為主體的兩家之所以能取得共識，努力推動創辦西泠學堂，並以之來推動中國書畫篆刻藝術（它背後是偉大的中華文明）在海外的健康傳播與交流發展，所致力的正是這樣一個目標。

　　在這個宏大命題背後，其實包含了必須回應的三個難點。

一、知識模型 —— 古典背景

　　西泠學堂立足於中國古代承傳五千年的詩書畫印傳統，它是非常「國學」的，或者說是「國藝」的。這就決定了選擇在西泠學堂學習的學子們，必須要在中國文化這個根本上下功夫。詩書畫印本來只是一「藝」，了解筆墨技巧、掌握形式呈現，能畫好畫寫好書法刻好印章，就足以完成學業。現在很多書畫學塾或專門美術學校，也都是這樣的學習標準。但正因我們的主辦方，是西泠印社、是中華書局、是集古齋，它們無論哪個品牌，作為傳統文化堅強堡壘都持續了一百多年，至少也有六十年一甲子之久，都是在近代「西學東漸」時髦大潮中極有文化主見和定力的逆行者。因此，西泠學堂推行詩書畫印課程，至少不必以西方藝術史與現代派抽象派藝術或觀念行為藝術為主導。正相反，我們希望在商業化程度很高的香港、澳門等地，反過來推動本已不無寂寞孤獨的中國傳統藝術的弘揚光大，以技藝學習來「技進乎道」，進而融為中華文明的教化，潤物細無聲，致廣大盡精微。更以主辦方的香港中華書局為文史類學術出版的最大淵藪，出版各種經史子集古典詩文之書汗牛充棟，唾手可得，近水樓台，正足以取來滋養書畫篆刻的學習者，從而以中國學問、中國技藝、中國思維的養成，浸潤自己有價值的一生。

二、知識應用 —— 海外視角

　　西泠學堂的開設，主要是為了滿足境外和海外的中國傳統文藝的學習和傳播的需求。這意味着它不能套用內地各大美術學院或一般社會教學培訓機構的現成經驗。在內地的美術愛好者和初入門者，一旦因喜愛而投入，對許多知識技巧規則的認知和接受，是天經地義順理成章的當然之事。有大量印刷精美的畫冊字帖印譜環繞左右；又有各層級的藝術社團組織或相應羣體，在不斷推進展覽創作觀摩活動；甚至還可以有穩定的師承與從藝同門（即「朋友圈」）；但在香港、澳門，商業社會高度發達，導致文化比重降低而走向邊緣化，尤其是相比於西方現代藝術挾外來之勢，中國傳統藝術更是面臨長期的尷尬。因此，我們西泠學堂希望能以此為契機，尋找直接面向海外的、針對詩書畫印傳統藝術進行教學的新視角、新方法、新理念。如果有可能，經過若干年努力，在保存傳統精粹的同時，又使境外海外域外的書畫篆刻教學能與中國大陸的已有模式拉開距離，形成獨立體系 —— 隨着西泠學堂在海外的不斷拓展，在中國港澳地區、在東南亞、在日本、在歐洲如法德、在美國，這樣的需求只會愈來愈大。從根本上說：中國書畫篆刻藝術的走向世界和作為「中國文化走出去」的一環，西泠學堂必然會擁有自己的使命和歷史責任；因為這本來就是清末民初我們第一代西泠印社社員們連結日本和朝鮮半島文化藝術的優良傳統。既如此，香港西泠學堂依託香港中華書局出版優勢、針對海外的獨立的書畫篆刻教材編輯出版，就是十分必要而且水到渠成的了。

　　對中國書畫篆刻藝術走向海外，西泠學堂應該有自己的初心與使命擔當。教材的推出，正是基於這一最重要的認識。

三、知識載體 —— 教學立場

　　西泠學堂是學堂，以學為宗。這句話的反面意思是，它不是展覽創作，也不是理論研究。展覽創作交流，有香港集古齋；理論研究出版，有香港中華書局。而西泠學堂就是教學、傳授、薪火相傳，澤被天下，重塑文明正脈。尤其是在域外的傳統文化日趨孤獨，為社會所冷落之際，更迫切需要我們的堅守，一燈孤懸香火不滅。王陽明曾有言：「所謂布道者，必視天下若赤子，方能成功。」赤子者，喻學習詩書畫印者可能是零基礎，從藝術的「牙牙學語」一窮二白開始。因此，教學者要有足夠的耐心，不厭其煩。而教材的編寫，則是把教學內容和要求秩序化。對一個著名書畫篆刻家而言，最終的作品完成就是結果。至於怎麼完成的過程，可以忽略而毋須煩言；但對一個西泠學堂的教師而言，他必須要把已完成畫面的每一個環節和每一個細節像剝筍一樣層層剝開，把要領和精髓分拆給學員看。在課堂裏呈現出來的知識（技巧）形態，不應該是含糊籠統的，而必須是精確的和有條不紊的。尤其是凝聚成教材，更要有相當

的穩定性和權威性。它肯定不是一個個孤立的知識點或技法要領教條，它是經過條分縷析之後、形成次序分明的知識（技巧）系統。換言之，課堂裏教授的知識，不應該是教師隨心所欲僅從一部《中國書畫篆刻大辭典》裏任意提取的孤立辭條內容；而應該是每一個教學程序中不可或缺的知識（技巧）邏輯點——課題的分解、課期的分解、課程的分解、課時的分解，一切都「盡在囊中」。教師依此而教，學生也可以依此來檢驗自己的學習效果甚至教師的教學水平。我們想推出的，正是這樣的教材。

西泠學堂是一個新生事物。「天下第一社」西泠印社本身並不是專業教學機構而是一個充分國際化了的藝術社團。但它有持續五六代的承傳，由它提出理念與方向，定位必高，品質必精。而香港中華書局和集古齋則是出版和藝術創作展覽的名牌重鎮。它們對於在專業院校教學以外的社會教學方面，以其雄厚的實力，又有西泠諸賢的融匯支撐，完全可以另闢蹊徑、獨樹一幟。但正因為是社會辦學，也有可能在初期面臨培養目標不夠明確、教學方式不夠規範的問題。如是，則一套「硬核」的教材，正是我們所急盼的。亦即是說，西泠學堂模式要走向五湖四海，今後還要代表中國文明和文化走向七大洲四大洋，為長久計，書法、中國畫、篆刻的教材建設是當務之急，是健康有序辦學的必要條件。

一是要編創完整成系統的有權威性的教材，二是要延請到能使用這些教材的優秀教師。教材要提供基本的「知識盤」：一個領域，有哪些常識和重要的知識點？以甚麼樣的體系展開？它的出發點和推進程序有甚麼環環相扣的因果邏輯關係？在這個物質基礎上，教師在教學現場時又需要有怎樣的隨機活用又輕重詳略有序的調節掌控？所有這些，都是我們西泠學堂今天已經面臨的嚴峻挑戰也是今後若干年發展的必然挑戰。

借助於香港中華書局的出版業務優勢，感謝趙東曉總經理的宏大構想、堅毅決心和專注熱情的投入，我們共同策劃了西泠學堂專用的系列藝術教材，共分為中國畫、書法、篆刻三個系列，陸續編輯出版。在今後，一套面向海外的、體系嚴整又講究科學性的中國傳統書畫篆刻藝術教材系列，將是我們最重要的工作目標和學術目標，它的水平，將會決定、影響、提升西泠學堂的整體教學水平。

陳振濂

2020 年 2 月 22 日於孤山西泠印社

前言

　　真正的書法作品在我們面前，永遠是一條流動不息的生命之河，有漪瀾、有波濤，也有狂瀾巨浪……瞬間中化成「凝固的音樂」。它流淌在我們的心靈中，我們的靈魂彷彿也因有了這種韻律之舞而重返氣韻之鄉，在一片空靈中感受着生命的本真。[1]

　　書法，不僅是中國最具代表性的傳統藝術，也是中國文化原初的發生者。從漢字的原創性看，主要有三類：象形、指示和會意，分別代表了三種典型的思維形式——意象思維、象徵思維和整體直觀，[2] 並對其後的藝術、哲學、文學等產生深遠影響，構成中國人所特有的人生境界和審美理想。書法不是單純的寫字，而是中國哲學之形學。林語堂曾感歎道：「也許只有在書法上，我們才能看到中國人藝術心靈的極致。」[3] 學習書法既為了寫好字，更重要的是通過書法打開中國文化之源，從本質上了解中國文化的根性。故自古以來，書法始終作為人生修養的重要手段，也是了解中國人藝術思維的最重要的學科之一。

　　任何藝術，其基礎都接近於自然科學，都是建立在物質基礎上的；一旦進入藝術創作或鑒賞，與精神現象構成內在聯繫，便具有自然科學和社會科學的雙重特徵，對此，西方文藝復興時期已經基本解決。而書法至今還停留在仁者見仁智者見智的狀態，更沒有基礎的評定標準，這是造成當下書法創作領域混亂的主要原因。就其語言表現方式而言，離開了筆墨紙的物質基礎，是不可思議的。不通筆性，也就無法表現骨法用筆；同樣，不深悉紙性、墨性，所謂的墨分五色，便是一句空話。如何了解、掌握、運用這一基礎，並使物我之性發揮到絕致，由此構成書法基礎的核心內涵。其中方法是第一性的，合理正確的方法，將直接影響到學習進程和今後的發展方向，最終達到身心合一的可能性。要做到這一步，首先是體位（執筆等）。如何使書寫時每一個動作，使物我之性達成協調一致，解除物我之間的隔閡，這是書法入門的首要大關。簡言之，根據不同的書體採取何種執筆法為宜，將直接涉及到如何有效激活手的生理潛能和毛筆的筆性，使之發揮出最佳狀態。同理，書法語言中，最接近本質的表現方式是外在形式還是生命的節奏（勢）和意象性表現？長期以來，基本上都從外在形式（點畫形態、結構）入手，學了很長一段時期，結體有所完善了，卻還是難以駕馭手中之筆，更無法表現出書

1　白鶴《中國書法藝術學》（香港：中華書局〔香港〕有限公司，2017），頁9。
2　同上，頁13。
3　林語堂著，郝志東、沈益洪譯《中國人》（杭州：浙江人民出版社，1988），頁258。

法獨特的韻味。一旦轉入到行書，問題更為嚴重，甚至寸步難行，成功者，更是鳳毛麟角。究其原因，在入門的瞬間，已陷入誤區。書法並非是單純的造型藝術，而是空間形式韻律化的節奏藝術，是超越時空的，其特徵就是有一個不間斷、充滿韻律感的「勢」的存在，與音樂十分相似。張懷瓘《書議》稱其為「無聲之音，無形之相」。離開了輕重緩急、長短深淺，以及彼此間呼應、過渡、對比、反襯等勢的貫穿與變化，所謂書法的藝術性則無從表達。這也就是為甚麼，即便是王羲之也無法複製其名篇《蘭亭序》的原因。空間可以複製，時間卻不可逆轉，這是其一。其二，書法又是意象性藝術，任何一個點線，都能隱約表現出客觀事物的形、意、神，都是「同自然之妙有」[4]的生命現實。進入創作層面，任何一位書法家，必定擁有一個悟性獨到、自然與藝術相對應的意象性思維方式，諸如褚遂良的「印印泥」、「錐畫沙」，顏真卿的「屋漏痕」等，同時都擁有一個精神和歷史在場。故學習書法，忽視其基礎的核心內涵，想要真正入門，幾乎是不可能的。這也是本教材的核心命題。

「書法以用筆為上，而結字亦須用工。蓋結字因時相傳，用筆千古不易。」[5] 用筆原理或原則是千古不易的，就像語言的表達規律。結體隨着時空、情感的不同，自然相異。然其基調（風格）相對穩定，這便是本性的所在。鑒於此，選帖是第一關，意味着歷史在場的定位。這一定位，將直接影響到今後發展的方向和審美取向。楷書和行書，是最實用的書體，草書最具藝術性。楷書是否能通行，草書是否能通楷，最終打通彼此的界限，是選帖的基本原則。就楷書而言，「行法楷書」（強調勢）是更高一層的書寫境界，稍加流變、連綿，便成行書。這一特點表現得最傑出者，是「初唐四家」之一的褚遂良，尤其是其晚年《房玄齡碑》和《雁塔聖教序》。故本教材，採用其早期《孟法師碑》和晚年的《雁塔聖教序》為底本，以此闡述平正與對立統一的兩大規律和基本書勢。行書以王羲之、米芾為範本，由楷入行，由靜至動。最終由部分進入整體，由技法進入審美，由創作進入藝術在場，為學書者提供一套方法論上的參考依據。

白鶴

4　孫過庭《書譜》。
5　趙孟頫《蘭亭十三跋》。

目錄

總序／陳振濂　　　　　　　　　　　　　　　　　　　i

前言／白鶴　　　　　　　　　　　　　　　　　　　　iv

第一章　妙在執筆　　　　　　　　　　　　　　　　　1
　　第一節　常用執筆法　　　　　　　　　　　　　　2
　　第二節　執筆述要　　　　　　　　　　　　　　　6

第二章　外模仿與內模仿　　　　　　　　　　　　　8
　　第一節　碑帖選擇　　　　　　　　　　　　　　　10
　　第二節　外摹仿　　　　　　　　　　　　　　　　10
　　第三節　內摹仿　　　　　　　　　　　　　　　　16

第三章　用筆基本原理——起、行、收、轉折　　　18
　　第一節　筆性說　　　　　　　　　　　　　　　　20
　　第二節　起筆　　　　　　　　　　　　　　　　　23
　　第三節　行筆　　　　　　　　　　　　　　　　　26
　　第四節　收筆　　　　　　　　　　　　　　　　　29
　　第五節　轉折　　　　　　　　　　　　　　　　　30
　　第六節　線條訓練　　　　　　　　　　　　　　　34

第四章　筆法與意象　　　　　　　　　　　　　　　36
　　第一節　楷書用筆與意象　　　　　　　　　　　　38
　　第二節　行書用筆與意象　　　　　　　　　　　　66

第五章　無聲之音——筆勢　　　　　　　　　　　　94
　　第一節　立留　　　　　　　　　　　　　　　　　96
　　第二節　逆側　　　　　　　　　　　　　　　　　98
　　第三節　鋪裹　　　　　　　　　　　　　　　　　100
　　第四節　方圓　　　　　　　　　　　　　　　　　101
　　第五節　曲直　　　　　　　　　　　　　　　　　102
　　第六節　斷連　　　　　　　　　　　　　　　　　103

第七節　輕重　　　　　　　　　　　　　105
第八節　緩急　　　　　　　　　　　　　107

第六章　寓時間於空間──結構與書勢　110
第一節　比例對稱──平正的原理　　　112
第二節　對立統一──韻律化原理　　　118

第七章　黑白之韻──墨法　134
第一節　墨法種類　　　　　　　　　　136
第二節　書體與墨法　　　　　　　　　142
第三節　用筆與墨法　　　　　　　　　147

第八章　一氣運化中的整體展示──章法　156
第一節　章法與心理　　　　　　　　　158
第二節　碑與帖　　　　　　　　　　　162
第三節　視覺習慣　　　　　　　　　　163
第四節　內部構成　　　　　　　　　　166
第五節　材料與形式　　　　　　　　　187

第九章　藝術與在場　206
第一節　工具在場　　　　　　　　　　208
第二節　創作在場　　　　　　　　　　214
第三節　展示在場　　　　　　　　　　216
第四節　精神在場　　　　　　　　　　222
第五節　歷史在場　　　　　　　　　　225

第十章　中國書法簡史　228

附錄　歷代書體及作品介紹　　　　　　235
　　　白鶴作品集　　　　　　　　　　335

後記　　　　　　　　　　　　　　　　361

第一章
妙在執筆

　　知行合一，既是中國文化哲學，也是書學最重要的命題之一，是最終達到天人合一的前提。執筆法也就成了書法入門的第一法門。早在盛唐晚期，顏真卿問其師張旭：「敢問攻書之妙，何如得齊於古人？」張旭答曰：「妙在執筆，令其圓暢，勿使拘攣。」[1]可見執筆的重要性。如何合理運用、發揮手和毛筆的功能，將其潛能激活，最終發揮到絕致，是學書過程中最重要的基本功。由於書體、大小、風格、起居等不同，執筆法必有所異，故蘇東坡有「把筆無定法」一說。[2]自古以來，執筆法有三指法、撥鐙法、撚管法、五字執筆法等，其中又有高低深淺之分，共有六十餘種。有的並不合理的，有的隨着起居方式的改變而被淘汰。

1　　顏真卿《述張長史用筆十二意》。
2　　《蘇軾論書》。

第一節　常用執筆法

執筆法包含對手、腕、臂、身等各個部位的要求。其原則是：符合手、身的生理特點，使其圓暢，氣脈相合；並針對不同的書體、書風、體位等，採用與其相適應的執筆法，使手、身、筆在協調統一中，發揮出最佳的潛能，與書體的氣脈達成一致。

 指法

沈尹默在總結前人基礎上，提出「五字執筆法」[1]（圖 1-1），即擫、押、勾、格、抵。（1）擫，指大拇指肚子向上緊貼筆管內側。（2）押，指食指第一節斜而俯押住筆管外側。（3）勾，指中指第一節協助食指勾住筆管外側。（4）格，指無名指甲肉之際抵住由食指和中指向內之力。（5）抵，指小指墊在無名指後（不碰到筆管），起輔助作用。

五字執筆有深、淺、長、短之分；虎口有長圓之別。執筆時如用指尖，便為淺；用指的關節處，則為深。指尖敏感度最高，故以淺執為佳。長短是指執筆部位，執筆高謂之長，執筆低謂之短。古人有真一、行二、草三之說。[2] 低執易穩健，高執易飄逸，各有利弊，因書因人而異。執筆時，虎口長圓，謂之「鳳眼」（圖 1-2）；虎口圓，稱之「龍睛」（圖 1-3）。前者較適合以內擫法為主的書體，如隸書、王羲之體、歐陽詢體；後者較適宜以外拓法為主的書體，如篆書、顏體、狂草等。初學執筆講究法則，熟練之後，指法往往會處於一種不自知的靈動狀態，隨勢而用，變化微妙。

掌法有三種：（1）豎掌。此法最常用，尤其坐着寫較小的字（圖 1-4）。（2）平掌。適宜寫較大的字，尤其寫行草，十分便利（圖 1-5）。（3）垂掌。主要用於站着寫或席地而書（圖 1-6）。不管用何種方法，關鍵：指密掌虛，意如螯鉗，氣蓄勞宮，寬緊自如。

1　馬國權編《沈尹默論書叢稿》（三聯書店〔香港〕有限公司，1981），頁 134。
2　虞世南《筆髓論・釋真》。

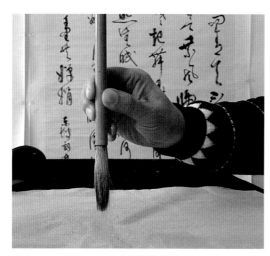

圖1-1　五字執筆法

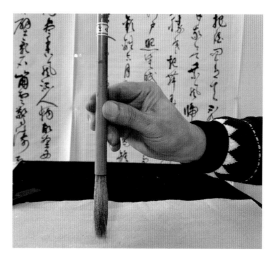

圖1-2　鳳眼法

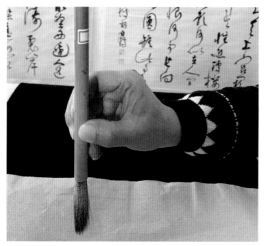

圖1-3　龍睛法

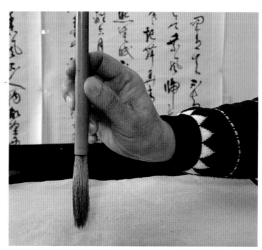

圖1-4　豎掌

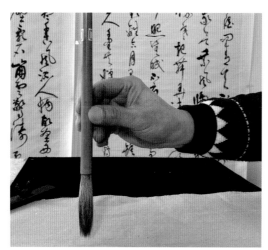

圖1-5　平掌

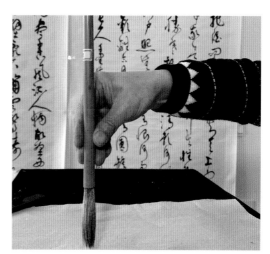

圖1-6　垂掌

 腕法

有三種：

1. 枕腕（圖 1-7）。其一，將腕部微貼桌面，主要用於寫小字。其二，將左手墊於右手手腕下，適合稍大的字。後者筆者不主張，因左手會影響右腕的靈活發揮，失騰凌之勢。

2. 提腕（圖 1-8）。肘部輕擱桌面，腕虛懸而書。此法適合寫一寸以內的正體字，如是行草，當懸腕而書，不然氣脈難以暢達。

3. 懸腕（圖 1-9）。肘腕均懸於桌面，凌空而書，寫大字或行草，必用此法。懸腕為書法中最重要的基本功之一，工夫過硬後，即便寫小字，亦當凌空而書。如此則勢全，上下氣脈貫通，並使筆毫直立於紙面，最大程度舒展手的活動範圍，發揮毛筆的筆性，使之勢圓氣暢、力透紙背。

圖 1-7 枕腕

圖 1-8 提腕

圖 1-9 懸腕

懸腕作書必須打開肘臂的圓勢，意如太極拳的起勢。手臂不能靠身體太近，不然，無法達到勢圓氣暢之目的。手臂打開後，肘部當略高於手腕，便於將手臂之力送至筆鋒。一般而言，縱向筆畫，用手臂帶動手腕；橫向筆畫，用肘帶動手腕；發力在腰，即便小字亦當如此。互相配合，協調統一。如此便於調鋒，八面生勢，任意徘徊，從容揮毫，氣勢開張。沈尹默指出：「運筆時要抬肘鬆肩，若不能鬆肩，全臂就會受到牽制，不能靈活往來。」[3]（圖 1-10）

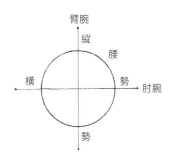

圖 1-10　運力示意圖

 身法

即體位。有坐式、站式與蹲式三種。

1. 坐式（圖 1-11）。適宜於寫較小的作品，優點是省力，易用腰背之力。具體要求：頭正、身直、臂開、足安；腰、背自然伸直，兩肩平齊，左手圓勢按紙，右手運筆；前胸與桌面保持一拳以上距離，氣貴微沉，如能緣督而行更佳；兩腳分開，與肩同寬；不可蹺二郎腿，因這樣會使會陰穴受阻，上下氣脈不暢，對寫字和身心不利。如寫蒼茫古拙的書體，宜右腳在前，左腳在後，手臂可懸得高一些，以便凌空取勢，直起直落。

圖 1-11　坐式

2. 站式（圖 1-12）。適合寫大幅作品。居高臨下，視野寬，容易把握全域，寫出氣勢。頭部端正、俯視，右腳在前左腳在後，身體稍前傾，含胸拔背，腰略呈拱形，肘腕高懸。腰部發力，如能將虛靈之氣通過腰直至筆端，是書法修煉中極重要的功法。站着寫，因身體力量基本上壓在腰上，故不宜久書，久之必傷腰。改善方法，是

圖 1-12　站式

3　馬國權編《沈尹默論書叢稿》，頁 9。

將寫字台高度與身高相對應，寫字台愈低，腰部壓力就愈大。

3. 蹲式（圖 1-13）。寫字台沒出現之前常用之法。現在很少用，除非寫巨幅，將紙鋪於地上，蹲而書之。日本人很少用寫字台，故常用之（圖1-14）。然時間不能久，久之易傷腰。

圖 1-13 蹲式

第二節　執筆述要

 筆桿基本垂直

執筆貴直，尤其在作書前或收鋒後，筆管要基本垂直於紙面。筆直了，才能有效保持中鋒，發揮筆毫的彈力，使墨順暢注入筆鋒。然書寫時，隨勢往來，筆管有上下左右起倒的動作，以此有效地發揮筆性調整鋒勢。收筆時，毛筆垂直、還原，為接下去書寫作勢上的準備。

 指實掌虛

蘇軾云：「把筆無定法，要使虛而寬。」[4] 此乃執筆精義。掌心空虛才能靈活迴旋，最大程度發揮指尖敏感力，避免運筆板滯之病。指實，指五指各司其職，在運筆時，時緊時鬆，各盡其司。又有「指密掌虛」之說，指密是指拇指以外四指要排列緊密，不留縫隙。

4　《蘇軾論書》。

三　切忌過緊

　　唐林蘊《撥鐙序》：「用筆之力，不在於力；用於力，筆死矣。」東坡亦云：「僕以為知書者不在於筆牢。」[5] 米芾云：「學書貴弄翰，謂把筆輕，自然心手虛，振迅天真，出於意外。」[6] 執筆過緊，手臂肌肉易緊張，反而使力送不到筆端，不易揮灑，行筆僵硬。手指主執，不主運；運筆靠腰、手臂和手腕之配合。不管何種書體，都應從腰發力，與指尖形成氣脈一線。前人有「指死腕活」之說，腕活固然不錯，指死則失偏頗。周星蓮說：「不知腕固宜活，指安得死？肘使腕，腕使指，血脈本是流通，牽一髮而全身尚能皆動，何況臂指之近乎？」指是心與筆之中介，由心達指，由指達筆，任何一個微妙動作，全賴指尖的敏感力。

1. 古人為何如此重視執筆法？與身心合一存在着何種關係？

2. 古人云：執筆無定法。其真實含義是甚麼？

3. 如何理解體位與身心協調的關係？

5　同上。

6　米芾《自敍帖》。

第二章
外模仿與內模仿

　　臨帖是學書不二法門。歷來說法頗多，綜合起來，不外三類：碑帖

選擇、外模仿與內模仿。如何運用好三者之關係，為知書之關鍵。

大江東去，浪淘盡，千古風流人物。故壘西邊，人道是，三國周郎赤壁。亂石穿空，驚濤拍岸，捲起千堆雪。江山如畫，一時多少豪傑。

遙想公瑾當年，小喬初嫁了，雄姿英發。羽扇綸巾，談笑間，檣櫓灰飛煙滅。故國神遊，多情應笑我，早生華髮。人生如夢，一尊還酹江月。

第一節　碑帖選擇

選擇有三：書體選擇、風格選擇與個性選擇。書體有真、草、隸、篆、行。如今後打算寫行草的，楷書是首選。筆者以為：以楷書入手，旁參篆隸；由楷入行，由行入草，再由草入楷，為學書主要方法與門徑。

風格選擇與個性相關。有兩種選擇：一是順向，選擇與個性相一致的書風；二是逆向，選擇與個性相反的書風。前者好處在於：使學者容易在短時間內激發出興趣；其不足是，在強化個性的同時，形式容易定型，最終走向模式化。後者優點在於：以此來抑制一下習以為常的個性表現方式，增加個性維度。個性不外乎剛柔兩類，過剛則野，過柔則弱，都是弊端，只有剛柔相濟才是最合適的。故柔者學剛，剛者學柔，爾後再復歸本性，書中自然有剛柔相濟之特性，個性因增加了一個維度而得到完善，故後者為佳。

楷書而言，剛嚴雄強者有《鄭文公碑》、《元羽墓誌銘》、《龍門四品》、《石門銘》、《崔敬邕墓誌銘》、《張猛龍碑》、《高貞碑》、《九成宮碑》、《道因法師碑》及顏體、柳體等；典雅秀逸者有《張玄墓誌銘》、《龍藏寺碑》、《董美人墓誌銘》、《元公元姬夫人墓誌銘》、《智永千字文》、《孔夫子廟堂之碑》、《孟法師碑》、《房玄齡碑》、《雁塔聖教序》、《倪寬贊》等（圖見附錄「歷代書體及作品介紹」），然其中亦有不適合初學者，如《九成宮》和柳體。前者為活字母體，學得不好，易陷入印刷體模式；後者易步入倔強無潤之弊端，並都與行書相隔。關鍵在於：楷書是否能通行書，能通則選之。除真跡外，版本一定要好，以宋拓印本為佳。

第二節　外摹仿

臨帖之前，需做好兩件事：一是知人識書。必須初步了解書家生平、性格、書體與時代，知其人其事，方能識其書。二是看、掛、問、交流。（1）看。不在於多，將同類代表作看熟、讀懂，如能將碑帖中的句子背出更好，便於隨時隨地去思考，領會其中意蘊。（2）掛。將所學碑帖複印好貼在牆上，在不同距離、角度進行觀摩，由此獲得不同的視覺感受。尤其是遠看，能有效把握整體，字與字關係，以及每個字在整體中的作用。黃庭堅云：「古人學書不盡

臨摹，張古人書於壁間，觀之入神，則下筆隨人意。」[1] 使作品始終在場，儘快養成書法意識。（3）問。有難必問，盡可能將問題搞清楚，做到心中有數，「下筆有由」。（4）交流。學習最忌閉塞，作繭自縛，只有坦誠交流，方能開拓思路，擴大眼界，增加領悟力，產生靈感。所謂「東晉士人，互相陶染」[2]。無此前提，臨帖會成為抄書。臨摹有四：摹、對臨、背臨、意臨。

 摹

摹即「雙勾填墨，細筆描鋒」。初學者而言，只要「雙勾」就行。將原帖放大複印，再用拷貝紙或連書紙鋪在其上，用毛筆或鉛筆勾勒。（圖 2-1）此法容易領會用筆基本形態及節奏的微妙變化。初學者可用之，臨得不像者亦可用之，對培養用筆意識甚為有效。

圖 2-1

1　《黃庭堅論書》。
2　孫過庭《書譜》。

 對臨

　　盡可能忠實於原作用筆方法進行對照臨寫。宜從大字入手，一是培養眼力，二是鍛煉腕力。一般臨帖注重結構，這是很大誤區。因沒有相應的視覺經驗之積累，是不可能臨像的。書法最重要的基礎是用筆，用筆的關鍵是通筆性，只有將筆性發揮到最佳狀態，才能見出筆力。筆性熟了，最終變成了「手指的延伸」，結構也就隨勢而生，不再是程式化的東西。如此，即便是楷書，也能達到一筆數字，左右顧盼，氣脈不斷，達到力透紙背之目的。（圖 2-2）

　　用筆第二關是筆勢，即輕重強弱、長短快慢等的節奏變化與協調，是用筆的「生命」之所在。能合理運用筆勢，意味着書法的真正入門。結構再好，如不通筆性、筆勢，則徒存其形，無藝術精神可言。張懷瓘云「跡乃含情」[3]，謂書中見性耳。達到這一步，形自然會隨勢而生，隨勢而變，隨勢而活。（圖 2-3）

　　從勢的角度理解結體是書法第三道關，即書勢。只知其形而不識其勢，寫出來的字就像印刷品，無氣象可言。古人所用之筆與今人相差甚遠，毫之不同，跡必有異。一味求似，便是死路。觀書當觀其勢和神采，即每個字或整幅字如何通過節奏變化來表現其精神內涵。臨寫前，必須將對象的勢諳熟於心，然後一筆一字或數字，氣脈不斷，以勢生勢，以勢生形，一氣呵成，字形自然會在整體勢的合適性中不斷發生變化。臨完後張於壁間，觀其勢與神，如此再三，便能突飛猛進，真正步入書法之門徑。（圖 2-4）

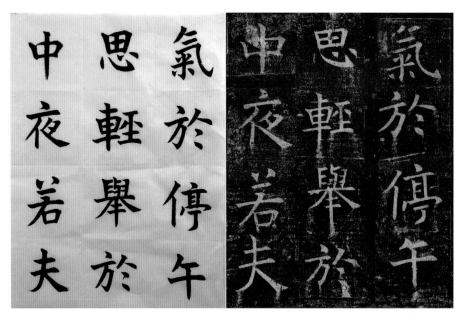

圖 2-2

3　張懷瓘《書議》。

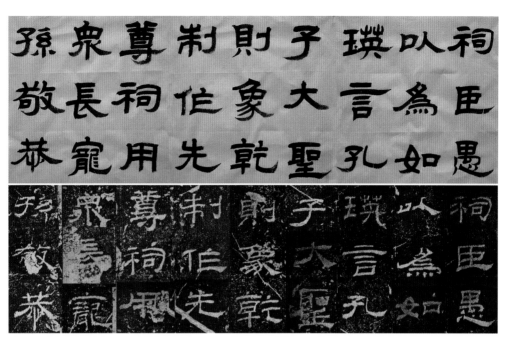

圖 2-3

維孔元年歲次戊
戌九月庚午朔言壬
申第十三州銀青光
祿夫使持節蒲州
諸軍事蒲州刺史
上柱國某某以
清酌庶羞祭於
亡姪贈贊善大夫季明
之靈惟爾挺生鳳標
幼德宗廟瑚璉階
庭蘭玉每慰人心
方期戩穀何圖逆
賊間釁稱兵犯順
爾父竭誠常山作郡
余時受命亦在平

原仁兄愛我俾爾傳
言爾既歸止爰開土門
門既開凶威大
盛賊臣不救孤城圍
逼父陷子死巢傾
卵覆天不悔禍誰
為荼毒念爾遘殘
百身何贖嗚呼哀哉
我承天澤移牧
河關泉明比者再陷常
山攜爾首櫬及茲
還揖念爾遘切震悼
心顏方俟遠日卜爾幽
宅魂而有知無嗟
久客嗚呼哀哉

圖 2-4

 三　背臨

好文當背，好字亦須如此，如《蘭亭序》。背只是手段，能隨時回味、領悟，將帖中的形、意、神了然於心，形着於手，才是目的。將碑文背下來似乎不現實，可用一張小紙，將臨習的那頁隨意寫下，隨時看，隨時回憶碑帖的原意，這是最佳的時間記憶法。熟諳於心之後，提筆背臨，直至惟妙惟肖。這是把握原帖意蘊的重要方法，最終為我所用。（圖 2-5）

 四　意臨

在前者基礎上，按照自己對原帖的理解來進行臨仿，千萬不可將畫虎不成反類狗稱為「意臨」。方法有三：（1）適當誇張原帖某些特點；（2）將相近的書風融入其中，如《九成宮》與《張猛龍碑》、《雁塔聖教序》與《龍藏寺碑》，自有一番獨特的意趣；（3）或者將兩種不同風格融合在一起，如《曹全碑》與《禮器碑》（圖 2-6）；（4）用原帖的筆意，至於結體完全按照自己理解的樣子來寫，筆與意遊，為進入創作做準備。最典型的，是董其昌。

意臨過程中，適當搞一些創作，看一看，能否將學過的東西表現出來了，增強對某一書體的理解和運用能力，類似於寫作之摹仿。

臨帖中最發人深思的，是《西樓帖》蘇軾臨王羲之的《講堂帖》，和《寶晉齋》米芾臨羲之七帖（圖 2-7）。原作摹刻本均在，對照相看，極為有趣。尤其蘇臨本與原帖頗不相類，

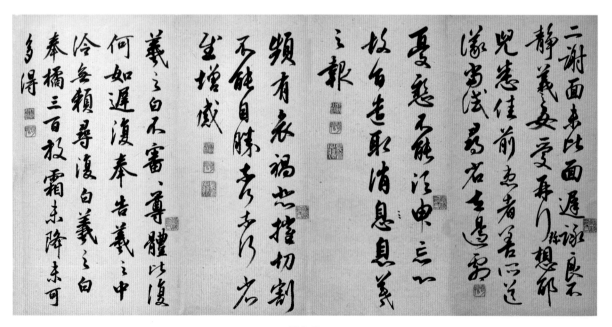

圖 2-5

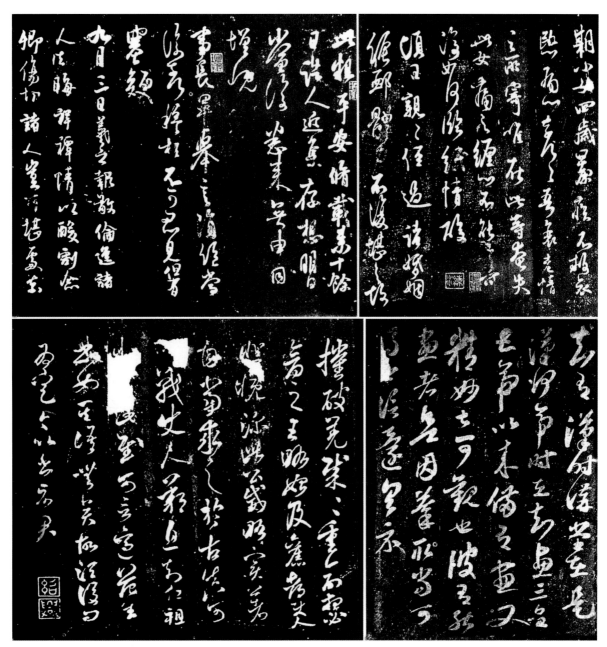

圖 2-6

圖 2-7

東坡卻在帖後題曰：「此右軍書，東坡臨之，點畫未必皆似，然頗有逸少風氣。」米臨七帖後其子米友仁跋曰：「此字有雲煙捲舒翔動之氣，非善雙勾者所能得其妙，精刻石者所能形容其一、二也。」一語道出臨帖之真諦。

「擬之者貴似」[4]是對初學者而言。達到一定境界，就應按照自己的理解來進行臨學。既要筆到意到，不可信筆；又要在似與不似中下功夫。不似者，形也；似者，勢也、意也、神也。蘇米臨書，不囿於形，以勢生勢，氣足意豐，莫不神似右軍，宋人尚意，由此可明。

第三節　內摹仿

一　讀帖和心臨

讀帖如看書，筆筆要盡可能讀懂，要心領神會。將不熟悉的筆法、筆勢、書勢，以及微妙之處看清其來龍去脈，默記於心。可分三步：（1）筆筆分開看，或同類對比看；（2）從第一筆，順着筆勢，看節奏變化與過渡，領會筆與筆之間的內在聯繫；（3）有了上述經驗，可擴大到幾字、幾行甚至整幅作品。以心臨神會的方式，順着筆勢，領會字與字、行與行之間的節奏變化和對應關係。把握整體的同時，領悟每一個字在整體中所處的關係和意味。王僧虔《筆意贊》：「書之妙道，神采為上，性質次之。」又有「三看」：近看，看局部；遠看，看整體；側看（上下左右），看其微妙處。臨為功法，觀為心法，所謂「心不厭精，手不忘熟」[5]。（圖2-8）

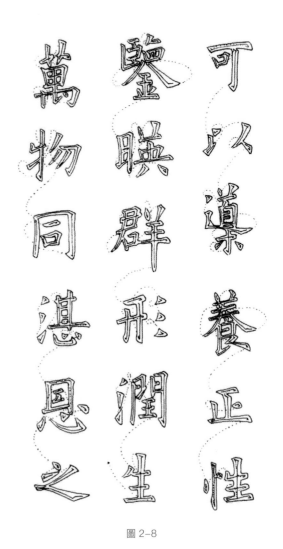

圖2-8

4　孫過庭《書譜》。
5　同上。

 以心觀照

　　純粹是一種凝神觀照的過程，是前者的更高一層。以目觀照，往往會受到周圍環境、物品等影響，注意力易分散。以心觀照，是將所有不相干的東西，從內心排除出去，用內視方式全神貫注所審視的對象，如不夠清晰，當反覆數次，直到清晰為止。尤其在臨帖或讀帖之後，來一次印象復現，去體驗、把握其中的微妙之處和內在的精神意趣。其二，隨時留意漢字的再創作。如看到一個地名、認識了一位新友，或看了一首詩等，將學過的經驗，在心中來一次「創作」。最佳的作品往往在心中，用手將其寫下來，只是其「副本」。這種方法的好處在於：（1）加深對書體印象，將其銘記於心；（2）能以最快的速度培養書法意識和審美意識；（3）排除雜念俗塵，滌除玄鑒，儘快縮短心手間的距離，使之「心手雙暢」。[6]

1. 入門第一本帖的重要性你是如何理解的？如何彌補個性的缺陷？

2. 臨帖的真實含義是甚麼？注重的是手中之筆，還是單純的形似？

3. 以心關照既是學習方法，也是一種認識方式，你是如何理解的？

6　同上。

第三章
用筆基本原理——
起、行、收、轉折

書寫過程中，如何做到筆毫齊順、萬毫齊力、曲而復直、筆毫還原，這是書法用筆中最基本的技法。知其性，合其理，通其變，也就成了書法用筆首要原則。了解並掌握了這一基本功，並予以不間斷的貫穿，所謂的筆力、筆墨關係等藝術性和表現力，就會自然而然地顯現出來。

第一節　筆性説

只有對工具性能熟悉之後，才能合理使用，書法亦然。筆有筆性，紙有紙性，墨有墨性。尤其是毛筆，只有對其性能、特點了解之後，才有可能進入正常合理的運用。經過長期訓練，最終使毛筆成為你「手指的延伸」，筆和手融為一體，所謂結構、章法，也在這一過程中融入筆端，在生生相發中形成「活」的整體，所謂的創作便開始發生。孫過庭《書譜》有「翰不虛動，下必有由」之説，看似平常，實乃甘苦心得。這個「由」字，包含着筆性與筆法的雙重含義。深悉這些，才能假於物，以求得「同自然之妙有」和達我情性之目的。儘管歷代書家在形式、風格上各有所異，但用筆原則均有可通之理。這個「理」，便是物之所然，使之所然；並在此基礎上，達情生變，通而不同。傳智永《正草千字文》墨跡中，時而會出現「顏法」，原因就在於此。（圖 3-1）

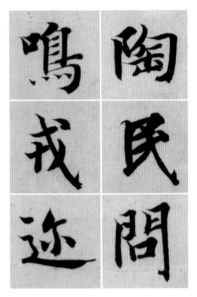

圖 3-1

通筆性是用筆最首要前提。細察古代一流名跡便會發現，形雖有所異，但用筆的原則是一致的。每到枯處，毫髮絲絲，齊順如苦竹之紋，將筆觸的質感清晰地顯現於翰墨之中。如顏真卿《劉中使帖》中的「耳」字。《房玄齡碑》雖是楷書，其中有枯筆跡象的不下四十餘處。這決非有意造作，是中鋒運筆，筆毫齊順，「帶燥方潤，將濃遂枯」（《書譜》）的自然之顯現。用筆至理中，包含的恰恰是個常識。（圖 3-2）

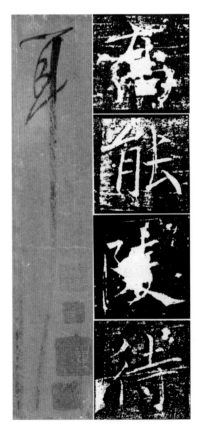

圖 3-2

　　筆的種類繁多，即便是同一品牌、類型，只要毫的質地、製作方式稍有差異，其性能必有所異，由此表現出千變萬化之跡象，各盡其姿。如何了解掌握不同毛筆的筆性，表現出不同的筆觸感，是學書極為重要的法門。就其共性而言，至少有以下幾種特性與功能：

　　1. 順其性、合其理，順其勢而用之，並通過筆與紙的作用力和反作用力，最大程度發揮毛筆的筆性，使收筆後筆毫自然還原，堅挺如錐，這是用筆的首要前提。董其昌《畫禪室隨筆》：「坡公書多偃筆，亦是一病。此《赤壁賦》庶幾所謂欲透紙背者，乃全用正鋒，是坡公之《蘭亭序》也。真跡在王履吉家，每波畫盡處，隱隱有聚墨痕，如黍米珠，恨非石刻所能傳耳。嗟乎，世人且不知有筆法，況墨法乎。」收筆處有「聚墨痕」，是其功力至深之表現。其實也出自常理。因收筆時鋒尖直立於紙面，有「聚墨痕」也就成必然之事。（圖 3-3）

　　2. 筆頭呈圓錐體，不順其性，筆毫必會扭折，無法達到「萬毫齊力」之目的，點畫醜陋奇怪。如何使筆毫曲而復直，臥而復立，中側並用，撥亂反正，是其關鍵。

　　3. 筆毫有主、副之分。主毫抱勁立骨，副毫得肌膚之麗。前者以褚遂良為出色；後者以蘇軾為代表。（圖 3-4）

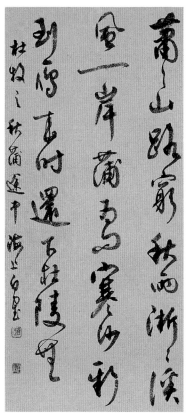

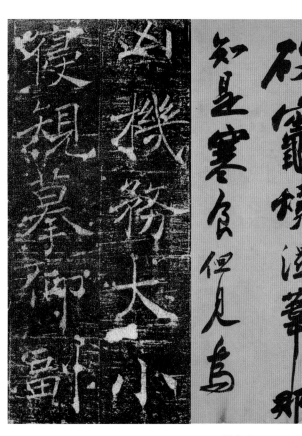

圖 3-3　　　　　　　　　　　　　　　圖 3-4

4. 筆毫截面是個圓,故有八面之稱。如何充分利用面與面的對應關係,打開八面,是其關鍵。最終使筆毫八面生勢,鋒全勢足。一般能用的主要是右下半個圓,左上半個圓難以用到,鋒敗毫散也就成了必然。如何用全用足,是無等等咒。(圖3-5)

5. 筆毫齊順,筆根上的墨就容易流向筆尖,行筆易飽滿厚實,墨色勻淨,得肌膚之麗。反之,筆毫扭曲散亂,墨道受阻,大量的墨難以流至筆尖。尤其轉折時,筆跡易枯敗平扁。故善運筆者,往往一筆能數字,甚至上百字,血脈不斷,筆跡雅逸流暢,雖飛白亦然。墨色由黑到灰至少有五個漸變層次。不得筆者,往往只會用筆尖上的墨,蘸一筆寫幾筆,血脈不連,跡陋筆敗,神采全失,初學者均是如此。(圖3-6)

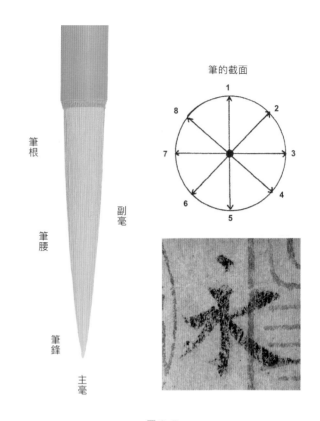

圖 3-5

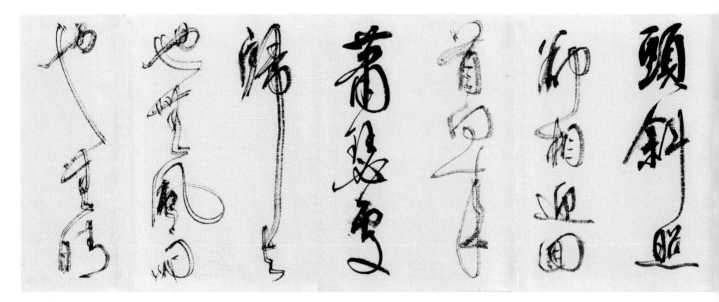

圖 3-6

第二節 起筆

又稱發筆，古人極為重視。米芾《吾友帖》「又無索靖真跡，看其下筆處」，從鋒芒處看，有藏、露之分；從形態上看，有方、圓、尖、曲之別。然這些都不是程式，隨着熟練程度和筆勢的熟練掌握，會自然生變。關鍵在於其藝術上的合目的性：（1）作為開端；（2）承上的血脈關係；（3）充分發揮筆性的同時，追求節奏上的變化，不使雷同。

一 藏鋒

所謂藏鋒，指下筆時第一動作與行筆方向相對相反的起筆方式，即「逆入平出」。目的在於：（1）通過來回動作，使筆毫產生彈性，助長筆力；（2）使鋒藏於點畫之中，不露痕跡，圓潤飽滿；（3）承上啟下，以氣相續。其中有方圓之分。

如圖 3-7「玉」的三橫均因承接關係、角度等不同，下筆方向和姿態各異。其中第三橫：（1）承中間一豎而來，鋒自中向左行，至橫的起端，意如驚蛇入草，筆勢勁疾；（2）一旦入紙，利用筆尖彈性，向左上提起，僅留鋒尖於紙面；（3）乘勢下按，意如刀切，乾淨利落；（4）利用按下之彈性，向右翻覆，筆毫壓於畫心，向右行筆。「旨」橫承點而來，原理相同，只是按得更重，角度較大。「師」末筆承勾而來，筆勢由下向左上，逆鋒入紙後，橫向重按，然後乘勢向下翻覆，使筆毫歸中。「典」橫與前者不同，此處為圓筆。前三種是從內側作「逆入平出」，此處則從畫心作「逆入平出」，即先用逆入法向左按下，利用筆毫彈性向行筆方向翻折而下，呈中鋒趨勢。這裏的圓，是由筆腹按出來的。圓筆源於篆，上下飛動；方筆始於隸，橫向蹁躚；楷書則八面出鋒，八面生勢，窮盡變化。（圖 3-8）

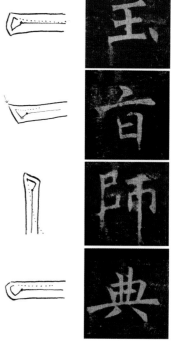

圖 3-7

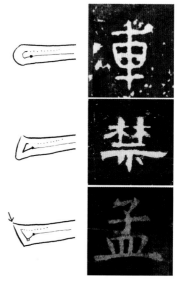

圖 3-8

從上述看，藏鋒的目的並不僅僅為了滿足形式上的含而不露，更重要的是通過幾次相逆相側的提按過程，使筆毫發揮出最佳彈性；同時，使筆腹上的墨不斷下注，入木三分，產生深度暗示性；為接下去的行筆作勢上的準備。

 露鋒

相對藏鋒而言，起筆順勢而下，以側取勢，鋒芒外露。在實用書寫中，以露為主。

這種用筆主要發端於行、草，規範於楷書。圖 3-9「之」挑與撇，「形」三撇，「二」末橫，均是承上而來，故鋒芒畢露，下筆乾淨利落，意如刀切，姿態各異。一般認為楷書當筆筆藏鋒，實乃誤人之説。書法從實用中來，隨手寫來，勢到筆到。如要筆筆藏鋒，古人如何作文寫詩？但何時露鋒，何時藏鋒，完全隨勢而定，沒有固定模式。由於取勢角度、節奏之不同，以側趨勢能窮變化之能事。大體可分方、尖、曲三類，為藏鋒所難以做到。如將起筆看成一個圓，便構成八面和 360 度變化，如圖 3-10，正好同毛筆的截面相對應。只要不是第一個字的第一筆，任何起筆都與前筆收筆構成承接往來之關係。收筆不同，起筆姿勢也就各異。（圖 3-11）起筆與毛筆八面相對應，最終達到中鋒行筆之目的。先考慮到筆跡的粗細，筆由左上方落筆（第二面）；然後乘勢向右翻覆重按，呈中鋒趨勢（第七面），屬方筆的一種，採用側面借力（圖 3-10）。如圖 3-12，「懷」、「盡」、「期」等字，用的基本上是側勢露鋒，均順勢而來。尤其是「盡」字，每一起筆的角度、姿態、重輕等各不相同，有尖、方、曲、仰等。所謂「數畫並施，其形各異」（《書譜》）。因勢生勢，因勢立形。

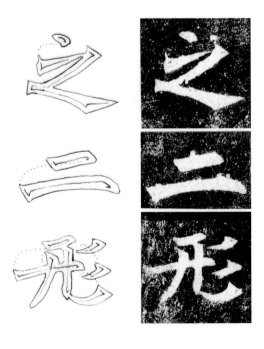

圖 3-9

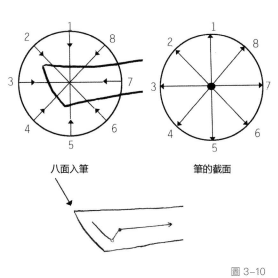

八面入筆　　　　　筆的截面

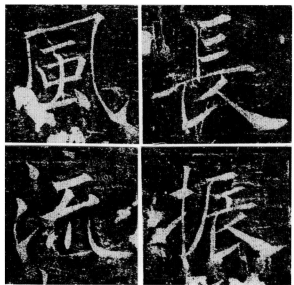

圖 3-10

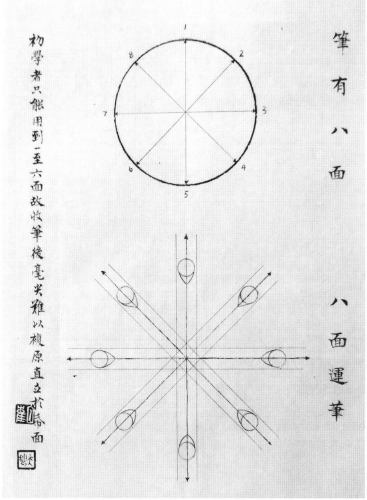

圖 3-11

圖 3-12

第三節　行筆

用筆之法，見於畫之兩端。古人雄厚恣肆，今人斷不可企及者，則在畫之中截（指行筆）。[1]

不論何種書體、風格，蒙其起、收兩端，行筆部分都是相通的。去掉起、收，行筆的線依然存在；反之，去掉行筆，線不復存在。故起、收再好，如行筆不充實、雄厚，難以構成書法語言。反之，卻能成立。故行筆是書法用筆最重要的內質。

傳蔡邕《九勢》：「令筆心常在點畫中行。」這遂成歷代書家所遵循的中鋒用筆之原則。但中鋒行筆只是形式，如何將筆性發揮到絕致，才是真正目的。關鍵與運筆時筆毫在紙面上的作用力、節奏有關。如圖3-13，由於筆心始終壓在點畫中運行，作用力與行筆中心線呈一致。如果筆毫入紙深（長），筆鋒到作用點重複的距離就長，筆觸易厚實，此其一。其二，筆毫齊順，作用力集中，流墨順暢，墨在紙面上的滲透力既大又勻稱。其三，一般認為，行筆有提的過程，故中間略細，實是誤解。如果提筆而行，中截必空怯。應該順着中鋒行筆的趨勢，保持相當的力量（甚至邊按邊行），向一端勁健而行，中截才會雄厚。尤其是楷、行等橫法中，行筆中有略細的現象，這是因為隨着行筆速度加快，摩擦力增強，筆毫兩邊自然會向中心收攏。圖3-14，起筆後，筆向a翻折重按，呈中鋒狀；自a至b保持前面的力度，向右由緩至疾運筆；b至c因筆的彈性減弱，故用邊按邊提，利用反作用力，使筆毫彈起收筆還原。這樣，起收兩個「面」被打開，行筆為線，自然形成兩端粗、中間微細的現象。

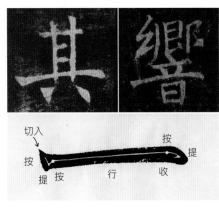

圖 3-13

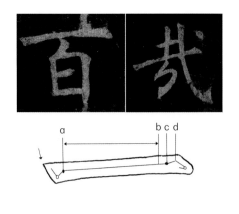

圖 3-14

1　包世臣《藝舟雙楫》。

　　為了調鋒，行筆時筆桿會作上下左右起倒之動作。其中可分順、逆、立三種。所謂順筆，筆桿傾斜方向與行筆方向基本一致，行筆彷彿成了筆桿的「投影」，主要用於橫向筆畫。（圖3-15）如寫一橫，筆桿微微向右傾斜，作用點呈橫向橢圓形，力量集中在三角形的直角上，鋒端的作用力較弱；另受到紙面上反作用力和摩擦力影響，使鋒裏起（筆鋒不打開或打開程度很小），作用力重複在行筆中心線上。當行筆速度加快，筆毫就會收緊，筆畫變細。當筆上墨較少、或較濃、或寫到勁疾處，在行筆中心線上會產生一道墨痕（墨實），邊緣線則出現枯毛現象（墨虛），給人逆光看柱似的視覺效果。（圖3-16）這在顏真卿《祭姪文稿》、張旭《古詩四首》和歐陽詢《夢奠帖》等中比比皆是，堪稱用筆千古之謎。

　　筆桿傾斜方向與行筆方向相對相反，叫逆筆，主要用於縱向筆畫。圖3-17由於筆桿微微向左傾斜，作用點改變，呈縱向橢圓形，作用於鋒尖上的力較前者大，鋒毫被勻稱鋪開。在同樣粗細筆畫中，逆筆入紙比順筆要淺（短）。但無論順逆，所產生的力學現象是相似的。逆筆因受到反作用力和摩擦力影響，筆毫兩邊有向內收緊趨勢，近筆畫輪廓上的筆毫較多，中間較空虛，筆毫鋪在面上。當墨較少、或較濃、或寫到勁疾處，在筆畫中心線上會出現一道白痕（墨虛或無墨），邊緣線墨色最深，意如雙勾，世稱「口子」，給人有稜角的立體意象。褚遂良《房玄齡碑》，宋拓孤本雖僅存八百餘字，然有明顯枯筆跡象的竟達四十餘處，在正書碑文中絕無僅有。順主橫向逆主縱向，所謂橫細豎粗也就自然而成。（圖3-18）

　　順、逆之法，為用筆之原則。前者為真正意義上的圓筆，後者為方筆。所謂立，採取以順反逆、以逆反順法，最終使筆毫直立於紙面，將前兩者合用於一筆之中，方中有圓，圓中帶方。如是研墨，寫到枯處，中間既有白痕，

順筆逆收中有黑痕

圖3-15

圖3-16

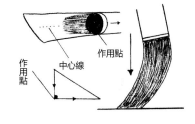

順筆逆收中有黑痕

圖3-17

圖3-18

也有黑痕，墨色變化極為微妙。（圖 3-19）

「側鋒」爭議最大。側後復歸中鋒，便是側鋒；一側到底，則是偏鋒。其變化極為豐富，用得好，能起到絕佳的藝術效果。（圖 3-20）其特點：（1）逆筆。筆管傾斜方向偏於行筆中心線，如豎則偏右上，以側取勢。既易鋪毫，又可利用偏於一側的鋒毫，通過提按，勾勒出某種優美姿勢；（2）雖偏於一側，但作用點仍在行筆中心線上，呈橫向橢圓形；（3）不平中求險絕之勢，以增強筆觸表現力；（4）收筆時，筆鋒向一側（豎向左或右）作順勢收筆，筆毫還原歸中。如按頓後向左提出，便是鈎。其中變化多端，節奏各異，當細觀之。（圖 3-21）

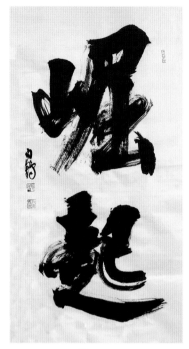

圖 3-19

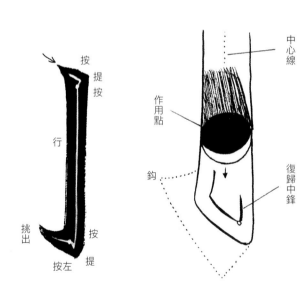

圖 3-20

圖 3-21

第四節　收筆

　　董其昌《畫禪室隨筆》:「米海嶽書,無垂不縮,無往不收。此八字真言,無等等咒也。」其目的:(1)啟後,時間上的連續性;(2)筆毫還原,便於連續書寫,直到乾枯;(3)通過曲而復直,增強筆的彈性。筆畫、形態和啟後關係不同,收筆的動作、方向、輕重等也就各異。(圖3-22)有藏有露,露者如捺、撇、挑、懸針等;藏者如橫、豎等,歸納起來也是一個圓。每一個字,筆畫有主、次之分,主筆重而稜角分明,次筆輕而圓潤。(圖3-23)

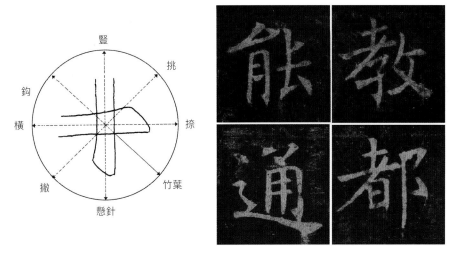

圖 3-22

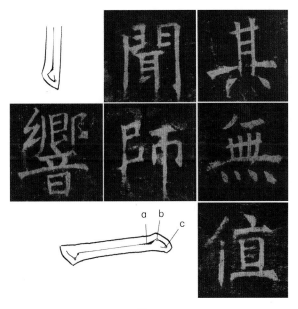

圖 3-23

第五節　轉折

真（楷書）以點畫為形質，使轉為情性；草以點畫為情性，使轉為形質。

草乖使轉，不能成字；真虧點畫，猶可記文。[2]

　　不論何種書體，轉折都極為重要，也是高難度技法之一。楷書是達性情變之關鍵，草書關係到能否稱之為草書的核心問題。向心和離心在使轉中能否「一氣運化」，給人以奔騰之下的生命之氣韻，是草書生命境界之所在。行書介於兩者之間，「情性」與「形質」並用。篆書和隸屬，其作用與楷書相似。轉折猶似人之關節，貴能靈活。

　　轉折分內擫法與外拓法兩大類，又互相滲透，其中微妙，當在實踐中體悟。內擫出自隸，外拓源於篆。楷、行書中，前者以王羲之為傑出，後者以王獻之為典型。內擫為方，外拓為圓；方則剛強，圓則包容；內擫收斂嚴密，外拓開廓多姿；內擫易得雄強剛嚴之氣，過之則呆板失韻；外拓易顯瀟灑超逸之氣，過之則媚熟浮滑。雖表現上各有所異，然原理相通。楷、隸、篆，注重每一個細節，處處示人以「楷則」；行草則簡潔、明快，以氣韻為上。

 內擫法

　　關鍵在於如何將原來鋒朝左、行筆向右的趨勢，變成鋒朝上（中鋒或側鋒）、行筆向下。必須知其理、順其性而運之。具體如圖 3-24：（1）行筆至一端，乘勢將筆提至 a；（2）圓勢右下，使筆作用於 b；（3）通過翻覆（略提）將作用點移至 c 時，向下重按，作用點落在縱筆畫心，呈中鋒或側鋒趨勢；（4）邊按邊行，力透紙背，鋒毫不怵。這樣，既避免鋒毫扭曲散敗之弊，又能充分發揮筆性，用力勻稱。如收筆正確，筆毫必然會尖挺如揉。其中變化頗為微妙，除了輕重、緩急之外，有的雖為內擫，然妙含外拓之意，有的縱筆一拓直下，有的暗藏波瀾。（圖 3-25）

2　孫過庭《書譜》。

圖 3-24

圖 3-25

二　外拓法

雖形態不同，實出一理。方折關鍵在提，圓轉也在提。所不同的，方用翻覆頓挫，圓用提筆暗過，意如順水推舟。唐楷中，前者以歐陽詢為典型，後者以虞世南為妙用。王羲之由楷變行，故內擫；顏真卿由草入行，故外拓。可分二步：（1）行筆需暗藏波瀾，至 a 鋒毫當直立於紙面；至 b 縱筆圓勢而下，邊按邊行，有關有節，鋒中意圓，不使輕滑，所謂「提筆暗過」；又需圓中見筋，柔中藏骨，似蘭葉當空，正側自見靈動，或稱「折釵股」。技法看似簡化了，但用筆要求更高。（圖 3-26）顏行書中有與王字一派小異者，筆者稱其為「圓折法」：（1）落筆後，用順筆邊按邊行；至橫畫中部後，乘勢邊提邊行，反順為逆；（2）至 a 筆直立於紙面，略轉後，邊按邊行，勢如破竹。（圖 3-27）

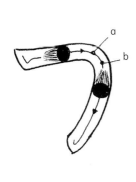

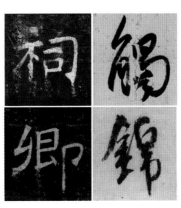

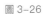

圖 3-26　　　　　　　　　　　　　　　圖 3-27

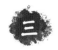 **打折法**

　　方折一種，由兩筆寫成。在魏碑、歐陽詢、褚遂良和顏真卿楷書中所常見，難度較高。所謂打，意如擊鼓，直起直落，乾淨利落。（1）當行筆至一端，將筆迅速直提（離紙），然後以擊鼓之勢向右下勁疾下按；（2）略提後向下重按，使鋒中，行筆可順可逆；收筆時，當反順為逆或反逆為順，使鋒尖直立還原。打亦有多種變化，有直接打下，也有圓勢打下，角度、節奏均有所不同。關鍵在於：凌空取勢，痛快沉着，筆險意峻，銜接適宜。（圖 3-28）

四　波折法

　　常見於魏碑、褚遂良晚年楷書和王羲之草書中。一般轉折只有一個內角，此法有兩個，有波動之意，故名「波」。然楷法與草法在節奏上相差較大。前者如褚遂良《房玄齡碑》中「面」。行筆至近轉折處略提，圓勢翻覆而下。後者如王羲之《遊宦帖》中「問」。行至 a 處按後即提（利用反作用力，使筆毫彈起），然後乘勢圓筆暗過。這在孫過庭《書譜》、米芾行書和今人沈尹默書中，均能看到精彩的字例。（圖 3-29）

五　寓外拓於內擫之中

　　將兩種方法融於一筆之中，產生似方非方、似圓非圓之意趣。到了轉折處，向右稍按至 a，借右按之力略提後向下按至 b，筆鋒自然歸中。有一種揉麵粉的感覺，勁節內藏。這種用筆方式，在行書中用得相當普遍，如《夢奠帖》。（圖 3-30）

　　不管是內擫還是外拓，當以活用為上，不能死學。中國藝術就像做人，講究二元的對立統一。一味求方，則倔強無潤；一味求圓，則妍媚少質。任何一個轉折或線條，都應該合方圓剛柔於一體，所謂剛柔相濟，陰陽相合。

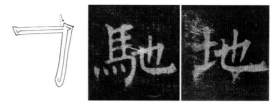

圖 3-28

圖 3-29

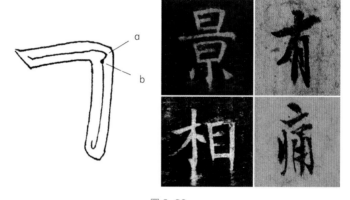

圖 3-30

第六節 線條訓練

初學者，往往會懼怕手中之筆，愈怕手會愈顫抖，這是心理障礙。本節通過對起、行、收強化訓練，在較短時間內，排除心理障礙，有效掌握用筆的質感，使筆最終成為手指的延伸，一種道具，達到事半功倍的效果，最終以表達自己審美理想為回歸。

 直線訓練

一筆完成。方法：（1）凌空下筆，略提後，向行筆方向勁健行筆；（2）行筆如用順筆，收時以順反逆，使筆毫復原直立；反之，亦然；一旦熟練後，可一筆連寫八畫以上，縱橫交錯，直至筆墨乾枯。（圖 3-31）其要點：訓練行筆充實。乾枯時，中間黑兩邊枯毛，給人古藤老樹之意象；注意節奏變化。這種訓練既可以在臨帖前，亦可在臨完後，利用寫過紙的背面進行訓練。從大處入手，重點突破行筆的力度和氣度。

 圓線訓練

為學篆書、行書和草書作準備。可分兩類：一類是單線，有圓上、圓下、圓左和圓右，見圖 3-32。貴有質感、節奏與輕重，不可以畫圈圈代之；另一類將幾個圓線連接起來，一氣而成，見圖 3-33。圖 3-34 為篆書轉折法訓練，要點：（1）行筆要充實圓潤；（2）轉折處要提筆暗過，直立紙面；（3）注意節奏變化，要有關有節，暗示出線的正、側兩面，使其圓暢，有流動感和立體感。

 提按訓練

提按是書法用筆中最重要，也是難度最大的技法之一。方法一：（1）筆由內向外重按，沉著痛快；（2）利用反作用力將筆腹移至筆尖，直立還原。如此反復，主要訓練收筆。方法二：（1）從不同側面由外向內下筆；（2）復歸中鋒後，向圓心方向略行，然後空收。如此反復，主要訓練起筆。（圖 3-35）

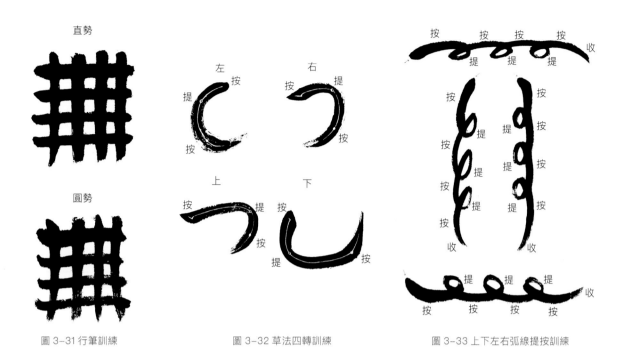

直勢

圓勢

圖 3-31 行筆訓練

圖 3-32 草法四轉訓練

圖 3-33 上下左右弧線提按訓練

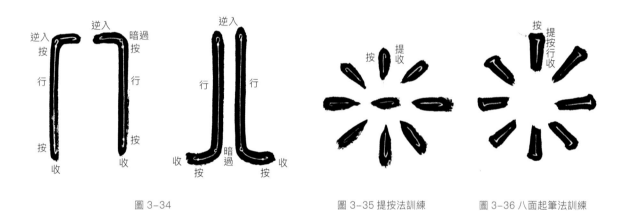

圖 3-34

圖 3-35 提按法訓練

圖 3-36 八面起筆法訓練

思考
與
練習

1. 任何藝術的基礎，都接近自然科學。你是如何理解用筆原則的？

2. 在藝術中，任何一種技法都具有合目的性。你是如何理解的？

3. 就藝術效果而言，為甚麼行筆比起筆和收筆更重要？

第四章
筆法與意象

> 書法以用筆為上，而結字亦須用工。蓋結字因時相傳，用筆千古不易。[1]

韻律化的筆墨點線之表現，是書法藝術語言最重要的特徵。儘管各種書體均有其獨特的表現形式，但用筆原則是相通的。就像每個人都有自己的表達方式，但語法的規律是不可變的一樣。結字是應人、應時，應具體創作情景的不同而不同，所謂應變適時，但用筆的原則不變。

1　趙孟頫《蘭亭十三跋》。

今購得正印真歸復同主鎬藏八卷者丁對照誠為初搨本之古拙無銀刻功于精神唐人臨摹未能真正更是喜即是憾耶唯真藏者自明也且惟是唐人臨摹本氣韻直重之者有之字雖略短刀法過遒勁物而微傳其神華麗方餘兩古拙之間失機

第一節　楷書用筆與意象

從對應關係上講，可分點類、橫豎類、撇捺類、挑趯類和轉折（其中轉折類參見第三章第五節）五類。在對應關係中更容易理解點畫各自的特徵，以及在每一個字中所起的作用。

 點類

又叫「側」，從「人」從「則」，意為側面而行。以側筆露鋒為主，具有承前啟後的對應關係。看似簡單，其實變化最多，最生動活潑、富有「表情」。少則幾十種，多則百餘種，如羣星燦爛，濃縮了其他所有筆畫。前章所講的起筆與收筆，均與點法相通。形雖微，卻備盡法度。

（一）點法要點

1. 貴能傳神（圖 4-1、圖 4-2）

> 點者，字之眉目，全藉顧盼精神，有向有背，隨字異形。[1]

顧盼與傳神是其特徵，如圖 4-1，八拱點宛如雙目對視，脈脈含情。點寫得不好，勢必會影響到整體的美和重心，故有「一點失所，如美人之眇一目」[2]之説。

反之，不僅使字「活」起來，更能使重心發生奇妙變化，尤其處在最後，能起到調整重心作用，如圖 4-2，「賢」最後一點，重心右昂，增強節奏上的變化。

2. 貴有三面

> 夫點要作稜角，忌於圓平，貴在通變。[3]

點有三個面，是由三過其筆而產生的，有陰有陽，如山水畫畫石，給人立體感暗示性。既落筆，要有提按翻覆之勢，存其氣得其勢而收之，意存向背。

1　姜夔《續書譜》。
2　陶宗儀《書史會要·書法》。
3　李世民《筆法訣》。

3. 沉着痛快

如高峯墜石，磕磕然實如崩也。[4]

凌空取勢，勁疾而下，力在畫中。利用落筆時的彈力和紙面上的反作用力，乘勢提筆。借其力，得其勢而收（或挑出）。

4. 貴在變化（圖 4-3）

眾點齊列，為體互乖。落落乎猶眾星之列河漢。[5]

有俯仰向背、輕重緩急、長短正斜等變化，即便同一點，亦當如此。變化貴在自然，貴能得勢，如畫中點苔，有一股生氣在。如此，才能產生藝術效果。

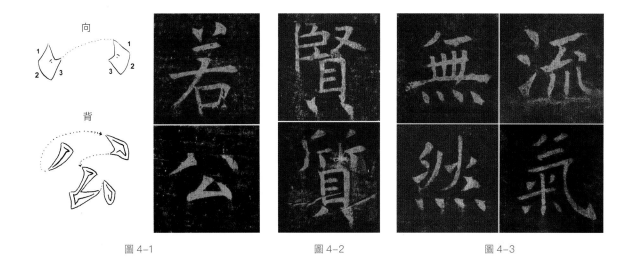

向

背

圖 4-1　　　　　　　圖 4-2　　　　　　　圖 4-3

4　傳衛鑠《筆陣圖》。
5　孫過庭《書譜》。

（二）單點類

1. 側點（圖 4–4）

（1）從左上側面圓勢而下，意如盪鞦韆，筆意微向右，盡力鋪毫。（2）至 a，借力調鋒，略按後，向右下邊按邊提。（3）至 b，提筆至鋒尖（直立），然後收筆還原。

圖 4–4

2. 挑鋒側點（圖 4–5）

與側點相似。當收筆至 a，邊按邊挑出，意與下一筆起筆相呼應。

圖 4–5

3. 反側點（圖 4–6）

（1）與側點相似，只是動作相反。（2）如收筆後向右上方挑出，便是挑鋒的反側點如圖 4-6 中「若」首筆。

圖 4–6

4. 粟子點（圖 4–7）

（1）大都用在一個字首筆，有藏、露兩種。如露鋒，筆橫向圓勢按下（或切入）。（2）乘勢稍提整鋒，逆筆略行。（3）至 b，反逆為順，提至鋒尖，向上收筆，筆意在左。

圖 4–7

5. 挑點（圖 4–8）

（1）凌空圓勢落筆，似揚鞭策馬；乘勢略提後向挑出方向重按 b。（2）邊按邊提，筆勢勁疾，意如騰跳，腰背貴健，鋒尖從筆畫中抽出。

圖 4–8

6. 撇點（圖 4-9）

（1）橫勢落筆，略提後向撇出方向重按 a，用力貴正。（2）筆管略向左傾斜，如抽刀之勢撇出。

圖 4-9

7. 捺點（圖 4-10）

筆從左上圓勢而下，由輕而重：然後向右上騰凌而出，腰背貴健，力注毫端。此法源於章草。

圖 4-10

8. 平點（圖 4-11）

楷書中，框內短橫往往寫成點，使之朗潔清麗。（1）從左上圓勢而下，意如刀鋒入骨肉之隙，由淺入深，由輕漸重。（2）至 a，筆向右略傾（微提）後，邊按邊行。（3）至 b，乘勢提至鋒尖，收鋒。宜前尖虛中豐潤，收筆貴圓。

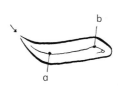
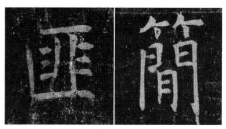

圖 4-11

9. 長斜點（圖 4-12）

（1）側點延長便是。（2）姿態不同，有曲直、長短、輕重等變化。（3）此點往往代捺，以避免在同行或同列中捺的重複。

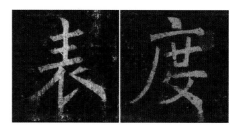

圖 4-12

10. 豎點（圖 4-13）

（1）與平點相似，一為橫，此為縱。（2）平點用中鋒，豎點則中側並用。（3）左邊短豎往往寫成點，與右邊橫折勾呈虛實對應關係。

圖 4-13

（三）組合點

　　兩點以上為組合點。騰凌之間，一氣呵成，貴在勢的貫穿與變化。

1. 左右點

　　部位不同，可分左、中、上、下幾種。如「忄」則構成斜三角形「▼」；上部和中部兩點，往往構成倒三角形「▼」；下部則構成正三角形「▲」。一般來説，在上部，正、倒三角形均可用；在下部，當用正三角形，不然會像陀螺，重心難穩。

2. 豎心旁左右點（圖 4-14、圖 4-15）

　　（1）筆順不同，可先寫兩點，也可先寫豎。（2）左低右高，筆勢相向。（3）一筆而成，角度、節奏各異。（圖 4-14）（4）變化甚多，或背，或向，或點、撇、挑不同組合等；即便相同兩個點，起收提按等，各有所變；貴在神完氣足，飛動空靈。（圖 4-15）

3. 曾頭點（圖 4-16）

　　（1）一般採用上寬下窄法，以便突出橫。亦有反例，如「悦」。（2）第二點大多用撇點，或出鋒側點，便於上下呼應。

4. 八拱點和「木」部左右兩點（圖 4-17）

　　（1）據部位不同，可靈活運用。（2）宜疏朗勁潔，重心向上，氣度寬宏。（3）貴有變化，有向有背，輕重貴在協調得體。

5. 上下點（圖 4-18）

　　（1）「初」用撇點和側點；「於」用兩個不同側點；「氣」由挑點加撇點和挑點加側點組成，上下左右呼應。（2）呼應貴在勢圓，切忌直線而下。

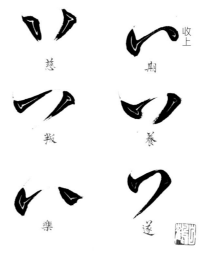

圖 4-14

圖 4-15

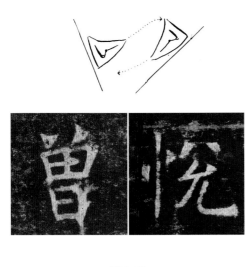

圖 4-16

圖 4-17

圖 4-18

6. 冰點（圖 4-19）

用腕力，上下騰凌，意在右上。

7. 墜點（圖 4-20）

（1）變化極為豐富，或斷或連，組合靈活，當細察之。（2）一氣呵成，用腕力，形似弓張，中間一點略偏左，上下基本呈一線。（3）末點出鋒，意在右上。

8. 攢三點（圖 4-21）

重心略有所異，中間輕兩頭重，三點呈斜線，左低右高，意在左下。

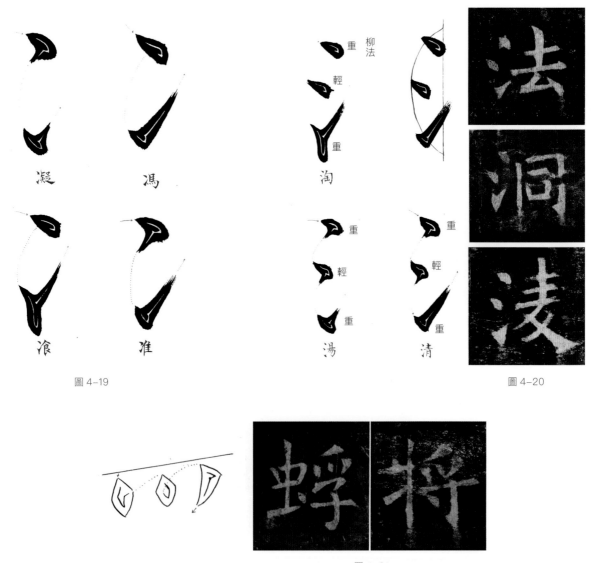

圖 4-19 圖 4-20

圖 4-21

9. 糸三點（圖4-22）

（1）與前者相類，收筆啟右上。（2）上下點貴在用腕，橫向點重在用肘、臂。（3）三點空間要展開，與上部呈三角形。

10. 烈火點（圖4-23）

（1）貴用臂肘之力，有游魚騰跳之意，又似打水漂，氣脈不斷，抑揚妙在筆端。（2）首尾兩點宜略重，中間兩點略輕，並相呼應，如往如來。（3）呈梯形狀。

11. 聚四點（圖4-24）

（1）此四點最為難寫，或向或背，或縮左展右，或疏左緊右，或如雪花飄落，有聚有散，姿態空靈。（2）即便用同一種點法，如側點，大小、姿態、疏密、重輕當各有所異。

12. 必字三點（圖4-25）

（1）或先寫點、撇、心勾，最後是左右兩點；或先寫撇、心勾，最後寫三點。（2）前兩點或向或背，末點如拋出之球，凌空圓勢呼應。（3）呈任意三角形。此三點如流星橫空，有收有放。

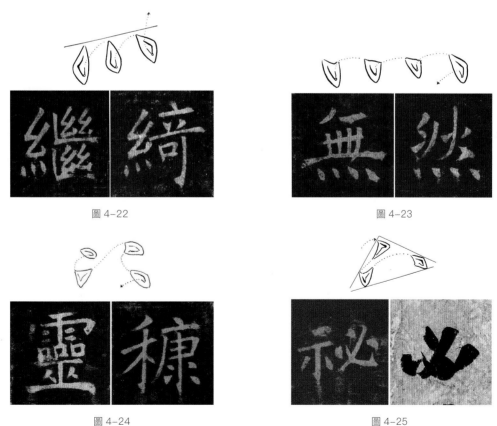

圖4-22　　　　　　　　　　　　　圖4-23

圖4-24　　　　　　　　　　　　　圖4-25

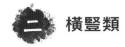 **橫豎類**

橫直畫者，字之體骨，欲其堅正勻靜，有起有止，所貴長短合宜，結束堅實。[6]

勒為橫，豎為弩。橫主平衡，豎主支撐，字之骨架，由此而立。

（一）橫法要點

勒，指勒馬而回。一是指該停則停，用眼睛來把握長短度，使其恰到好處；二是指行筆向右，最終筆勢要收回，與其他筆畫產生呼應。要點如下。

1. 平與非平

一（橫），如千里陣雲，隱隱然其實有形。[7]

彷彿整個天空就是一張白紙，那道橫跨兩端的陣雲，便是書寫而成、有意味的橫。在相對平直中，表現出微微波動、曲折的姿勢。平在勢，不平在形，是橫之形意特徵。

2. 貴在厚重，有氣象

像陣雲一樣，表現出厚重、雄渾、具有立體感暗示性。不可過遲，過遲失於肥俗；亦不可過速，過速則敗於浮滑。貴能存其意氣，遲中含速，疾中求緩。

3. 貴在變化，最忌平行線

數畫並施，其形各異。[8]

含義有三：（1）起、收形態不宜相同。（2）分主次，通過強弱長短變化，顯現出不同韻姿。（3）行筆要有姿態變化，或仰或俯，或呈波動狀，避免平行線。

6　姜夔《續書譜》。
7　傳衛鑠《筆陣圖》。
8　孫過庭《書譜》。

4. 寫到乾枯時，有三種跡象（圖4-26）

（1）中間有黑線，兩邊枯毛，此為圓筆。（2）中間有白痕，兩邊有黑線，即「口子」，此為方筆。（3）既有「口子」，中間又有黑線，合方圓為一線。

（二）橫法主筆種類

1. 藏鋒方筆（圖4-27）

（1）右上圓勢而下，尖鋒入紙。（2）借鋒尖彈力，直立後下按。（3）至b，趁彈力最強時，橫毫直入畫心c。（4）用腕勁疾右行，不可提筆，不然中截空怯。（5）至行筆三分之二處，邊按邊行，一是增強筆力，二是為收筆作準備。（6）至e，向右上圓勢提起，然後翻覆而下，邊按邊提，使鋒尖直立於紙面，最後作勁疾收勢。要訣：筆鋪在左，目已右顧。行筆至三分之一時，眼睛應看在收筆處，使筆勢平直；以肘腕運筆，自然有圓勢起伏之感。

2. 策法（圖4-28）

（1）為露鋒。筆從左上切入，如刀砍之勢，乾淨利落，剛方端嚴。（2）「云」行筆時充分利用筆腰背之力，意如逆水行舟；而「女」用的是順筆。收筆則反順為逆，意如刷漆，中截細而緊；反之，亦然。（3）收用勒回，然重輕節奏不同。

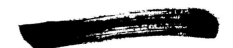

順逆併用雙跡合一

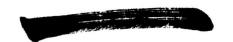

逆筆順收中有白痕

順筆逆收中有黑痕

圖4-26

圖4-27

圖4-28

3. 藏鋒圓筆（圖 4–29）

（1）自右而左尖鋒逆入，使鋒藏於畫心。（2）通過翻覆將筆按於 a，呈中鋒行筆。（3）含蓄平靜，收筆有勒回和圓收之變。

4. 隸法收筆（圖 4–30）

主要出現在褚遂良早期和歐陽通作品中。（1）起筆可方可圓，行筆有順逆兩種。如用順筆，收筆時則反順為逆；反之，亦然。（2）行筆至末端，向右下蹲按後，乘勢向右上圓勢遣出。

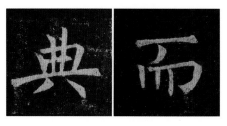

圖 4–29

5. 仰勢與覆勢（圖 4–31）

褚遂良《孟法師碑》基本上橫平豎直，仰勢，覆勢用得並不多。（1）起筆一般用仰策法；以腕運筆，中間圓而上拱，呈覆勢。（2）按至 a，便向右下圓勢提筆；至 b，筆鋒直立後收鋒，亦可空收。線條貴有彈性。以上幾種主要用於主筆，故起筆和收筆往往比較重，輪廓分明。

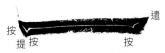

圖 4–30

（三）橫法次筆種類

與主筆不同，次筆起、收筆都不宜太重，不然，橫如木材，喧賓奪主，破壞字的整體節奏，顯得僵硬。

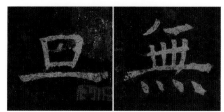

圖 4–31

1. 玉箸橫（圖 4–32）

（1）起筆用暗過法，甚為微妙，似圓非圓，似方非方。（2）行筆挺健平淨，無明顯波動，粗細勻稱。（3）至一端輕按後，借筆毫彈力，提筆空收，十分隱約，意如玉箸，光潔圓勻，源於篆隸書。

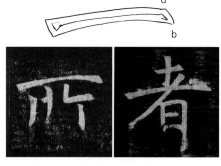

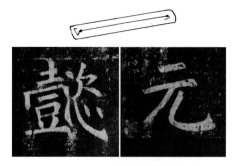

圖 4–32

2. 仰策短橫（圖 4-33）

　　（1）起筆尖虛仰策。（2）行筆重按，微作仰勢。（3）至一端後，順勢向右下提筆收鋒。（4）以順筆為主，貴在行筆充實飽滿。橫法起、收至少各有四種，行筆有長短粗細之變，故至少有六十多種，加上俯仰之別，那就更多了。

圖 4-33

（四）豎法要點

1. 直與非直

　　丨（豎），萬歲枯藤。[9]

　　弩不宜直，直則失力。[10]

　　枯藤與豎都具有垂向性特徵；其二，藤具有堅韌不拔強勁之美。勢貴直，形有向背曲折之變，顏真卿喻為「屋漏痕」，其意最深。

2. 向背曲折（圖 4-34）

　　運筆取勢，有一拓直下和非一拓直下之分。前者筆勢直往直來，勁疾挺秀；後者意如蛇行，有波動感，但均分向背。所謂向，縱筆圓勢外拓（ () ），似有一股膨脹力，大字為宜；所謂背，縱筆圓勢內斂（) (），暗示力量緊縮，小字為佳，各具精神。早期褚字中，以一拓直下和背勢為主，兼用向勢。

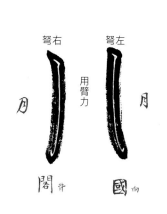

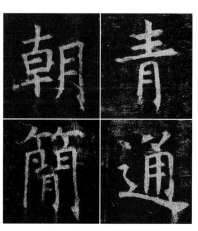

圖 4-34

9　　傳衛鑠《筆陣圖》。
10　　李世民《筆法訣》。

3. 貴在通變

　　兩豎並用，最忌平行，或向或背，或一拓直下，或暗藏曲折，或起、收互乖，姿態當出於天然之勢。

4. 用志不分，乃凝於神

　　豎比橫要難寫，尤其長豎，愈想寫直，反而不直，甚至手會發抖。關鍵在於，不能看着筆寫豎。當起筆穩定後，觀其收筆處，用手臂帶動手腕，肘就像軸心，縱筆而下，豎自然能寫直。要訣：筆鋪在上，目已下顧。（圖 4-35）

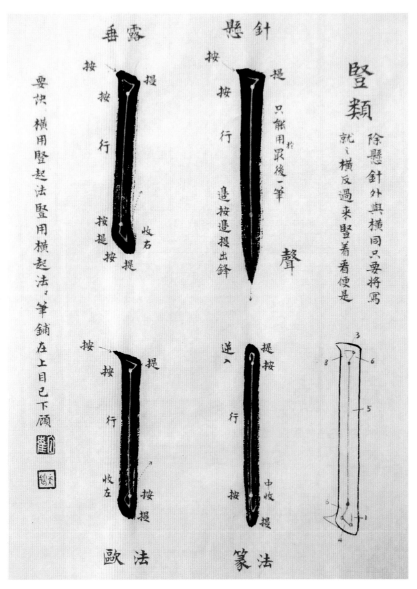

圖 4-35

（五）豎法主筆種類

1. 垂露（圖 4-36、圖 4-37）

　　收筆可分垂露和懸針兩大類。所謂「垂露」，指豎之收筆如露珠下滴，圓潤飽滿，不露痕跡。《孟法師碑》中收筆有三種。

　　（1）左收：起筆後（任何豎起筆有藏、露、曲、策、尖之分），盡力下行。至 b，略按後順勢提至鋒尖，向左收筆，筆意與橫折相呼應。

　　（2）右收：行筆至 b'，筆略按後，乘勢向右下提至鋒尖，向右收筆。筆意與下一筆相呼應。此法用得最為普遍，尤其在行、草書中。（圖 4-36）

　　（3）中收：與懸針相似，主要用於最後一筆。行筆與前相仿。至 b，略按後，將筆提至鋒尖，向上略收或空收，鋒入畫心。此法在行、草中用的極為普遍。（圖 4-37）

　　一般而言，橫向筆畫用順筆中鋒，故較細，收筆時反順為逆；縱向筆畫用逆筆側鋒，故較粗，收筆時以逆反順。正因如此，當橫或豎寫完後，鋒毫必定像搓過一樣，直立紙面。所謂橫細直粗，也就成了自然現象。

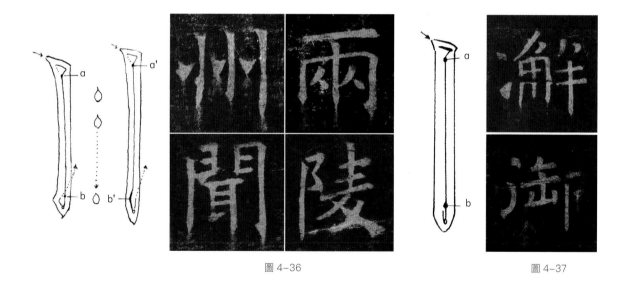

圖 4-36　　　　　　　　　　　　　　　　　　　　圖 4-37

2. 弩法（圖 4-38）

> 弩，彎環而勢曲。[11]
> 子敬（王獻之）已下，莫不以鼓弩為力。[12]

所謂弩法，指行筆如弓張之勢，略帶弧勢，構成向背。這是一種助長筆力、增強彈性之美的寫法。然不宜過，過則俗。如用背法，左邊豎弩右，右邊豎弩左；如用向法，恰好相反。

（1）弩右：落筆鋪毫後，手腕向外（右）運腕縱勢而下，因腕的運動為弧線，以腕運筆，彎度恰到好處。切不可有意作彎勢，不然必軟弱失力。

（2）弩左：與前者正好相反。收筆方向，當以下一筆的形態隨勢而定。

3. 懸針（圖 4-39）

顧名思義，意如懸空之針，末端鋒芒畢露，有一種銳利感。（1）用於字的最後一筆，具有向下延續之意。（2）垂露和弩法可用側鋒，懸針必須用中鋒。（3）起筆與前者相似，有藏、露、曲、策、尖、方、圓之變。（4）行筆至 a，當邊按邊提，目的是增強筆的彈性，將力量從筆腹移至筆鋒，為出鋒作勢上準備。（5）筆鋒當從豎的心中勁疾提出，力量集中於鋒尖，意如劍出鞘，有鋒芒不可輕犯之感。

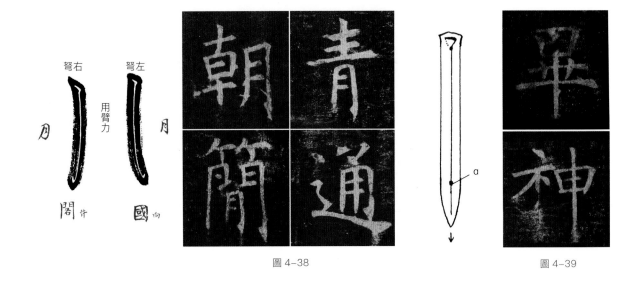

圖 4-38　　　　　　　　　　　　　　　　圖 4-39

11　《永字八法》。
12　孫過庭《書譜》。

（六）豎法次筆及接法（圖 4-40、圖 4-41）

筆畫之間的銜接，楷書（除大字外）往往採用尖（虛）接法，尤其在豎橫中。用筆尖或仰或曲與其他筆畫銜接，使之點畫分明，虛實相稱，筆意朗潔。（圖 4-40）

曲頭豎：褚遂良早期作品中用得不多，主要出現在其晚年，並成為褚字一大特色。（1）凌空作 S 形下筆，鋒轉勢圓。（2）行筆略弩右。（3）收筆時，則先圓左，然後向右或中收筆，呈 S 形，非常優美，輕靈飄逸，有流動感。（圖 4-41）

圖 4-40 圖 4-41

 撇捺類

丿（撇）乀（捺）者，字之手足。伸縮異度，變化多端。要如鳥翼鳥翅，有翩翩自得之狀。[13]

丿，利劍截斷犀象之角牙。[14]

短撇為啄，長撇為掠，捺為磔，是最具飛動感的線條。

啄，意為鳥啄食。撇出的方向便是鳥要啄的東西（下一筆起處）；要像啄食一般俊快利索。從形意上講，即便很小一撇，也要像鳥喙一樣銳利、飽滿，具有立體感暗示性。掠如婦女用篦梳長髮，一是要舒展；二是呈 S 形；三是至三分之二處，稍用力，圓勢「梳」出，具有向上飄逸之動感。又如利劍凌空而舞，勢圓氣足，既然砍下，力聚刀刃。故撇出時，力量當集中在鋒尖。

13　姜夔《續書譜》。
14　歐陽詢《八訣》。

ㄟ，一波常三過筆。[15]

磔是張開之意，比喻寫捺時，筆鋒要漸漸鋪開，力量勻稱。每寫一捺，如溪水從山坡上流下（一折），隨着坡勢由緩至急奔流而下（二折），至地面，因受衝力之影響，水必定往上飛濺而起（三折），此所謂「一波三折」。與撇相對應，左右飛動，意如雄鷹展翅，橫空滑翔，舒展飄逸，動中求靜。（圖 4-42）

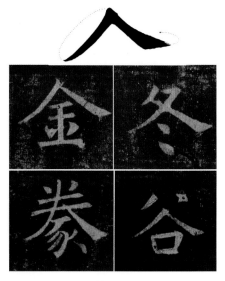

圖 4-42

（一）撇法要點

按長度和形態，可分短撇（平撇）、斜撇和縱撇（豎撇）三類。每類中，各有變化。起筆與豎相同，收筆大多為露鋒，意圓形曲，寫得不好，易犯輕滑之病。注意以下幾點：（1）有顧盼之情；行筆時，貴能留得住筆，不使輕滑。（2）勢貴直，以腕運筆，自然呈弧勢，骨力自在其中。（3）撇出前，當先按，借其力，使筆沉着；既撇出，作用力由筆腹移至筆鋒，勢如劍出鞘。切不可用偏側之勢，不然會出現一邊光一邊毛平扁之跡象。（4）注意運筆節奏，起筆貴乾淨利落，行筆前端要緩，當行筆趨於穩定、有黏在紙上感覺時，如滑翔之勢，勁疾而下，沉着痛快。（5）有起收之變，形態之變，角度之變，節奏之變，避免雷同和平行。

（二）撇法種類

1. 短撇（圖 4-43 至圖 4-46）

（1）撇與豎相通，一是趨勢相似；二是起筆相同，也有藏露、方圓和曲折之分。此為策起法（亦可用藏鋒）。筆從左上圓勢而下，至 a，筆略向右下重按 b；乘勢用腕勁疾撇出，勢宜平直。（圖 4-43）

圖 4-43

（2）承上而來，起筆當用策筆露鋒，筆勢宜勁而直，並與捺、短豎等相呼應。（圖 4-44）

圖 4-44

15　同上。

（3）曲頭短撇，承上而來。尖鋒圓勢入紙，然後乘勢輕提，向左下按後撇出。（圖 4-45）

圖 4-45

（4）縱三撇，筆勢乾淨利落，得騰跳之勢，一氣呵成；第二、三撇的起筆，對準對前一筆中部，使重心形成一線。（圖 4-46）

圖 4-46

2. 斜撇（圖 4-47 至圖 4-49）

（1）一般在 45 度之間，略呈 S 形。當行筆至 a（約三分之二），須借按的反作用力邊按邊撇出，使撇的力量集中於筆尖，鋒芒銳利；同時增強撇的厚度，故有「彷彿以宜肥」[16] 之説；短撇可以中、側鋒兼用，斜撇當用中鋒，出鋒時意如劍出鞘。（圖 4-47）

圖 4-47

（2）與前撇略有不同，因右下筆畫較重，故撇時當按得較重些，盡力舒展，以此平衡左右，有蹁躚之意，形似佩刀。（圖 4-48）

圖 4-48

（3）一字中有兩撇以上者，撇出的方向、趨勢和節奏等均要有所不同。如相同或產生平行線，這叫「狗牙」，是敗筆。一般情況下，宜上緊下鬆，有向下放射之感。（圖 4-49）

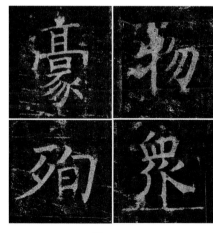

圖 4-49

16 《永字八法》。

3. 縱撇（圖 4–50）

又叫「豎撇」，與懸針相通。在行筆三分之二處，邊按邊撇出便是。上部宜直，撇時要借按的反作用力撇出，一是為了取其勢、得其厚；二是為了避免「鼠尾」之弊病。

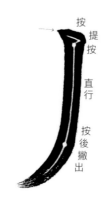
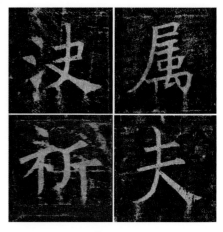

圖 4–50

4. 蘭葉撇（圖 4–51）

常用於橫之下，如「石」、「曆」、「月」等字。這也是一種接法，因橫起筆較重，如撇也重，會因過實而失靈和之氣，故欲「避實就虛」。（1）尖鋒入紙，邊按邊行。（2）行至 a，邊按邊撇出，兩頭尖，行筆飽滿，狀如蘭葉。

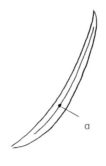

圖 4–51

5. 回鋒撇（圖 4–52）

褚字特點之一，尤其在晚年作品中。（1）筆微呈側勢，縱筆而下。（2）至末端，略按後圓勢提出，角度一般大於 90 度，為附勾。（3）呼應下一筆。

圖 4–52

（三）捺法要點

分斜捺和平捺兩種。與撇相對，構成橫向飛動之勢。起筆與橫相通。在所有筆畫中，捺似乎最難寫，尤其是流動感，柔中見剛，柔中得韻。關鍵在於：

1. 一波三折

起筆為一折，行筆為二折，遣出為三折。上部輪廓線貴圓而暢，下部貴挺健剛勁，合方圓、陰陽為一體。行筆圓勢不要有意識彎着寫，如此必弱。而是通過提按和最後的遣出，將圓勢暗示出來，意如刀背。

2. 以肘運筆（圖 4-53）

遣出部分最難。當行筆至近捺處，向 a 下按，然後乘勢以肘提筆，筆勢向上，筆自然能順暢地從捺處提出，意如劍出鞘，勢疾鋒利。

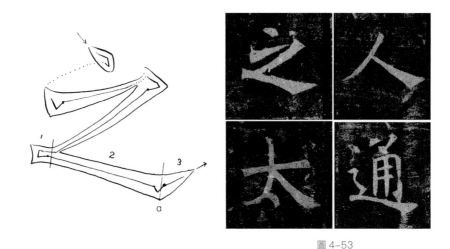

圖 4-53

3. 雁不雙飛，貴在通變

與隸書相同，捺在一個字中只能出現一次，不然形散勢失，如「逾」、「食」等字。「逾」只能下部用遣；「食」或上部用捺，最後用點，或反之。另遣有長短、輕重、有稜角和無稜角、藏鋒與露鋒之分，貴能因勢生勢、因勢立形，變化自然，有翩翩自得之狀。

（四）捺法種類

1. 斜捺（圖 4-54、圖 4-55）

接近 45 度為斜捺，如「文」、「表」等字。因承上而來，起筆基本為露鋒（除顏、柳外）。（1）順撇勢而來，下筆輕虛靈巧，不可太重（點法入筆）；提之 a，既為了整鋒，又為行筆作勢上準備。（2）行筆有兩種：一為順筆中鋒；另一為逆筆側鋒。（3）如用順筆，筆鋒在捺中心線上運行；至一端，向 b 下按，然後筆管略向右上傾斜同時，用肘右遣，筆鋒自然從畫心提出。（4）如用逆筆，筆鋒略向左上傾斜，逆勢而行；至一端，略向 b' 下按，然後以順反逆，用肘提出。（5）一般而言，捺的輪廓線

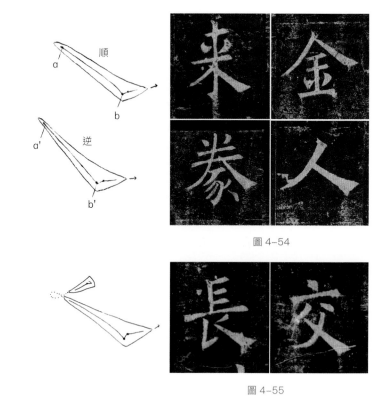

圖 4-54

圖 4-55

明顯、粗細變化較大的，大都為逆筆側鋒；反之，流動感較強，勢較圓暢的，為順筆中鋒。

此捺承上而來，逆筆側鋒。（1）筆尖入紙後，即邊按邊行，筆勢勁疾。（2）至一端後，以順反逆，用肘提筆遣出。（3）因是逆筆，第一折意存空運中，故只出現兩折，痛快剛健，乾淨利落。行書中常用。

2. 平捺（圖 4-56）

角度較小，坡度較緩，意如行舟。承上筆內側而來，故起筆大都為藏鋒。（1）起筆與橫相通，有方圓、曲折之分。（2）起筆先用鋒尖自右而左作逆勢，然後輕按。（3）筆管向右略傾斜的同時，將筆提至 a。（4）與斜捺相同，有順、逆兩種，筆勢貴平逸，要有平坡清流之意。（5）用肘運筆。（6）「遣」稜角分明，「通」圓潤流暢。（7）注意節奏變化。

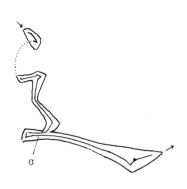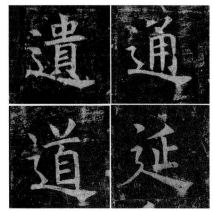

圖 4-56

（五）撇捺的對應與協調（圖 4-57）

撇捺是楷書中最富有韻律感的線條，故有「如魚翼鳥翅，有翩翩自得之狀」之說；並與轉折一起，共同構成剛柔相濟的藝術效果，在對應中充分展示擬人化的韻味。《孟法師碑》為褚遂良早期作品，書勢比較平逸。即便如此，無不隱約表現出其獨特的靈性。（1）撇低則捺高，撇高則捺低；或撇短捺長，或撇長捺短；撇細則捺強勁。這樣既可增強體勢的動感和對比度，勢巧形密；又能避免平頭齊腳之弊病。（2）與短撇相對，捺法大都挺健剛硬，第一折暗藏於畫中，或僅留筆意。與斜撇相和，捺法往往舒展，角度小於撇，左低右高。有時為了節奏上的變化，以點代捺，乾淨利落。與縱撇相應，一波三折，或姿態矯健，以斜反正；或雅逸舒展，意在右上，得和暢從容之姿。與歐體相對照，更能體會其中微妙之處。

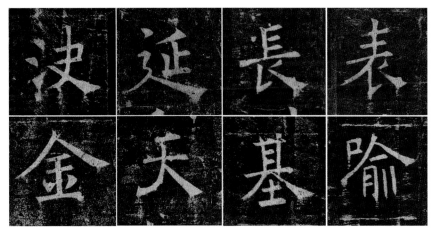

圖 4-57

 挑趯類

策為挑，趯為勾。彼此都有蹲鋒得勢而出之特點，鋒芒畢露。

（一）挑法要點

側面凌空而下，意如揚鞭策馬，然後乘勢歸中，提筆仰挑而出，如收鞭之勢。起筆與橫法相類，也有各種變化。寫得不好，易犯輕佻之病。

（二）挑法種類

1. 仰挑（圖 4-58）

按承接關係，有藏、露之分。「地」第二筆如引筆內走，則鋒藏；從左上走，則鋒露。而「誓」承豎勾而來，故鋒露。

（1）自右上向左下策法按下。（2）乘勢筆桿向右微傾（略提），便向右上重按後，用臂肘之力，由緩至疾向右上挑出。（3）挑時，作用力由筆腹移至筆尖；出鋒時，筆鋒當從中心線提出，所謂劍鋒出鞘，鋒芒畢露。

圖 4-58

2. 平挑（圖 4-59）

與前者基本相同，承前筆勢而來；策法下筆，筆勢勁健平穩，貴能承前啟後，得角牙圓潤之意。

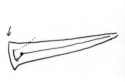

圖 4-59

（三）勾法要點

趯與踢通，指如人踢物，先須提腳，並將力量蓄在其中；既踢出，力量集中在腳尖（鋒尖）。趯又通躍，比喻出勾前須蹲鋒得勢而出，如人之跳躍。勾一般不獨立構成筆畫，如豎勾，是豎加左挑；寶蓋勾，是橫加短撇。除寶蓋勾，勾的內角貴圓，大於或接近90度，內圓外方，內部才能產生圓暢之氣。筆毫齊順，方能勾出銳利鋒芒。

1. 蹲其鋒，借其力，得其勢（圖4-60）

當行筆改變方向，如何充分利用毛筆的八面功能，是其關鍵。

（1）豎勾：當行筆至一端，稍下按後（第五面），利用其彈力略提，將力蓄在勾之畫心；最後用第七面，邊左按邊圓勢勁疾勾出。

（2）心勾：在勾前用筆的第三面，向右按的同時，將力量蓄於畫心；然後用第八面，向上邊按邊用肘圓勢勁疾勾出。勾完後，筆毫自然還原。

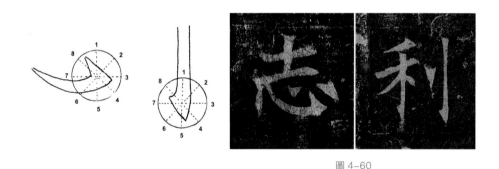

圖4-60

2. 因勢生勢，因勢立形，應勢生變

有長短、輕重、平垂、方圓等變化。一與本身特點有關；二與書體、書勢相應。豎有順逆，勾也因此而異。顏、柳用順筆，故勾為中鋒；歐與褚用逆筆，故勾由側歸中。

（四）勾法種類

1. 豎勾（圖4-61至圖4-64）

（1）起、行與豎相同，有策、圓、曲、藏、露、逆、順等之分。如圖4-61的兩種勾法明顯不同：（a）「才」用側起法，落筆較重，復歸中鋒後，側鋒逆筆而行，略帶弩勢，形微曲；「利」用逆入法，行筆為順筆中鋒。（b）前者行筆至α，向下略按後乘勢左挑，勾豐滿且長；

後者行筆至 a'，邊按邊稍提，然後乘勢向左略按挑而出，故勾下部稜角居中。（c）不管是褚還是歐，勾的內角一般在 90 度之間，筆圓勢暢，內部空間被打開。

（2）豎圓勾：圖 4-62 中，（a）用順筆中鋒，使其勁圓。（b）至一端略蹲後，筆管即向左上略傾斜，使作用於筆下端的重心移至左側，然後用肘圓勢提出，勾的角度宜寬。

（3）藏鋒勾：圖 4-63 中，（a）「小」為逆筆側鋒，「於」為順筆中鋒，入紙較深。（b）至一端，前者用以逆反順法，後者用以順反逆法勾出，剛勾出便向右上作收勢（或空收）。（c）由於順逆不同，前者內角小，後者較大，均大於 90 度。

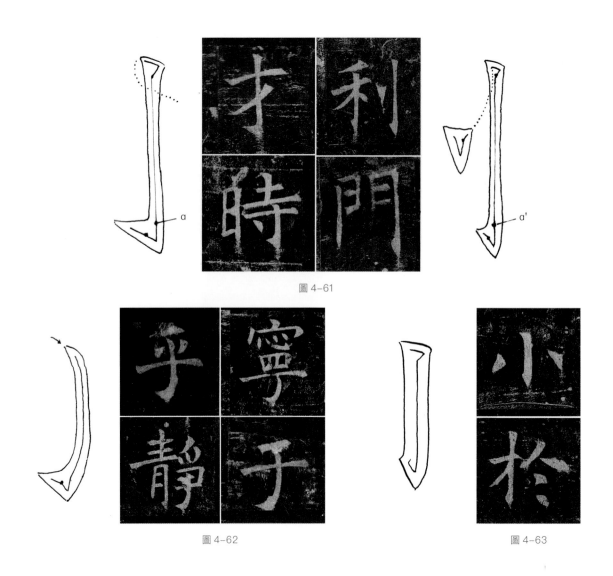

圖 4-61

圖 4-62

圖 4-63

（4）垂勾：圓勾一種，行書中常用。圖 4-64 中，（a）横法入紙，略向右行。（b）至 a 略提，然後圓勢向左下略按後勾出。因字的右上部較重，此法正好起到穩定重心的作用。

圖 4-64

2. 戈勾（圖 4-65）

乀‧勁松倒折，落掛石崖。[17]

勾中最難一筆。雖倒掛石崖，枝梢仍然頑強地向上生長，具有堅韌不拔的生命力。因是反手動作，增強了運筆難度。（1）用順筆中鋒。行筆時，不能視為弧線，而是斜直線，以臂運腕，行筆自然挺健圓暢。（2）用眼睛控制長度，即行筆一旦趨於穩定，應看在行筆的末端。（3）至一端後，略向右下按蹲，利用毛筆的彈性，使筆蹲而後起，最後向右上圓勢勾出，力聚鋒尖，角度一般接近 90 度。有長短、方圓、輕重等變化。

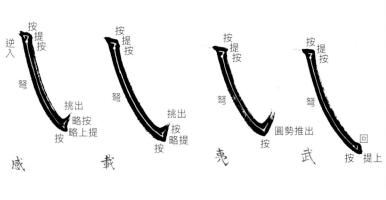

圖 4-65

17　歐陽詢《八訣》。

3. 背拋勾（圖4-66）

與戈勾相類。（1）與左邊筆畫相呼應，內角略小，曲勢較大。（2）當筆行至一端略按蹲後，以推磨之勢用肘勾出。

4. 曲勾（圖4-67）

（1）點法入筆，暗藏波瀾。（2）至 a 略提，使鋒呈直立之勢，然後縱筆而下，反順為逆。（3）勾時用臂肘之力蹲鋒得勢而出，貴在內圓外方。

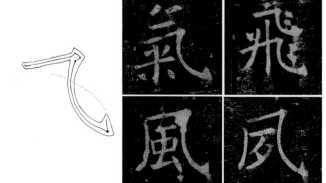

圖4-66

5. 浮鵝勾（圖4-68）

（1）點法入筆，調鋒後向下偏左運行，微帶圓勢。（2）至 a，邊輕提邊向右使轉，所謂「提筆暗過」。（3）至 b，順筆下按，邊按邊行，勢圓力勻。（4）至 c，略向右下蹲鋒後，乘勢用臂肘之力圓勢向上勾出，內圓外方。注意節奏變化。

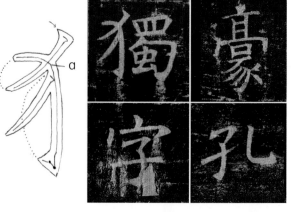

圖4-67

6. 心勾（圖4-69）

歐陽詢《八訣》：「㇃，如長空之初月。」將勾比喻形似一輪新月，線條流暢優美。《筆陣圖》：「㇃，百鈞弩發。」言其筆力如引弓射箭，弓滿力強，形神俱備。（1）尖鋒入紙，邊按邊行，勢如引弓，由順轉逆，力求圓勁。（2）至 a，行筆如橫，盡力鋪毫。（3）勾前先右蹲，借其力，使筆略呈翻覆之勢，圓勢勾出。（4）鋒芒與下一點相呼應。

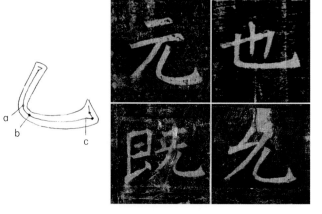

圖4-68

圖4-69

7. 寶蓋勾

褚字變化較為豐富，典型有兩種：
（1）如圖 4-70 的「守」。當行筆至 a，先翻後覆，圓勢向右按，略提後（鋒歸中），邊按邊撇出。此法既可一筆，亦可分兩筆寫成。（2）如圖 4-70 的「靈」。當行筆至 a'，略向上提起後，橫向圓勢按下，乘勢輕提後按向 b'，略行，向左上提筆收鋒。此法源於隸書。

圖 4-70

8. 包勾（圖 4-71、圖 4-72）

有方圓兩種。

（1）方折：圖 4-71 的「刃」為方折，（a）行筆至一端向右上 a 提起，然後按至 b。（b）用翻覆，乘勢略提後按至 c，使筆歸中，然後弩勢縱筆而下，得其韌勁。（c）勾前先按後略提，再用筆左側邊按邊圓勢勾出，角度大於 90 度，使勾內氣韻圓暢，有強勁之美。《筆陣圖》：「𠃌，勁弩筋節。」描述的就是這種意象。

（2）圓折：圖 4-71 的「祠」是圓轉，（a）當行筆至 a'，提筆暗過，圓如折釵股。（b）勾時意如推磨，圓勢勾出。

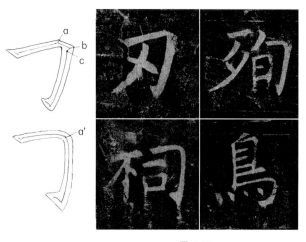

圖 4-71

9. 向右勾（圖 4-72）

豎加挑而成，有斷、連兩種。以連

圖 4-72

為例：（1）縱筆後，向左圓勢提起，僅留鋒尖於紙面。（2）至 a，翻覆向右下按。（3）乘勢略提後向右上挑出，鋒芒與下一筆呼應。如是用斷法，縱筆後，筆離紙，然後作挑法。

第二節　行書用筆與意象

 行書特點

　　真生行，行生草。真如立，行如行，草如走。[18]

　　行書是介於楷草之間，源於稿書，古稱行狎書，是最為實用的書體。近楷者，叫行楷，如王羲之《蘭亭序》；兼草者，謂之行草，如王獻之《鴨頭丸帖》。要學好行書，首先需了解行與楷之間差異，把握其基本特徵，再進一步學其骨法用筆、書勢與章法等。

　　行書主要特徵是「務從簡易，相間流行」，[19] 前者屬空間意識，後者是對時間感的強調，主要特點如下：

（一）以露鋒為主（圖 4-73）

　　一筆數字，上下相讀，氣脈不斷，具有完整的時間性。故運筆往往是八面入紙，八面出鋒，增強了點畫的呼應、貫穿與流動。以露鋒為主，也就理所當然。

（二）化線為點，化點為線（圖 4-74）

　　為了書寫便利、流暢和章法上的需要，往往將某些基本的筆畫，如橫、豎、撇、捺等簡化成點；或將一組筆畫或某一部分，簡化成點或線；同時，也會將點寫成線，如「然」、「悉」等。從而達到簡潔、明快、流動的藝術效果，豐富節奏上的變化。

（三）簡化偏旁部首（圖 4-75）

　　行書中幾乎所有的偏旁部首都有簡化形式，種類多樣。或近楷，或通草。其變化極為豐富、靈巧、自然。

18　蘇軾《書唐氏六家書後》。
19　張懷瓘《書斷》。

圖 4-74

圖 4-73

圖 4-75

（四）易方以圓，使轉多變（圖 4-76）

行書兼真草之法，十分隨意，因勢生勢，因勢立形，縱筆而下，一氣運化，易方以圓，使轉多變，便成了行書一大特點。羲之行書從楷書中來，故方多於圓；魯公從草書中來，則圓多於方。方則嚴謹，圓則靈動。

（五）似斜反正，姿態多變（圖 4-77）

對流動感、姿態感和韻律感的強調，必然會打破楷書垂向性模式，在不正中求得整體上的平衡，增強筆墨書勢上的審美趣味，所謂似斜反正。以《祭姪文稿》為例，第一行四組、第二行三組微微傾斜，字與字之間在左右擺動中，顯現動感的韻味。

（六）由緩至疾，節奏明快（圖 4-78）

楷書是筆筆寫來，截盡牽絲，斷中求連，緩中求疾；行書則上下一氣，筆勢飛動，從容徘徊，意氣瀰於行間，疾中求緩，具有更強的時間感暗示性。就像音樂，曲終仍餘音裊裊，筆止則氣韻還續。

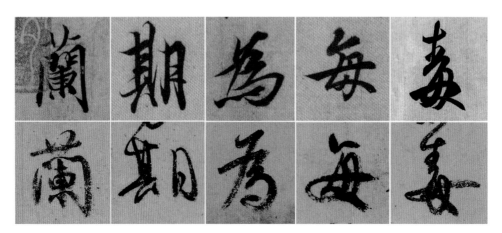

圖 4-76

圖 4-77　　　　　　　　　　圖 4-78

（七）簡化用筆技巧

在楷書中，主筆起收有三、四個動作，行書只需二、三個；轉折處亦是如此，至少簡化一個動作。動作被簡化了，但對手指的敏感力要求更高。故不學楷而能行者，等於痴人說夢。字體由繁到簡，技法由簡到繁，最終復歸於簡，這是一條規律。

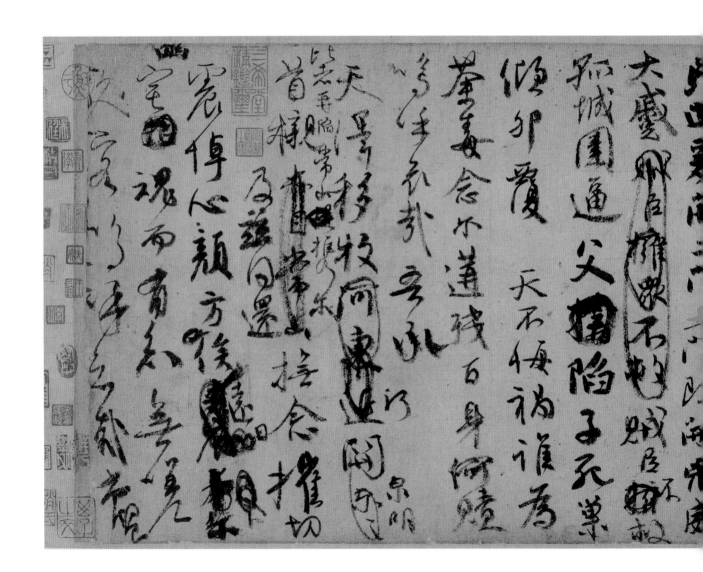

（八）帶燥方潤，將濃遂枯（圖 4-79）

　　楷書主靜，點畫朗潔，用墨濃而光潔；行書主動，一筆數字，用墨略淡。尤其是稿書，因重在文思，很少顧及筆中之墨，只要能寫，便直書而下，直到乾枯。這樣，自然而然形成了由黑至灰、由濃到枯的墨彩層次。通過墨色變化，暗示出三維空間與動靜之勢。

圖 4-79

二 行書用筆

（一）點類

與楷書相似，但以露鋒和挑鋒為主，節奏更加靈活多變，鋒芒畢露。

1. 單點類

（1）側點：露鋒起筆，收筆的鋒芒意接下一筆的起筆。筆從左上圓勢下按，盡力鋪毫；至 a，借反作用力，乘勢略提後，向右下如刮漆之勢按後復提，略按後挑出。（圖 4-80）

（2）反側點：與前相類，只是運筆的動作相反。凌空落筆後，借反作用力，使筆毫提至 a，乘勢按而提出。（圖 4-81）

（3）縱撇點：行書中大量出現，變化多端。筆由左下而上，圓勢落筆；至 a，筆需有直立之意，然後乘勢順筆圓勢而出，意如竹葉搖曳。（圖 4-82）

（4）策點：與短橫相近。策法落筆，乘勢略提後向行筆處邊按邊行，略帶弧形；至 a，作逆勢空收，乾淨利落，意在下一筆的起筆處。（圖 4-83）

（5）挑點：從右上圓勢落筆，乘勢略提後向左上邊按邊挑出。筆勢勁疾，鋒芒畢露，勢與下一筆相連。（圖 4-84）

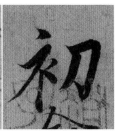

圖 4-80

圖 4-81

圖 4-82

圖 4-83

圖 4-84

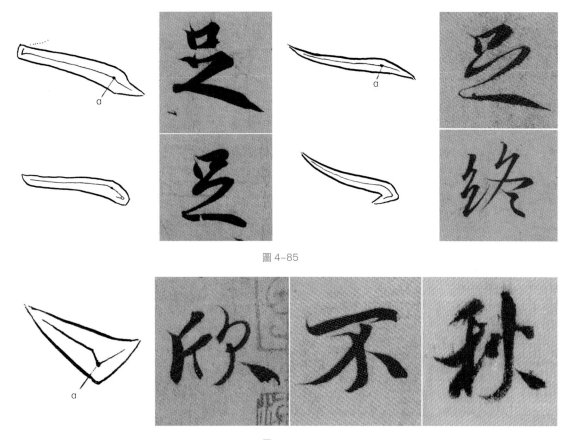

圖 4-85

圖 4-86

（6）長斜點：又稱蘭葉點，在行書中用得甚為普遍，往往以此代捺。筆勢從左上尖鋒落筆，邊按邊行；至 a，提筆出鋒；鋒芒的筆意當在下一筆起處。意如蘭葉，姿態婀娜，有臨風搖曳之感。其中變化，非常之多。（圖 4-85）

（7）捺點：源於章草。在行草書中用得相當普遍，給人騰躍飛動之勢。從左上勁疾而下，至 a，用肘騰凌而右上。（圖 4-86）

2. 組合點

兩點以上為組合點。需一氣呵成，要表現出點與點之間向背俯仰、顧盼照應等對應關係，有動感傳神之意趣。

（1）左右點

　　豎心旁兩點：一般採取左低右高，筆勢相向；亦有不同組合，如豎點加側點、反側點加側點、側點加平點、挑點加平點等，從而產生各種變化姿態。當一筆而成，角度各異，收筆當與豎相呼應；在《蘭亭序》中，變化甚為豐富，無一筆雷同，筆勢飛動。（圖4-87）

　　曾頭點：在行書中，以反側點加撇點為多，點之間空間打得很開，疏朗靈秀。亦有不同的組合與輕重強弱變化。（圖4-88）

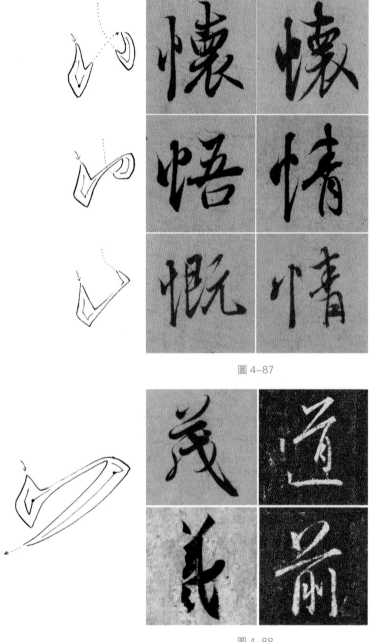

圖 4-87

圖 4-88

　　八拱點和「木」部左右點：因在下部和中部，行書一般將兩點間的空間疏得很開，左低右高，筆勢飛動；同時調整字的重心與節奏變化。（圖 4-89）

　　字內左右兩點：根據上下左右點畫關係的不同而變化。一般採用上寬下窄，以便突出主筆；為了簡潔和筆勢往來需要，將兩點寫成短橫或挑；以靈便為上，不宜寫得過重，不然會使內部空間顯得沉悶。（圖 4-90）

　　左右點中，心點最不易寫好，往往會因寫得過平或過重而失去動感。一般採用重重輕或重輕重的方法，而且一點比一點高，突出心勾的圓勢空間。（圖 4-91）

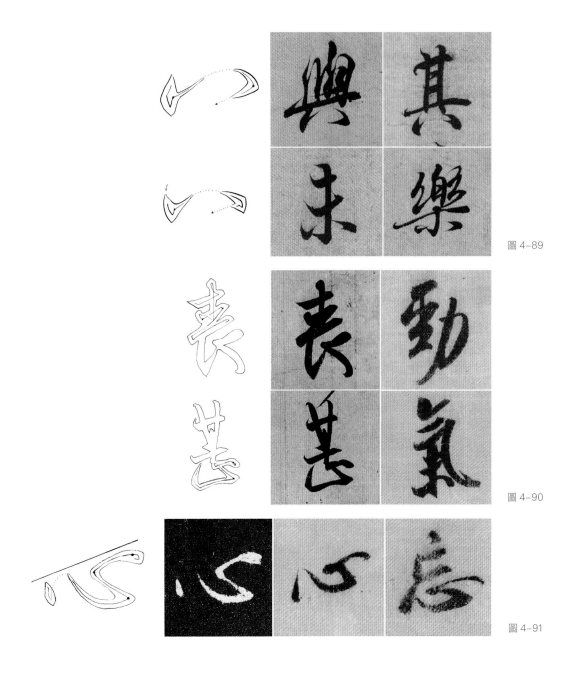

圖 4-89

圖 4-90

圖 4-91

（2）上下點

「有」、「目」等字中兩短橫，一般都寫成點，靈巧多變，猶似畫中點苔，一氣而成，姿態各異。有時將兩點合在一起，或寫成一點，雖被簡化，但筆意全在。（圖 4-92）

右下撇捺，往往寫成點，目的既為了減弱楷書的縱橫氣，使之流便；同時，也為了上下字的接氣、貫穿和字間平衡；其意象如正在盛開的花瓣。兩點的角度、長短和輕重等變化，由相關部分的結構特點而定。（圖 4-93）

「羽」、「雨」中四點。為了產生疏密和節奏上的變化，往往會將左兩點寫成一點，右兩點合成上下跳躍點；或者寫成左右兩點，或一短豎，意如葉落花飛，變化多樣。（圖 4-94）

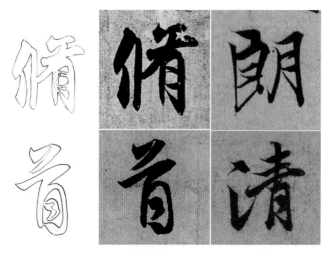

圖 4-92

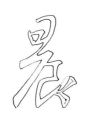

圖 4-93

圖 4-94

（3）墜點

又名三點水。變化極為豐富，或如墜石，鏘鏘有聲；或如花絮飄零，悠揚生姿；或如弓箭怒張，勢如破竹；或化點為曲線，由下盤旋而上，意如古藤，得韌勁之美。（圖 4-95）

（4）攢三點

橫向跳躍的三點。貴在以肘運筆。一般採取重、輕、重節奏方式；或第一點獨立，後兩點連筆；或乾脆將三點略寫成兩點；最後一點一般用撇點或出鋒側點，呼應左下角。（圖 4-96）

（5）糸三點

往往化點為線，將三點寫成一挑，簡洗明快。也可寫成三點，筆意與上者相類，最後一點挑出，呼應右上。（圖 4-97）

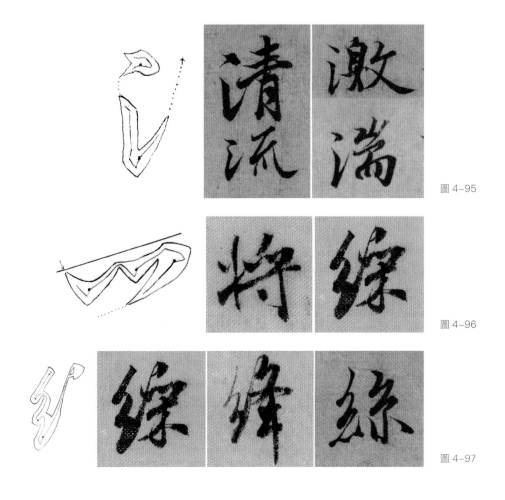

圖 4-95

圖 4-96

圖 4-97

（6）烈火點

又稱四點，與上者相似。往往也採取化點為線方法，或寫成一橫，如「無」；或寫成波浪形曲線；或跳躍性連筆點，其中變化甚多。貴在以肘運筆，似有魚飛騰跳之勢。（圖4-98）

（7）聚四點

在行書中表現得頗為隨意，變化多端。右左簡化成一點，或寫成上下跳躍的兩點，或乾脆寫成左右兩點，或寫成短橫，或一個小小的回轉。其關鍵在於因字立形，因勢生法。如「求」、「雨」等字的左右四筆，其變化與此類相似。（圖4-99）

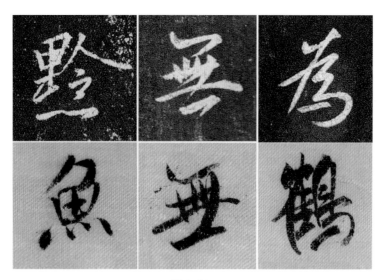

圖 4-98

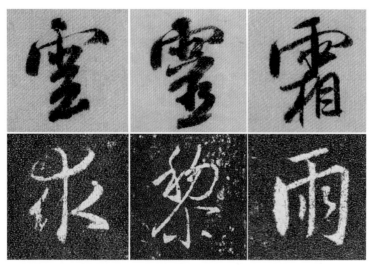

圖 4-99

（二）橫豎類

與楷書原理相通，只是寫得比較流便，又參入草書筆意，顯得更為隨意、流暢、變化多端，線條更為圓暢波動，韻味更濃。其法均隨勢而生，隨姿而變。

1. 橫類

（1）主橫

藏鋒：主橫一種。筆勢承前勢而來，從右上向左下勁疾落筆，意如驚蛇入草；落筆後乘勢略提，向行筆方向重按，呈中鋒狀；由緩至疾行向 a；至 b，略提，乘勢向左下收筆。起筆與隸法相近。（圖 4-100）

露鋒：亦是主橫，用得最為普遍。筆由右上圓勢向左下落筆；乘勢略提後即按向行筆處；用順筆中鋒勁疾行至 a；至 b，以順反逆，使筆毫直立，向左下空收而回。筆意矯健奔放。（圖 4-101）

策法露鋒：承上而來，圓勢從左上向右下落筆；略提後向行筆處重按右行；因運筆勁疾，中截自然收緊；至 b，向右下略提後，乘勢向左下收筆，向下呼應或行筆。（圖 4-102）

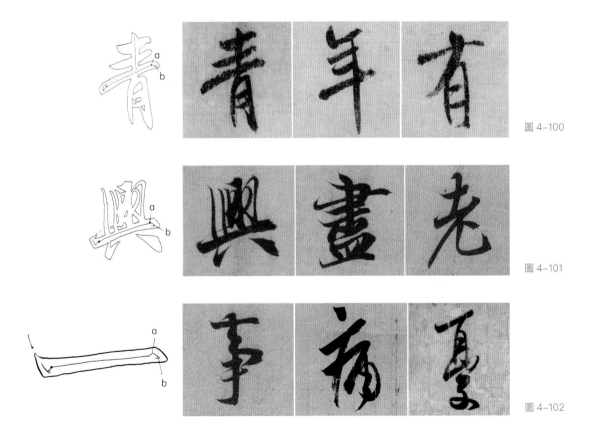

圖 4-100

圖 4-101

圖 4-102

（2）次橫

一般而言，次筆起筆與收筆不宜過重，貴在虛靈有韻味。用尖鋒橫入法，邊按邊行：至行筆一端，以順反逆，略按後向左圓勢收筆。（圖 4-103）

橫毫直入，節奏明快，至 α，即向右上仰策而起，僅留鋒尖於紙面，用牽絲（或空運）引向豎。注意輕重、角度等變化。（圖 4-104）

三橫中有豎的，中間一橫往往用此法，如「王」、「青」、「至」等字。筆從右下至左落筆，橫毫深入：至 α 略提，筆毫呈立勢後，向左下以牽絲（或撇法）行筆。其中有方折和圓轉兩種。（圖 4-105）

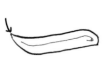

圖 4-103

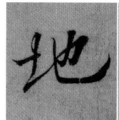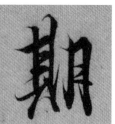

圖 4-104

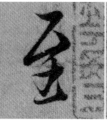

圖 4-105

2. 豎類

　　有懸針、垂露之別。所不同的，其長短、輕重等是隨書體和章法節奏的不同而觸類生變。行書的收筆一般意收和圓收為主，突出中截，不像楷書稜角分明。王羲之行書中，垂露大多用逆筆側鋒，故寫到枯處，中間會有一條白痕，如《蘭亭序》「歲」、「觴」等字（圖 4-106）；懸針一般用順筆中鋒，圓潤飽滿，鋒芒畢露。

　　垂露在用筆節奏上與楷書頗有不同，起筆時筆鋒幾乎垂直釘在紙上，所謂藏鋒、露鋒已不在考慮之中；利用反作用力略提後，便向行筆方向邊按邊行，節奏漸漸加快；到一端，乘勢直提而起，筆鋒如錐。（圖 4-107）

圖 4-106

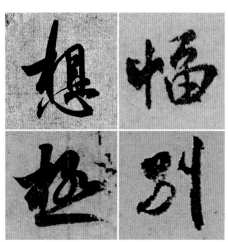

圖 4-107

（1）懸針

用於最後一筆，以呼應下一個字。與楷書略有不同，起筆可輕可重；與楷相似，行筆時邊按邊行，筆桿略左右搖曳中行筆，意如蛇行，姿態飄逸，有着生動的流動感，所謂「屋漏痕」；至三分之二處 a，邊按（借力）邊鋒芒從行筆中心線勁疾提出或空收，意如劍出鞘。其中變化甚為豐富。（圖 4-108）

（2）垂露

為了呼應上下左右，垂露一般用於字內；最後一筆為豎者，大多用懸針，以便呼應下一字。比楷書寫得隨意靈活，動作簡練。當行筆至 a，略按後，借反作用力，乘勢向上收筆或空收，故末端圓潤厚實。（圖 4-109）

（3）次筆豎

頗為輕靈含蓄。尖鋒入紙，圓勢邊行邊按，行筆圓潤充實；至末端，反順為逆，乘勢提筆，鋒尖直立於紙面；或向右上挑出，呼應右部。（圖 4-110）

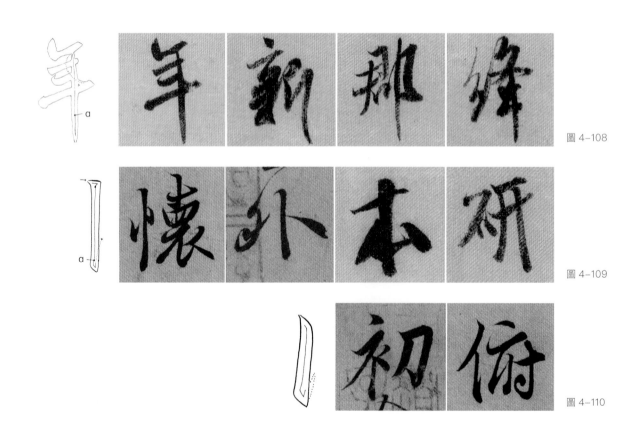

圖 4-108

圖 4-109

圖 4-110

（4）附勾豎

行書重要特徵之一。與楷書不同，不是有意為之，而是隨勢而來，從形態上呼應下一筆。運筆甚為勁疾，至末端，用腕肘乘勢向上提出。（圖 4-111）

（5）以點代畫

行書中常見，尤其是單人旁、雙人旁。為突出撇之雄強，有意縮短一豎，使其呈點狀；或將捺寫成點，避免重複，並以此加強節奏上的變化。（圖 4-112）

圖 4-111

圖 4-112

（三）撇捺類

行書中，撇捺是極富有流動感和韻律感的線條，節奏變化，遠遠超過楷書。或化撇捺為點，簡潔明快；或外耀鋒芒，萬鈞怒發；或內藏波瀾，風流出於毫間⋯⋯隨勢而化，應體而變，婀娜發於靈台，波磔出於情性，勢生形顯，得意忘形。

1. 撇類

與楷書相同，分短撇（平撇）、斜撇和縱撇（豎撇）三類。起筆與豎相通，有藏、露、方、圓、曲等之分；收筆有露有藏，或帶附勾，勢圓形曲，柔中見剛；或如蘭葉臨風，姿態綽約；或如長劍出鞘，鋒芒不可輕犯。

（1）短撇

凌空取勢，直落筆；然後用腕勁疾撇出；其中變化，隨勢而生。（圖 4-113）

（2）斜撇

從左上角落筆；落筆後略提（調鋒）按至 α；由緩至急地縱向行筆；至三分之二處略按後撇出。形似象牙，應勢生形，變化多端，剛柔出於毫間。（圖 4-114）

行書中常見。行筆至 α，邊按邊用腕圓勢撇出，形似佩刀，鋒中力強。貴用鋒中，不然會出現一邊光一邊毛的跡象，遂成敗筆。（圖 4-115）

（3）以線代撇

雖細似毫髮，但筆圓意峻。行筆時，要不斷調整指尖的輕重，使筆跡暗藏波瀾；鋒尖似刀尖入骨肉之隙，力中意勻，最後隨勢出鋒或空收。（圖 4-116）

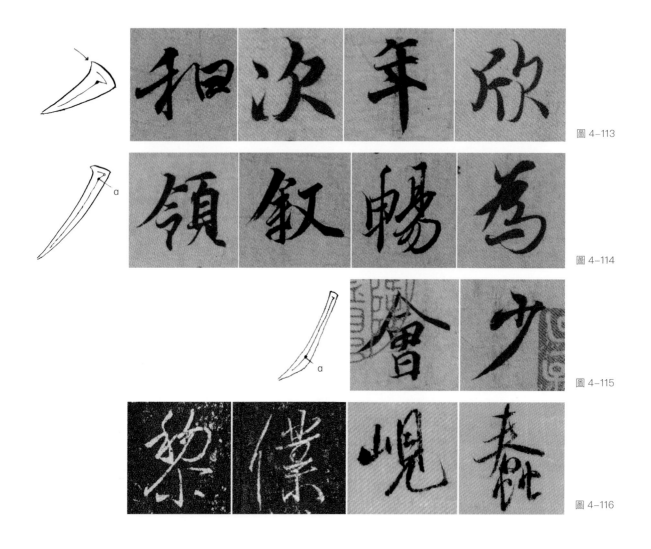

圖 4-113

圖 4-114

圖 4-115

圖 4-116

（4）藏鋒撇

撇的圓勢有圓左和圓右。尖鋒入紙後，邊按邊行；到一端時，利用反作用力提筆收鋒。行書中極為常見。（圖 4-117）

（5）附勾撇

行書中常用，變化極為豐富，姿態優美，動感強，很有表現力。但寫附勾時不必像楷書那樣，只要隨勢而上便可。（圖 4-118）

（6）縱撇

縱撇則前直如豎，約在三分之二處邊按邊圓勢撇出，或向上勾出。舒展中起支撐作用。關鍵：前要直，縱筆而下。如一彎到底，其勢必敗。（圖 4-119）

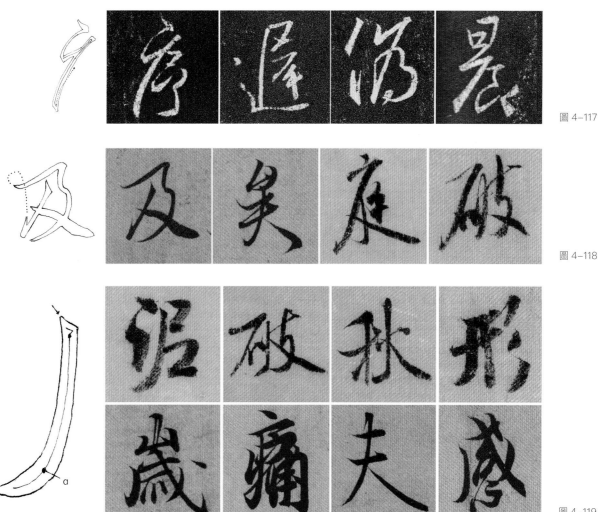

圖 4-117

圖 4-118

圖 4-119

（7）S形縱撇

凌空圓勢下筆，作S形運筆方式；曲後圓勢縱筆而下；至末端環勢勾出（附勾）。姿態優美，有小溪迴蕩之動感。（圖4-120）

（8）蘭葉撇

兩頭輕，行筆重，暗藏波動，意如畫蘭。此筆極不好寫，易犯輕滑之病。筆鋒要似刀尖入物，遊刃有餘。（圖4-121）

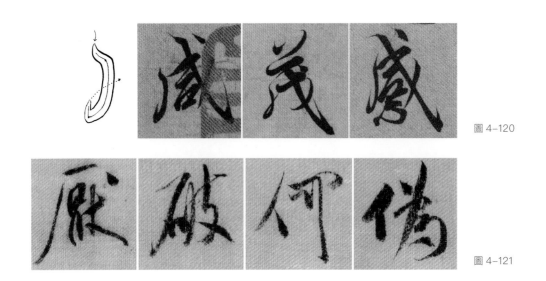

圖4-120

圖4-121

2. 捺類

與楷書相同，但更為靈活多變，一切隨勢而來，隨勢而生，具有強烈的韻律化特徵。

（1）斜捺

尖鋒入紙，至a處，邊按邊行，通過按的動作，將圓勢表現出來；至b，略按後，用肘運筆遣出；至末端，僅留毫尖於紙面，並向左或上空收。意如春池波紋，緩逸清麗。（圖4-122）

藏鋒捺：尖鋒入紙，略按而行；至a處，以肘圓勢運筆；至末端，僅留鋒尖於紙面，並勁疾地向左回鋒，或向左上或左下收筆出鋒，與下一筆相呼應。（圖4-123）

以點代捺：行書中用得極為普遍，姿態多樣，曲直相生。除了避免雷同、產生平行線，更為了節奏上的變化。（圖4-124）

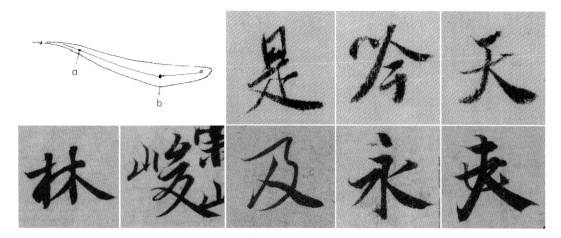

圖 4-122

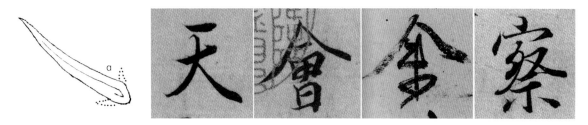

圖 4-123

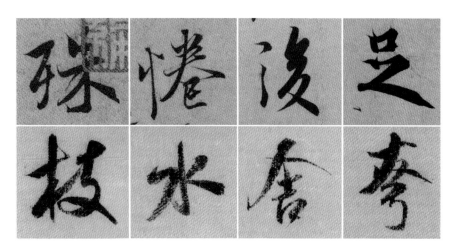

圖 4-124

（2）平捺

與楷書不同，跳躍感較強。起筆隨上筆而來，鋒藏；平勢運筆；至 b，按後即以肘運筆遣出，姿態矯健，或呈波瀾狀。（圖4-125）

回鋒平捺：遣出前，僅留鋒尖於紙面，或收鋒，或向上或向下挑出，呼應上、下間的氣脈，行書中表現得很普遍。（圖4-126）

以橫代捺：在米芾《蜀素帖》中用得很普遍。其變化主要在輕重、長短、方圓、角度等處。（圖4-127）

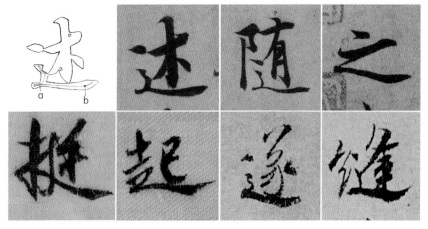

圖4-125

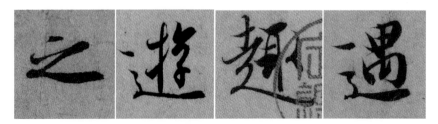

圖4-126

圖4-127

（四）挑趯類

楷書往往通過明顯的提按頓挫等動作，將運筆過程交代得清清楚楚；行書更多地將筆管的起倒與筆毫的提按相結合，簡化運筆動作，使之表現出行書所特有的韻律感與流動感。

1. 挑類

（1）無所不挑：挑在行書中用得頻率很高，幾乎所有的筆畫都有各種挑法，是連接、呼應其他點畫的常見形式，手法相當靈活多變。以橫豎為例，橫既可以向上挑，亦可以往下挑；豎左右挑都行，或者與其他筆畫合在一起。關鍵在於連接、呼應要流暢自然。（圖 4-128）

（2）反折挑：將「木」、「衣」、「示」旁等撇點合成的反折挑。筆自右上而左下，邊按邊行；至 a 略提後即按向 b；用肘帶動腕向右上勁疾挑出；亦可同下一筆連接。（圖 4-129）

圖 4-128

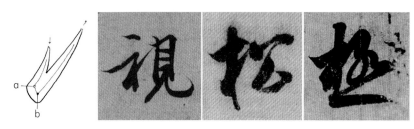

圖 4-129

2. 勾類

（1）豎勾：輕重長短及角度等變化，是由上一筆和下一筆的筆勢所決定的，形態與節奏變化極為豐富，沒有固定程式。行筆至一端略按後，用肘向下一筆的起筆圓勢推出，動作比楷書簡潔明快。仔細體悟其中的變化與對應關係。（圖 4-130）

（2）橫折勾：常見勾法之一。此屬方折，與楷書內擫法略有所異。楷書的內角變化幅度大，行書動作簡潔，行筆流暢舒展。行筆至 a 時，略蹲後用手臂順勢推出。（圖 4-131）

外拓法。在行書中用得更為普遍，更具流動感。儘管是圓轉，切忌畫圈圈，要有關有節，線分三面。當行筆至 a，筆鋒直立於紙面，邊按邊圓勢下行，得圓韌之勁。（圖 4-132）

圖 4-130

圖 4-131

圖 4-132

（3）平勾：角度大於90度。行筆至 a 略蹲後，用肘水平推出。形態有輕重、長短、方圓、角度等變化。（圖4-133）

圖4-134為平勾一種。與上者不同的是，勾時肘作水平圓勢運動，意如推磨，並與下一筆相呼應，氣勢宏逸，難度較高。

圖4-135為圓勾一種。行筆至 a，圓勢提筆暗過；至 b，圓勢邊按邊行；至 c，略按後用肘圓勢推出。貴能圓中得堅韌之勁。

圖4-136為勾法源於草書。用筆尖，提按在微妙之間。到 a，略按後，用肘從左下向左上圓勢推出，有千鈞一髮之力，勢足神全。

圖4-133

圖4-134

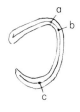

圖4-135

圖4-136

（4）垂勾：相當典型的勾法。當行筆至 a，下按後馬上用肘向左下勾出，筆意與下一字貫穿。勢貴圓而暢。（圖 4-137）

（5）背拋勾：行筆到 a 處，略按後，利用反作用力按至 b 處，邊按邊行：至 c 處，向右下按後即用臂肘之力圓勢推出，意如推磨。因是逆手，故不易寫好。（圖 4-138）

（6）藏鋒勾：用得很普遍，尤其在戈勾中。行筆至末端，以順反逆，使鋒尖直立於紙面，向上收筆；或收而復出，意如春蠶吐絲。（圖 4-139）

（7）寶蓋勾：與楷書不同，橫畫中截按得較重。至轉折處提得很高，然後向右下重按後撇出。這樣既增強了節奏感，又使線條顯得更為矯健，有騰跳之意，富有彈性。其中輕重強弱與形態變化很多，當仔細觀察。（圖 4-140）

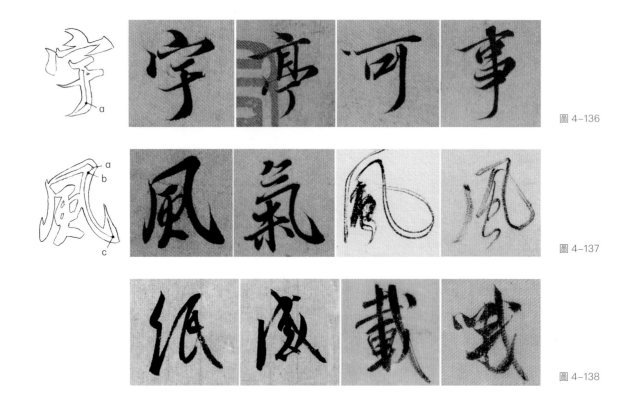

圖 4-136

圖 4-137

圖 4-138

（8）反振勾：行筆至下端，略提，向右下蹲而挑出。此法在行書中常用，如「言」、「氵」、「蟲」等偏旁，有重輕、方圓、角度等變化。當細察之。（圖 4-141）

（9）心勾：往往將最後兩點連接在一起。下筆後邊按邊行，通過按，將心勾的圓勢及強勁感表現出來；至 a，如推磨之勢勾出，並連接點，最後兩點亦可寫成一短橫。（圖 4-142）

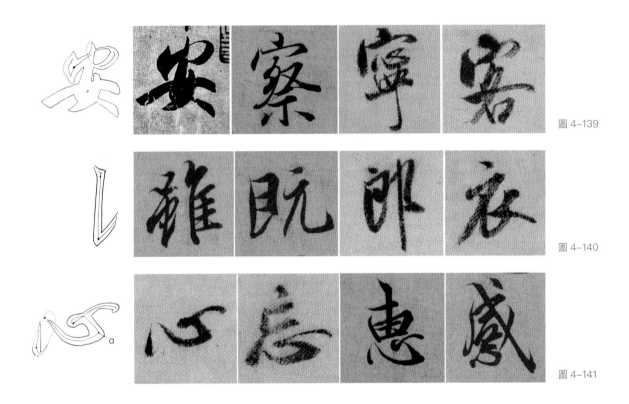

圖 4-139

圖 4-140

圖 4-141

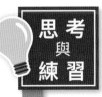

1. 將筆法分成五大類，而不是常見的八大類，其合理性在何處？

2. 筆法與自然對應關係中存在着何種意蘊？

3. 對「用筆千古不易」之說，你是如何理解的？

第五章
無聲之音——筆勢

　　玄妙之意，出於物類之表；幽深之理，伏於杳冥之間，豈常情之所能言，世智之所能測。非有獨聞之聽，獨見之明，不可議無聲之音，無形之相。[1]

　　彤曰：「張長史私謂彤曰：孤蓬自振，驚沙坐飛，余自是得奇怪。草聖盡於此矣。」顏真卿曰：「師亦有自得乎？」素曰：「吾觀夏雲多奇峯，輒常師之，其痛快處如飛鳥出林，驚蛇入草。又遇坼壁之路，一一自然。」真卿曰：「何如屋漏痕？」素起，握公手曰：「得之矣。」[2]

1　　張懷瓘《書議》。

2　　陸羽《懷素別傳》。

　　技法包含表層與深層兩大領域。前者從靜態角度,對空間形式予以觀照,諸如筆法、結構等;後者從動態角度,去認識空間中所蘊含的時間性意味,諸如筆勢、書勢、氣脈、韻等,從更抽象的角度,對其內在精神予以關照與顯現。「無形之相」,通過書法空間形態,暗示出與自然間的對應關係,即孫過庭所謂「同自然之妙有」。「無聲之音」則是通過各種不間斷的輕重強弱、長短快慢、接承貫穿等 —— 這種類似於音樂性的技法,暗示出書者的精神現象與審美境界,故有「凝固的音樂」[3] 之稱。這裏所表現出來的意象,均蘊含着一種有意味的節奏與韻律,這是書法藝術中最深沉的表現形式與特性,即視覺藝術韻律化。就像沒有旋律,就沒有音樂一樣;沒有「無聲之音」,同樣也無法構成書法的藝術。從技法層面上講,這與從靜態角度理解的筆法相對,着眼於點畫精神性的表現手法,便是筆勢。

　　法生勢,勢生形,形勢生章法,由此進入書法的整體精神現象。故筆勢是書法語言最重要的表現形式,也是入門的重要標誌。按法勢相生和運筆的一般規律,可將筆勢分成八對予以認識,即:立留、逆側、鋪裏、方圓、曲直、斷連、輕重、緩急。

3　竹內敏雄編修《美學事典》:「自由な主　的感情の表出のみを目的とする點において音　に類似する。この意味で書を『固定された音　』。(stereotyped music) とよぶこともできるであろう。」(東京:東京弘文堂新社,1967),頁 262。

第一節　立留

　　立有三種：一是一種氣度。使筆的腰背挺直，重心向上，在調鋒和轉折處均是如此（圖5-1）。二是將作用於筆腹上的作用點，有順序地移置到筆鋒，使鋒直立於紙面。在移置過程中，要表現出一種彈性的柔軟度。這樣，既能充分發揮筆性，使墨下注，又能使筆毫齊順復原。尤其是牽絲帶筆，因鋒直立於紙面，牽絲再細亦圓，如春蠶吐絲，文章俱在（圖5-2）。三是提的意識，不使臥筆不起，就像飛機滑行時感覺，機輪緊壓地面，但最終騰凌而上。即在行筆時，筆的腰背當挺健，筆鋒入紙貴深，如機輪壓地而行，最終該提則提，寫撇捺時，更是如此。如寫橫豎，開始如用順筆，收筆必反順為逆，使筆直立；反之亦然，騰凌而起。（圖5-3）

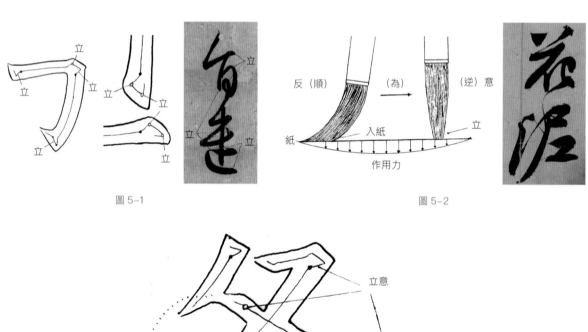

圖5-1　　　　　　　　　　　　　　圖5-2

圖5-3

　　留，指筆勢能深得下、留得住，要筆中有意、有物，不使輕滑。但留不等於停，所謂「留不常遲」（《書譜》）。筆一旦落紙，就不可作靜止狀態，要始終在紙面上同時作平面和深度運動。既不失於拘謹，又要風神灑落，欲留便留，欲起便起，頓如山安，提如拔釘，使筆按得下，提得起，留得住；即便毫髮牽絲，也要使筆墨深入紙間，不使平扁浮滑。點畫凝練蒼老，堅韌沉澀，勢如逆水行舟，水花旁溢。尖鋒入紙，上下游動，時淺時深，暗藏波瀾。雖高空游絲，也要引線如針，骨峻氣清，妙趣橫生。一般採用一拓直下和入紙深淺法來製造阻力和摩擦力，前者通過行筆重按來助長筆力，即米芾所謂「刷字」（圖 5-4）；後者通過上下「游動」，不斷調整筆的深度運動，達到萬毫齊力之目的，這便「屋漏痕」，筆者稱為「蛇行之法」，使筆留得住（圖 5-5）。故行筆當如鋒刃入骨肉之隙，鋒正力強，入骨也深，緩急之間，深入淺出，遊刃有餘，最終提筆而立，鋒芒復原。

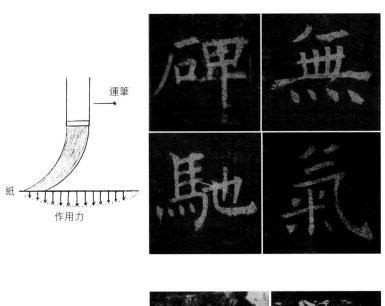

圖 5-4

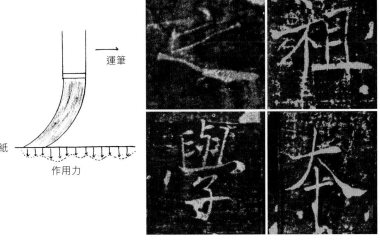

圖 5-5

第二節　逆側

「凌空取勢」[1]，可謂千古不易之法。凌空而下，氣勢磅礴，猶似義士吐納，言必鏗鏘。用得好，便能最佳程度發揮毛筆的筆性。由於下筆方向和運筆趨勢不同，凌空取勢的方式和趨勢各異。主要有三類：一是以逆取勢，二是以側取勢，三是直落法。

以逆取勢，即「逆入平出」。下筆方向與行筆方向相逆，蔡邕所謂「藏頭」、「護尾」（《九勢》），即欲右先左，欲下先上，從而使鋒芒內含，存其筋骨。其目的在起伏、反正、上下、左右等相反相側運筆中，激活毛筆筆性，將其性能發揮到最佳狀態，使筆畫渾厚峻拔。

以側取勢，指凌空從側面取勢下筆，一是得其勁，二是取其媚。因承上而來，前筆收筆的角度、趨勢和輕重等不同，以側取勢的姿勢也可各盡風采。下筆方向有 360 度，故能盡變化之能事。此特點在行書中表現得尤為突出，如《蘭亭序》，無一筆雷同。

直落法，指毛筆凌空直下，不作逆側之勢，所謂的藏鋒、露鋒已不存在。這在李邕、顏真卿晚年的書法中表現得最為充分、完美。（圖 5-6）

不管何種方法，均有其普遍原則，概言之：（1）不論哪種取勢，在平出前，都需通過提筆整鋒或翻覆，使其鋒正。好比打樁，一上一下，一舉一落，盡其勢得其力。（2）一幅字，不論是楷是行，每一筆都必須相互貫穿，尤其是首筆，決定着整篇的點畫。孫過庭《書譜》：「一點成一字之規，一字乃終篇之準。」老子所謂：「一生二，二生三，三生萬物。」（《老子·四十二章》）在一氣運化中，構成作品整體和諧之美，氣也由此而生。故某筆該用何勢，並無定式，完全取決於上下左右的氣脈。（3）所有技法，都有一個藝術的合目的性。所以採用上述方式，目的是通過逆、側、上、下，使毫鋒產生阻力後復歸齊順（排除阻力），使筆性發揮出最佳狀態，萬毫齊力，勢如破竹。（圖 5-7）

1　周星蓮《臨池管見》：「作字之法，先使腕靈筆活，凌空取勢，沉着痛快，淋漓酣暢，純任自然，不可思議。」後五句話，是對筆勢的概括性表述，語簡意精。

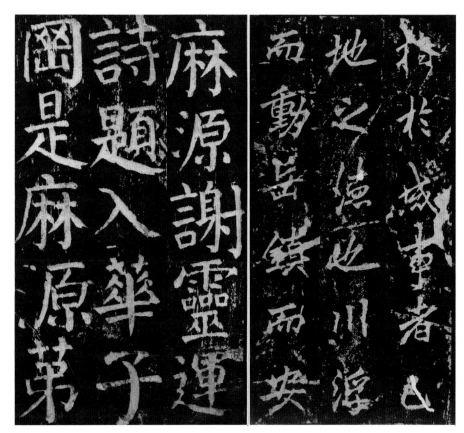

圖 5-6

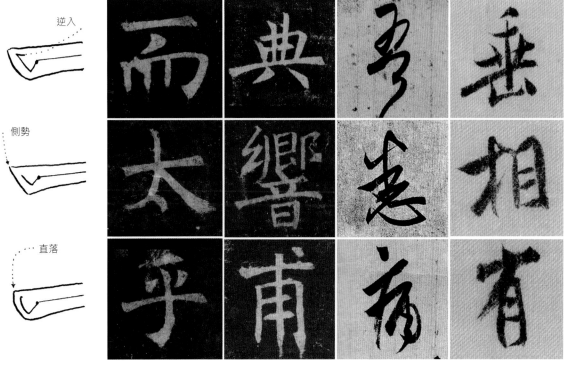

圖 5-7

第三節　鋪裹

　　鋪，即平鋪中鋒。一般採用逆筆，包含兩層含義：（1）行筆時，盡力鋪毫，不偏不倚，萬毫一力，達到筆力勻稱、挺秀明麗之目的；（2）在重按或轉折處，應先提後按，隨即鋪毫，得其厚處。行筆到枯處，往往會出現兩邊黑而光，中間有道白痕（無墨或墨虛），產生一種凹進或凸出的方剛的立體意象，黃賓虹《山水畫語錄稿》稱其為「劍脊法」。

　　裹，即裹筆中鋒。一般採用順筆，亦有兩層含義：（1）見於行筆中，即下筆後通過運腕使轉或順筆深入法，使筆毫裹起（不是扭折）。寫到枯處，往往會出現兩邊毛（墨虛）而中間有道墨痕（墨實），給人逆光看柱的立體意象，黃賓虹《山水畫語錄稿》稱其為「中柱法」。（2）為收必裹，不使鋒芒散敗。只有將鋒芒還原，才能更好作凌空取勢，平鋪其鋒。鋪和裹才是真正意義上的方筆和圓筆，與起收無關。在整個運筆過程中，鋪裹也是相對而相生的。鋪得其厚處，顯方剛之氣；裹取其筋骨，達圓潤之韻；鋪含臥勢，裹主立勢。裹而復鋪，鋪而復裹，才能盡方圓微妙之通變，得情性之剛柔。（圖 5-8）

圖 5-8

第四節 方圓

　　書法之妙，全在運筆。該舉其要，盡於方圓。操縱極熟，自有巧妙。方用頓筆，圓用提筆。提筆中含，頓筆外拓。中含者渾勁，外拓者雄強。中含者，篆之法也；外拓者，隸之法也。提筆婉而通，頓筆精而密。圓筆者，蕭散超逸；方筆者，凝整沉着。提則筋勁，頓則血融。圓者用抽，方則用挈。圓筆使轉用提，而以頓挫出之，方筆使轉用頓，而以提挈出之。圓筆用絞，方筆用翻；圓筆不絞則瘼，方筆不翻則滯。圓筆出以險，則得勁；方筆出以頗，則得駿。[2]

　　方圓既見之於筆跡（見上一節），又見之於轉折處。方是通過提筆翻折而後作頓，取精而密之勢，主要見於楷行。圓是通過提筆順勢而轉，再作按，使鋒裏起直立，勢如折釵股，轉而後筋，如古藤盤桓，含而不露，這大都見於行草和篆書。方折之勢，得陽剛之美，折而後峻；圓轉之勢，以柔克剛，故方易得而圓難求。整幅中，又需因勢生勢，方圓並用，在對立中求得統一，孫過庭《書譜》：「然消息多方，性情不一，乍剛柔以合體，忽勞逸而分驅。或恬憺雍容，內涵筋骨；或折挫槎枿，外曜鋒芒。」、「陰陽既生，形勢出矣。」（《九勢》）。方以歐陽詢為傑出，圓以虞世南為代表，而褚遂良兼之。（圖 5-9）

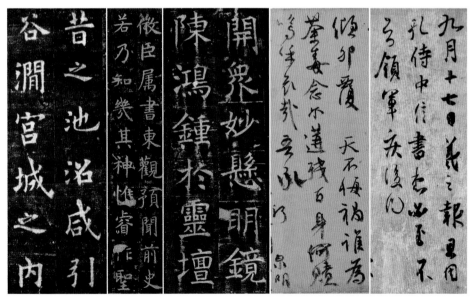

圖 5-9

2　　康有為《廣藝舟雙楫・綴法第二十一》。

第五節 曲直

　　直線和曲線所給人的視覺效果是不同的。一條有一定長度的直線，因其單一性，往往給人較為靜態的感覺。曲線則不同，給人一種不穩定的狀態，使人聯想起波浪或連綿的山巒。書體不同，曲折度變化各有所異。一般來說，楷書在直中求曲，即通過微妙的弧勢變化和運筆時輕重緩急來顯現，起筆與收筆往往是暗示點畫曲折度變化的關鍵所在。行書則在曲中求直，有時儘管筆畫彎曲度很大，但在運筆過程中，深度運動（提按）與平面運動在一種極其流暢的勢中予以貫穿，給人一種深厚的動感。如《鴨頭丸帖》，除了個別外，用的幾乎都是曲線，每條線中的強弱度有明顯變化，示人剛勁挺拔的韻律感。米芾為「刷字」，一搨直下，作品中找不到一條相對的直線，平面的「直」始終同深度的「曲」完美統一在一起，如他的《非才當劇帖》。如前所述，直是勢直，點畫中的意象應該永遠處於直與非直、平與非平、曲與非曲之間。只有將平面運動與深度運動完美結合在一起，才能顯現書法藝術語言的獨特性，最終在時空上，達到「氣韻生動」之目的。（圖 5-10）

圖 5-10

第六節　斷連

　　真草同源而異派，真用盤紆於虛，其行也速，無跡可尋；草則盤紆於實，其行也緩，有象可睹，唯鋒俱一脈相承，無間藏露，力必通身俱到，不論迅遲，盤紆之用神，真草之機合矣。[3]

　　氣脈一貫，氣象生焉。概而言之，能斷能連而已。斷，非一斷了結，而是筆斷意連，筆斷氣貫。從斷中求韻味，便是「點畫顧盼」的真正含義。斷，既為了暫時的「停頓」和機鋒內藏；也為了不使整體流於剽迫局促。一斷了結，便是絕。楷書是筆筆寫來，以斷為主，但勢是貫穿一氣的，都在不間斷、相連貫的動作中，完成整幅作品的創作，都是一氣呵成之書。如此，方能達到「氣韻生動」之目的。此又稱縱橫牽制。如圖 5-11《楷書蘇軾定風波小楷》，正文六十二字，乃一筆書成。楷書中更高一層境界是行法楷書，表現得最為明顯的，是褚遂良《房玄齡碑》。從中可以看出，每個字都是一個不間斷的完整的動作，雖筆筆斷，但意氣相續。因楷書以縱橫為主，故空運處（虛線）是以圓、轉、盤等動作為主。轉勢貴大，達到意氣圓暢之目的。寓動於靜，筆筆相生，一氣運化。

圖 5–11

3　包世臣《藝舟雙楫》。

連不是輕易帶筆，而是筆貫神注，從形式上加強筆與筆貫穿。兩者相比，斷是內在的連，難度更高。連，主要見於行草，最忌筆筆相連，形繁字俗。一般來說，一字中當有一、二處為斷，達到透氣、內含和節拍上停頓之目的。創作時，一筆不是以一個字為單位，而是幾個字、甚至幾十個字。一筆而下，直至筆墨乾枯。就此而言，楷書與行草有可通之處。明白這個道理，便可理解所謂起、收的變化，實源於斷連的對應關係。行草盡書法之氣象，斷而復續比較明顯，楷書則十筆九隱，其跡難覓。古人云，用筆要「一以貫之」，極為深刻。（圖 5-12）

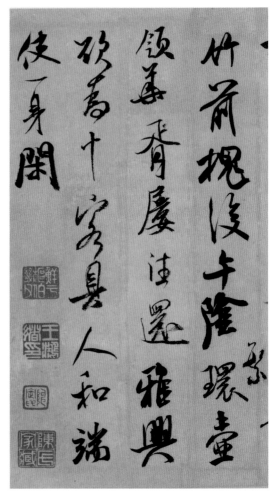

圖 5-12

第七節　輕重

凜之以風神，溫之以妍潤，鼓之以枯勁，和之以閒雅。故可達其情性，形其哀樂，驗燥濕之殊節，千古依然。[4]

重輕之勢，肇於提按頓挫，又叫鼓動，直接與人的本性構成節奏上的聯繫，也是最重要的技法之一。提為輕，按、頓、挫為重，強弱節奏之變化，盡見於此。提和按，輕和重，弱與強，相反又相生，相反又相成，遂成書法之「旋律」。一般來説，欲提先按，欲按先提，起伏輕重之間，盡筆勢之微妙。提筆裏鋒，為了能更好地按；按後復提，骨力內藏，在痛快處見沉着。沒有提按，便無所謂用筆之道。提有兩種：（1）離紙提。即鋒毫離開紙面，然後凌空再作按頓之勢。（2）着紙提。筆往上提起，僅留鋒端於紙面，或提的幅度很小，使點畫變細、變輕，為改變運筆方向作勢上準備，如轉折與收筆處。按與提相對，使筆往下作用於紙面，使筆畫變粗，加強筆畫厚度與強度；按後作上下左右移動，然後行筆、出鋒者，叫挫；直接按下，力注毫端，使力透紙面，即謂頓。由此構成運筆上的各種深度運動。貴能提如拔釘，按如打樁，要始終保持筆毫的柔軟度與彈性。重心貴正，平面與上下運動當合為一氣，在漸變中把握強弱、深淺的節奏變化，使筆中有物，節節中音。

功用上講，按（包括頓）的主要為了：（1）加強筆在紙面上的作用力，達到力透紙背之目的。（2）提後復按，使筆毫在紙面上穩定下來，不使輕滑，尤其在起筆和轉折處，能使筆留得住，也是對運筆的肯定與自信。（3）行筆一段路線後，因相似彎度行筆較久而不易提起時，不如大膽略按，借反作用力，使筆毫乘勢提起。就像欲跳先蹲，既增強筆勢，又助長筆力，如橫、豎的收筆和勾、挑等。這是很重要的借力法。

挫的主要作用：（1）便於整鋒。通過挫動，使筆心歸中或改變運動方向和作用點，如點、轉折與起收。（2）加強筆在紙面上的作用力和摩擦力，使墨下注。（3）為勁疾出鋒作勢上準備，如啄、勾等。但不宜多次重複，不然會失神。

提的主要作用頗為複雜：（1）如果説按、頓、挫為了加強作用力和摩擦力，提則是為了減弱作用力和摩擦力，甚至消失，使力蓄於鋒尖。（2）使筆毫相對還原，如收筆等。（3）整鋒，任何一個轉折、起筆或收筆都離不開提。（4）為改變作用點和行筆方向作準備，如提後往右按，鋒朝左，往下按，鋒朝上。（5）讓墨從筆腹順暢流向鋒端，使接下的點畫飽滿厚實。

4　孫過庭《書譜》。

（6）勢的貫穿，如縱橫牽制、行氣等。（7）最怕隨便一提了之。從按到提作用力應在一線上，中間不可空缺，一旦空缺，筆毫會因失去作用力而變得軟弱，並影響繼續書寫。（8）提至鋒尖，加強壓強，使細如毫髮的線條也能厚實飽滿，所謂引線如針。

提與按、輕與重是對立的統一，各自以對方的存在而存在，以對方的目的為目的，是上下左右、深淺長短不間斷的貫穿過程。這樣，既能充分地發揮筆毫的彈性，又能順其自然，產生強弱的節奏變化，妙合情性。直起直落，抱筋藏骨；翻覆起倒，豐潤雄強。就像不同性格，其行為方式所表現出來的節奏各不相同一樣，若運用盡於精熟，便可「合情調於紙上」（《書譜》）。有了提按頓挫，才使書法進入節奏化、韻律化的境界。（圖 5-13）

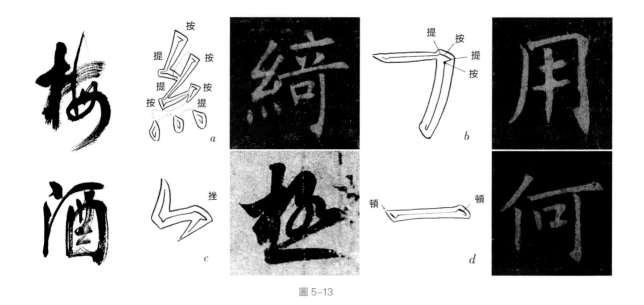

圖 5-13

第八節 緩急

至於未悟淹留，遍追勁疾，不能迅速，翻效遲重。夫勁速者，超逸之機；遲留者，賞會之致。將反其速，行臻會美之方；專溺於遲，終爽絕倫之妙！能速不速，所謂淹留，因遲就遲，詎名賞會。

留不常遲，遣不恆疾。[5]

緩急，指運筆速度（包括深度運動）所表現出來的節奏感與韻律感，並與書者的個性與情感構成直接聯繫，是表現心境和情感的主要手段。空間感容易理解，而空間中的時間性意味則頗為抽象、模糊。因為，時間性意味是因人、因時而異，緣情而變，故有「把筆抵鋒，肇乎本性」[6]之說。我們能複製古人書體的空間形式，卻無法再現其時間性意味。這也就是為甚麼，歷代都會將優秀的臨本當成藝術品。生存境遇不同，所養成的個性和情感也就各異。東晉人士崇尚陰柔之美，王羲之體態更是「飄若游雲，矯若驚龍」[7]，運筆婉逸雅靜，緩中求急。但過之，或鑒賞者發生了變化，羲之草書便被指責為「有女郎材，無丈夫氣，不足貴也」[8]。顏真卿為剛烈忠臣，實事求是，故其用筆不加雕琢，直起直落，意如擊鼓，節奏鏗鏘。米芾顛逸，故為「刷字」。這些都是不同的本性所顯現出來不同的生命境界。同理，當人生境遇發生改變，作品中所顯現出來的個性和情感也會相異，只要仔細觀賞一下「顏三稿」[9]，便能明確體會到。（圖5-14）故學任何作品，首先必須了解作者的本性與歷史背景，知人論事，從其生命境界中，把握其韻律感的獨特性。萬變不離其宗，這是規律。快與慢是在互相交替中被運用，是對立的統一。快並非一味疾，而是蘊含着慢的因素，所謂欲行還止；慢也非一味的遲，而是寓快於慢之中，所謂欲止還行。每一行筆，都是由快到慢、由慢到快，周而復始遂成運筆之節奏。這便是「留不常遲，遣不恆疾」的真正含義。人的性格、情感、審美境界和身心，便在這「韻律」中漸漸綻放，構成生命的境界。

5　孫過庭《書譜》。
6　〔傳〕王羲之《記白雲先生書訣》。
7　《世說新語・容止》。
8　張懷瓘《書議》。
9　「顏三稿」是指顏真卿在乾元元年（758年）所寫《祭姪文稿》、《祭伯父文稿》和廣德二年（764年）所寫《爭座位帖》，代表其行書的最高成就。

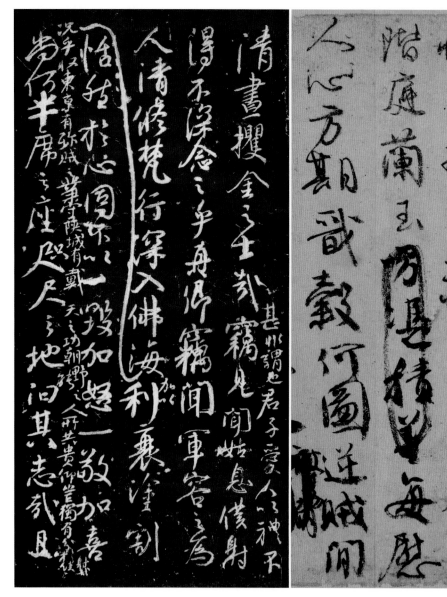

圖 5-14

書體而言，草書節奏變化最明快強烈，其次是行書、楷書、篆書和隸書，故有「真如立，行如行，草如走」之說。一般而言，起筆大多為快，或如墜石（露鋒），或如驚蛇入草（藏鋒），或頓如山安（直落法）。行筆有一個調鋒過程，故先慢；一旦筆毫穩健，當如滑翔之勢，由慢到快，勁疾運向收筆處，筆力自顯。收筆相似，先慢，調鋒後或筆已留得住或鋒毫已直立於紙面，當勁疾作收勢，意如驚蛇入草。關鍵在於：運筆時緩中似有一種引力，彷彿使其快；快中似有一種阻力，彷彿令其緩。這樣，才能真正把握節奏的真訣。臨帖與創作不同，臨帖如練功，需緩中求疾，氣存胸宇，練就一股內氣和韌勁；創作如臨陣對敵，隨勢而變，緩急全在於「對打」的對應關係中。（圖 5-15）

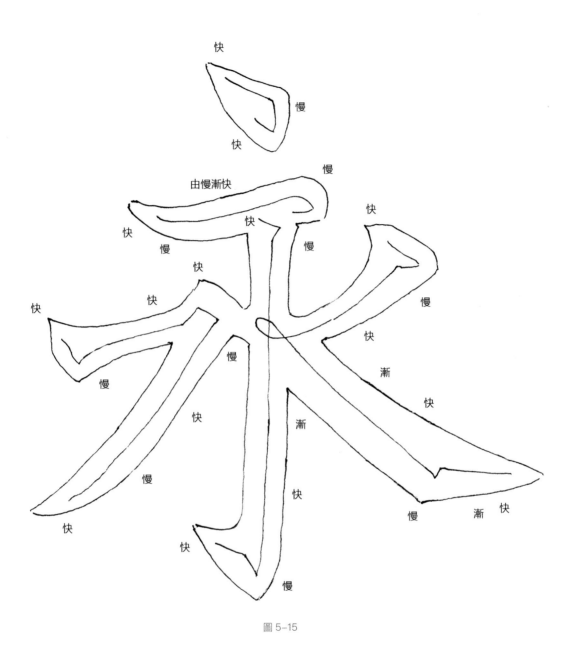

圖 5–15

1. 為甚麼說筆勢是入門的最重要的標誌？

2. 「韻」在中國審美中最具獨特性，你是如何理解其與勢之間的關係？

3. 八對筆勢包含着明確的邏輯關係，如何將這種關係運用到創作實踐中？

第六章
寓空間與時間──
結構與書勢

至如初學分布，但求平正；既知平正，務追險絕；既能險絕，復歸平正。初謂未及，中則過之，後乃通會。通會之際，人書俱老。[1]

由平正到險絕，再由險絕復歸平正（寓險絕於平正之中的平正），是一個否定之否定的過程。辯證法和悖論是中國傳統文化中最重要的思維方式之一，幾乎滲透到書法的所有領域，不了解這一點，就很難把握書法藝術的本質。

以往書論中，幾乎都將結構從單純的空間形式予以審視，由此陷入一個難以自拔的陷阱。因為中國的藝術，是超越時空的，一個「韻」字，將所有傳統藝術的境界概括得一清二楚。故書法中任何一種形式，都必須與「勢」結合起來，才能符合書法藝術的本質特徵和表現方式。為了便於理解和學習，從平正和對立統一兩大規律來進行書勢分析。

1 孫過庭《書譜》。

第一節 比例對稱──平正的原理

　　平正結構最主要的原則是比例對稱，也是構成樸素端莊之美的基本要素。其中比例更為重要，是數的概念，空間形式的美與不美，與整體的比例相關，合適便是美。中國的漢字基本上呈方形，筆與筆、部分與部分都有一個對應的層次關係，每一筆就像一個建築材料，構成一種類似於建築的美。平正和諧，勻稱舒適，乾淨利落，悅目可親，是其最基本的審美形式，是縱勢與橫勢在平和中的貫穿與展示。故學書如為人，首先是橫平豎直，四面停勻，八面玲瓏，平和靜氣，氣沖字內，一筆一畫，照見仁者之心。達此者再求變化，以斜反正，在不正中求正，由平正進入平衡，由靜而動，由實而虛，由技入道。

 梯級式

　　漢字書寫是自上而下、自左而右，其中又以橫豎為主，每一個字（除個別字，如「一」）自然形成了筆畫、部分之間空間的對應關係。如以縱向空間距離為對應關係，暫命名為「梯級式」，即有一種如樓梯般、一格一格有規律排列下來的空間特徵，具有明顯的上下空間層次關係。儘管如此，在筆勢上要有所不同，盡可能表現出剛柔緩急之變，層次分明，節奏平和，行筆如淌，打破平行線。底部空間宜誇大一定的比例，使重心向上，如圖 6-1 的「表」、「無」、「朝」等。

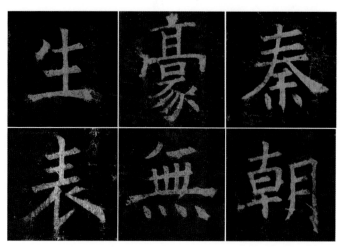

圖 6-1

二 並列式

　　與前者相反,「並列式」是左右筆畫、部分之間橫向空間距離的對應關係,宛如排列整齊的建築。縱向筆畫給人一種支撐全體的力度美,形成挺拔、莊嚴、穩健的氣勢,井然不紊,如圖 6-2 的「州」、「渤」等。如左右間有明顯主次之分的,主要部分當誇大一定的空間,從而達到明淨朗潔的藝術效果,如圖 6-2「觀」、「輕」等。排得過緊,叫「觸」;太鬆叫「散」;時鬆時緊,沒規律,叫「亂籬笆」。與橫相交,宜略疏左。在避免平行線的前提下,展示向背曲直、輕重長短之變。抽象上看,橫豎相配,恰好構成十字形,結體骨架由此而立。

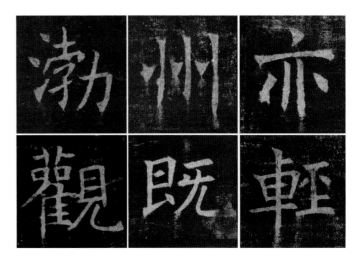

圖 6-2

三 比例

　　比例關係,是視覺藝術的重要法則。其中有一個相通的原則:向上構成美。以圖 6-3 為例說明:(1)抬高字的重心。下部空間(除了少數字)往往誇大一點五到三倍之間,如「綺」、「簡」等;這一特點篆書表現尤為充分;隸書雖不明顯,但通過「蠶頭燕尾」,暗示出橫向翩翩欲飛的意象。(2)如果下部空間無法誇大,上部的一豎,往往誇大兩倍左右,如「桔」。(3)縱橫交錯中,往往左伸右斂,如「響」、「繫」等,歐體反之。

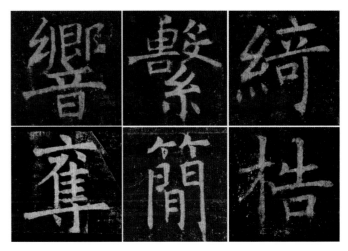

圖 6-3

 四 穿插

　　以橫豎為主、較為簡潔的漢字，安排得當，給人以抽象的造型之美。以圖 6-4 為例說明：（1）主筆是橫，叫「穿」，即穿其寬處，如「其」；主筆是豎，謂「插」，即插其虛處，如「生」。更多情況下，穿插並用，如「其」、「十」、「升」等。（2）不管是穿還是插，要筆到力到，筆不到處意到，都要能平得住、撐得起被穿插的部分。（3）要表現出互相依存、支撐的對應關係，如「十」橫寫得比較長，又略帶圓勢，豎便寫得較短，既突出豎橫關係，又使平正沉雄。（4）表現出以重心為核心的對應關係，要有穿插之勢。

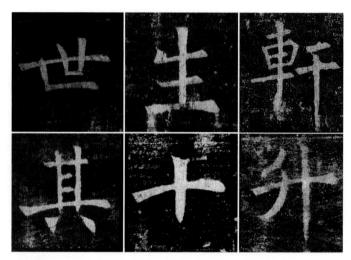

圖 6-4

五 托抱式

　　就像人的手臂，上托下抱，既有一種力度，又給人舒展穩重之美。如圖 6-5 的「殉」、「翹」等字，橫折勾與反拋勾就像手臂，勾彷彿是手掌，自如地將「羽」與「日」托抱而起，有一種向心的圓勢在。平捺就好像船隻，要載得起被承載的物體，故遣出的部分一般要稍長一些，波折要流暢舒展，有一葉扁舟的盪漾感。

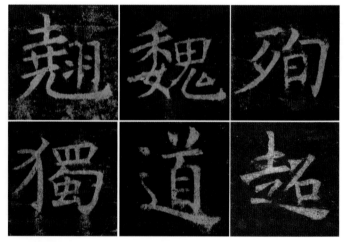

圖 6-5

 接法

有虛接和實接兩種。王羲之一派，尤其是楷書，一般採用前者。

（1）虛接法，是指用筆尖與其他筆畫相銜接，可分兩種：以虛接實，如圖 6-6「高」接口處和「長」三短橫，點畫分明朗潔；以虛接虛，如「脫」和「景」接口處，看上去頗為靈巧。

（2）實接法，是指用較重的起筆與其他筆畫實處相銜接，篆隸中用得最普遍，有古拙雄渾之氣。亦分兩種：筆畫相離和筆畫相合，即第二筆起筆與前一筆起筆或行筆重疊在一起，易得渾圓之氣，如「息」。運用不當，易造成黑氣過重。

一般而言，小字宜用虛接法，大字貴用實接法。

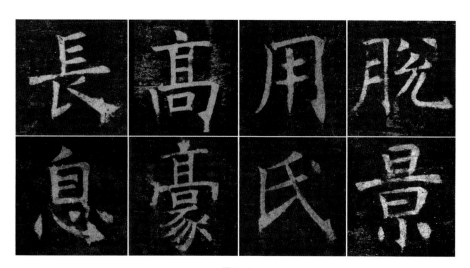

圖 6-6

 層疊式

最難安排的結構有兩類：一是筆畫很少，如「一」，將杜甫「一行白鷺上青天」寫成楷書，並非是易事；另一是筆畫比較多，如圖 6-7 的「響」、「繫」、「靈」等。後者看上去像層疊的建築物，以各種幾何結構展示不同的空間變化。因層次和筆畫較為複雜，難以搭配。較好的方法是：（1）整體直觀，如「繫」，整體為六邊形，左右兩個角分別是橫和點。（2）內部分割法，如「響」，上部是一個微微傾斜的梯形，下部分別是兩個三角形。橫和點左右伸展，具有明確的張力，也是打破矩形狀之關鍵，所謂「峻拔一角」[1]。

1　釋智果《心成頌》。

圖 6-7

　　其餘筆畫層層排疊，並微妙表現出空間的錯落感，動感由此而生。有了清晰認識，然後再寫，就比較容易把握。由於筆畫較多，運筆貴清勁舒展，提按轉折須隱約含蓄，不然會黑氣過重。所謂「知其白，守其黑，為天下式」（《老子‧二十八章》）。

 包圍與封閉

　　封閉式主要指以大口匡為部首的字，如圖 6-8 的「固」。寫前先要計白當黑，充分考慮到中間部分，下部宜寫得略寬一些，尤其右豎宜略向左傾側。寫「古」時，當四面停勻，八邊俱備，貴在虛實相稱，運筆穩健清麗，要處於滿與非滿之間；略疏右上與下部，使其產生微妙變化。包圍有四種：（1）上包下，如「兩」，緊上疏下。（2）下包上，如「幽」，上疏下密。（3）右包左，如「獨」，左密右疏。（4）左包右，如「匪」，當略疏左，圓和從容。

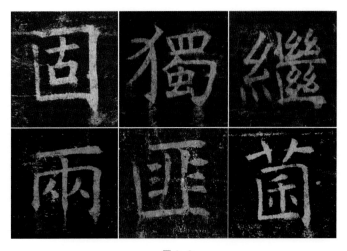

圖 6-8

九 上下式

　　許多形聲字，由於左右兩部筆畫多寡不一，加上視覺習慣有左輕右重趨勢（對此，章法中再討論），一味求上下整齊，反而會造成空間上的不平衡。不如抬高或降低，借助空間關係，達到心理上的平衡，以符合我們的視覺習慣。一般來說，以「口、日、白、石、言、冫、火、工、蟲、土、足、矢、山、立」等為偏旁部首的，在左從上；以「阝、卩、文、斤、力」等為偏旁部首的，在右從下。即便筆畫數相同，如「行」，同樣採取左高右低方式，使之穩定勻衡。行書中表現得更為明顯。（圖 6-9）

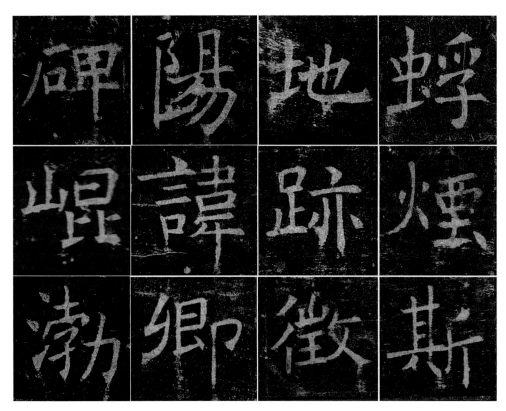

圖 6-9

第二節　對立統一──韻律化原理

比例對稱是構成平正之美的基本原則，也是險絕的母體。要達到藝術上的多樣性和靈活性，並與視覺上各種張力構成聯繫，必須上升到對立統一的原則，並與書勢相結合，使諸因素得到韻律化之顯現。正如赫拉克利特（Herakleitus）所說：「互相排斥的東西結合在一起，不同的音調造成最美的和諧。」[2] 這是藝術的共通規律。書法既要表現出建築的造型之美，更要通過各種空間構成，暗示出韻律感和節奏感，這才是書體結構的深層內涵，所謂「凝固的音樂」。比例對稱以平正為目的；對立統一以平衡為要素，通過不同的空間（尤其是任意三角形）和節奏變化，表現出韻律化的造型之美。以三角形為例，圖 6-10 中，邊長最長、角度最小的地方，便是張力最突出之處，達到「峻拔一角」之目的。任意三角形所以美，因三條邊和三個角隨時可變，空間不再以中心為基點，而是環繞着重心展開，在不正中求正。

在矩形中，以對角線為最長，故斜線具有最大優勢，使空間表現得更精密。圖 6-11 中，圖 a 作為平正的形勢，處於相對穩定狀態。但只要在圖中加點甚麼，或線稍微斜一點，便會打破這種穩定性。圖 b 顯然是不穩定的，左重右輕。如在右上角加點東西，馬上會從心理上達到平衡，構成相互依存的對應關係。第一個「太」只是平正，第二個「太」微側，最後一點就像秤砣，壓住了整個字的重心，動感由此而生。

尤其是行草，一方面保留了楷書的基本特點，又融入了草書的圓融，表現出形態各異的橢圓形，使韻律感表現得更為突出、流暢、生動。近草者儘管三角形張力被減弱，但在向心和離心力的轉換中，表現出奔流而下的生命意蘊。（圖 6-12）

空間形式只有放到時間的背景下予以審視或表現，才能真正表現出書法藝術的獨特性。諸如正斜長短、伸縮疏密、方圓曲直、動靜虛實、枯淡濃澀等。沒有時間性，再好的結構也是徒有其表，缺乏生命意識的境界。最典型的便是顏真卿。其楷書在結構上遠不如歐體優美飄逸，但以其獨特的存在感與體積感，遠遠突破了歐體的界線，成為歷史上唯一能同「書聖」王羲之比肩的偉大書法家。褚遂良早年的《孟法師碑》、《伊闕佛龕碑》和晚年的《房玄齡碑》、《雁塔聖教序》，也正好展示了這兩大規律。

2　轉引蔣孔陽、朱立元主編《西方美學通史》，范明生著《古希臘羅馬美學》（上海文藝出版社，1999 年），頁 91。

圖 6-10

圖 6-11

圖 6-12

 伸縮

指筆畫長短的節奏變化。有伸必有縮，有縮必有伸；欲伸先縮，欲縮先伸；伸得愈開，縮得必緊；反之亦然。伸縮度的變化與對立統一，使字的筆畫之間、部分之間像運動中的人體，在對比中展示出運動感、節奏感與韻律感，使字的形態更活潑、優美，更有氣勢，更有藝術的情趣。褚遂良早期楷書中，這種變化並不大。但在他晚年兩大名碑中表現極為生動，韻味盎然。一般來說：（1）主筆必伸，行草中有化線為點、化點為線的特點，有時為了突出某一主筆或前後開合關係，有意將某一主筆縮短或寫成點，如圖6-13王羲之《喪亂帖》「酷甚」的「甚」。（2）撇捺相對時，既可同時伸展（角度各異），如圖6-14「會」；也可縮撇伸捺，如「徵」；亦可伸撇縮捺，如「含」。（3）浮鵝勾、戈勾必伸，如「也」、「惑」等。（4）兩豎並用，一般縮左伸右，如「其」。（5）縱撇必伸，如「晨」。（6）最後一筆為豎必伸，如「神」。（7）數畫並施，一般伸中間或最後一橫，如「蓋」等，形成三角形或多重三角形之組合。運筆上，伸當疾中求緩，痛快中使筆能留得住；縮宜緩中求急，沉着中得豪逸之氣，使節奏和張力得以充分顯現。

圖 6-13

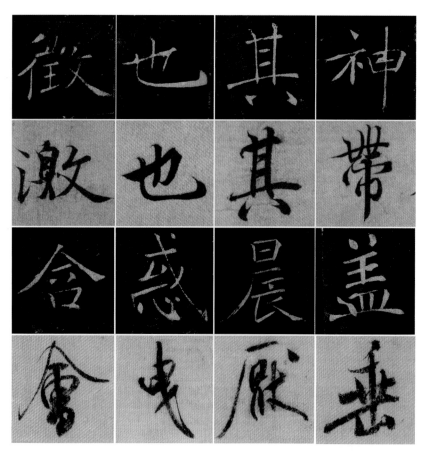

圖 6-14

 疏密

　　相對於字的內外空間而言，也是結構中最難部分。歷史上分兩大派系：一是以王羲之為代表的內密外疏；另一以顏真卿為代表的內疏外密。前者源於隸書，後者始於篆書。但不管寫何種書體，字內必須留一個以上有意味的空間（疏）。與此相對，便是少留或幾乎不留空間（密），所謂「疏可行馬，密不容光」[3]。就漢字本身而言，有內密外疏，如「闕」；上密下疏，如「弊」；上疏下密，如「巍」；左密右疏，如「默」；左疏右密，如「僵」等。

　　這裏所講的，是如何充分運用疏密對應關係，該密則密，當疏則疏，在對比中求得節奏的變化與和諧。疏不是散，密也非互相抵觸，是「違而不犯，和而不同」[4]。如圖 6-15 中的「情」，右部是上密下疏，並在字內留有一定的空間，由此形成疏、密、疏的節奏關係，不使平淡。「賢」上部既重又密，最後兩點疏開，使之產生跳躍感，古拙之中含渾元之氣。「圖」框架寫得既扎實又靈動，中間「啚」微作側勢，避免了刻板之病。「覩」與「端」相類，也是採用疏（左部）、密（右上部）、疏（右下部）形式，並在下部留有較大空間，與勾相對應，使內部形成一股膨脹力。「之」上部有意排緊，一捺疏開，給人輕舟盪漾之意象。「鹿」疏下部，構成三角形。「儀」右部緊上疏下，構成金字塔結構。「飛」疏橫向，體勢寬博。「永」撇捺舒展，意如雙翼，有翩翩自得之狀。

　　行草中，王羲之和顏真卿最為雅俗共賞，堪稱聖手。羲之自然空靈，美而不妍，秀而不甜，氣韻生動；顏真卿流動奔放，拙中得趣，蒼茫凝重。即便同一結體，疏密和節奏上的變化都各有不同，得天然之真率。所謂「當疏不疏，反成寒乞；當密不密，形成凋疏」[5]。疏則寬，密則緊；疏是為了密，密是為了疏；疏則虛，密則實；虛者動，實則靜；虛實相生，氣韻生焉；能虛，其心也靜，能實，其生也恆。

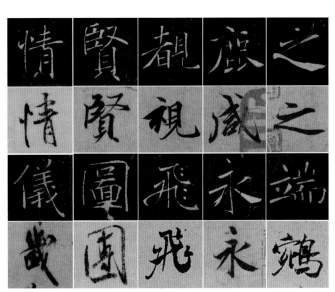

圖 6-15

3　顏真卿《述張長史筆法十二意》。
4　孫過庭《書譜》。
5　同上。

三 向背偃仰

張懷瓘《玉堂禁經》:「偃仰向背,謂二字並為一字,須求點畫上下偃仰離合之勢。」蔣和《書法正宗》:「畫多則分仰覆,以別其勢;豎多則分向背,以成其體。」橫有仰、平、俯之分,也可合於一筆之中;豎有相向「()」和相背「)(」之別,亦可在一豎中顯現,這在《雁塔聖教序》中表現得極為精彩。儘管有別,但理相通:(1)避免平行線。當數畫並用,改變運筆趨勢,既能使空間分割各有所異,又能通過圓勢助長筆力,顯現韻律之美;(2)表現不同的動感與張力。

背法,是力量向內緊縮,給人嚴謹縝密的藝術效果;向法,是力量向外膨脹,產生雄渾開闊的藝術魅力。(圖6-16)假設左右兩個空間面積相似,但右邊在視覺上顯得大些,並有向四面膨脹趨勢;左邊不僅看上去小,且有向中心緊縮趨勢。

顏體主要用向法,故顯得雄偉壯觀,具有強烈體積感。褚字往往將兩者合而為一;上用背法,下則用向法。行草由上下左右間的關係而定,或向或背,貴在協調和諧。當數橫並用,每橫的長短、角度、趨勢、輕重等要各有不同,避免平行線,如圖6-17的「書」,橫畫有八處,無一筆雷同。一般而言,小楷可用背法,擘窠大書貴用向法。這也是能產生風格的兩大技法。

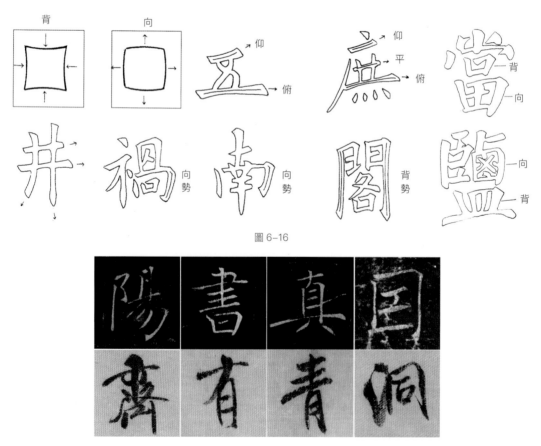

圖6-16

圖6-17

四 避就黏合

歐陽詢《三十六法》：「避密就疏，避險就易，避遠就近，欲其彼此映帶得宜。」黏合是指：「字之本相離開者，即欲黏合，使相着顧揖乃佳。」注意兩點：首先，出現相同的筆畫或部首或字，貴能變中求異，節奏自然。米芾《自敍帖》：「古人書各各不同，若一一相似，則奴書也……又筆筆不同，三字三畫異，故作異：重輕不同，出於天真，自然異。」

其次，特別是上下和左右結構的字，最怕各管各的，形體支離。如「地」，一支離，便成「土也」。鑒於此，既要避實求虛，避免雷同，又要相和相違，見縫插針，使一個字成為節奏的整體，不支離，又互不相犯，是互相穿插黏合的整體。如圖6-18的「敏」，右邊兩撇避開左邊兩橫，將撇伸向虛處，使其緊密無間。「微」的三個部分僅一絲之隔，可謂密不容光；「騰」右邊橫、撇均很巧妙伸向「月」之虛處，和而不犯，勻淨利落；「難」右邊的撇、豎與左邊僅隔一絲，渾然一體；「鷔」上部有意識讓出一個空間，使「鳥」伸其虛處，上下合成一體。寫得好，無法用一條水平或垂直線穿越其中。張旭由「擔夫爭道」悟得筆法，其實就是避實就虛。這在章法中，用得非常普遍，難度也高。

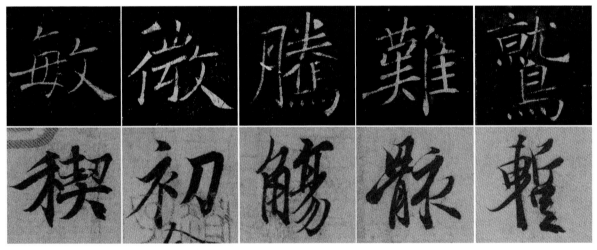

圖6-18

五 寬窄縱橫

結字取勢，有縱、橫、正、側之分。前兩者以楷書為典型，後兩者窮變於行草。縱勢險峻，橫勢雄渾，情性各異。含義有三：（1）字本身是橫或縱的，不要有意識改變其基本形式，所謂得字之真趣。（圖6-19）（2）左右結構的漢字，可橫亦可縱，取決於書家的個性與審美取向。米芾顛狂，力取縱勢，上下飛動，節奏明快；東坡宏博，書勢寬綽，左右橫溢，氣度恢宏；褚遂良作為一代名臣，立正朝綱，剛正不阿，用筆瘦硬遒勁，八面生勢，儒雅中有獨立不易之風範。（圖6-20）（3）即便如此，結構中要盡可能表現出縱橫交錯的書勢。如「麗」，撇捺力展橫勢，與整體縱橫交錯，增強節奏上的表現力。如「巖」，縱撇開展，打破矩形狀，峻拔一角。這是最常見的取勢方式之一。（圖6-21）

圖6-19

六 正斜

董其昌《畫禪室隨筆》：「字須奇宕瀟灑，時出新致，以奇為正，不主故常。」米芾《吾友帖》：「若得大年《千文》，必能頓長。愛其有偏側之勢，出二王外也。」正相對於斜，一味求正，反而不正。斜依據正，沒有斜就無所謂正。正與斜的對立統一，才能使形勢表現出生動的起伏感、默契感和韻律感。尤其是楷書，當斜線出現時，才能增強空間的精密度，字形契合。如果說，平正結構主要參照的是矩形的兩組邊緣線，對立統一參照的是四個角。主要有六種形式（圖6-22）：（1）左正右斜，如「類」，「类」寫得較

圖6-20

圖6-21

正，「頁」向左傾側，似有倚靠之動態，字形上合下開。（2）左斜右正，如「乾」，左微側，為「乙」讓出空間，寬綽處見緊密，增強筆畫的默契感。（3）左右均斜，如「郵」，左右兩部均向左微側，使之右昂。（4）上斜下正，如「嶺」，上下左右三個部分均呈微側之勢，互相依存。（5）上正下斜，如「翼」，「異」明顯左傾，產生左低右昂之動勢。（6）上下均斜，如「豈」，上下兩部均呈側勢，使整個字重心偏右，似斜反正。行書普遍特點是左低右高，從王羲之到米芾均如此；草書則相反，重心在右下，與使轉由向心過渡到離心有關。（圖 6-23）

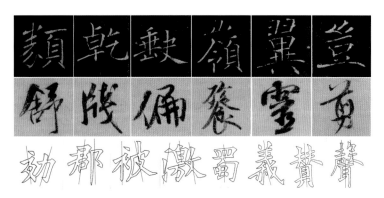

圖 6-22

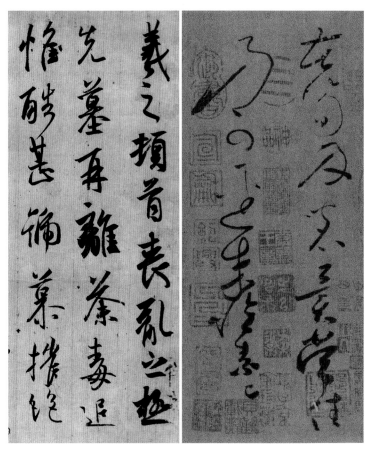

圖 6-23

125

七 開合

開合之間，打破漢字平直相似的空間形式，使之產生節奏感。與疏密相似，也是褚字和王行草書中常用手法之一。有以下幾種：（1）上開下合，如「聖」、「際」、「宮」等；（2）上合下開，如「藏」、「故」、「麗」等；（3）左開右合，如「郡」、「塵」、「房」等；（4）右開左合，如「眾」、「歲」、「惑」等；（5）開合交錯，如「黎」、「莫」、「為」等。（圖 6-24）

故作書之前，需識其勢而書之。如無開合，字如算子，無生氣可言。

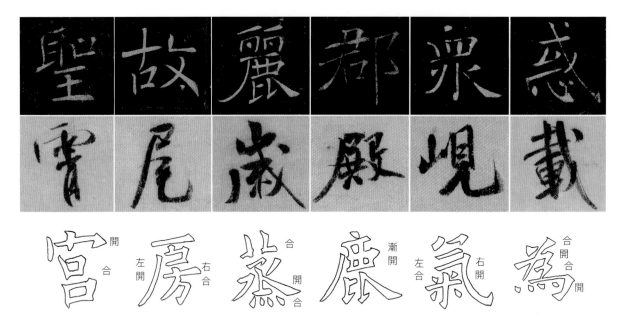

圖 6-24

八 同字異形、同字異勢

真書之難，古今所歎。書法不由晉人，終成下品。鍾（繇）書點畫各異，右軍萬字不同，物情難齊，變化無方。此自神理所存，豈但盤旋筆札間，區區求象貌之合者。[6]

世上沒有一片相同的樹葉，書法的形勢亦當如此，如萬字相同，便成活字。故在一幅作品中，當同字異形，同字異勢。《蘭亭序》有二十多個「之」字，形勢各異，已成佳話。

一點成一字之規，一字乃終篇之準。[7]

6 　莫雲卿《評書》。
7 　孫過庭《書譜》。

　　用筆是隨勢而來，首字第一筆，決定其後所有字的點畫形勢，尤其是行書。平時作書，所以會筆筆相類，字字相同，關鍵在於方法。如只知某筆該怎樣寫，某字該如何搭配，卻不知勢法相生和部分與整體的關係，遂成不良慣性。褚遂良碑碑相異，即便在同一碑、同一跡中，相同的字沒有一個在形勢上是相同的。書法不是單純的寫字，而是通過各種有意味、有節奏感的空間形式，在「一氣運化」中構成整幅作品生生不息的生命之「旋律」。（圖 6-25）

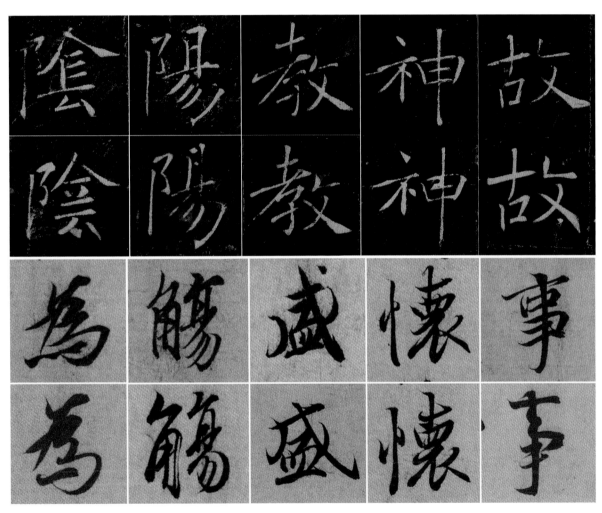

圖 6-25

 左右不齊，上下不正

　　作書所最忌者，位置等勻，且如一字中，須有收有放，有精神相挽處。王大令（獻之）之書，從無左右並頭者。右軍如鳳翥鸞翔，似奇反正。米元章謂大年《千文》，觀其有偏側之勢，出二王外，此皆言布置不當平勻，當長短錯綜，疏密相間也。[8]

　　作書忌平頭齊腳，楷書也不例外，所謂似斜反正，通過姿態的斜來表現重心的正，以此生勢。褚遂良早期楷書屬較為寬綽平正一路，但很少出現平頭齊腳現象，即便有這種趨勢，字內空間分割必有所異。褚字重心往往隨勢而來，或偏左或偏右；左右形式的字，重心或仰上或俯下，勢態多變。（圖 6-26）

　　行書中這種變化更是層出無窮，筆逸神超，如李邕《嶽麓寺碑》，顏真卿《爭座位帖》，米芾的「跋尾書」等。不齊，產生上下之動勢；不正，使勢左右擺動，獲得重心之平衡。（圖 6-27）吳昌碩寫《石鼓文》出名，成就也最高。然將其臨本與原作相比，差別很大。原作為橢圓形，十分平正，臨本力取縱勢，呈參差狀。以金文的格局來寫《石鼓文》，從而獲得全新的風貌，此乃缶道人天才之處。

十　　大小肥瘦

　　漢字筆畫多寡、繁簡各有不同。源於象形、指事的，筆畫相對簡略，如「日」、「月」、「上」、「下」、「刀」等；源於會意、形聲的，相對複雜，如「盥」、「顯」、「瓊」、「飄」等。遇此情況，最簡便的方法是，筆畫少的，寫得小一點、重一點；筆畫多的，寫得大一點、瘦一點。儘管大小不同，但視覺上的「重量」有其相似性。趙宧光《寒山帚談》：「獨體字結構難於疏，合體字結構難於密。疏欲不見其單弱，密欲不見其雜亂。」字小而較肥者，貴在團中見疏；字大而較瘦者，貴在點畫淨潔、疏密有姿，分主次、辨重輕。當然這是相對的，主要適合於楷書。書寫時，必須顧及每個字與上下左右的對應關係，有時相應採用相反的方式，筆畫少的反而寫得大一些，筆畫多的反而寫得小些，由此顯現節奏上新的平衡。尤其在草書中，漢字被徹底簡化，成為抽象的符號，並以韻律化為旨歸。每一個字必須服從整體的需要，在一氣呵成中，充分展示生命之韻。這在張旭《古詩四首》中表現得最為強烈、本真，具有積極向上的生命情懷。（圖 6-28）

8　董其昌《畫禪室隨筆》。

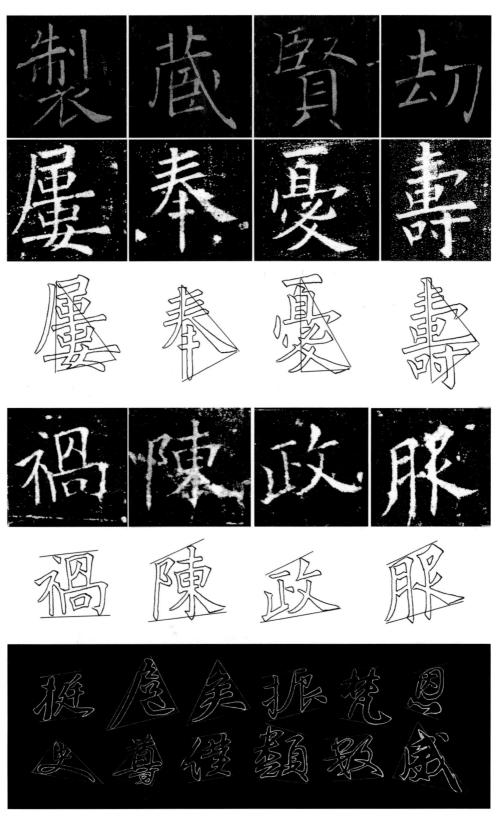

圖 6-26

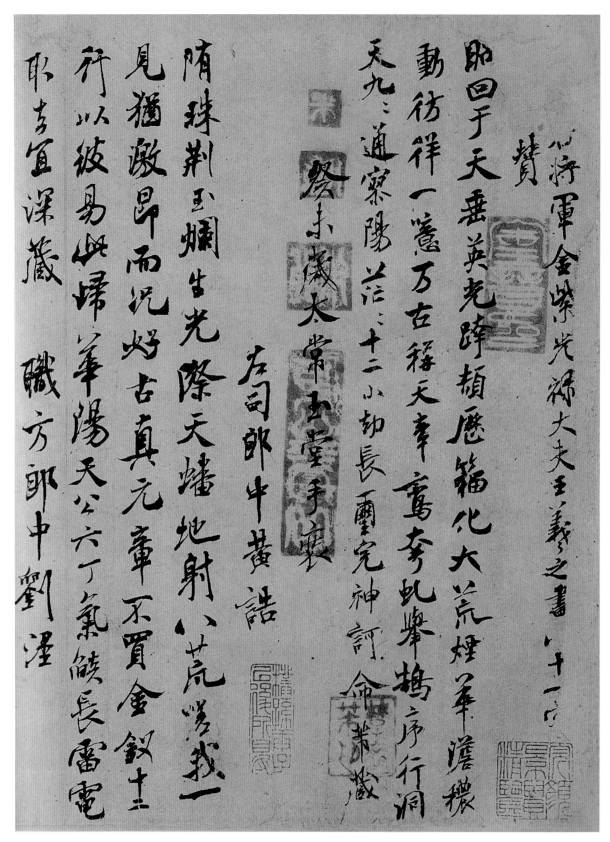

圖 6-27

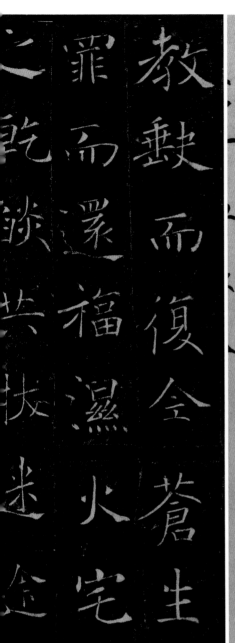

教戲而復全蒼生
罷而還福濕火宅
之乾燄莕抜迷途

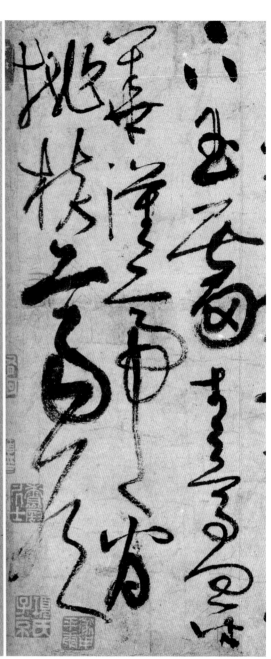

盛一觴一詠上足以暢敘幽情
是日也天朗氣清惠風和暢仰
觀宇宙之大俯察品類之盛

圖 6-28

 化線為點，化點為線

楷書縱橫氣較重。為避免過於縱橫，使空間顯得疏朗，增強筆勢上的節奏感，往往採取縮短法，化線為點，使線趨於「體塊」化。既突出主筆的筆勢，又使圓潔淨朗。化點為線，使「體塊」變成線。在長度與厚度變化中，使點線表現出更大的靈活性和豐富性，與實用漢字拉開距離。（1）化橫為點，如「朗」、「謂」中的短橫；（2）化豎為點，如「高」左下豎；（3）化撇、捺為點，如「求」、「賢」。在行草中表現得更為自由、靈活，並有一整套對應的簡化、縮短的方法。簡化不是簡單化，而是筆簡意豐，筆短意長。顏真卿《爭座位帖》表現得最為傑出，即便輕視顏楷的米芾，亦不得不稱其「有篆籀氣，顏傑思也」[9]。（圖6-29）

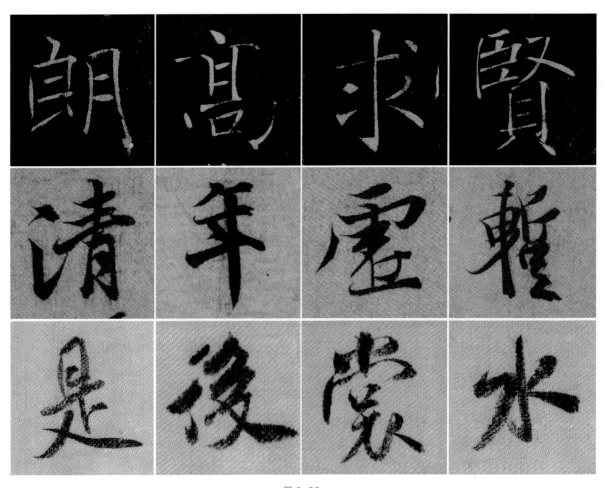

圖6-29

9　米芾《海嶽名言》。

 補空

有兩層含義：（1）一個字最後一筆，要補其虛處，或疏或密，使之平衡，或得險絕之勢。如「玉」，第三橫有意寫短，點在右下角，呈梯形狀，平中得趣。「能」最後捺點寫得較重，拉開一些距離，既壓住左上重心，產生動感，又起到「秤砣」作用；（2）通過加點或化點為線等方法來補空，使之八面停勻、疏密得當。如「民」右上加點，既是避諱，又能補空，並將向上勾出的筆勢通過點的過渡，使氣脈與下字貫通；（3）加筆畫，如「影」、「詎」等。但其中有一原則，加點加畫者，字意不變則可，變則不可，如草書「笑」加點，便成「喚」字，造成文字學上的混亂。（圖 6-30）

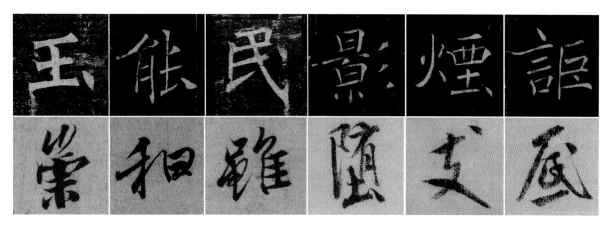

圖 6-30

上述二大規律、二十一種結字法，是從諸結體中抽象出來較為典型的形式。從褚遂良傳世的四大名碑上看，早期與晚期有明顯的不同，幾乎判如兩人。尤其是《房玄齡碑》和《雁塔聖教序》，採用以勢生法、以勢立形之法，變化非常靈活。因其是行法楷書，對以後學習行書極為便利。故要學好楷書，必須旁參行草。行法入楷則楷活，楷法入行草則字正腔圓。

 思考與練習

1. 平正與對立統一兩大規律如何在實踐中予以運用？

2. 為甚麼說比例對稱是其他諸形式的母體？其內在含義是甚麼？

3. 如何理解空間中的時間性意味？

第七章
黑白之韻——墨法

帶燥方潤，將濃遂枯。[1]

字之巧處在用筆，尤在用墨，然非多見古人真跡，不足與語此竅也。[2]

墨法古今之異，北宋濃墨實用；南宋濃墨活用；元人墨薄於宋，在濃淡間；香光始開淡墨一派；本朝名家又有用乾墨者。大略如是，與畫法有相通處。自宋以前，畫家取筆法於書；元世以來，書家取墨法於畫。近人好談美術，此亦美術觀念之融通也。[3]

所謂筆墨，筆是指骨法用筆，墨是指「肌膚之麗」[4]，是更高一層的技法。

1　孫過庭《書譜》。
2　董其昌《畫禪室隨筆》。
3　沈曾植《墨法古今之異》。
4　蔡邕《九勢》：「藏頭護尾，力在字中，下筆用力，肌膚之麗。」

第一節　墨法種類

　　黃賓虹認為墨法有七：積墨、宿墨、焦墨、破墨、濃墨、淡墨、渴墨（圖7-1）。加上墨的種類繁多，有漆煙、油煙、松煙、青墨等，其中變化更是層出無窮。與繪畫不同，書法強調一次性揮就，不允許複筆，要自然而然地表現出墨的「色彩」層次。通過墨色層次的變化，要表現出完整的時間、韻律感和三維空間的暗示。在此，表現得最早的，是王獻之《鴨頭丸帖》，到了顏真卿《祭姪文稿》，可謂淋漓盡致，為傳統墨法的最高典範。

　　影響墨法主要有六個方面：（1）書體；（2）個性與習慣；（3）工具材料；（4）時代；（5）區域；（6）其他方面，諸如文人畫和日本少字數派、墨象派，對當今書法創作所產生巨大影響。趙希鵠《洞天清祿集》：「北墨多用松煙，故色青黑，更經蒸潤，則愈青矣。南墨用油煙，故墨純黑，且有油蠟可辨。」這是墨法的區域與時代特徵。

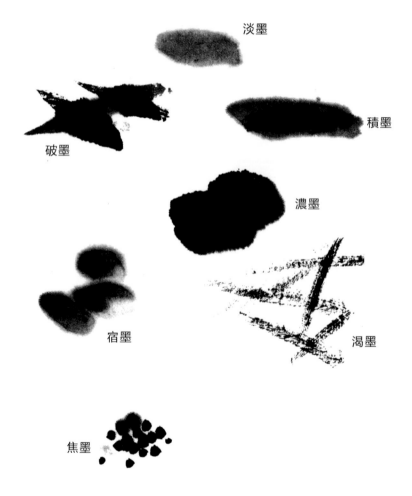

圖 7-1

 傳統墨法

現在概念上的墨法（用水）在宋以前並不存在。用同樣濃度的墨進行書寫，在「帶燥方潤，將濃遂枯」中，表現出「色彩」層次，這是傳統墨法的基本特點。尤其是王羲之一派，蘸墨恰到好處，表現精巧微妙的筆墨關係，如《鴨頭丸帖》（圖 7-2）。全帖十五個字，蘸了三次墨，由此表現出從黑至灰不同的墨色層次，令人歎為觀止。到了顏真卿之手開始用重墨（堆墨成書），用墨量被放開，使墨的「色彩」層次變得更加豐富多彩，《祭姪文稿》（圖 7-3）最為典型。使墨在黑、灰、白層次的對應中，產生極為豐富的「色彩感」，將枯潤遠近表現得淋漓盡致。枯則動，動則虛，虛則遠，似有雲煙籠罩其間；潤則靜，靜則實，實則近，使人一目了然。將三度空間與時間感的暗示性獲得生動顯現，書法的「雲煙氣」由此而生。

 墨包水

到了宋，文人畫對書法產生巨大影響，水和墨的關係開始得到關注。首次獲成功者，是黃庭堅和他的《李太白憶舊遊詩》。他也是最早使用羊毫筆的（當時叫「無心筆」）。寫前，先將毛筆用清水洗清，先蘸淡墨，再蘸濃墨，即墨包水。隨着書寫，水（或淡墨）會自然而然地從筆腹流至筆尖，形成一種灰濛濛、似枯尤潤的墨韻效果。以此類推。（圖 7-4）

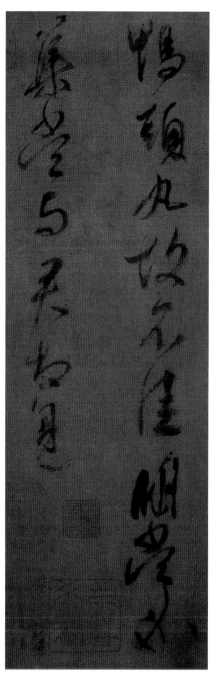

圖 7-2

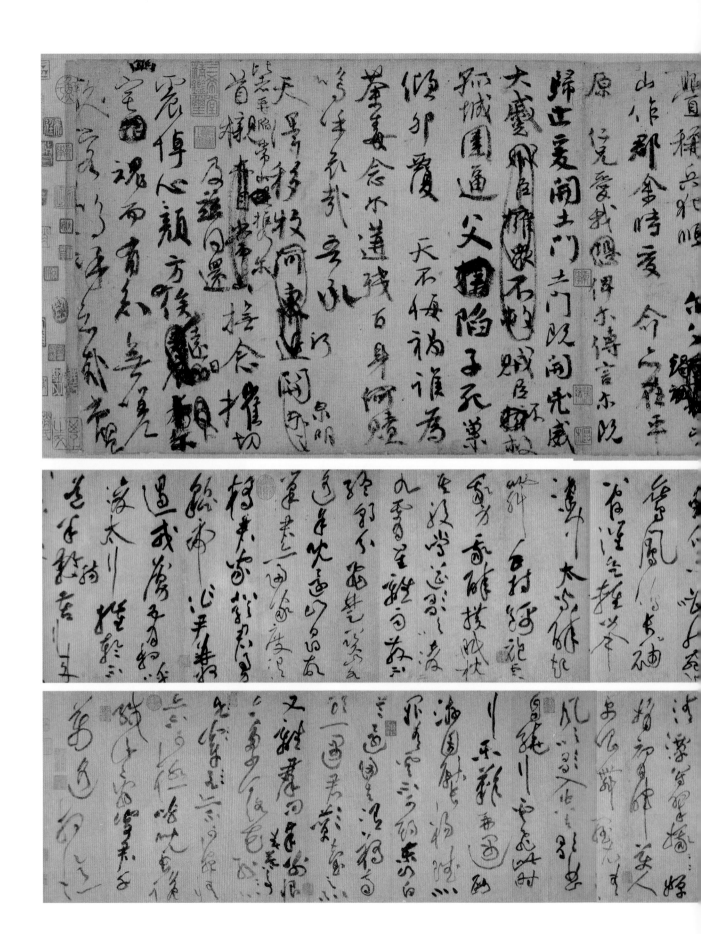

圖 7-3

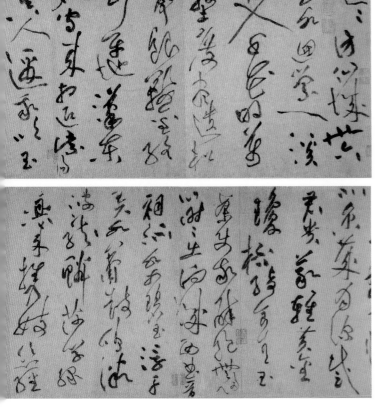

圖 7-4

 宿墨

墨法上作出重要貢獻的書法家，都與顏體一派有關，五代有楊凝式，宋有黃庭堅，明清有董其昌和王鐸。尤其是王鐸，被東瀛尊為現代書法鼻祖，以其雄強的筆力和強烈的抒情色彩，為近代書家所鍾愛。王鐸最早有意或無意使用宿墨（研墨隔夜後，稱為宿墨）。在他之前，文人均排斥宿墨，因其光澤暗而髒。如果用得好，與水墨混用，在筆觸邊緣會結「口子」，這是新研墨難以表現的。明代隨着起居方式改變，巨幅出現，每天洗硯台已不太現實，殘留宿墨被經常使用也就很正常。儘管是偶然現象，卻對後人產生深遠影響。（圖 7-5）

最善用宿墨者，無疑是黃賓虹，在書法上便是他的學生林散之。但林散之的用法與王鐸有質的不同，王鐸是隨意的，林散之則有意而為之，關鍵在量的把握。即以新研墨為主，適當加入少量的淡墨與宿墨，並同時蓄於長鋒羊毫之中，既充分發揮宿墨、水、墨的特殊效果，又避免宿墨易髒之弊。寫到枯處，既能枯中見潤，又能使殘存的墨渣在紙上繼續化開，使墨色產生微妙的韻味，這是林散之的絕招。（圖 7-6）

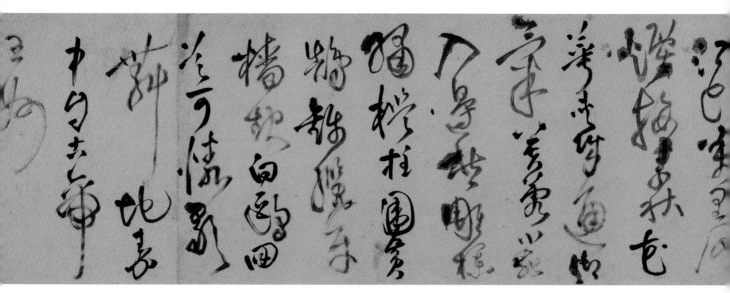

圖 7–5

圖7-6　　黑白之韻——墨法

141

第二節　書體與墨法

　　書體不同，用墨也有所異。一般而言，正體字（篆、隸、楷）因筆筆寫來，講究精到，故用墨貴濃，行書次之，草書更次之。尤其是小楷，最為精微，蘸墨少且濃，所謂惜墨如金。如偽託王羲之和褚遂良所書的《曹娥碑》和《倪寬贊》（圖7-7），筆墨甚精，枯而尤潤，意趣雅逸。行書最為實用，書寫時都會有意無意考慮到一筆能寫多少字，濃度低於楷書，蘸墨量則勝之。故在墨色層次上顯然比楷書更豐富生動，如黃庭堅《藥方帖》（圖7-8）。

圖7-7

圖 7–8

　　草書，尤其是狂草，更強調「氣韻生動」。懸腕作書，一筆而下，從數字到數行，故墨不宜過濃，不然難於揮毫自如，量大於行書，故有「潑墨如水」之說。如張旭《古詩四首》。到北宋黃庭堅，開始將水融於墨中，開創了狂草水墨混用之法，如其《李太白憶舊遊詩》（圖7-9）。開始數字墨色較濃，愈到後來，筆腹上殘留的水（淡墨）流向鋒尖（水破墨），愈寫愈淡，表現出水墨交融的滋潤感，將墨法推向新的高峯，對後世產生極為深刻的影響。

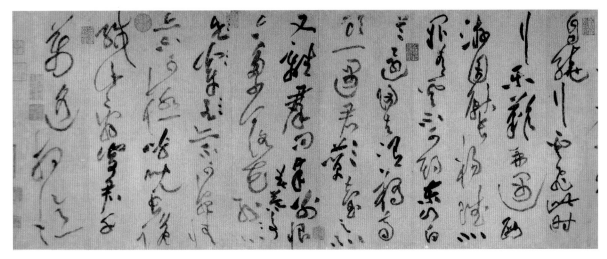

圖 7–9

　　然而，古人這種墨法，今人即便不懈努力，也很難達到，這不僅是功力問題，更與材料有關。古人一般用麻紙，吸水量小又勻稱，紙性為半生熟，故能表現出細微的墨色變化。其次古人研磨，故從黑到灰至少能表現出五個層次；今人用墨汁，最多只有三個層次，且光澤暗，加上是生紙，灰層次的微妙難以表現。要改良首先是研磨，如怕浪費時間，可在墨汁中兌入一比一熟水，再研墨，即可改善墨的光澤與層次。褚遂良傳世只有碑，王羲之僅有少量摹本傳世，所謂墨法已不復存在。在唐代墨法表現得最出色的是張旭、顏真卿和懷素。顏所用的是「堆墨成書」法，墨既濃，蘸得又多，這與他喜作「銘石之書」有關，行草有《祭姪文稿》，楷書有《自書告身》，能窺其微妙。但對碑，可透過現象看本質，通過想像回復原初的意象。如將《麻姑山仙壇記》同《張遷碑》作比較，不難看出用墨上的相似性：（1）筆中含墨多且濃，易使筆畫寫得厚重渾樸；（2）凌空直落，不求鋒藏而自藏其中；（3）墨濃易「堆」，加上顏楷與漢隸有相通之處，用蛇行之法，墨自然會旁溢，使筆畫輪廓線出現枯毛之意象，老辣蒼雄。現代吳昌碩所用的便是此法。（圖 7-10）

　　另顏真卿傳世墨跡有行草《劉中使帖》（圖 7-11），在用墨上略淡於《祭姪文稿》，但方法是相通的。其楷書墨跡《自書告身》，一筆能寫四五字以上，加上紙質偏熟，在墨少而淡情況下，也會出現滴滴枯毛之意象，墨色顯得相當滋潤，有一種透明感。這種墨法，在顏以前幾乎沒有，並對後世產生深遠影響，如楊凝式《盧鴻草堂十志圖跋》（圖 7-12），墨法上與《自書告身》同出一轍。蘇東坡亦如此，故黃庭堅有「用墨太豐」[1]之微詞，如其《渡海帖》（圖 7-13）。

圖 7-10

1　　黃庭堅《致趙景道十七使君書札並詩帖》。

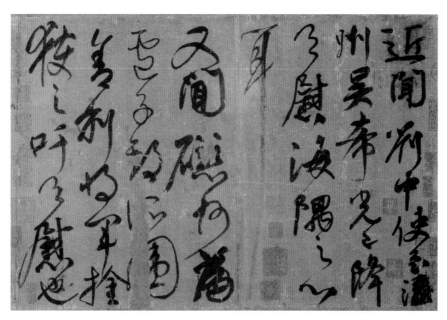

圖 7–11

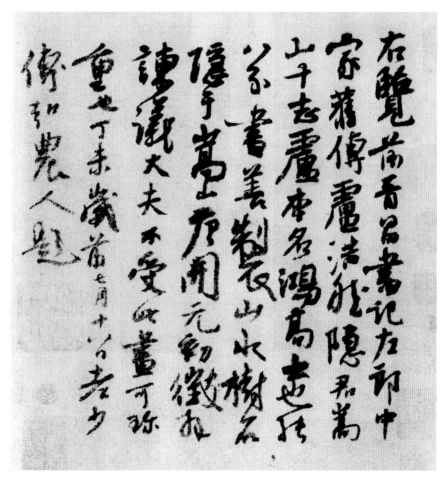

圖 7–12

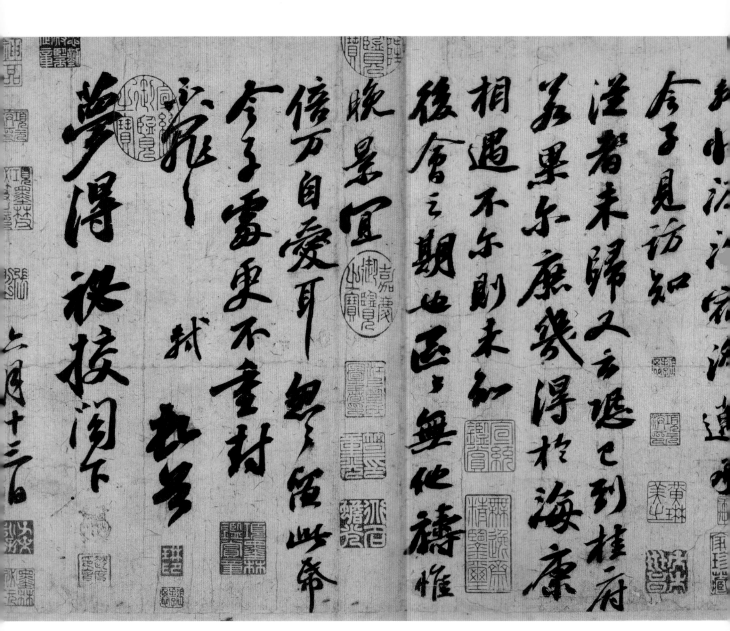

圖 7–13

第三節　用筆與墨法

　　有筆才有墨，高超的用筆，才能顯現高超的墨法。從歷史上看，墨法有三變。顏真卿為一變，將「帶燥方潤，將濃遂枯」達到絕致；黃庭堅為二變，其大草通過用水（墨包水）來表現墨的韻味；董其昌和王鐸為三變，一方面繼承了黃庭堅用水來豐富墨韻層次，另一方面，開始採用水墨混用（有兩種：先蘸墨後蘸水，為水破墨；先蘸水後蘸墨，為墨破水）和有意無意開始使用宿墨，使邊緣出現深黑的口子，尤其是後者，對林散之和現代書法影響甚大。

 含墨量、濃度與長度對應關係

　　含墨量與濃度，直接制約一筆能寫多少字以及筆觸跡象。如紙質相同，方法相似，其對應關係（見下表）。

　　在相同條件下，一筆能寫多少字，完全取決於功力與方法。（1）以小草為例，如用半生熟宣紙，一筆至少能寫十幾個字，其關鍵在於能否將筆腹上的墨用完。一支全開的筆，筆腹上含墨最多。書寫時，能按得下提得起，筆毫齊順，筆腹上的墨就會自然流至筆鋒，最大程度用盡筆腹上的墨。鑒於此，首先是通筆性，掌握正確的用筆方法；（2）大筆寫小字，反之亦可，但難度高；（3）墨愈濃，能寫的字就愈少，反之，則愈多；（4）書寫前用清水或淡墨將毛筆浸透，然後擠乾，僅留少量清水（或淡墨）在筆腹中，以此類推。這樣即便寫到枯處，筆腹上的水（或淡墨）自然會流下，使枯中帶潤，極有韻味，得肌膚之麗。

含墨量	濃度	長度	筆觸感	較適合的書體	圖例
多	濃	字少	厚重，一般無墨化外滲的現象，枯筆略燥。	顏楷、篆、隸、行、北碑、吳昌碩篆書等。	圖 7-14
多	略淡	字略多	厚重，有墨化外滲的現象，枯筆略潤。	大草、行草、蘇體、隸、王鐸等。	圖 7-15
較少	濃	字少	清麗，一般無墨化外滲的現象，枯筆略燥。	初唐楷書、米字、行楷、小篆、小行書等。	圖 7-16
較少	略淡	字略多	雅逸，有細微的墨化外滲的現象，枯筆略潤。	二王行書、山谷體、行草、董字、小草等。	圖 7-17

圖 7-14

圖 7-15

圖 7–16

圖 7–17

 輕重、順逆與墨法

　　書寫時，由於筆桿傾斜方向的不同，中側鋒的功用和表現出來的意象也各異。其中可分為順、逆、立三種。所謂順筆，筆桿傾斜方向與行筆相對相反。[2] 當寫到較枯處，筆中含有少量淡墨（或水），筆觸中會出現時隱時現、時濃時淡的墨色層次，似有一層淡淡「煙雲」，意蘊微妙。這在《李太白憶舊遊詩卷》等作品中均能看到，堪稱用筆的千古之謎。

　　筆桿傾斜方向與行筆相對相反，這叫逆筆。[3] 當筆中含有少量淡墨（或水），會使枯中見潤，層次豐富。最典型的便是米芾《虹縣詩》。（圖 7-18）筆桿幾乎垂直於紙面，謂之立。[4] 提按幾乎全靠手臂帶動，意如錐畫沙，如懷素《自敘帖》。用墨與上述相似，故兩種筆觸現象均會出現。

　　第四種運筆方式，即將順逆貫穿在一起，所謂反順為逆，反逆為順。筆者看來，這是發揮筆性最佳的運筆方式，能將順、逆、立筆觸淋漓盡致地表現在筆墨中，產生更為豐富的筆觸感和意象，使兩種意象同時出現在作品中。如水墨混用，效果更佳。這是筆者經過十幾年實踐研究所得出的結果。（圖 7-19）

　　用筆大體可分兩大系列，一類以「二王」為代表，橫用順筆，縱用逆筆，最終反順為逆、反逆為順，使筆毫還原，輕重變化幅度比較小，緩逸多姿，筆勢淡雅，故運筆時起倒幅度比較大，與隸書相通；另一類以顏體為代表，大都以順筆為主，筆幾乎垂直於紙面，以此避免鋒散之弊病，收筆則反順為逆，使筆毫還復的同時，使墨下注，暗合篆書。「二王」一般下筆較輕，因筆彎曲度小，筆腹上的墨容易下注，筆觸顯得光潔挺秀。鑒於此，順筆和逆筆均可使用，挺秀靈動也就成了這一派系的共同特點。顏體一派下筆很重，提按幅度大，直起直落，鏗然有聲，運筆蒼茫。故寫上幾筆，便會出現枯毛現象，中心線墨色最深，如《祭姪文稿》「摧切」兩字（圖 7-20）。「摧」顯然是蘸過一筆再寫的，「切」用頹筆鋒尖，光潔秀麗。用筆重幾乎成了顏以後普遍特徵，到了何紹基、翁同龢、楊守敬等人之手，這種樸茂靈和之氣與墨法為清代書法注入了淳厚生氣。

2　見本書第二章第四節「行筆」。
3　同上。
4　見本書第五章第一節「留立」。

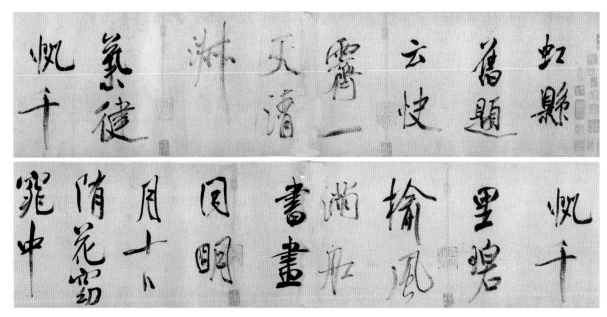

圖 7-18

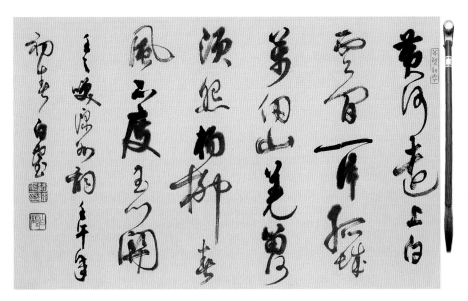

圖 7-19

圖 7-20

 三　枯澀、緩急與墨法

　　節奏是書法藝術語言最重要的表現形式，墨法是其物化現象。只有這樣，才能使每一點畫呈現出貫穿流動的「色彩節奏層」。《祭姪文稿》是顏真卿在萬分悲痛情況下寫成。把筆行文，無意於工拙，也無心蘸墨捵筆，縱情奔放，任情恣性，節奏變化非常強烈。飛白滿紙、大起大落、縱橫開合、頓挫鬱勃、一氣呵成、筆憤墨悲。以順筆為主，故點畫邊緣枯毛，中間濃黑，墨色變化既豐富又微妙，有一股蒼茫意蘊。王羲之《蘭亭序》則反之，是在極其愉悅狀態下寫成，合天時、地利、人和。加上酒過三巡，心胸一派靜怡，細細想來，靜靜落筆，筆隱墨潤，志氣平和，橫用順筆，縱用逆筆，故點畫邊緣深黑光潔，偶有枯筆，中間無墨。節奏婉逸，恬淡靜雅，沒有明顯的濃淡變化。當祖墳被盜，身體和心情又欠佳狀態下，《喪亂帖》（圖7-21）似斜風急雨，所謂的平和雅靜不復存在。

　　如何把握好節奏，頗為不易。如枯筆，給人的錯覺是疾書而成，事實並非如此。一般而言，蘸墨後運筆速度宜快，不然墨會滲化。如重按落筆，因墨流速變緩，運筆可略緩一些。行筆採取由緩至疾的方式，一二字後便會出現枯筆跡象，枯潤、黑灰之間，便會出現一個灰色的過渡層，從而表現出時空交融的暗示性。當筆中的墨極少，但還想寫下去，必須放慢速度，慢中求速，意如打太極拳，使每根筆毫都必須實實在在地作用於紙面，不使浮滑。故偶然的枯筆，可能是運筆快的結果；如出現大量枯筆，其速度必定很慢的。米芾《致彥和國士帖》（圖7-22）末段三行全是枯筆，從「本」至「月」一絲絲筆觸意象表現得既清楚又挺健，但從「明」至末，顯得不那麼峻拔，同筆桿彈性減弱有關，是被「皺」出來的。尤其是「耳」的末筆，縱筆直下，因運筆速度快了點，以致筆毫散敗，無奈又補上一筆，補得十分巧妙，很難看出。同樣一筆寫數十字，顏真卿運筆並不比米芾慢，卻枯而不空，枯中有物有象。關鍵是，當筆中含墨量極少、彈性減弱、鋒易散敗的情況下，用邊按邊行之法，最大程度借助筆毫的彈性和紙面上的摩擦力，最終以順反逆收住筆鋒，使筆墨層次表現得更為渾厚豐富。枯筆與其他筆畫一起構成豐富的「色彩層」和遠近的「透視」關係。

 四　水的運用

　　歷代書論中，很少論及用水，有也是片言隻語。隨着對視覺效果的強調和林散之在創作上的巨大成功，才深切感受到它的重要和生動。水具有深刻的哲理，《老子·七十八章》：

　　天下莫柔弱於水，而攻堅強者莫之能勝，其無以易之。弱之勝強，柔之勝剛，天下莫不知，莫能行。

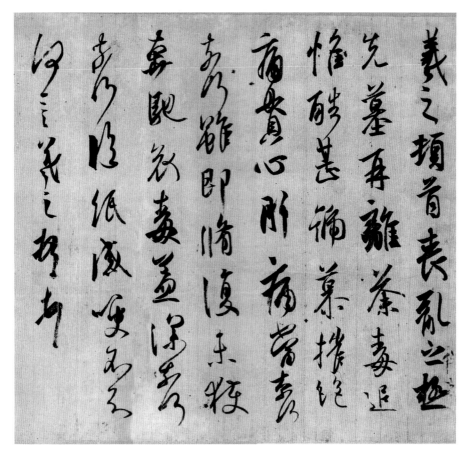

圖 7-21

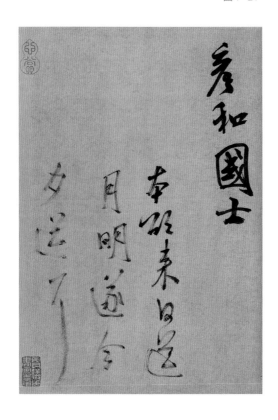

圖 7-22

元陳繹曾《翰林要訣》：

> 字生於墨，墨生於水，水者字之血也。筆尖受水，一點已枯矣。水墨皆藏於副毫之內，蹲之則水下，駐之則水聚，提之則水皆入紙矣。捺以勻之，搶以殺之、補之，衄以圓之。過貴乎疾，如飛鳥驚蛇，力到自然，不可少凝滯，仍不得重改。

墨破水，水破墨，始於笪重光《書筏》：

> 磨墨欲熟，破水用之則活；蘸筆欲潤，屢毫用之則濁。
>
> 筋骨不生於筆，而筆能損之、益之；血肉不生於墨，而墨能增之、減之。

張大千《談畫》：

> 古人曾說過：「得筆法易，得墨法難；得墨法易，得水法難。」筆法還可以拿方式做準則，墨法就要在蘸墨在紙上的時候去體會的，所以說較筆法更難。至於用水，更難拿方式規定出來，所以算最難的。……至於水法，無法解說得清楚，惟在自己心神領會而已。因筆端含水的多少，施在紙絹上各自不同，絹的膠礬輕重，紙質的鬆緊，性質不同，水量自然不同。水要明透，又不可輕薄，所以是最難的了。[5]

黃賓虹作了細緻論述：

> 古人書畫，墨色靈活，濃不凝滯，淡不浮薄，亦自有術。其法先以筆蘸濃墨，墨倘過豐，宜於硯台略為揩拭，然後將筆略蘸清水，則作書作畫，墨色自然滋潤靈活，縱有水墨旁沁，終見行筆之跡，與世稱肥鈍墨豬有別。[6]

墨色的滋潤、靈活和透明度等，直接與水有關。尤其在以墨汁為主的情況下，很容易使墨色黑而無神，難得「肌膚之麗」。

現代墨法約有三種：（1）先將少量固化宿墨用清水稀釋，然後再蘸濃墨，此為墨破水，使之由濃而淡；（2）先蘸濃墨，然後再蘸稀釋宿墨，叫水破墨，使之由淡而濃；（3）將濃墨、焦墨、宿墨及清水反復交替混蘸，使筆中含有各種水墨元素。此法適合尺幅較大的大草、行草和少字數派，使墨法達到更豐富、更完美的境界。（圖7-23）

具體方法如下：（1）選用較大的長鋒羊毫（或兼毫）筆為宜，使含墨量盡可能充實；（2）

5　李永翹編選《張大千藝術隨筆》（上海：上海文藝出版社，2001），頁16。

6　轉引自季伏昆編著《中國書論輯要》（南京：江蘇美術出版社，1988），頁528。

先將毛筆洗淨；（3）在一旁放一二個碟子，將研墨（不可用墨汁）與熟水調好後，放上一二天，使其成宿墨。碟子不用清洗，可長期使用。碟中宿墨如濃度不一，使用時墨色層次會更豐富；（4）也可適當加入其他顏料，或少量丙烯顏料，增強色彩層次，如國畫；（5）用上等舊宣，差的或有色、有圖案的宣紙易排色，墨色灰而無韻。蘸墨與前者相同，關鍵在於過渡要自然和諧。故曰：「得時不如得器。」

圖 7-23

思考與練習

1. 在書法史上，墨法變化有哪三個階段？

2. 不同的墨法在視覺心理上會產生怎樣的審美效果？

3. 書法中所謂的筆墨是指有筆才有墨，你是如何理解的？或從骨法用筆予以闡述。

第八章
一氣運化中的
整體展示——章法

一點成一字之規，一字乃終篇之準。

乍顯乍晦，若行若藏，窮變態於毫端，合情調於紙上。

導之則泉注，頓之則山安；纖纖乎似初月之出天崖，落落乎猶眾星之列河漢；同自然
之妙有，非力運之能成。[1]

書法是超越時空的藝術，並在不同時空中，演繹其獨特的審美意蘊。只是為了理解其規
律，才將單獨的文本予以解讀。就文本而言，最大的形式是章法，也是最重要的創作法之一。
所有的筆勢、墨法、結構、氣脈貫穿等，都統一在其中。任何一筆或一個字的美與不美，則取
決於整體構成中的合適性。由於文本閱讀方式的不同，所形成的視覺習慣也就各異，這就決定
了書法由上而下、自右至左的視覺走向。作品完成後，都將掛在某一個合適的空間，從而構成
整體章法，即作品與展示場之間的合適性。

1　孫過庭《書譜》。

嶺外音書絶，經冬復歷春。近
鄉情更怯，不敢問來人。

別家蜀城日，未餘懸柳東
青後為龍去，此書人

霜華靜...未霧色龍
常恐人期為火曾滿

歲月今會復如霞女
地來殿

勤竹森寺得幾回

第一節　章法與心理

　　書法文本形式是在不斷變化的。這一變化，一是同藝術認知有關，可稱為內化；二是同社會環境、起居方式有關，可稱作外化。晚唐前，人們席地而坐，與其相適應的小品、手卷（除了碑銘類）等佔據主要地位。對章法的認識，以靜觀方式，着眼於氣息、字與字、行與行之間的對應關係，並在上下、右左的流動中，領略氣韻生動之意蘊。王羲之信札、手稿均是如此（圖 8-1）。

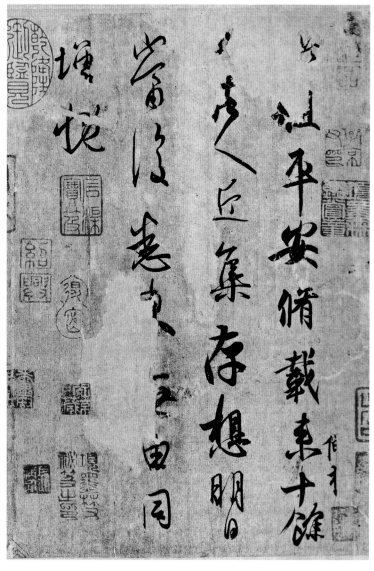

圖 8-1

對此，最早論述的是漢末蔡邕：

> 為書之體，須入其形，若坐若行，若飛若動，若往若來，若臥若起，若愁若喜，若蟲食木葉，若利劍長戈，若強弓硬矢，若水火，若雲霧，若日月，縱橫有可象者，方得謂之書矣。[1]

對此，唐代，得以進一步發展。如：

> 字之體勢，一筆而成，偶有不連，而血脈不斷。及其連者，氣候通其隔行。惟王子敬明其深詣，故行首之字，往往繼前行之末，世稱一筆書者，起自張伯英，即此也。[2]

「一筆說」便成了這一時代理論的最高典範，最為傑出者，是懷素《苦筍帖》（圖 8-2）。

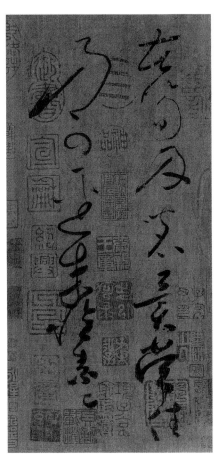

圖 8-2

1　蔡邕《筆論》。
2　張懷瓘《書斷》。

宋後，隨着寫字台的引進和起居方式的改變，人們不再滿足近距離的把玩，而是把書作掛起來，遠遠品味筆情墨趣，身體同作品拉開距離的同時，視野被打開，不再是近距離、扇形的靜觀方式。對意、韻和學養的強調，也就成了主流。宋人論曰：

> 古人學書不盡臨摹，張古人書於壁間，觀之入神，則下筆自隨人意。學字既成，且養於心中無俗氣，然後可以作，示人為楷式。[3]

> 蓋字自有大小相稱，且如寫「太一之殿」，作四窠分，豈可將「一」字肥滿一窠，以對「殿」字乎！蓋自有相稱，大小不展促也。余嘗書「天慶之觀」，「天」、「之」字皆四筆，「慶」、「觀」字多畫在下，各隨其相稱寫之，掛起氣勢自帶過，皆如大小一般，真有飛動之勢也。[4]

格局被擴大，強調遠距離的整體直觀，如吳琚《七言絕句》（圖 8-3）。並出現明顯參差和左右搖擺狀，打破了一通到底的晉唐格局。到了明清，受商業化影響，建築物向高度和廣度拓展，作品的「展示場」發生變化，巨幅中堂、條幅便風行一時。如王鐸《鄭谷華山作》，尺幅274 x 66 厘米，掛在室內，更有迎面而來之氣勢，具有強烈的視覺衝擊力，身心與展示場構成了新的格局。不僅如此，材料、紙色、行款、鈐章等也被納入章法中。前人論曰：

> 欲書，當先看紙中是何詞句，言語多少，及紙色相稱，以何等書，令與書體相合。或真或行或草，與紙相當。意在筆前，筆居心後，皆須存用筆法。難書之字，預於心中布置者，然後下筆，自能容與徘徊，意在雄逸。不可臨時無法，任筆成形。[5]

> 行款中間所空素地，亦有法度，疏不至遠，密不至近。如織錦之法，花地相間，須要得宜耳。[6]

3　黃庭堅《論書》。
4　米芾《海嶽名言》。
5　徐鑄《筆法》。
6　張紳《法書通釋》。

蔣和、劉熙載開始將章法分成內外、大小：

> 一字八面靈通為內氣，一篇章法照應為外氣。內氣言筆畫疏密肥瘦，若平板渙散，何氣之有；外氣言一篇虛實疏密管束，接上遞下，錯綜映帶。[7]

> 書之章法有大小，小如一字及數字，大如一行及數行、一幅及數幅，皆須有相避相形，相呼相應之妙。[8]

由此奠定了現代章法理論之基礎。

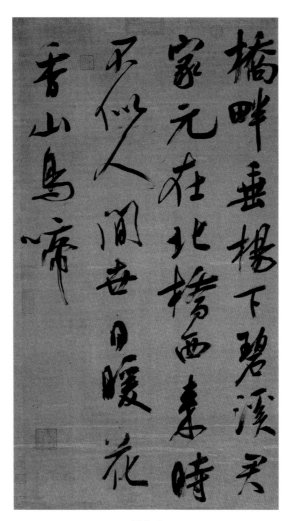

圖 8-3

7　蔣和《書法正宗》。
8　劉熙載《藝概》。

第二節 碑與帖

　　印刷術還沒有發明之前，抄錄和刻石是兩大最重要的文化傳播手段。前者是書簡之作，為帖之祖；後者屬銘石之書，便是碑。功用不同，書寫方式和格局也就自然相異。前者帶有很大程度的隨意性和表現性，如筆墨情趣，既可以逸筆草草，亦可精微工整，尤其紙張發明之後，表現天地被大大拓展。後者首先服從於實用美化之目的，必須工整，讓人一目了然。在唐太宗之前，書碑所採用的都是正體字，如篆書、隸書和楷書。其二，碑文要經得起歲月的侵蝕，故需深刻，銜接處貴渾厚，以便能長期保存。其三，便於深刻，關鍵行筆要充實，不能空怯。在初唐，歐陽詢最為傑出。褚遂良早期兩碑屬銘石之書，晚年兩碑是以書簡之作方式作銘石之書（見圖 6-20）。到顏真卿之手，出於實用目的，乾脆「據石擘窠大書」[9]，將銘石之書推向絕

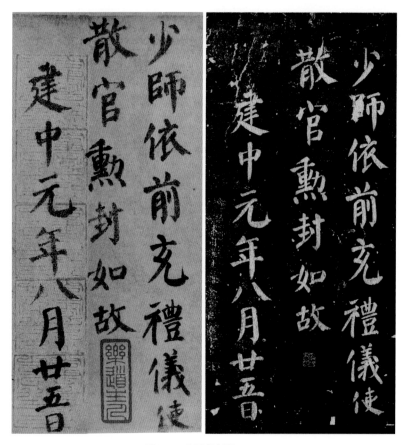

圖 8-4　真跡與刻石

9　顏真卿《乞徵書天下放生池碑額表》。

致，章法上，也異於眾家。同在七十一歲時所作的《自書告身》和《顏家廟碑》，儘管用筆上差異甚少，但格局與章法顯然不同。前者大小疏密錯落有致；後者幾乎大小等一，每個字填滿一格，顯得頗為刻板。《自書告身》雖似銘石之書，然格局明顯不同，故一經刻石，效果不佳（圖 8-4）。帖是一揮而就，碑是先書丹上石，然後再刻，故諸多筆墨微妙處已不復存在。需透過現象看本質，與臨帖的方法不同。

第三節　視覺習慣

　　傳統文本自上而下、自右而左，閱讀時，每一行最後一個字是視覺的終點，故造成左下角偏重的心理錯覺。即便一字不寫，也會產生左重右輕之感（圖 8-5）。橫版書的閱讀方式與此相反，視覺最終的落腳點在右下角，產生右下角偏重的心理錯覺。這便造成西洋美術左右重心正好同中國書畫相反的原因，同時形成了兩種不同的視覺習慣。典型的例子便是招牌，自右而左書寫，在名稱與落款字大小懸殊的情況下，仍然使人感到重心平穩。做一個實驗，將顏真卿《乞米帖》（圖 8-6）左右顛倒一下，效果會截然不同。

　　故章法，存在着三條普遍原則：

（1）左下角或最後一行末尾，必須留有空白（一字以上），即使落款另起一行，正文最好也能留出一個空白，並與落款的空白形成上下的節奏關係，前人稱其為「透氣」。如果全部寫滿，既會造成「悶」，更會破壞左右的重心關係，導致整幅作品在章法上的不協調。圖 8-7 屬參差式留白方式，使章法顯得非常活潑，產生起伏的動態美。

（2）每行首字，當有墨色的交替變化。如全用重墨，會使第一列顯得太重而破壞整個章法的節奏：重墨處當以散點形式，出現在不同的位置，以此產生曲線式的韻律感：同理，在每行末字避免用重墨，否則會產生重心脫落的視覺錯覺。在《祭姪文稿》（圖 8-8）中，重墨往往在一行的第二字到第十字之間，使重墨分散於不同的位置，產生起伏的節奏感，就像五線譜。圖中跨線最大，便是其抒發感情最強烈之處。

（3）如末行在幾乎沒有空間情況下，至少留有虛筆，或以草代之，或行中有一字可舒展者，虛其縱向，以補救左右空間的重心。對此，晉唐宋有諸多很好的示例，頗有意味，從而產生一種意猶未盡的韻律感。（圖 8-9）

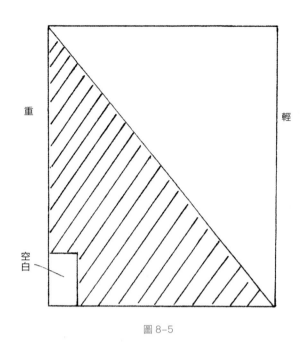

圖 8-5

圖 8-6

圖 8-7

圖 8-8

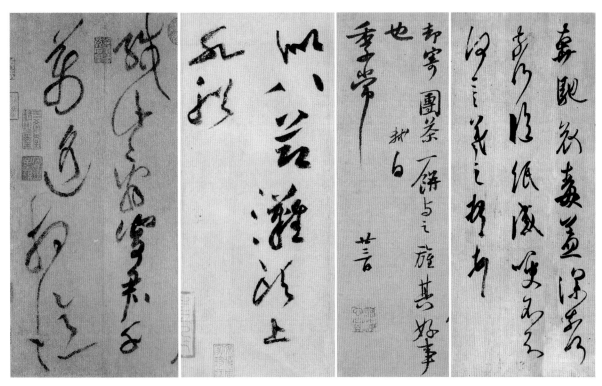

圖 8-9

第四節　內部構成

　　文本構成，或稱內章法。與其相對應的是外章法，指作品的裝裱，以及同展示場的對應關係，從而構成更為完整、更為複雜的整體性構成。諸因素之間的合適性，是其關鍵所在。內章法包括傳統構成法、裝飾性與視覺效果兩大類。

 一　傳統構成法

（一）貫氣

　　「氣」作為生命哲學的概念，最初見於道家。[10] 至魏晉演化出審美範疇，曹植《典論·論文》：「文以氣為主，氣之清濁有體，不可力強而致。」最終在「氣韻生動」[11] 中得到一錘定音的落實。「氣」分形上意和形下意。作為生命境界，是形上意；落實到具體的形式，是形下意，此處屬後一類。在一次性揮就中所表現出來的時間性與強弱變化，使氣在技法中得到具體的落實，其中包括呼應、映帶、接續、縱橫牽制等，以此增加點畫間的氣脈和韻律感，達到書法藝術的合目的性。主要有如下幾種：

1. 一筆說

　　任何一幅書法作品都是一個不間斷、完整的創作過程。書法不僅作為美的形式、美的意象而存在，更作為一種生命境界而綻放着。強調在一次性揮就中顯現強弱快慢的韻律感，便成了書法章法的首要前提和內質。所謂完整的不間斷動作，是指除了第一筆和最後一筆，其他任何筆畫都是前一筆的延續和後一筆的開端，並表現出各種力之韻的延續與轉換。通過這種延續和轉換，呈現出力之韻的完整性和合一性。即便楷書，看似筆筆斷開，但整幅作品在一氣運化中，因勢生勢，因勢立形，氣脈不斷，似斷還續。就此而言，任何一幅作品都是「一筆書」，一氣呵成之書。一幅作品就像首樂曲，即便曲終，還能餘韻裊裊，不絕如縷。楷、篆、隸書，貴能斷中求連（意連），行草書則連中求斷（筆斷意連）。不管是連是斷，貴能勢圓筆暢，切不可直線呼應，直線如切，其氣必斷。（圖 8-10）

10　《老子·第四十二章》：「道生一，一生二，二生三，三生萬物。萬物負陰而抱陽，沖氣以為和。」
11　謝赫《古畫品錄》：「六法者何？一、氣韻，生動是也；二、骨法，用筆是也；三、應物，象形是也；四、隨類，賦彩是也；五、經營，位置是也；六、傳移，模寫是也。」

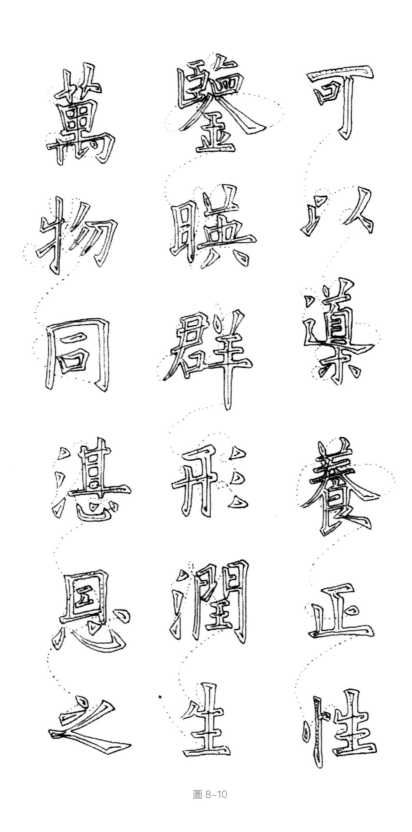

圖 8-10

2. 變化

藝術貴變，變則通，通則久。在行草中，不管是斷還是連，貴有強弱、快慢、長短、角度等變化，得和暢自然之韻。尤其是牽絲帶筆，切忌平行線，關鍵在於：（1）意如春蠶吐絲，筆是筆，絲是絲，不可喧賓奪主。（2）要有角度和形態變化。就牽絲而言，有直線和拋物線之分；拋物線中，有向上、向下、S形等；就點畫與牽絲轉折而言，有圓轉和折帶兩種。（3）帶筆不宜過多，多則剞迫而近俗。一般最多連四字，四字中，必有三、四處為斷，以此調整節奏。（4）顏真卿《裴將軍詩帖》中，時有出現合文，即兩字寫成一個字的形態，如「劍舞」、「歸去」等，頗有異趣。如將上述變化來個排列組合，就不勝枚舉了。但關鍵在於，如是折線或直線帶筆，必須以圓為意趣，不然氣必斷。（圖 8-11）

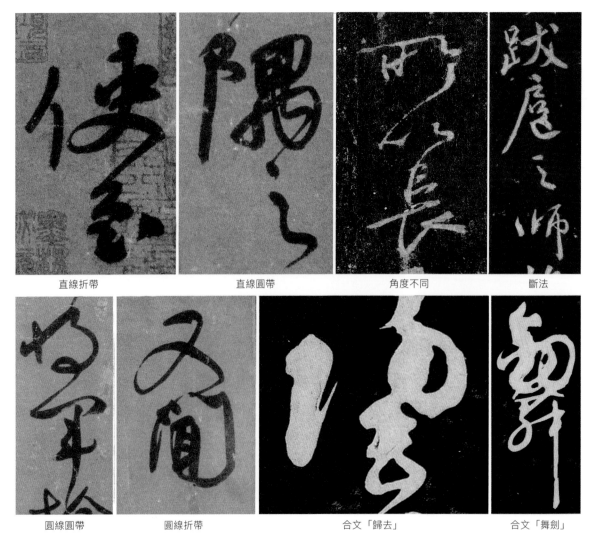

| 直線折帶 | 直線圓帶 | 角度不同 | 斷法 |
| 圓線圓帶 | 圓線折帶 | 合文「歸去」 | 合文「舞劍」 |

圖 8-11

3. 行法

　　中唐以前，基本上在遵循上下對齊的前提下，講究字與字之間、行與行之間的疏密、正斜、大小、參差、映帶、接續等變化。每行的中心，基本上貫為一直線，即便被譽為章法第一的《蘭亭序》（圖 8-12）亦是如此。

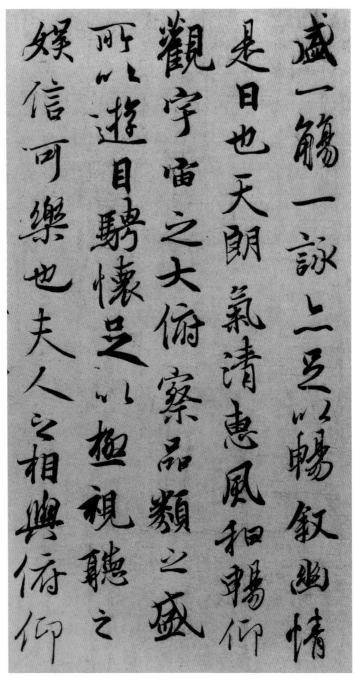

圖 8-12

　　即便到顏真卿之手，基本上還保持這一傳統。但當顏真卿處於極度悲痛或憤怒之中，加上文字較多，又無意於字之工拙時，則往往會打破這個中軸線，或左或右，在動盪中產生韻味，尤似蜘蛛懸絲半空，在左右搖晃中不失其平衡。圖 8-13 中，「刺史上輕車」為一組，「都尉丹」為一組，「楊」為過渡，「縣開國」為一組，這三組軸線從不同的角度向左傾；「侯真卿」為一組，軸線右傾，「以清酌」、「庶羞祭於」各為一組，均左傾。在《爭座位帖》中亦如此，「得不深念之乎」為一組，軸左傾；「真卿」為一組，右傾；「竊聞」為一組，略左傾；「軍容之為」為一組，左傾；「人清修梵」為一組，略左傾；「行深人佛海」為一組，軸正；「利衰塗割」為一組，略左傾。關鍵在於每組第一個字基本上多在中軸線上，如「刺」、「都」、「楊」等，利用傾斜的軸線在動盪中獲得平衡。此法在懷素《自敍帖》中用得更普遍，到黃庭堅之手，開始作為一種創作法被廣泛運用，拓寬了章法的格局。

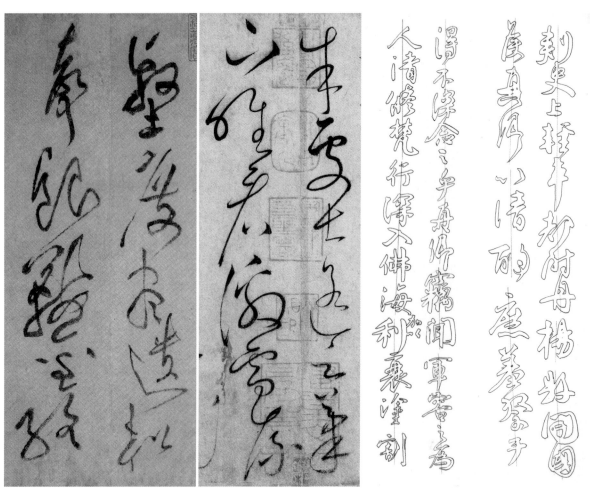

圖 8-13

（二）字間對應關係

空間與節奏在對應中展開，是書法中最普遍的特徵，既為了表現對空間美的獨特理解，更使韻律化的生命境界得以實現，由此拉開與實用漢字的距離。

1. 縱橫

在縱橫交錯中展現開合多姿的韻律感。以米芾《新恩帖》（圖8-14）為例，「侯」力取縱勢，最後一點稍稍點開，呈橫向趨勢；「起」力展橫向；「居」中宮緊收，縱撇與上字的捺相對應，盡力向左下舒展；「萬」縱橫交錯，下部呈漸開趨勢；「福」字寫得特別扁，筆勢由開而合。節奏過渡非常和諧自然。故每寫一字，均需環顧四周，協調與整體的關係。

2. 疏密

顏真卿堪稱聖手，有時這種對比度超乎人的想像。如顏真卿《草篆帖》（圖8-15），前兩行因還沒有進入佳境，寫得頗為平和。自第三行後開始大疏大密，如「篆籀」、「稱」、「斯道」等為疏；「當」、「至」、「示少」等為密；尤其是「佳耳」，是其常用的破行法；最後「卿白」為密而收，與首行形成了呼應關係。在大疏大密中給人以豪邁氣度。

3. 古拙流利

拙之過，則笨；熟之過，則俗。顏之後，古拙流利被書家廣為採用，如五代楊凝式，宋時蘇軾、黃庭堅，元楊維禎，明清時期王鐸、鄭板橋、劉墉、何紹基、翁同龢等。將古拙與秀美合一，增強作品的內涵與陌生化。如顏真卿《裴將軍詩帖》（圖8-16）中「威聲」，「威」字基本上近楷書，筆觸古樸厚重；「聲」草書，用筆暢達流利，節奏明快，似有聲色之趣。古拙中似有渾元之氣，流利中暗藏劍光雷鳴，充分展示了英雄豪邁的氣概和堅強不屈的生命力。這種方法尤其對現代少字數派的創作，有着很好的參考價值。

4. 避就

避實就虛，在顏真卿和黃庭堅書法中表現得尤為充分。以黃庭堅《題蘇軾寒食帖跋》（圖8-17）為例，「公楊少師李」五字，「楊」寫得寬而正，與上「公」相對應；「少」盡力縱筆而下；「師」避上字鋒芒，伸其虛處；「李」避上字懸針，將縱豎伸其虛處，產生避就進退的關係，張旭所謂「擔夫爭道」是也。而「東坡或」三字與此相類，並有意識縮短「或」的戈勾，以避「坡」之長捺，在古拙中表現出極有意味的姿態感。

圖 8-14

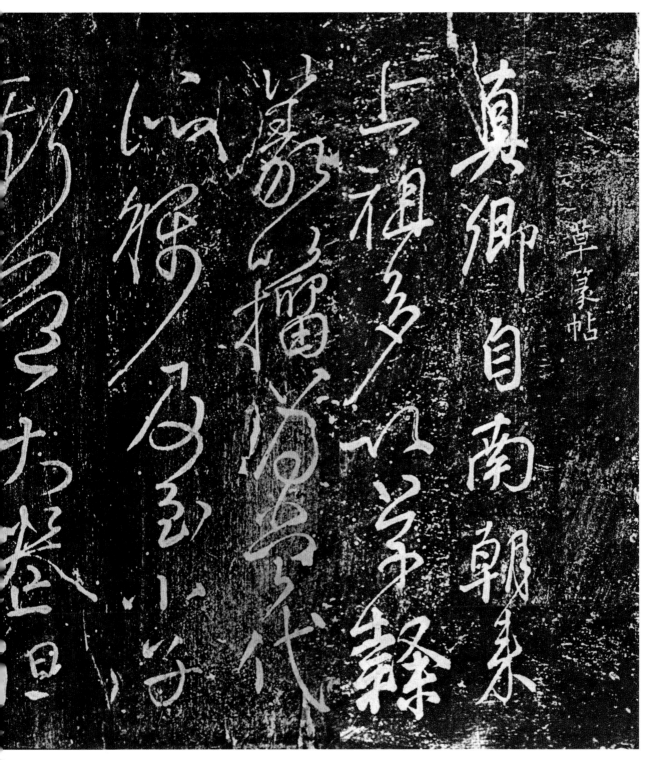

圖 8-15

圖 8-16

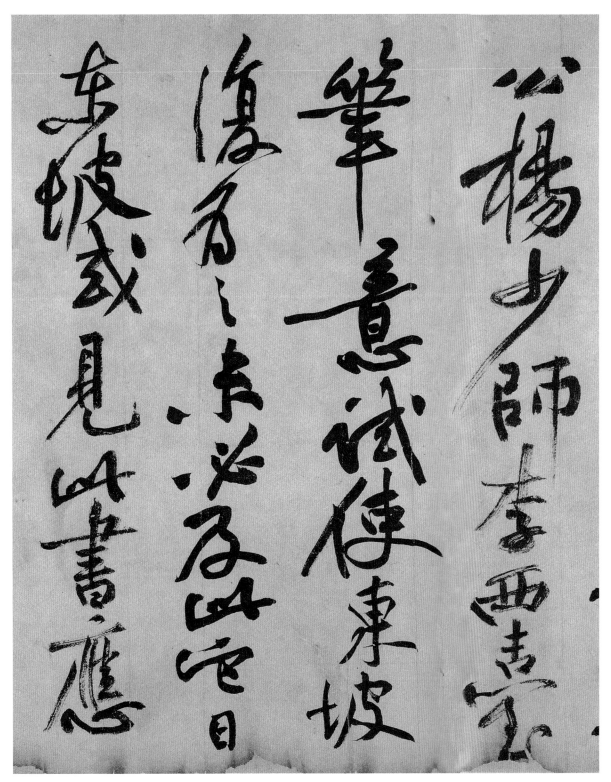

圖 8–17

5. 大小

作書最忌大小等一,所謂布算子;篆書雖大小相似,然內部空間變化微妙。尤其是行草,大小對應是其基本法則。大不能空,當有浩然之氣在;小並不等於弱,而是蓄氣待發。顏真卿《劉中使帖》「光已降」和《裴將軍詩帖》「千射」兩組字(圖 8-18),大小比例超過五倍,充分表現出字與字的張力關係,節奏十分強烈,具有很強的視覺衝擊力。

6. 破行法

較早出現在先秦竹木簡中,後在行草中被廣泛運用(圖 8-19)。到顏行草發揮到絕致,出現縱筆跨越一行的現象,加上驚人筆力,使整幅字顯得大氣磅礴,似有「飛流直下三千尺」之感,如圖 8-20《劉中使帖》的「耳」字,與《裴將軍詩帖》的「麟臺」二字。所不同的,「耳」縱畫呈「S」走向,所到之處已沒有空間可被利用;「麟」縱筆右下,呈左傾之勢,重心不穩,故「臺」補其左下,就像秤砣,壓住了重心,產生巨大的震撼力。

7. 搖曳生姿

除篆隸外,字的重心切不可始終處於垂線上,不然呆板失韻。要在微微搖曳中表現出動感的韻味,就像靜夜,一片樹葉悄悄飄落,時左時右,在搖曳中墜落,給人無限遐思。米芾《參政帖》(圖 8-21)中「參政家物多著」六字,「參」左緊右疏,略呈微側之勢;「政」左低右高,呈三角形結構;「家」上密下疏,重心右移,這樣正好將前兩字偏左的重心拉回;「物」左高右低,重心落在右下,同上字形成左右搖曳之感;「多」縱撇直疏,再度將重心拉回左側;「著」微微左傾,斜撇縱逸,與第一個字形成對應,姿態綽約,韻味十足。

8. 左右映帶,觸類生變

任何優秀的書法作品,每一個字,都會同整體構成自然的對應關係,由此構成完美的章法。以《蘭亭序》(圖 8-22)為例,從「趣舍萬殊」到「老之將至」作橫向比較。「趣」取橫向略輕,「於」取縱向略重,「知」取橫向略輕,與「趣」相對應;「舍」取橫向略側,「所」略收微重,「老」力展縱勢,並與其他五字呈對應關係;「萬」取縱勢點畫較輕,「遇」較重取橫勢,「之」化捺為點略收,既避「遇」的捺,又同「老」相對應,如此等等。此法非常之難,只有當用筆、筆勢、書勢等了然於心,默然於手,才能在一揮而就中予以實現。在平時學習中,要經常留意這種關係,最終方將整篇字寫活。

圖 8-18

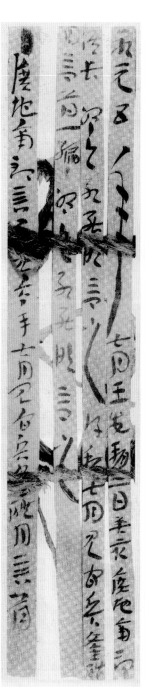

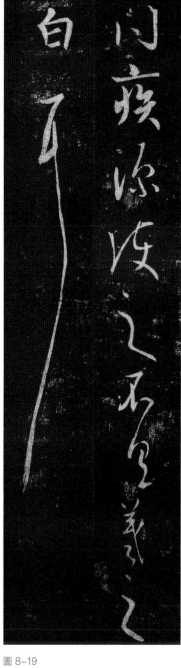

圖 8-19

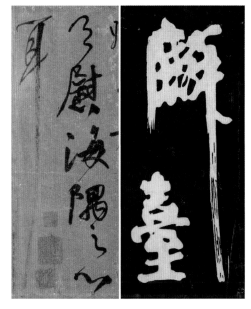

圖 8-20

圖8-21

蘇太簡參政家物多著邳公之後四代相印或用翰林學士院印菁記

趨舍萬殊靜躁不同當其欣於所遇輕得於己快然自足不知老之將至及其所之既惓情

圖8-22

（三）布白

包括四個方面：（1）字內空間構成；（2）字外空間構成；（3）行法；（4）墨色變化所表現出來的虛實墨白關係。後兩種前已論述，不再贅述。黑白關係，是傳統藝術中極為重要的悟性模式，所謂「知其白，守其黑，為天下式」[12]。

字內空間構成是章法的最小單位，但如何在自然中得以韻律化顯現，並非是件易事。漢字結構各有不同，每寫一字，都意味着再創造。在行書中，表現得最完美、最有意味的，當首推王羲之和顏真卿。有些書體，如趙孟頫，表面上看很優美，但不耐看，主要原因之一是其空間構成過於平整勻稱，沒有一種氣質上的動盪感。相比之下，他所師法的王羲之和李邕，則顯然不同。有些作品，看似並不很美，如楊凝式《盧鴻草堂十志圖跋》，每一個字的空間留存似乎都是相對於鄰近空間和整篇章法所生發的，在自然而然中構成種種有意味的形式和美的韻味，讓人望洋興歎，也是對顏體最傑出的繼承與發展。梁同書《頻羅庵論書》曾言：「有從無筆墨處求之者，曰意、曰氣、曰神、曰布白；從有筆墨處求之者，曰牽絲、曰運轉、曰仰覆。向背、疏密、長短、徐疾、輕重、參差中見整齊，此結體法也。」在自然與空靈中，予以空間獨特的韻味。（圖8-23）

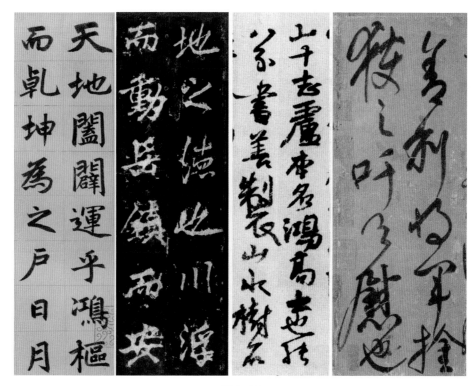

圖8-23

字外空間構成相對來説比較容易。縱為行，橫為列。有五種：

（1）有行有列。如褚遂良書碑，每個字都在界格之內，行列分明。

（2）有行無列。主要用於行草書，如李邕《晴熱帖》，也常用於小楷（圖 8-24），在大楷

　　　中，幾乎只有顏真卿的《自書告身》。

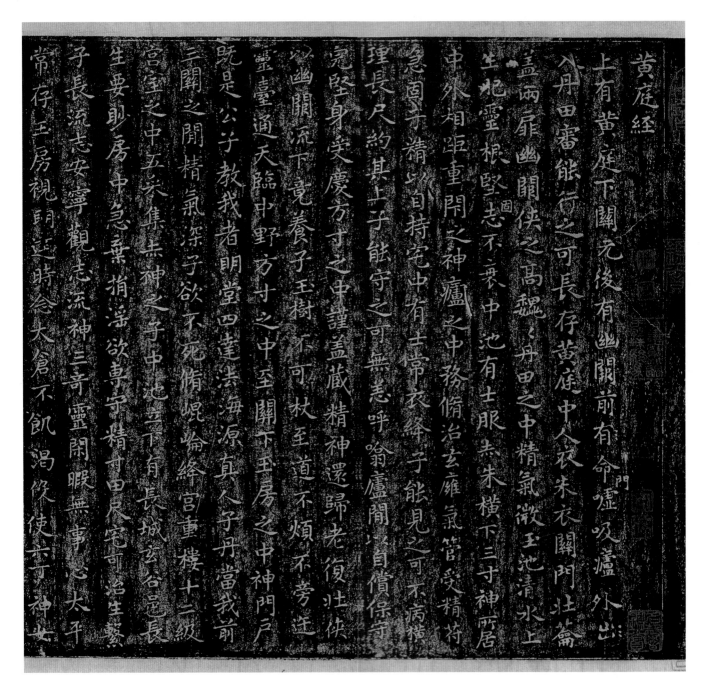

圖 8-24

（3）無行無列。最早見於甲骨文和早期金文。行草中最典型的便是顏真卿《劉中使帖》
　　後篇和楊凝式《盧鴻草堂十志圖跋》。用某些主筆突破行列空間，使行列間無法用一
　　根直線穿越其中，使整幅字渾然一體。其特點是，完全突破行列關係，靠字內空間
　　的留白構成渾然一體的章法，每個字都在相互依存、支撐、避讓，在見縫插針、無
　　孔不入中構成其整一性，讓人感到似有一股充沛之元氣在，故難度最高。除顏、楊
　　外，就是傳為張旭所作的《古詩四首》。（圖 8-25）

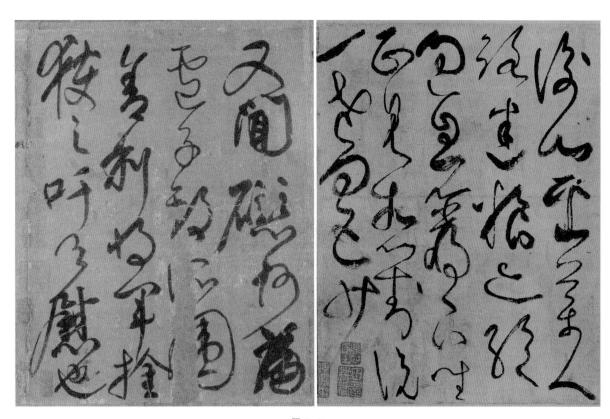

圖 8-25

（4）元以前，一般採用行距大於列距的方法（隸書除外），間距為半字到一字間。半字的如《祭姪文稿》，一字的如《爭座位帖》前半部分。明清之後，開始走向兩極。一極是拉寬行距，縮短列距，如倪元璐、張瑞圖（圖8-26）；另一極是突破行列，左右上下互相參差避讓，構成所謂「雨夾雪」章法，如徐渭的中堂（圖8-27）。

（5）今人陸維釗誇張漢隸中列距大於行距的寫法，構成有列無行的章法形式（圖8-28）。後兩種頗為簡單，可通過理智控制予以實現。

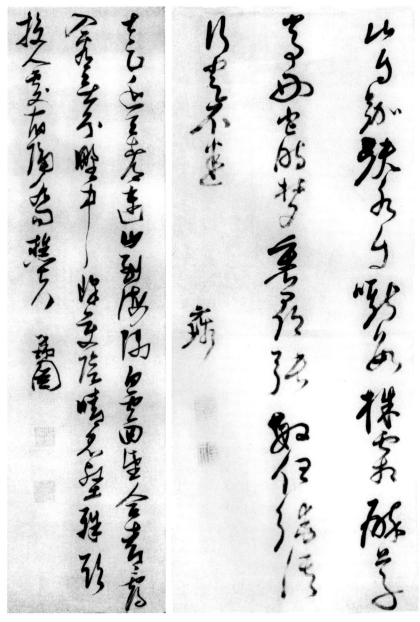

圖8-26

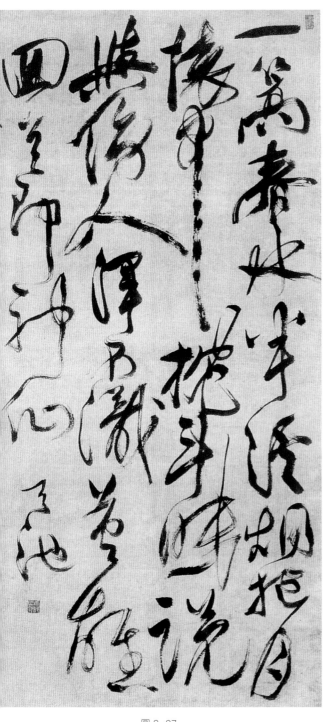

圖 8-27

圖 8-28

裝飾性與視覺效果

　　由於生活節奏、起居方式，以及周邊的環境等改變，現代不可能像古人那樣有那麼多人文時空，焚香默坐，以靜觀方式品味優雅含蓄的書作。希望有這樣的作品——在瞬間中，便能震撼心靈的現代之作，以適合當下審美和身心的需要。有一點可以肯定，雅俗共賞和視覺效果，是藝術創作獲得成功的兩大重要因素。對此，將從三方面予以詮釋：

（一）視覺效果

　　視覺效果，是所有造型藝術的關注點，不僅取決於作品本身，也取決於周邊環境，即展示場。尤其現代建築的室內空間，傳統的立軸形式已經不再適應，取而代之的，是各種鏡框式裝裱，以適應現代的室內裝潢之格局。要想獲得良好的視覺效果，首先在強化節奏感的同時，將筆墨紙的性能盡可能發揮到絕致。另外每一個字都有一個氣場，如何將這個氣場激活、激強，不管寫大字還是小字，這一點極為重要。這樣，即便在遠視中也會產生巨大衝擊力，在靜觀中又能給人微妙玄通的靈性。（圖 8-29）

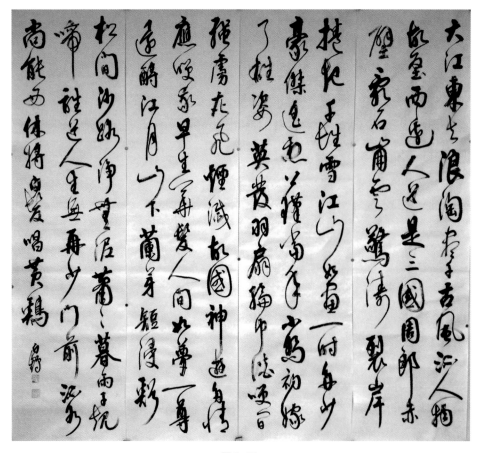

圖 8-29

　　其二，突破傳統單一的墨法，在水墨淋漓中予以展現。尤其以少數字為創作對象的，顏行草和張旭草書有着很好的借鑒意義，不管在墨法上還是在造型上，均能構成獨特的章法，回歸「無聲之音」的特徵。（圖8-30）

　　其三，內部構成上探究黑白虛實對比和水墨互補關係，充分表現墨象中力的流程，以及一筆書所獨具的韻律感和墨象氣度。在此方面日本似乎領先了一步，但由於忽視邊緣分割的變化和通筆性的表現方式，使數以萬計的現代之作成為一時過客。

（二）裝飾性

　　作品的大小、書寫形式、風格和內容等，如何在現代建築空間中構成最佳的視覺效果，是現代藝術創作所面臨的重要課題。每一個起居室、書房、辦公室、會議室、走廊等，其空間的大小、縱深、高度以及裝設格調等都各不相同，從外走向內，因空間、角度的不同，視覺流程所產生的視覺效果也會各異。如何根據展示場所提供的空間和視覺流程，去「設計」藝術品，將其完全融入現代生活，是當下全新的研究課題。（圖8-31）

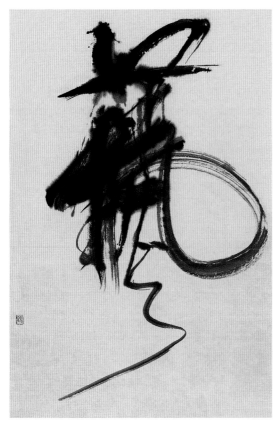

圖8-30

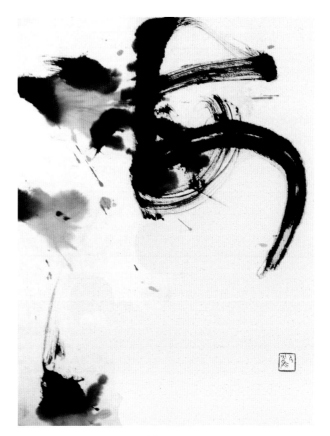

圖8-31

（三）意象性

與漢字詞義無關，而是將一種感覺、一種情感、一種意念，通過筆墨意象，獲得現代性呈現。這種意象性，在宋之前表現得非常充分，並蘊藏着種種寓意。如：

懷素與鄔彤為兄弟，常從彤受筆法。彤曰：「張長史私謂彤曰：『孤蓬自振，驚沙坐飛，余自是得奇怪。』草聖盡於此矣。」顏真卿曰：「師亦有自得乎？」素曰：「吾觀夏雲多奇峯，輒常師之，其痛快處如飛鳥出林，驚蛇入草。又遇坼壁之路，一一自然。」真卿曰：「何如屋漏痕？」素起，握公手曰：「得之矣！」[13]

今來年老，懶作此書，如老病人扶杖，隨意顛倒，不復能工。顧異於今人書者，不扭捏容止，強作態度耳。[14]

前一段已廣為人知，但其中的寓意卻一直為人爭議。第二段黃庭堅言其運筆「如老病人扶杖，隨意顛倒，不復能工」，這一意象在其晚年行草中，可明確地感受到。（圖 8-32）

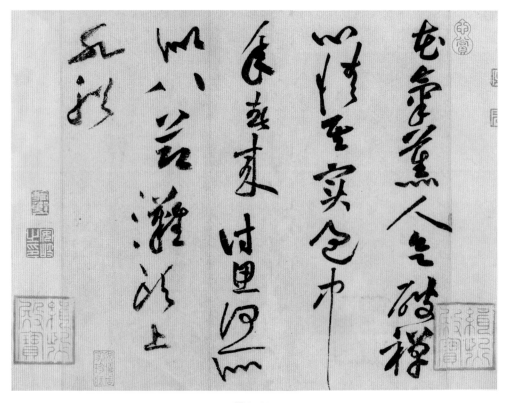

圖 8-32

13　陸羽《懷素別傳》。
14　黃庭堅《論書》。

第五節　材料與形式

　　材料本身就是一種形式，如何將筆墨形式與其達成協調統一，在創作前必須考慮到。山因有了圍繞的泉水，使其顯得格外峻峭挺拔，河也因此而變得更為柔和清麗，富有詩意。假如天空中只有一顆星星，除了感覺到它的微弱之光外，不會產生種種美的聯想。正因有了羣星璀璨之夜，在星光遙遙相望中，領略到了脈脈含情的詩情和童話般的夢想，夜空因此顯得格外的深邃、靜謐、清瑩……這是造化的章法，也是書法的章法。

　　將一個球放在正方形盒子上或旁邊，球因盒子的襯托和對立，顯得更為圓潤，盒子也變得更方整。同理，在正方形框架中，分別放入正方形、三角形和圓，前者容易發生衝突，顯得不穩定；後者頗為穩定和諧。因為每個框架都蘊含着一種張力。彼此通過對比、反襯等關係，在對立統一中獲得各自的完整性和獨立性。如果將第一種物體傾斜 45 度，情況頓會發生變化，物體的邊緣線不再同框架衝突，並形成穩定的和諧。又或者，如將物體或框架變成長方形，衝突也會因此減弱。（圖 8-33）

圖 8-33

　　筆墨紙的選用，即工具在場，將對創作直接產生影響。根據創作效果，選材是非常重要的一關。不僅如此，作品完成後，不同裝裱、配製鏡框等，其本身就帶有裝飾性目的，對作品產生制約和反襯作用，所謂材料限定形式。同樣，室內展示場的不同，其功能的內涵也各自有別，加上視距和視覺流程，對作品的要求（包括大小、形狀、顏色）也是不同，以此構成與展示場的合適性，即形式限定材料。對楷書來講，適合任何形態的紙張。常用形式有如下幾種。

 天地左右

　　任何一幅作品四周都要留有空間。在上曰「天」，在下曰「地」，兩側為左右。如是直幅，天地略大於左右；是橫幅，則左右略大於天地；如是手卷，則左右當多留些，或留有拖尾，讓後人提跋。一般作品，尤其是斗方、小品等，四周空間寧少莫多，留得多，因受四周空白影響，正文會產生縮小的錯覺，整體感減弱；反之，則能突顯正文，整體感強烈。同一件作品，如將原作多餘的空間割去，整體感相差很大。（圖 8-34）

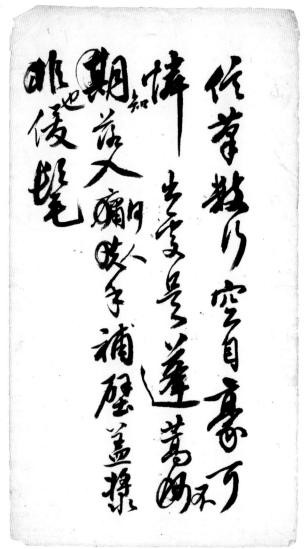

圖 8-34

 作品形式

（一）條幅

寬度不超過四尺、縱長形的，均可稱為條幅，是最常見的創作形式，也最易創作。縱橫比數相差愈大，垂向張力就愈大。在此框架內，最合適的是取縱勢的篆書、草書和行書，在張力和勢的一致性中，構成上下流動的氣勢和韻律。亦可反之，前提是，橫向筆力和書勢足以抵消縱向張力，使彼此在反襯對比中相得益彰，構成縱橫相依的力之關係。（圖 8-35）

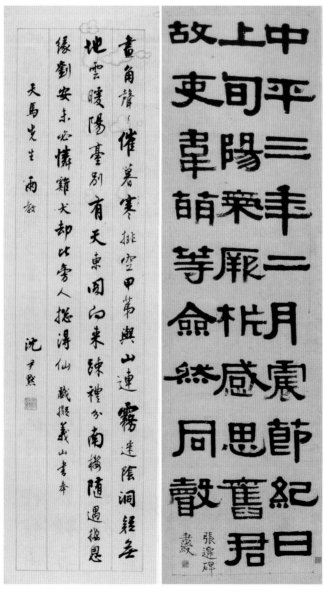

圖 8-35

（二）中堂

整四尺以上，均可稱為中堂。比之於條幅，有三個特點：（1）橫向寬幅增大，與縱向張力關係減弱；（2）屬於遠距離觀賞的巨幅；（3）佔有較大的空間，具有迎面而來的氣度和藝術衝擊力。鑒於此，創作要「以氣用事」，用筆不再是手卷式的精緻，而是「粗線條」，表現出筆捲狂瀾的氣度與魄力；其二，字宜大不宜小，宜豪逸不宜拘謹，宜潑墨如水，不宜惜墨如金；其三，加強枯濕反差，就像《祭姪文稿》，產生鮮明的三維空間的暗示和墨氣淋漓的藝術效果，以適合遠距離觀賞。當然，也不排斥其他的書體與書風，如非常精微的中楷。因尺幅巨大，如寫上數百字楷書，同樣能反襯出楷書的嚴密性和靜穆感。但因空間密度太大，失去了遠距離觀賞的視覺效果。（圖 8-36）

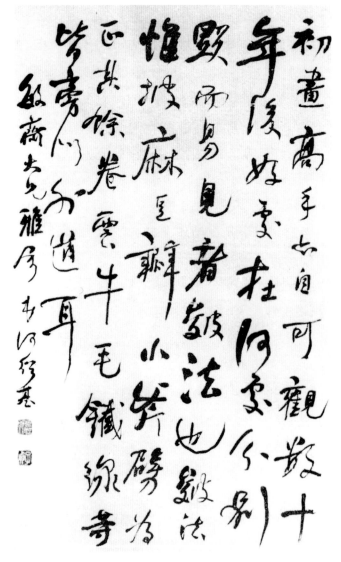

圖 8-36

（三）對聯

　　右為上聯，左為下聯。常採用整四尺縱對開或三開，比條幅更具有縱向張力。要點：（1）如用楷、隸、篆，可摺格子後再寫；（2）如行、草，最好不要摺格子，寫下聯時將上聯放在一側，在對應中書寫，以表現參差的流動感和韻律感，使對聯特徵表現得更為鮮明；（3）除草書外，字距貴疏，在半個字以上，字距太近則易俗。（圖8-37）

圖8-37

（四）屏條

四幅以上由雙數合為一幅的，稱為屏條。原本作為正廳裏的裝設物，就像現在的「玄關」，起到「隔」的作用。有三種創作法：（1）同一種書體從頭寫到尾，落款在最後一屏；（2）用各種書體書寫，獨立成章，如真、草、篆、隸，每屏可分別落款蓋章；（3）亦可同國畫間隔在一起，分別落款；（4）屏既有條幅縱向特徵，合而為之，又具有橫向性。因此，不論何種書體、書風，對屏都十分合適。如寫得精緻細膩，具有很好的裝設性美感；如採用中堂的方式，給人大氣磅礴、翰墨外溢的藝術效果，可塑性很大，具有很好的視覺效果。（圖 8-38）

圖 8-38

（五）橫幅

　　與直幅相反，重在橫向書勢張力。亦可採用相反的書勢，原理相同，不再贅述。比起直幅，要難寫得多：（1）行數多；（2）每行字少，寫上數字便要換行，如何接氣，是其關鍵；（3）每行寫到最後二三字，應預算行距，使其齊腳；（4）要縱橫交錯，枯濕濃淡，疏密有致，在一氣運化中，達到整體的合適性。同直幅一樣，可大可小。如何把握好大小與行列間的關係，以及同周邊環境的協調，是創作的要點與難處。（圖 8-39）

圖 8-39

（六）橫匾

又叫匾額，常用於招牌、堂名、齋名、格言等，主題頗為嚴肅。四尺對開最為常見，寫二至六個字。橫匾一般掛在二米左右高度，屬遠距離觀賞的作品。與橫幅不同：（1）採用擘窠大書，注重體積感；（2）字要團得住，書勢貴雄渾厚重，點畫貴蒼茫，點畫之間的空間要盡可能密，就像滿白文，產生迎面而來的藝術效果；（3）以首字重心為準，即便寫六個字，重心也會在同一個水平線上；（4）以廟堂氣為貴，文人氣次之。（圖 8-40）

圖 8-40

（七）手卷

常見高度一般為 20 至 45 厘米之間，以四尺開三和六尺開四為常見，長度不限。是書畫中最為典雅、難度最高的創作形式，是典型的近距離觀賞的案頭之作，以書卷氣為旨歸。觀賞時，左展右捲，逐行品味，有一個完整的時間過程，最後展開全卷領略其筆墨和整體的精神境界。手卷濫觴於竹木簡，盛行於唐宋。對技法要求極為嚴格，需自如地表現出筆墨氣韻的時空意象，加上文字多，沒有深厚的功力、良好的心態，難以問津。尤其像孫過庭《書譜》三千五百餘言，無一敗筆，為歷代書家所重。故每寫一字，都必須在瞬間中顧及四周，在變化中，使其節奏流暢和諧。書寫過程中，必定要多次蘸墨，蘸墨後所寫的第一個字最忌出現在同一水平線上，尤其是每行首字，使整篇重墨大量重複在同一個視覺點上而顯得呆板。唐宋名篇有孫過庭《書譜》、張旭《古詩四首》〔傳〕、懷素《自敘帖》及《小草千字文》、蘇軾《黃州寒食詩帖》、黃庭堅《李太白憶舊遊詩卷》、米芾《蜀素帖》等。（圖 8-41）

圖 8-41

（八）摺扇

源於日本，最初在皇家和貴族中盛行。約南宋後傳入中國，風行於明代，為貴族和文人雅士之玩物，品格高貴典雅。從特徵上看：（1）兩條弧線，使空間變得優雅；（2）橫向約大於縱向一倍左右，與橫幅有相似處；（3）摺痕呈縱向，與縱勢相協調。摺扇具備了極為靈變自如的空間形式，具有綜合性。橫向性，與取橫勢的書體相合適；縱向檔次，利於取縱勢的書體；兩條弧線，對任何直線型或曲線型的書體都有微妙、和諧的反襯作用，創作形式極為豐富。字體可大可小，大到一字，小到數百字。不管是拿在手上，還是將扇面卸下裝裱成軸，或掛在鏡框裏，其本身就是美的形式。（圖 8-42）

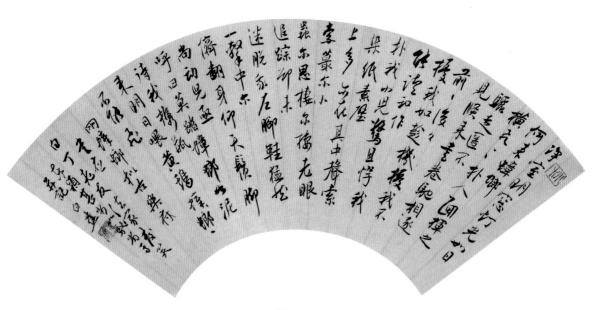

圖 8-42

（九）團扇

　　在中國，摺扇是男士的裝飾品或交際工具；團扇是女性的裝飾品之一，風行於唐宋，故有「輕羅小扇撲流螢」（杜牧《秋夕》）之説。在古希臘，圓被視為最美的形式。弧線的流動形成封閉的圖形，有着無與倫比的獨特性和完美性。作為圓形或橢圓形的團扇，如何使章法與邊緣線形成統一，確實需要精心的藝術構思。較好的方法：（1）創作與邊緣線保持統一，最成功的一例是趙佶所書《掠水燕翎詩紈扇》；（2）以參差的行法和流動的曲線增強內部空間的韻律感。（圖8-43）矩形章法，會在橢圓框架內顯得比較刻板，故不宜採用。

圖 8-43

（十）小品

是最實用的形式之一，如一封信件，一篇小序，一頁詩稿、一段題跋等。（圖 8-44）大小一般在四尺開八到一張小便箋。最著名的，便是王獻之《鴨頭丸帖》，渺渺兩行，遂成千古絕唱。王羲之《十七帖》，全帖三十八封信，為羲之草書之傑構。尤其在當下，電腦、手機取代了實用通訊，寫信只是在很小的文化圈內被保持着。儘管是小品，但對書藝和氣息的要求非常高，稍不到位，難成佳構。當一位書家達到爐火純青時，這類作品往往能代表其最高成就。白蕉《奇拙楷書陶詩冊序》（圖 8-45），筆筆深含意趣，綽約靈秀，微帶波瀾，如微風細柳，姿態柔美，楷中帶行，似斷還續，使轉圓暢，不露圭角，深得「二王」三昧。

圖 8-44

蛟川奇拙先生攻書數十年致力楷正深於歐虞
褚三家右書陶詩冊為贈其友沈君史燿得
之彌為珍視及觀乎社會學校所用基本習
字範本俗工匠氣貽誤子弟乃決以公之於世
重元先生書基本筆法十二法冠於冊首漫採
用改良習字格套印以便學者則斯編之出不
脛而走益無疑也

一九五〇年六月雲間渡若

圖 8-45

（十一）題簽

題簽具有特殊意義，或自署或請人或後人題寫，後兩者更為常見，名人居多。為了一目了然，一般不用草書，以楷書、行書和隸書居多，書風雅正。儘管是書法中最小的「作品」之一，卻承載着深厚的文化意蘊，暗示着正文級別與品位。（圖8-46）

上述基本上從正例，即書體與材料框架一致性上予以論述。也可反例，特別寫擘窠大書時，有意使書體形式同框架形成對立衝突。一方面使筆力和氣度抵消框架的張力；另一方面更鮮明地突出與框架相對的行筆力度和氣度；再次，在對立衝突中，使彼此構成一種特殊的反襯關係，形成一種難以推倒的更為穩固的空間形式，在視覺上產生更強的衝擊力。伊秉綬的隸書對（圖8-47）、吳昌碩的篆書額，便是很好的例子。

圖8-46

圖8-47

三　落款

　　初唐以前，除了實用性很強的信札、文稿外，碑銘類基本不落款，蓋章則更晚。元之後，開始將落款和蓋章作為整體予以審視。從資料上看，與現在的落款相近的，是王羲之《臨鍾繇〈墓田丙舍帖〉》、《黃庭經》和懷素的《小草千字文》。（圖8-48）尤其後者，與現在的落款基本接近。落款、蓋章作為章法中獨特的藝術手段，與文人畫的興起、成熟，以及藝術品商品化有密切關係。章一般可蓋三個，第一行最上部的虛處可蓋一枚引首章，落款後可蓋兩個，一為姓名章，另一是號或閒章等，分陰陽相對，章略小於落款的字，當然也可以大，然大者霸氣較重。如首行近三分之二處，覺得空虛可蓋一個腰章。然現在流行在正文處蓋章，少者幾個，多者十餘個，但筆者不贊同，因為這樣既亂又俗，破壞了正文的整體性。古人有正文處蓋章者，都是收藏章。從常用角度上看，落款法主要有四種：

圖8-48

（一）單款

指僅寫書者姓，最多再加年號、句子出處，又稱「窮款」，無贈送者名氏，最為常見。不論用何種落款，當注意三點：（1）字應略小於正文，使其有主次之分；如大字條幅，落款的字應是正文中略小字的四分之一左右；（2）正文是楷、隸、篆，為避免刻板之病，以行書落款為佳，使整個章法產生靜與動、實與虛、嚴肅與活潑等對應關係；（3）條幅、對聯等縱長作品，落款空間比較多，位置當略偏高。以四尺宣對開為例，平視的視點在作品的上方約三分之一處，落款過低，會造成重心下滑的視覺錯覺。（圖 8-49）

（二）雙款

即有上下款的，上款是受贈者姓名，下款為書者姓名，故稱雙款。可寫成一行或數行，上款當寫在行首，如數行，必須另起一行，以示尊重。（圖 8-50）

圖 8-49　　　　　　　　　　圖 8-50

（三）長款

　　落款中文字最多、最為活潑的一種。其內容較為自由，如創作感受、原因、心得、天氣、友情、抒懷等。文字可多可少。此法往往用於對聯（寫於上下聯兩側）和手卷，也偶爾用於其他形式中。一般用文言文寫，文筆需精美簡約。明清時的王鐸表現得尤為突出。他的長款往往隨正文意象而來，氣勢磅礴，變化多端，忽大忽小，窮變態於毫端，且每幅都有其獨特的奇趣，如其《杜甫鳳林戈未息詩卷》。今人以沈尹默、林散之等為善。（圖 8-51）

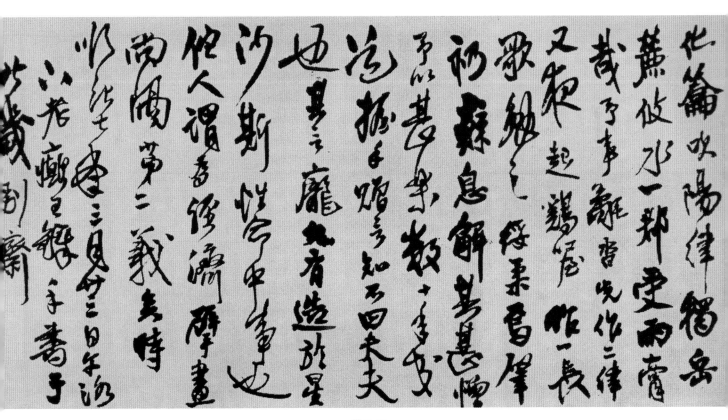

圖 8-51

（四）無款

在白蕉晚年小品中經常出現（圖 8-52），但被廣泛使用，則在上世紀五十年代後。隨着日本現代書法，尤其是少字數派，對中國書壇產生重大影響。這一流派強調章法、墨象、意象和顯明的時間感暗示性，以狂風暴雨般的運筆氣勢，表現出強烈的視覺衝擊力，並首次與中國傳統書法拉開距離。強調獨立性和裝設性效果，故不宜落款，如落款，則破壞其整體視覺效果，只需在虛處蓋一枚小章即可。章一般選用朱文，位置視整個作品的重心與構成而定，可左可右，可上可下，就像一個秤砣起到平衡作用，使整幅字在無任何干擾的情況下全盤展現在觀者面前，起到震撼心靈的藝術效果。這一領域，最為著名的莫如手島右卿所書的《崩壞》。尤其對當下現代生活空間來講，這一創作方式有着極為廣闊的發展空間。其優勢是：（1）無法重複創作，所有的運筆、墨色微妙變化等，都必須在瞬間中予以完成，帶有很大的偶然性，成功率極低；（2）通過強烈的節奏感之表現，回歸書法藝術本原——「無聲之音」；（3）具有很好的裝設性意味；（4）具有強烈的視覺衝擊力和空濛感；（5）瞬間便能產生震撼力，這對當今的生存境遇來講，甚為合適。（圖 8-53）

圖 8-52

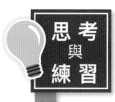

圖 8–53

1. 視覺心理習慣於書法章法產生何種影響？

2. 對雅俗共賞你是如何理解的？

3. 現代社會的生存境遇對藝術創作與發展將會產生何種影響？

第九章
藝術與在場

藝術是真理原初的澄明。不管是創作還是在觀賞，藝術在場，始終懸置在我們的心靈（或觀念）的上空，並作為最高的精神現象境界客觀地存在着。

藝術品不會說話，但在不同的場所、面對不同的接受者，卻始終在「敘說」着，以此淨化人的心靈，激發人的感性認識，洞察人性的澄明。當一幅書法作品被掛在牆上，謙稱「補壁」，意思是將牆變得更美一些，讓牆「說話」。至於如何「補」，書家自有其在場意識和審美境界。在西方，絕不會將一件臨摹本作為藝術品懸掛在美術館。在中國，自古以來好的臨摹本均被視為藝術品，如《蘭亭序》，在宋不下百餘本，至今視為珍寶的，也有數種。因為書法不是單純的視覺藝術，而是超越時空的節奏藝術，每位臨摹者，都會自然而然地顯現出時間上的個性特徵。空間可以複製，時間不可逆轉，這是由書法藝術的獨特性所決定的。任何一幅作品，都是在一個特定的時空中誕生的，都表現了作者此時此地全部的精神現象，包括歷史的傳承。這一點，不同的作者，沒有可比的相似性。從基礎上講，工具材料的合適性，在學習和創作中有着不可忽視的重要性。就此而論，一幅作品至少經歷五個在場，即工具在場、創作在場、展示在場、精神在場和歷史在場（包括文化在場）。

有關具體創作技法，前八章已作了全面而詳盡的論述。如何將這些技法用熟、用透，達到「心手雙暢」[1]，揮運自如，是創作最基本的前提。沒有這一前提，要想寫出一幅能經得起推敲的藝術品，幾乎是不可能的。反之，如果將這一前提當成藝術創作的目的，必然會陷入技法理性主義。一旦陷入，藝術的本質便會被解構。藝術將會在技法的層面，走向死亡的邊緣。藝術的目的是表現，是要將自己的綜合素養、本性和審美理想，通過筆墨予以自然而然的顯現。這種文化與精神的在場，是任何人都無法複製的。

1　孫過庭《書譜》。

孫巨源以八月十五日離海
州坐別於景疏樓上既而與余會於潤州至楚州
乃別余以十一月十五日至海州與太守會於景疏上他以詞以寄巨源

長憶別時景疏樓上明月如水美酒清
歌留連不住月隨人去惜別共醉孤光又圓滿
冷落共誰同醉捲珠簾淒然顧影共伊到
明無寐今朝有客來從淮上能道伊君深意遠
仗清淮分明到海中有相思淚而今何處西垣清
禁夜永露華侵被此時看叵廊暗自燈前應慚記

王定國歌兒曰柔奴姓宇文氏眉目娟麗善應對家世住京師定國南遷歸余問柔廣南風
土應是不好柔對曰此心安處便是吾鄉因為綴詞云蘇軾定風波一闋

常憶人間琢玉郎天應乞與點酥娘自作清歌傳
皓齒風起雪飛炎海變清涼萬里歸來年
愈少微笑時猶帶嶺梅香試問嶺南
應不好卻道此心安處是吾鄉

戊辰癸巳中秋後一週夜來甚靜伯是幅於
守拙堂白鶴

第一節　工具在場

又一時而書，有乖有合；合則流媚，乖則雕疏。略言其由，各有其五：神怡務閒，一合也；感惠徇知，二合也；時和氣潤，三合也；紙墨相發，四合也；偶然欲書，五合也。心遽體留，一乖也；意違勢屈，二乖也；風燥日炎，三乖也；紙墨不稱，四乖也；情怠手闌，五乖也。乖合之際，優劣互差。得時不如得器，得器不如得志。若五乖同萃，思遏手蒙；五合交臻，神融筆暢。暢無不適，蒙無所從。[1]

這可以說是中國最早的書法創作心理學，將「紙墨相發」放在原因之三，有其重要的原因。與西方不同，書法對「器」（工具、材料）的重視，不在技法之下，甚至是技法的組成部分，所謂「得時不如得器」。更重要的，在遠古時期，我們祖先創造了軟性的書寫工具（圖9-1），[2] 這對書法的產生，提供了工具論上的依據，同時決定着創作論上的基本原則。最終在書契兩用的基礎上，以書代契，成為最重要的日常書寫工具，並決定着書畫藝術的最終走向。運用時，在面對二元對立，諸如物與我、身與心、客觀與主觀等，追求彼此間的統一。故如何了解、駕馭工具材料，通過心手錘煉，最終成為身體的一部分，使物我合一成為可能，是中國哲學和書學最重要命題之一。荀子曰：「君子生非異也，善假於物也。」[3] 以毛筆為例，最終是否能將其錘煉成「手指的延伸」，使所有的技法與身具化，使達情生變、顯現本性成為可能，最終獲得藝術化人生的超越，這是書法的終極關懷。

在我們創作前，工具材料已經客觀存在，且種類繁多，每一種類都有其獨特性能，加上紙墨是水性的，原則上都必須在一次性揮毫中完成一幅作品。就此而論，工具也就成了創作中最重要的在場之一。尤其是筆，即便同一品種，

圖 9-1

1　孫過庭《書譜》。
2　陶器時期（約八至九千年以前新石器時代）器面上的圖紋，可明顯看出是用軟筆畫成，後逐漸發展成毛筆。
3　《荀子·勸學篇》。

每支筆的筆性都各不相同，所表現出來的筆觸自然相異。從了解、掌握到揮運自如，是一個漫長的修煉過程。只有將物我之間的距離不斷縮短，將物我之性得以融合，物我合一才有可能。常言筆墨功夫，指的就是這一點。這是書法學習與創作最重要的基礎之一，有此基礎，書者的個性、情感和審美理想，才能在自如的揮毫中予以生動的顯現。工具材料，是語言呈現的物質性基礎。有甚麼樣的物質，就能產生甚麼樣的筆墨效果。十支毛筆，能寫出十種不同的筆觸；同樣，十張紙性不同的宣紙，能顯現出十種不同的墨韻。其中毛筆最重要，紙、墨、硯相繼次之。從另一角度上講，對任何人必定存在着與自身最適合的工具材料。儘管如此，在總體書法現象中，圓筆與方筆那兩條最美的線條，卻懸置在我們心靈的上空，並統攝着所有的用筆方式。（圖 9-2）

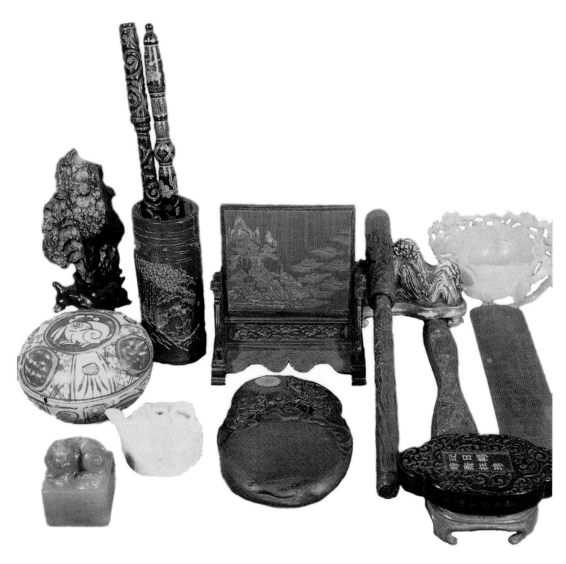

圖 9-2

　　毛筆為第一性。從性能上分，分軟毫（羊毫、雞毛等）、硬毫（狼毫、山馬、牛毛、馬尾等）和兼毫。從鋒的長度上看，有玉筍（超短鋒）、短鋒、中鋒、長鋒和超長鋒（圖 9-3）。每一類，由小至大，種類不勝枚舉。其基本特性：彈性度決定着線條的柔軟度，如能柔生剛，剛出柔，屬更高一層技法；長短則決定筆毫入紙的深淺度。短鋒或中鋒筆，容易上手，宜大筆寫小字，不宜重按，如重按，鋒芒必散，難以收鋒。長鋒或超長鋒可大小由之，小字用鋒尖，大字可入紙八分，並能一筆數字，產生特殊的筆墨效果，鋒毫也容易直立還原，但難以上手。就兩端而論，寫小楷或擘窠大書（40 厘米以上）當用硬毫。因小楷用筆極為微妙精細，對鋒尖要求最高，以狼毫為宜（圖 9-4）。如整四尺上寫兩個大字，筆的直徑至少在 3 厘米以上。如用羊毫，因筆毫過軟，毫間力量會互為抵消，下筆後，必會扭折，無法使筆毫復原，更難以繼續書寫，故宜選用硬毫或兼毫（圖 9-5）。對普通大小的書體，則可隨個人習慣而定。在此，筆者有兩個建議：一是選用羊毫。因硬毫類的筆觸已被古人寫絕，發展空間很小；二是選用長鋒或超長鋒。即便重按，線條粗細不會超過毛筆的直徑，但作用力和摩擦力增強，有利於助長筆力。對此前人很少為之，有良好的發展前景。

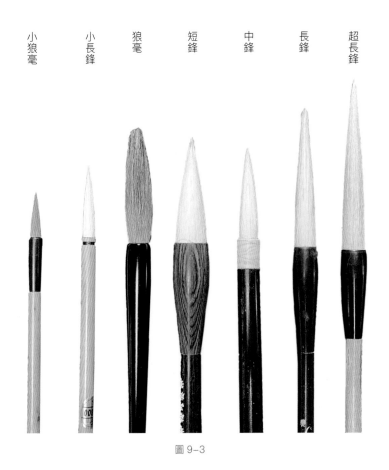

小狼毫　小長鋒　狼毫　短鋒　中鋒　長鋒　超長鋒

圖 9-3

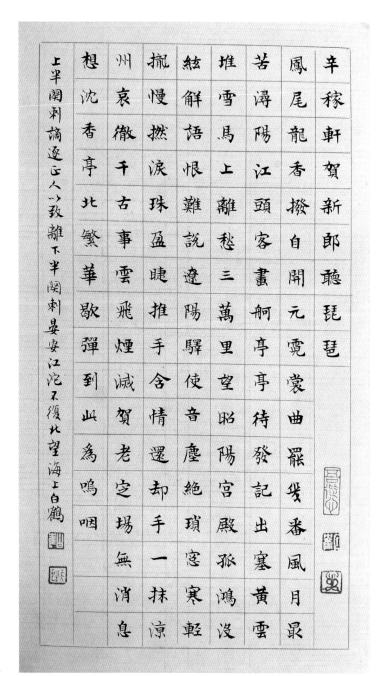

辛稼軒賀新郎聽琵琶

鳳尾龍香撥自開元霓裳曲罷幾番風月最

苦潯陽江頭客畫舸亭亭待發記出塞黃雲

堆雪馬上離愁三萬里望昭陽宮殿孤鴻沒

絃解語恨難說遼陽驛使音塵絕瑣窗寒輕

攏慢撚淚珠盈睫推手含情還却手一抹涼

州哀徹千古事雲飛煙滅賀老定場無消息

想沈香亭北繁華歇彈到此為嗚咽

上半闋刺譎逐正人以致離下半闋刺晏安江沱不復北望海上白鶴

圖 9-4

圖 9-5

　　紙為第二性。種類繁多，從顏色上講，有色紙（包括仿古紙、粉箋、繪紋、金泥、萬年藍等）和無色紙；從性能上看，有生、熟、半生熟（包括皮紙、槽底紙、毛邊紙、元書紙）；從重量上看，有單宣、玉版（較厚）、夾宣（更厚）之別等，所產生的筆墨效果各有不同。一般而言，色紙（除了粉箋）和質量比較差的宣紙（尤其機械紙），都有排色的弊端，即便用上等墨書寫，晾乾後墨色也會變灰、變硬而失神。顏色作為背景色，能起到良好裝設性效果，但不耐看。故筆者建議以白色手工宣紙為上，書法本來就是黑白之韻。作為創作，最好用存放五年以上的紅星宣。宣紙同墨錠一樣，存放時間愈久愈好，前提必須是上品。新紙火氣較重，墨滲透的穩定度較差。五年之後，經自然風化而得到改善。普通中堂、條幅、對聯、橫匾等，可選用生宣，如寫小楷，當選用半生熟或存放二十年以上的手工生宣（經風化已經偏熟）或日本皮紙。但大多數人喜歡選用熟宣。從工藝上看，熟宣因上了明礬之後，紙質變脆，既無法長期保存，更難以表現生動的墨韻和筆觸感，故以前者為佳。

　　墨錠有油煙、貢煙、漆煙、青煙、松煙等之分，後者主要用於國畫。清代以曹素功、汪近聖、汪節庵、胡開文四大製墨商最為著稱（圖9-6）。不同種類的墨錠，所表現出來的墨韻效果是不同的，以黑、亮、透為佳。現代基本上選用墨汁，從普通到高級，品種繁多。但這是個誤區，如是練字，隨便甚麼墨汁均可，如是創作，當以研磨為上，這樣才能顯現蔡邕所講的「肌膚之麗」。即便用上等墨汁，從黑到灰也就三個層次，尤其在過渡層，缺乏微妙的灰層面，晾乾後，有光澤，但缺乏通透感。研磨至少有五個層次，且黑、亮、透。也可以將兩者結合起來，即將墨汁一比一兌水（熟水），然後用五年以上油煙墨磨濃，其墨色效果僅次於研墨。用墨汁研磨的最大好處，是改善墨色層次和光潔度，又因其中有防腐劑，不易變質，可長期使用。用這種方法加工的墨汁，效果遠勝過任何高級墨汁。

　　硯只是對研墨而言，對墨汁來講，與一個盛器沒有區別，只是美觀不同而已。故如何全面了解、掌握、運用各類筆墨紙的性能，將其玩熟玩透，將各自的特性發揮到最佳狀態，是創作最重要的物質基礎。如果不了解其基本性能，並將其發揮出最佳狀態，所謂的創作是難以成立的，或無法達到預期效果。工具材料制約着藝術語言的表現方式，語言也因工具材料而發揮出更絢麗的光澤。與西方不同，書法中精美的筆墨表現本身就是一種審美元素。上好的工具材料，才有可能表現出微妙優美的筆墨效果，同時也意味着一種文化品位。

圖 9-6

第二節　創作在場

　　若使胸中有書數千卷，不隨世碌碌，則書不病韻。

　　學書須要胸中有道義，又廣之以聖哲之學，書乃可貴。若其靈府無程，政使筆墨不減元常、逸少，只是俗人耳。余嘗言，士大夫處世可以百為，唯不可俗，俗便不可醫也。[4]

　　書法是中國文化原初的發生者，數千年有着共同的載體——漢字，承載着我們全部的思想感情和對宇宙人生的體認。故書法始終在場，不僅在日常生活中，更是一種根深蒂固的文化情結。其傳承性及語言表達的穩定性，決定着有別於其他藝術的獨特性——超越時空中的生命境界。沒有這一前提，所謂書法創作則無從談起。

　　臨帖是學書不二法門，既是拉開同實用漢字距離的最重要手段，也是進入創作的另一面相。即便創作達到了相當程度，臨帖始終是不可或缺的，以此不斷充實筆墨的內涵。但臨帖與創作有着明顯的區別，臨帖如練功，不斷把握原帖的精神與氣場的同時強化自身；創作如臨陣對敵，一招一式是應對方而來，所謂因勢生勢，因勢立形。前者是基礎，後者是應變能力。故臨帖較為熟練之後，就必須進行試驗性創作，在交叉訓練中，不斷提升應變和審美能力，完善創作意識。創作意識，決定着審美品位，與藝術的最終走向。

　　對一本字帖的精神與氣場較為熟悉之後，可換一本與其相近或相反的字帖進行臨摹，在比較中理解其獨特性。以褚遂良《雁塔聖教序》為例，相近的是《龍藏寺碑》，相反是顏體。在臨習過程中，如何將兩者的生命境界聯繫起來，引發某種新的感覺，並將這種感覺融入筆翰，不斷豐富表現能力和審美內涵。有了這一扎實的基本功，才有可能達到真正意義上的創作。並不是拿起筆來寫字就叫練字或創作，靈魂深處的修煉比單純的書寫更為重要。深刻領會藝術發展的基本規律和內在本質，以及與其相關的歷史文化現象，由此不斷提升綜合素養和審美能力，是任何書家不可或缺的內聖之學。創作在場始終與審美在場融合在一起的，前者是後者的物化現象，由此構成從藝者個性化的生命境界。

　　書法始終伴隨着生存境遇。以上世紀八十年代海派書法而言，當時常見的都是以精緻小尺幅作品為主，整四尺幾乎已到了絕致，寫大字則更少。不是上海書家不喜歡寫大作品或大字，而是狹小的居住條件決定了尺幅的大小。在人均住房面積不超過四平方米的情況下，寫巨幅或大字幾乎是不可能。創作意識也被狹小的空間擠向精緻化，氣場也受到了制約，被誤認為小家

4　黃庭堅《跋周子發帖》。

子氣也就在所難免。很長一段時期，小空間所形成精緻的思維方式，是海派書法主要特點。從書法史上看，最有藝術價值的作品，除了手卷外，便是手稿、小品等，包括一張便條、一封信。前者如三大行書，後者如《鴨頭丸帖》、《苦筍帖》、《韭花帖》等。對個體來講，創作在場有外化和內化，氣場亦是如此。外化會影響藝術創作，但決定其精神者，是內化。從另一角度上講，藝術價值與量並沒有必然性的聯繫，決定藝術價值的是其質。

書法始終是同人生結合在一起的，是人生的另一面相，故有「書者如其人」之說。[5] 將生存境遇納入創作領域，是極為重要的法則，也是獲得自然精神的重要途徑。一方面使書法親近生活，另一方面將生活中諸多有趣的現象納入書法的悟性。生活中運用得最多的便是語言文字，對比較敏感的漢字，予以親近或美的審視，將其作為一種活的意象，沉浸在靈魂的深處，是一種重要的悟性體認。當你去運用它時，就會以鮮活的形態展現在你面前。一個路牌，一個陌生人的名字，一片空牆……可在心中來一番有意味的創作。這些意象適合哪一種書體，哪一種風格，如何使心的意象適合某一空間，等等，所謂心領神會。沒有心的在場，任何創作都會顯得蒼白。當決定寫甚麼內容，多少大小，何種書體，對着空白紙張有一個意象性思維過程，將心中的作品與白紙予以對應，所謂筆在意先。當一切都已胸有成竹，方可動筆，在互相對應和一氣運化中予以完成。如是手卷，因為行數較多，除了上述意象性思考之外，寫到行末二三個字，都要進行預算，並與上下、左右的字予以意象對應，在變化中求得統一。寫完後，必須掛起來，在三米左右的距離予以整體直觀，既觀其氣，亦觀其節奏的完整性與合適性。如從各個角度觀看都沒有明顯的缺陷，文本作品才算暫時完成。

更大的創作在場在自然、生活與宇宙天地之間，生活中有許多有趣的現象早已成了各種運筆的生命境界。古代大書家當其創作達到成熟期，無不隨時留意自然、生活與宇宙天地之間，那些與書法相對應的意象與生命意蘊。諸如褚遂良的「印印泥」、「錐畫沙」，張旭的「擔夫爭道」、「孤蓬自振，驚沙坐飛」，顏真卿的「屋漏痕」，懷素的「坼壁之路」，黃庭堅的「長年盪槳，羣丁拔棹」等，都是從自然與生活中領悟到的與書法相通的生命境界。所謂「遊刃有餘」與日常生活中奏刀剔骨同出一理。書法的線條便能與自然現象達到生命境界的同一性，最終獲得時空的超越。孫過庭《書譜》：

> 觀乎懸針垂露之異，奔雷墜石之奇，鴻飛獸駭之資，鸞舞蛇驚之態，絕岸頹峯之勢，臨危據槁之形。或重若崩雲，或輕如蟬翼；導之則泉注，頓之則山安；纖纖乎似初月之出天崖，落落乎猶眾星之列河漢；同自然之妙有，非力運之能成。

5　　劉熙載《藝概·書概》：「書，如也，如其學，如其才，如其志，總之曰如其人而已。」

張懷瓘乾脆指出：

夫草木各務生氣，不自埋沒，況禽獸乎？況人倫乎？猛獸鷙鳥，神采各異，書道法此。

囊過萬殊，裁成一相……是以無為而用，同自然之功；物類其形，得造化之理。皆不知其然也。可以心契，不可以言宣。[6]

而善學者乃學之於造化，異類而求之，固不取乎原本，而各遑其自然。[7]

上述觀點都表現出與自然宇宙間的對應關係。同大自然進行「對話」的傳統基本已消失，如何將創作在場融入宇宙生命，回歸書法的本源，最終達到天人合一的可能，是每個志於書道者都需踐行的課題。

第三節　展示在場

古人學書不盡臨摹，張古人書於壁間，觀之入神，則下筆自隨人意。[8]

有多少種形式，就有多少種展示場。反之，亦然。然而，真正的展示在場在我們的靈魂深處。對剛看過的書法展，可能會馬上忘記，卻無法將《蘭亭序》以及歷代不朽的名篇從心裏擱下。隨時通過各種各樣的展示演繹，使我們更接近書法藝術的本源。

不管是學習還是創作，展示始終在場。一幅作品是否成功，在近距離不容易作出判斷。只有懸掛起來，在一定的距離範圍內觀其整體效果的合適性，所謂「八面看」[9]。如果從不同的視角看，都沒有明顯的遺憾，這幅作品暫且能夠成立。對一個學書者來講，相當一部分經驗，都來自於這種懸而觀之，這是對一幅作品成功與否最直接的「證明」。任一個字的美與不美，合適與不合適，只有在整體的藝術合目的性中，才能作出明確的審美判斷。

6　張懷瓘《書議》。
7　張懷瓘《書斷上》。
8　黃庭堅《書論》。
9　見本書第二章第三節「內模仿」。

圖 9-7 展廳

當一幅作品已經成立，不是被展示、把玩，就是被收藏。前者與空間的內涵（會議室、政府機關、起居室、展覽廳等）、大小及裝潢格調等構成對應關係（圖 9-7）；後者作為臨時的展示，在一邊把玩一邊欣賞中完成審美活動，最典型的便是小品、冊頁、手卷等，完全處於零距離觀賞狀態，對作品的精美程度及藝術要求最高，容不得明顯的瑕疵。問題的複雜性在於，收藏家或書法愛好者會根據自己的愛好、空間格局，去選擇自以為合適的作品，但絕大多數書家卻很少會考慮到所寫的作品具體將掛在何處，主要滿足於求書者或賣家需求。好像如何展示是求書者事，與作者無關。事實相反，作者肯定比求書者更懂怎樣的展示場（包括裝裱）對作品才是更為合適的。不管我們是否考慮到，展示在場始終客觀存在着，或針對各種空間，或針對作品自身，或直指人的心靈。說到底，展示在場作為一種時空境界，存在於我們的審美意識中。創作的過程，是展示的過程；展示又是另一種被創作的過程。加上從藝者都非常自戀，對創作負責的人來講，必定會經過反覆幾次的展示過程，在確定無誤的情況下才會出手。尤其現在各類國展、省市展，每位作者都會煞費苦心地考慮到展廳規模和評委口味，有點像選美競爭。功利的和非功利的，在展示中扮演着不同角色。而真正相對於空間或作品，這個在場往往

被我們忽視。一般而言，任何書法作品在一個空間中應起到畫龍點睛之目的，又暗示出所在主
人之品位。所以如何對此作出文化與視覺心理方面的研究，是當下極為重要的課題。只有這
樣，才能符合當今社會更高一層的文化需求，並同整個文化景觀、空間內涵等達成協調，使彼
此在對應中相得益彰。這一點，在明清時期表現得相當充分，並具有內在的合理性。對此，只
要遊覽一下古代園林便可得知，其精緻與合理程度，已經成為一種典範，這是中國所特有的環
境與起居文化。（圖 9-8 至圖 9-13）

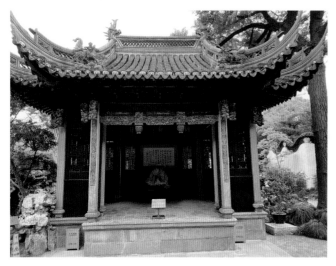

圖 9-8　上海豫園點春堂

圖 9-9　點春堂大廳

圖 9-10　客廳一角

圖 9-11　臨池

圖 9-12　溪山清賞

圖 9-13　玉華堂

如果一幅作品，從內容、形式到裝裱，正是這一空間內涵需要的，這幅作品就會被融入到整個環境中，構成總體章法的合適性，同時構成這一空間的獨特內涵。如將《蘭亭序》仿真本掛在五星級酒店大堂，除了內容品位不合適之外，巨大的空間早已將其淹沒；同樣，誰也不會將《祭姪文稿》掛在家裏，都不願將日常生活面對死亡的祭文，儘管這兩件都是歷史上最偉大的作品。在考慮文化含義的前提下，將現代美術裝潢設計引入書法的展示場，以適合當代人文的審美需求，使在場構成複合性文化符號，一種品牌效應。藝術品不再孤立，而是整體環境的一個亮點，一種文化的標誌，有了它，一切彷彿都會變得亮堂起來。尤其當今，室內空間與文化含義發生了巨大變化，對兩者之間協調性予以整體審視，已經成為一個全新的課題。不是作品選擇環境，就是環境選擇作品，彼此在協調中，形成互相襯托的對應關係，顯現出特定環境的整體藝術效果和文化內涵，就像一張靚麗的名片。

民族的生活方式所形成的視覺習慣對章法產生潛在的影響，並決定着在場方式。同樣是條幅，我們習慣於第一個字寫得大而重，而日本書家有意寫得小一點，甚至上端留出大段空白，這與日本人習慣於席地而坐有關。因平視的空間被降低了一半，第一個字大了，在心理上會產生一種重心向下的壓迫感（圖9-14），另一例是日本小品假名書法（俳句和短歌）。因日本人看東西習慣於正襟跪坐，作品基本上與身體呈直角狀態。這一習慣，使其產生了一種獨特的章法——散式，即上寬下窄，呈微微打開的扇形，加上手繪花紋，掛在起居室或書房，顯得非常優美典雅，與整個日式居住環境形成完美的統一性。（圖9-15）

封閉式的起居及現代裝潢格調，是展示在場發生了巨大變化，傳統立軸將退居二線，取而代之的是鏡框。鏡框本身含有「窗戶」的格調，其風格、色彩必須同書體風格、室內裝潢、家具格調、顏色相協調。如以白色為基調的室內空間裏，紅木鏡框顯然是不協調的。更重要的是空間的廣度、深度及視覺流程，制約着作品的形式與風格。空間的廣度，決定着作品的大小及風格取向。如客廳三人沙發後牆最大可掛整四尺，也可掛小型的條屏，其寬度與高度都與三人沙發正好相對應。空間的深度，制約着作品風格與視覺效果。因視距比較遠，小字或較為平正的書風，很難達到較為強烈的視覺效果，也很難鎮住從房頂壓下的視覺重量和廣度產生的空曠感。遠距離觀賞的藝術品，應具有一種迎面而來衝擊力，就像匾額招牌，在五米之外便能一目了然。視覺流程決定着牆面的主次節奏，開門第一眼看到的基本是主牆，隨着進入室內，不同牆面的含義在視覺流程中一一展開，並形成一種空間的節奏關係。根據這種節奏關係進行創作和裝裱，使整個生活場景在藝術品的流動中，形成一種自足的超然世界，所謂詩意的棲居。

圖 9–14

圖 9–15

第四節　精神在場

書勢自定時代。[10]

也許只有在書法上，我們才能夠看到中國人藝術心靈的極致。[11]

中國音樂衰落，而書法卻代替了它成為一種表達最高意境與情操的民族藝術。三代以來，每一個朝代有它的「書體」，表現那時代的生命情調與文化精神。我們幾乎可以從中國書法風格的變遷來劃分中國藝術史的時期，像西洋藝術史依據建築風格的變遷來劃分一樣。[12]

精神既是歷史的，又是個體的。所謂精神在場，是指數千年來沉澱在民族心靈中的那種原文化的精神現象和品格，它是先於我們的時代而存在着。任何時代所表現出的精神現象，都源於這一原初的精神現象和品格。

書法的藝術性與品格，不是簡單的技法問題，技法只是手段而不是目的。目的是表現，即要將自己的個性、情感和審美理想，以及不俗的氣韻，通過筆墨予以自然而然的顯現。古有南士北民之説，所表現出來的精神境界是大相徑庭的。每個時代，都有其特有的精神氣候和境界，所謂「晉尚韻，唐尚法，宋尚意」。[13] 從藝術現象中所得出的非邏輯性判斷，儘管有其合理之處，但對唐宋的評定容易使人產生誤解。對本性的追求而言，唐人重在人之天，宋人關注人之理；唐人自化，宋人內化，由此產生不同的藝術精神現象。唐代書法之所以如此興盛，誕生了如此眾多傑出的書法家，是與當時博大的精神在場息息相關的，也只有在唐代才會產生浪漫主義和正大恢宏的精神現象。藝術是真理原初的澄明，一種時代的精神現象必定會在藝術中得以生動的顯現。精神在場，決定着這一時期文化品位和審美取向，並影響到同時代幾乎所有的人。當這一時代過去，這種時代的精神在場才會清晰地呈現在後人眼前，就像一個高峯，讓人仰望讚歎。作為一個藝術家也是如此，其藝術風格的定位，也是後人給予的。即一切精神現象或藝術風格的定位都具有滯後性，歷史的認同，才使其得到有效的傳承。

10　翁方綱跋語。
11　林語堂《中國人》。
12　宗白華《美學散步‧中西畫法所表現的空間意識》。
13　梁巘《評書帖》。

中國文化的精神支柱，是儒、道，後又融入釋，對書法的影響後者不如前兩者。初學書法以儒學為精神，實事求是，一步一個腳印，以內聖為修為，以仁為核心，一筆一畫，照見仁人之心。黃庭堅《跋周子發帖》：「若使胸中有書數千卷，不隨世碌碌，則書不病韻。」又《書繒卷後》：「學書要須胸中有道義，又廣之以聖哲之學，書乃可貴。若其靈府無程，政使筆墨不減元常逸少，只是俗人耳。余嘗言，士大夫處世可以百為，唯不可俗，俗便不可醫也。」

元郝經《移諸生論書法書》中曾說：

> 夫書一技耳，古者與射、御並，故三代先秦不計夫工拙，而不以為學，是以無書法之說焉……道不足則技，始以書為工。始寓性情、襟度、風格其中，而見其為人，專門名家始有書學矣。

李瑞清《玉梅花庵書斷》：

> 學書尤貴多讀書，讀書多則下筆自雅。故自古來學問家雖不善書，而其書有書卷氣。故書以氣味為第一，不然但成手技，不足貴矣。

對精神品格——予以最大的關注，因為它直指人的秉性與素養，所謂氣質、氣息。

劉熙載《藝概》：

> 凡論書氣，以士氣為上，若婦氣、兵氣、村氣、市氣、匠氣、腐氣、傖氣、俳氣、江湖氣、門客氣、酒肉氣、蔬筍氣，皆士之棄也。

這種內聖修為，在創作中，便是仁的精神在場，故有心正筆正、書品即人品之說。[14] 對此，也有不少人持反對態度。但這個「品」和「正」，是從內聖修為而來，是一種仁本性之真實，一種精神的品位，而不僅僅是道德的概念。說到底，道德也是一種深度的審美評判。

> 欲修其身者，先正其心；欲正其心者，先誠其意；欲誠其意者，先致其知；致知在格物。物格而後知至，知至而後意誠，意誠而後心正，心正而後身修……[15]

14 項穆《書法雅言》：「柳公權曰『心正則筆正』。余今曰：人正則書正。心為人之帥，心正則人正矣。筆為書之充，筆正則事正矣。人由心正，書由筆正。」

15 《大學》。

這是人生整體修為，書法亦是如此。有了這一前提，便由儒進入道。既入，當以道為歸，以虛入境，一派空靈。虛則動，動則變，變則通，通則久。在二元對立，諸如物與我、身與心、有與無、強與弱、虛與實、緩與急中達成統一，獲得道的精神在場，在身心合一中，超越時空和人生，最終獲得人本性原初的澄明。就此而言，書法是中國哲學之「形學」。所謂：

> 淡然無欲，翛然無為，心手相忘，縱意所如，不知書之為我，我之為書，悠然而化然，從技入於道。凡有所書，神妙不測，盡為自然造化，不復有筆墨，神在意存而已，則自高古閒暇，恣睢倘佯。[16]

這時，手中之筆不再是筆，而是「手指的延伸」；技法不再是單純的技法，而是身心所指的物化現象，所謂「庖丁解牛」。在這個層面討論有法與無法，已經毫無意義，甚至可以說是個偽命題。這也就是為甚麼，書法史上最傑出的作品往往是手稿的原因所在，如「三大行書」。以內聖為後盾，以與身俱化為顯現方式，在潛意識與明意識之間，予以道本性的顯現，任何一筆，都是本性自然而然的天放。這類作品無法重複，更不可逆轉。從這點上講，技法只是一種審美元素，道本性的「符號」。這種元素或符號，在一氣運化中，使道本性成為一種總體的精神現象。林語堂曾對此感歎道：「也許只有在書法上，我們才能看到中國人藝術心靈的極致。」藝術與人生，原本就是知行最本然的合一，這便是「絕致」，便是道的精神在場。

學書不是單純的書寫或創作，更需要精神的修為和對以往經典作品不斷的汲取，在不斷同古人、同自然「對話」中，體悟原初的本真。有甚麼樣的精神在場，就有甚麼樣的藝術品位和境界。在傳統藝術中，風格的概念與西方及當下有很大不同。西方相對於風格的手段是創作，「創」指的是原創，「作」是製作；書法是書，[17] 這裏所謂的風格，應該「風」是「風」，「格」是「格」。「風」是指風神、風采；「格」是指格調。前者是指藝術品的總體精神現象，後者是指藝術的品位。由此構成藝術家整體的精神現象。故云：任何一幅作品，都必然會表現出藝術家此時此地全部的精神現象，同時也清晰地顯現出對以往傳統的文脈關係。就像一條河，在時空中奔流不息，但每一段，都是獨特的風景區。真正的優秀傳統永遠是時代藝術生命力的象徵；真正的藝術創新將意味着一種新的傳統的誕生。

16　郝經《移諸生論書法書》。
17　劉熙載《藝概·書概》:「書，如也，如其學，如其才，如其志，總之曰如其人而已。」

第五節　歷史在場

　　夫質以代興，妍因俗易。雖書契之作，適以記言；而淳醨一遷，質文三變，馳騖沿革，物理常然。貴能古不乖時，今不同弊，所謂「文質彬彬，然後君子」。何必易雕宮於穴處，反玉輅於椎輪者乎……窮變態於毫端，合情調於紙上；無間心手，忘懷楷則；自可背羲獻而無失，違鍾張而尚工。譬夫絳樹青琴，殊姿共豔；隋殊和璧，異質同妍。[18]

不管當下書法藝術發展到何種程度，個體創作經驗如何超越，這個在場早已客觀存在。

　　就具體的學習途徑而言，包含兩層含義：個體書學的經歷和史學概念。藝術是一條永不停息的生命之河，生生不息。尤其是書法，因其創作的載體是漢字，繼承與發展的關係表現得尤為明顯而穩定。幾千年來，其發展軌跡非常清晰，任何一個時代的藝術風格，都能清楚地看到同歷史的邏輯關係，任何一個流派、任何一件藝術品都是當下與歷史在場，都是歷史長河中一道道靚麗的風景區，都是文脈精神的顯現。雖然其中有諸多看似「突變」的現象，但其規律是相通的，最典型的例子便是顏真卿。如沒有褚遂良、張旭，沒有儒學的求實精神，也就不可能產生顏體。2021 年出土顏真卿《羅婉順墓誌》，與褚遂良早期《伊闕佛龕碑》極為相似。同樣如果沒有早期顏體，柳體的誕生也將成為懸念。從臨摹到創作是一個很漫長的過程，尤其是入門第一帖，將影響其一生。董其昌初學顏體，即便到了晚年，亦脫不了《多寶塔碑》影子。隨着學習的面不斷被打開，將會選用各類碑帖來進行臨摹學習，不斷完善書法意識和實踐經驗。由楷入行，旁參漢魏，再由行入草，最終打通彼此間的表象屏障，構成完美的同一性。每一種選擇和學習，都具有指令性在場。從手的訓練到視覺經驗的養成，最終達到兩者的相對統一，逐步過渡到創作。學習過程中的任何一本碑帖、一種書體，都將作為一種潛在的經驗，沉澱在書法意識層，構成經驗性歷史在場。即便在今後的創作中，這個在場將始終存在，並對作品的風格產生直接影響。就像平時看任何一幅作品，都會清晰地感受到它的歷史文脈，都是站在歷史在場中予以審視的。一旦出於主觀的原因，硬性將這個在場從意識層中排除出去，在巨大的斷層中，要麼成就一位天才，要麼走火入魔，而後者的可能性更大。這在當代書法史上，可以找到眾多例子。

18　孫過庭《書譜》。

　　當某位老師為學生選好一本字帖時，其實已經在歷史在場中預設了一個方向。由於每位老師的藝術素養不同，所作出定位預設也就各異。就像一位非常有潛能的運動員，遇上一位好教練，是一種莫大的榮幸；一位很有天賦的學生，沒有遇上一位頂尖高手，可能是一種災難。故歷代對入門予以極大的關注，強調取法乎上。根據取法乎上的理論，以往歷史在場和定位主要表現在兩個方面：一是學書至唐，唐以後只看不學。因唐代是中國書法鼎盛時期，在楷、行、草領域，出現了諸多一流的書家，法度嚴謹，為書法之正脈。由唐入晉，旁參漢魏是很好的選擇；二是學書至宋，也是對前一種的補充。唐代雖是書法鼎盛時期，但流傳下來的真跡甚少，而「宋四家」流傳下來的真跡甚多，可以從中探究唐代或唐以前的書法真相。後一種似乎更為完善，得到了後來書家普遍的認同。自晚清，北魏碑誌等不斷出土，碑學由此席捲整個書壇，學習當下成功者也就成了一時風氣，並沿續至今。

　　長期以來，書家都在一個基本框架下學習、探索、繼承和發展。每當臨摹或創作一幅作品，都會不期然而然地在歷史在場中尋找對應關係，諸如與哪些書風比較接近，比較神似等等。就此而言，學習對象和方法的不同，其收益是不盡相同的。前人之所以提出取法乎上，並對歷史作出清晰的定位，其用意十分明確。但問題在於，這僅僅是學習過程中的一個假設，並不是終極目的。重要的是，如何通過當下在場觀歷史在場，通過歷史在場再觀當下在場，在往復的審視中，尋找合適的方法論同時，在歷史在場中確定自身定位的可能性。作品所顯現出來的精神現象和品格，必定與其相關的歷史在場與當下形成相對的統一性。即便缺乏藝術內涵深度，但在氣格上不容易走向俗的一面。故一旦進入創作層面，都會有意或無意在歷史中尋找自己的定位，為風格走向作出審美判斷，並在創作中實現這一審美理想。尤其大師級書家，如于右任、沈尹默、白蕉、林散之等，都表現出歷史在場中的一個個絢麗的篇章。

　　真正支撐着書學的，是一種文化精神。是文化的精神支撐着書法的內涵，而不是技法。故深刻了解中國哲學、藝術審美、書法史、文學史等，對其進行比較研究所獲得的知識，比任何教科書來得更直接、更豐富、更有效。有了清晰認識，才能對其文脈有一個較為準確的判斷。更重要的在本體論上，獲得方法論上的依據，不會被流行的風氣和現象所左右。對藝術本質的理解，決定着對方法論的選擇和發展方向的預判。也就是說，歷史在場和藝術合目的性，是先於任何時代精神而存在着。對其本源性的認識，對任何學書者來講，都具有生死攸關的重要性。離開了歷史在場，任何作品都會顯得空泛。

　　五個在場，構成技法外的、先於當下創作而存在的、總體的精神現象與品格。即便停止一切創作活動，這些在場已經懸置在我們心靈的上空。藝術的品格與整體的精神現象作為本源，使藝術不僅作為一條流淌不息的生命之河，更能顯現當下藝術心靈的絕致。

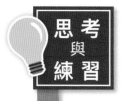

1. 如何理解歷史在場？

2. 為何說任何一件書法作品，都必然會表現出藝術家此時此地全部的精神現象？

3. 如何理解藝術的合目的性？

第十章
中國書法簡史

兩竿落日溪橋上半縷輕

煙柳影中多少綠荷相倚

恨一時回首背西風 齊安郡中偶題

清時有味是無能閒愛

孤雲靜愛僧欲把一麾江海去樂

遊原上望昭陵 長空澹澹孤鳥 將赴吳興登樂遊原

　　從先秦至隋，書法的發展是與文字演變同步的。早在殷商時期（約公元前 17 世紀—公元前 11 世紀），出現了中國最早成系統的文字甲骨文，又稱「契文」、「甲骨卜辭」、「龜甲獸骨文」，均為契刻文字，有着極為重要的歷史文化價值。1899 年由王懿榮、劉鶚首次發現確認，並拉開了研究甲骨文的序幕。這對漢字本義與篆刻刀法的研究，有着本源性意義。稍後出現了金文，又稱「鐘鼎文」、「金文款識」，字凹入器面的為「款」，凸出的為「識」，為鑄刻文字。以鐘鼎為代表，鐘多屬樂器，鼎為禮器，作為國家權力和禮法的象徵，故為「重器」。早期金文帶有明顯的圖畫文字色彩，到了西周中晚期，文字始多，所涉內容甚廣，有分封、賞賜、朝覲、祭祀、征伐、功績等，與甲骨文同屬大篆系統。代表作為「四大國寶」：《大盂鼎》、《散氏盤》、《虢季子白盤》、《毛公鼎》。公元前 221 年秦始皇一統天下，採納丞相李斯（？—公元前 208 年）「書同文」建議，統一中國文字，將大篆簡化成小篆，又稱秦篆，代表作有《泰山刻石》、《琅琊台刻石》；同時出現秦隸，又稱古隸。小篆用於正式公文，隸書則用於民間，如度量衡上的文字，為漢代八分隸書的誕生，具有發生學上的意義。

　　漢代標誌性書體是漢隸（又稱八分書）和章草，至東漢晚期楷書和行書產生。在公元 200 年前後是漢隸的鼎盛時期，建碑之風盛行，所稱十大漢碑均出於這一時期，如《石門頌》、《乙瑛碑》、《禮器碑》、《衡方碑》、《韓仁銘》、《曹全碑》、《張遷碑》等。建安十年（205 年）曹操下達禁碑令，漢末厚葬建碑之風氣被有效制止，直到東晉滅亡（420 年）。整整二百餘年，此令一直生效。因民間不得私自立碑，故魏晉建碑甚少，魏有《上尊號奏》、《曹真殘碑》等，吳有《天發神讖碑》。隸書開始僵化，帖學始盛。在隸變的過程中，北方在漢隸基礎上，演變成了當今所稱的魏碑；南方則沿着「草聖」張芝（？—約 190 年？）、「隸奇」鍾繇（151—230年）為代表的帖學新體繼續發展，為文人書法奠定了基礎。張芝的字今已不存，鍾繇有《宣示表》、《薦季直書》、《賀捷表》、《墓田丙舍帖》等傳世。然經歷代反覆翻刻，精神已失，僅存版本而已。

　　到了東晉，出現了二位偉大的書法家——王羲之（303—361 年）和王獻之（344—386年），尤其是王羲之，通過筆墨顯現了老莊哲學的最高境界——空靈與自然，使帖學達到了最輝煌的絕頂；由於其傑出的藝術成果，使後來學者莫不以王羲之書法為範本，歷時約三百年，無意中統一了中國的文字。就像張懷瓘《書估》中說：「因取世人易解，遂以王羲之為標準。」王羲之被後人譽為「書聖」。其楷書和行書成就最高，傳世楷書是否為王羲之所書，歷代有爭議，又經反覆摹刻，已面目全非。傳世以行、草為主。刻本最早見於《淳化閣帖》第六、七、八卷，第八卷最佳；單刻本有《十七帖》、《黃庭經》、《東方朔畫像贊》等；臨摹本有《蘭亭序》、《平安帖》、《奉橘帖》、《喪亂帖》、《頻有哀禍帖》、《得示帖》、《二謝帖》、《孔侍中帖》、

《宦遊帖》、《初月帖》、《姨母帖》等；集字有《聖教序》、《金剛經》、《半截碑》等。王獻之是王羲之第七子，繼張芝之後，將大草推向了新的高度，創立了所謂「一筆書」，同時又以行草著稱。張懷瓘《書斷》：「字之體勢，一筆而成，偶有不連，而血脈不斷。及其連者，氣候通其隔行。惟王子敬明其深指，故行首之字，往往繼前行之末，世稱一筆書者，起自張伯英，即此也。」王獻之主要作品見於《淳化閣帖》第九、十卷，傳世唯一墨跡《鴨頭丸帖》。《淳化閣帖》有小草五件，懷素《小草千字文》與其極為相似。另有小楷《玉版十三行》傳世，然存疑。

420 年，東晉為劉宋取代，隨後便是宋、齊、梁、陳之南朝。534 年北魏分成東西兩魏，550 年東魏為北齊所滅，557 年西魏又為北周所滅。581 年，北齊大將楊堅取代北周，建立隋，589 年滅陳，結束了分裂割據局面，中國復歸於一統。因南北朝不受曹操禁碑令制約，刻碑之風仍在延續。佛教興起，大量開掘佛窟，造像記遍布龍門等地；魏雖一統黃河流域，但有葬歸故里之願，墓誌銘開始流行。碑代表作有《中嶽嵩高靈廟碑》、《爨龍顏碑》、《石門銘》、《蕭憺碑》、《瘞鶴銘》、鄭道昭《鄭文公碑》、《張猛龍碑》、《馬鳴寺根法師碑》、《高貞碑》等。墓誌代表作有《元羽墓誌銘》、《元詳墓誌銘》、《刁遵墓誌銘》、《崔敬邕墓誌銘》、《張玄墓誌銘》等。造像記以《龍門四品》最為著名。北方多丘陵，山以石為主，故其書如崇山峻嶺，折如懸崖峭壁；南方多平原，山以土為主，鬱鬱蔥蔥，故書風含蓄典雅。北民南士，北碑南帖，是這一時期書法羣體的特點。歷代文人不注重魏碑，直到晚清才第一次受到普遍重視，碑學始興，並沿襲至今。

隋朝雖只有三十餘年歷史，在文化上卻形成南北合流，楷書也在這一時期完全定型。代表書家是王羲之七世孫智永（生卒年不詳），傳有墨跡《真草千字文》傳世。隋碑中最為著名的是《龍藏寺碑》，古拙疏瘦，開褚遂良之先河。隋墓誌在書法史上的地位非常突出，一出土，便受到文人書家的普遍關注，尤其在兩晉無楷書情況下，是探求晉人書法最好的參考資料。代表作有《董美人墓誌銘》、《蘇慈墓誌銘》、《隋太僕卿元公墓誌銘》、《隋元公夫人姬氏墓誌銘》等。

唐拉開了風格史序幕，楷書、行書和草書，出現了流派紛呈之局面。因唐太宗李世民極力推崇王羲之，設弘文館，提拔人才四個標準中，其三為書法，學書之風遍及全國，成為中國書法史上最鼎盛時期。初唐有「四家」之稱，即歐陽詢（557—641 年）、虞世南（558—638 年）、褚遂良（596—658 年）和薛稷（649—713 年），在繼承「二王」的基礎上，開拓新格局，碑帖兼優，書法中所謂的「體」（風格）由此而生。尤其是褚遂良，被劉熙載稱為「唐之廣大教化主」（《書概》），對其後的書法發展，產生了極為深刻的影響。歐陽詢楷書作品有《化度寺碑》、《九成宮》、《皇甫誕碑》和《虞恭公碑》；隸書有《房彥謙碑》；行書有《夢奠帖》

等。虞世南僅《孔子廟堂之碑》孤本傳世，另有行書舊臨本《汝南公主墓誌銘》。褚遂良楷書有《伊闕佛龕碑》、《孟法師碑》、《房玄齡碑》和《雁塔聖教序》及偽託墨跡《大字陰符經》、《倪寬贊》。薛稷僅宋拓孤本《信行禪師碑》傳世。盛唐出現了浪漫主義思潮，在書法上最傑出的代表是「草聖」張旭（生卒年不詳）和行書寫碑的絕致李邕（678—747年）。張旭楷書有《郎官石記》（宋拓孤本）、《嚴仁墓誌銘》，草書《古詩四首》〔傳〕、《肚痛帖》、《千字文》傳世。李邕有《葉有道碑》、《李思訓碑》、《麓山寺碑》、《法華寺碑》、《李秀碑》、《盧正道碑》《任令則碑》等傳世。略早於前兩位的孫過庭（？—約703年），有草書墨跡《書譜》傳世，既是王羲之草書之典範，又是書學中最傑出的書論。

進入中唐，書法風格由浪漫變成現實，出現了三位傑出的書法家，即實事求是的顏真卿（709—785年）、一日九醉的懷素（737年？—799年？）和心正筆正的柳公權（778—865年）。尤其是顏真卿，是書法史上唯一能同王羲之並駕齊驅的偉大書法家，具有劃時代意義，傳世的作品也最多。馬宗霍《書林藻鑒》中稱：「（顏真卿）納古法於新意之中，生新法於古意之外，陶鑄萬象，隱括眾長，與少陵之詩，昌黎之文，皆同為能起八代之衰者，於是始卓然成為唐代之書。」顏真卿對宋代書法產生深刻影響。楷書代表作有《多寶塔碑》、《東方朔畫像贊》、《臧懷恪碑》、《郭家廟碑》、《大唐中興頌》、《麻姑山仙壇記》、《八關齋記》、《李元靖碑》、《顏勤禮碑》、《顏家廟碑》等；行草有《祭姪文稿》、《祭伯父文稿》、《爭座位帖》（合稱「顏三稿」）、《蔡明遠帖》、《劉中使帖》、《裴將軍詩帖》〔傳〕，以及《忠義堂帖》中的《送紙帖》、《湖州帖》、《江外帖》等。懷素傳世真跡有《自敘帖》、《苦筍帖》、《食魚帖》、《論書帖》和《小草千字文》五件，另有刻本《聖母帖》、《律公帖》等。柳公權傳世作品有《金剛經》、《李晟碑》、《大唐回元觀鐘樓銘並序》、《玄祕塔碑》、《神策軍碑》等。

五代出現了一位承前啟後的大書法家楊凝式（873—954年），世稱「楊瘋子」，開創了行書寫意的新風氣，對宋代書法產生直接影響，尤其對蘇東坡，東坡每當寫到得意處，自比「楊瘋子」。傳世真跡有《韭花帖》、《神仙起居帖》、《夏熱帖》和《盧鴻草堂十志圖跋》四件，每篇各異，彷彿為四人所寫，將行書寫意推向了絕致。自印刷術發明後，楷書開始退化。北宋初年，黃休復《益州名畫錄》首次將代表文人精神現象的「逸格」放在「神格」之前，標誌着尚逸精神的突顯。隨着文人畫思潮的興起，尤其蘇東坡對意氣、黃庭堅對韻的強調，對當時產生極為重要的影響，行書尚意也就成為這一時代重要標誌。以「宋四家」為代表，即蘇東坡（1036—1101年）、黃庭堅（1045—1105年）、米芾（1051—1107年）和蔡襄（1012—1067年）。蘇東坡的「畫字」、黃庭堅的「描字」、米芾的「刷字」，成為三種用筆尚意之絕致。四家均以擅長行書著稱。黃庭堅的草書獨步兩宋，為懷素之後第一人。米芾的小楷、「跋尾書」是

其絕致。四家傳世的真跡都比較多，蔡襄行草真跡有《自書詩帖》、《紆問帖》、《虹縣帖》、《思詠帖》、《別已經年帖》、《離都帖》等；楷書有《謝賜御書表》、《致資政諫議明公尺牘》、《寒蟬賦並序》，及擘窠大書《萬安橋記》等。蘇東坡代表作品有《東武帖》、《新歲展慶帖》、《一夜帖》、《前赤壁賦卷》、《橙木詩帖》、《黃州寒食詩帖》、《李白仙詩帖》、《答謝民師論文帖》等，另有宋拓孤本《西樓帖》四卷。黃庭堅行書真跡有《華嚴疏卷》、《王長者墓誌銘》、《寒山龐居士詩卷》、《寒食詩卷跋》、《劉禹錫經伏波神祠詩》、《松風閣詩卷》等；草書真跡有《花氣詩帖》、《李白憶舊遊詩卷》、《劉禹錫竹枝詞卷》、《諸上座帖》、《廉頗藺相如傳》、《杜甫寄賀蘭銛詩帖》等；楷書《王純中墓誌》等。米芾行書真跡有《苕溪詩帖》、《蜀素帖》、《多景樓帖》、《與魏泰倡和詩帖》、《樂兄帖》、《珊瑚帖》、《春和帖》、《研山銘》、《虹縣詩》、《甘露帖》、《非才當劇帖》等；跋尾書真跡有《褚遂良黃絹本蘭亭序跋》、《褚摹蘭亭序跋贊》、《破羌帖跋贊》等；小楷真跡有《大行皇太后挽詞》等；草書真跡有《元日帖》、《論書帖》、《中秋登海岱樓二詩帖》；另有刻本《方圓庵記》、《自敘帖》等。

　　元代是對南宋後期的反叛，出現了以趙孟頫（1254—1322年）為首的復古主義。書法開始陷入技法理性主義，所謂「書法」的命名由此誕生。開始對小楷和章草予以極大重視。代表書家還有鮮于樞（1257—1303年）、康里巎巎（1295—1345年）、楊維楨（1296—1370年）等。趙孟頫傳世真跡甚多，楷書代表作有《玄妙觀重修三門記》、《膽巴碑》、《仇鍔銘》、《漢汲黯傳》等；行書有《致中鋒和尚尺牘》、《赤壁賦》、《洛神賦》、《蘭亭序十三跋》等；草書有《急就章》等。鮮于樞傳世作品不多，楷書有《祭姪文稿跋》、《透光古鏡歌冊》，行書有《王安石雜詩卷》、《晚秋雜興詩冊》和《詩贊卷》等。康里巎巎主要以草書傳世，有《李白詩卷》、《述筆法卷》、《秋夜感懷詩卷》等。楊維楨以行草著稱，代表作有《遊仙唱和詩冊》、《張氏通波阡表卷》、《真鏡庵募緣疏卷》等。楊維楨可看成是對趙一派的反叛。

　　明代藝術品開始商品化，加上起居較大變化，崇尚形式和姿態感便成了這一時期的風氣，同時出現巨幅。明代書家有一個共同點，都善於寫小楷和章草，並達到了很高成就。以為不會作小楷者，不足以稱書家。尤其是王鐸對現代書法產生巨大影響，被日本書界譽為「現代書法的鼻祖」。代表書家有宋克（1327—1387年）、祝允明（1460—1526年）、文徵明（1470—1559年）、王寵（1494—1533年）、董其昌（1555—1636年）、張瑞圖（1570—1640年）、黃道周（1585—1646年）、王鐸（1592—1652年）等。宋克代表作有《唐宋詩卷》、《論用筆十法帖》、《急就章卷》、《錄孫過庭書譜帖》、《七姬權厝志》、《李白詩》等。祝允明代表作有《出師表》、《論書帖》、《草書前後赤壁賦》、《曹植詩冊》等。文徵明代表作有《陶淵明飲酒二十首》、《四體千字文》、《金剛經》、《自書紀行詩卷》、《赤壁賦卷》、《自作詩卷》等。王寵代

表作有《辛巳書事詩冊》、《詩冊》、《雜詩卷》、《千字文卷》等。董其昌代表作有《三世誥命卷》、《赤壁賦》、《琵琶行》、《唐人詩卷》、《試墨帖》等。張瑞圖代表作有《李白詩卷》、《江畔獨步尋花詩》等。黃道周代表作有《自書詩卷》、《自作詩卷》、《張溥墓誌銘》等。王鐸代表作有《杜甫詩卷》、《草書詩卷》、《秋日西山上詩卷》、《巨然萬壑圖卷跋》、《孟津殘稿》等。

　　清代比較複雜，一方面受到科舉考試和文字獄的影響，書體僵化，出現了所謂的館閣體。康熙年間最有代表性的書家是傅山（1607—1684年），沿襲了王鐸之風。稍後，便是金農（1687—1763年）和鄭板橋（1693—1765年）。道光、咸豐之後，大量文物出土，為書法和文字學提供了前所未的全新資料。理論上在阮元（1764—1849年）、包世臣（1775—1855年）、劉熙載（1813—1881年）、康有為（1858—1927年）等人的影響下，崇碑之風興起，對學書從唐入手產生疑義和否定，同時復興篆隸，達到了漢以後的最高成就。代表書家：鄧石如（1743—1805年）、伊秉綬（1754—1815年）、吳熙載（1799—1870年）、何紹基（1799—1873年）、趙之謙（1829—1884年）、楊守敬（1839—1915年）、吳昌碩（1844—1927年）等。民國是沿襲晚清而來，隨着照相技術的發明，宮內及海外的名跡不斷被出版，使這一時期形成碑學和帖學同步並進的局面。代表書家有：沈曾植（1850—1922年）、康有為（1858—1927年）、鄭孝胥（1860—1938年）、曾熙（1861—1930年）、蕭蛻（1876—1958年）、李瑞清（1867—1920年）、于右任（1879—1964年）、沈尹默（1883—1971年）等。因離今不遠，故傳世的作品有相當規模。

附　錄

歷代書體及作品介紹

1 甲骨文（圖10-1）

契刻在龜甲、牛骨、鹿角上的卜辭文字。此片為武丁時期代表作，最為完整，全片分成六段，讀法走向亦有所異。刀法筆意相當雄偉豪放，痛快爽朗，精熟巧妙，細粗變化，微妙有致，一筆之中，暗分輕重，很有立體感。尤具是左邊這一部分（第五段），線條變化更為豐富，有折有轉，氣勢奔放，骨力強勁，甚為大氣。

圖10-1　董作斌藏甲骨文

2 大盂鼎（圖10-2）

西周成王時物。銘文十九行，共二百九十一字。中國歷史博物館藏。為西周早期代表作。與《毛公鼎》、《虢季子白盤》、《散氏盤》並稱「四大國寶」。用筆深沉，凝重渾厚，飽滿充沛，使轉暗過。結體寬綽，以縱勢為主，大氣磅礡，有行似有列，嚴謹中時流露出天真豪邁之情。從其格局上看，金文趨於成熟。

圖10-2

3《散氏盤》（圖10-3）

《散氏盤》，又名《矢人盤》，西周屬王時器銘。清乾隆初年出土，台北故宮博物院藏。西周金文，大都趨於規整、精妙，力取縱勢。此銘則力取橫勢，活潑天真。首尾圓潤，中截飽滿，平和穩健中，略帶波動，很有韻味。看似有氣無力，不甚用意，然內藏至柔之韌勁，堪稱「屋漏痕」之祖。

圖10-3

4《虢季子白盤》（圖10-4）

西周後期作品，北京故宮博物院藏。用筆精美雅靜，清麗綽約，筆道緊結，為金文中最為娟秀者。行列分得都很開，氣息高貴典雅，從容華麗，章法上開李邕《盧正道碑》和楊凝式《韭花帖》及董其昌書法之先河。

圖10-4

5《毛公鼎》（圖10-5）

西周宣王時遺物，道光末年出土，台灣故宮博物院藏。銘文三十二行，共四百七十八字，為銘文中字最多者。用筆圓雋精嚴，端莊雍容，修短疏密，筆緊意暢。布白依器形而徘徊，氣勢磅礴，具有很強的視覺效果。文字既多而密，四周所留空間甚少，從而產生膨脹的視覺效果，耐人尋味。

圖 10-5

6《石鼓文》（圖10-6）

《石鼓文》是最早刻石文字，戰國時秦地遺物。共十件鼓形之石，分別環刻四言詩一首，記周王打獵之事。現字跡已剝泐漫漶。北京故宮博物院藏。有宋拓本傳世。屬大篆。因書風高古淳厚，刻工精美，歷代文人書家予以極高評價。用筆圓潤流暢，古樸雄渾中散發出華麗之氣。以飄逸俊美之形，婉轉流動之姿，溫雅恬淡之態，開秦小篆刻石之先河。

圖 10-6

7《泰山刻石》（圖 10-7）

秦始皇二十八年（公元前 219 年），秦始皇第二次東巡，登泰山，刻石山頂，頌秦之功德。十年後，秦二世亦登泰山，重刻其文。傳為丞相李斯撰並書。明末斷石出土，殘存二十九字。清乾隆五年（1740 年）毀於火。用筆精美，平穩流轉，骨肉勻稱，含蓄委婉，氣魄宏大，委婉含蓄中有山嶽廟堂之氣象。橫密縱疏，將篆書特徵發揮到絕致，並傳遞出規範之理念。

圖 10-7

8 西漢竹木簡（圖 10-8）

書丹上石謂之碑，簡為墨跡，為帖之祖。《太初三年簡》（公元前 102 年），為存世最早漢簡。所謂「蠶頭燕尾」、「精而密」的特徵表現得相當突出、圓熟。可見早在西漢初年，漢隸已初具規模。《陽朔三年簡》（公元前 24 年）和《鴻嘉元年簡》（公元前 20 年），兩簡筆跡一致。除了個別字，均為標準章草。其中橫、點、撇、捺之法，對其後的行、楷產生重大影響。

圖 10-8

9《石門頌》（圖 10-9）

東漢晚期，是書法史上的又一高潮，將漢隸推向輝煌之絕頂。《石門頌》便是其中的一顆明珠。為摩崖刻石，建和二年（148 年）刻。王升撰，無書者名。用筆如錐，意如古藤，老辣雄放，有波瀾之驚，意氣縱橫，得龍騰之姿，野逸疏放，會空谷之音，筆盡意生，臨蕭疏之韻。被譽為「隸中之草」。

圖 10-9

10《乙瑛碑》（圖 10-10）

東漢永興元年（153 年）刻。原石立山東曲阜孔廟。為成熟、標準的隸書。法度嚴謹，筆意分明，骨肉勻稱，氣格高貴。用筆逆入平出，方圓並用，沉着委婉，平和圓潤，挑趯之筆，得向背俯仰之勢，姿態婀娜，會清麗疏放之氣，雄健豪邁，體剛柔綽約之變。粗不俗肥，細不肉削，寓浮華於古樸之中，得富麗於肅穆之內。

圖 10-10

11《禮器碑》（圖10-11）

漢碑中名聲最為顯赫者，東漢永壽二年（156年）刻。原石立山東曲阜孔廟。用筆最為瘦硬，縱橫筆畫，意如刀刻，尖鋒入筆，逆入平出。行筆如鋒入骨肉之隙，鋒正力強，遊刃有餘。瘦勁寬綽，骨峻氣清，縱橫跌宕，鋼筋鐵骨。斬釘截鐵，爽利痛快，雖細如毫髮，如鋼針引線，波磔之筆，得騰凌之姿。被譽為「隸書中的褚遂良」。

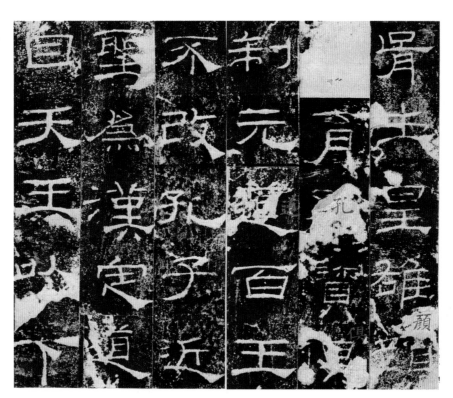

圖10-11

12《曹全碑》（圖10-12）

東漢中平二年（185年）立。現存西安碑林。漢碑中陰柔之美的典型，被稱為「隸書中的虞世南」，與《禮器碑》並稱。結體勻稱，平和圓潤，婉麗綽約，內含筋骨。婀娜多姿，體態窈窕，豔而不俗，秀而尤清，中宮緊收，精氣內藏，如羣鶴翔翅，雅靜端逸，得華貴於古厚之中，寓清秀於風月之間，情馳神縱，超逸優遊，開明麗清雅一路。

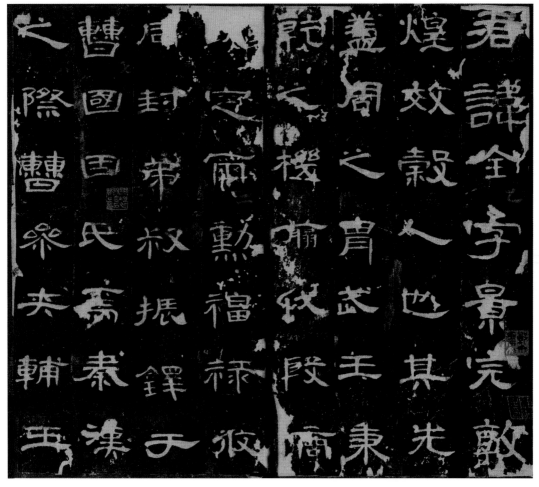

圖 10-12

13《張遷碑》（圖10-13）

東漢中平三年（186年）刻。明初出土。漢碑中最為古拙方正者，與漢印相通。以方筆為主，稜角森挺，斬釘截鐵，爽利痛快，凝練深厚，使轉方圓並用，內疏外密，從容寬博。筆力雄強，氣格高古，嫻熟之至，反造生澀之筆。堅實、樸茂、古拙、倔強，既是其語言特徵，亦是氣度獨特之表現，有「隸書中的顏真卿」之稱。

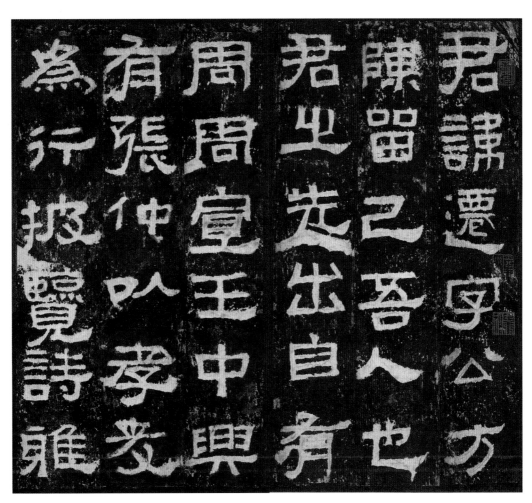

圖10-13

14 鍾繇《宣示表》（圖 10-14）

鍾繇傳世最烜赫之名作。原跡曾在王羲之處，後贈與學生王敬仁，敬仁死，遂陪葬。世上所傳為臨本，存原跡多少意蘊，已無法得知。筆畫樸實豐潤，筆短意長，姿態端莊，橫細直粗，體態豐麗，所謂古肥今瘦。結體寬扁，力取橫勢，此乃隸書遺韻。看似平淡，實乃高古妙響，淳厚雅致，兼備剛柔，行間茂密，古淡淳厚。

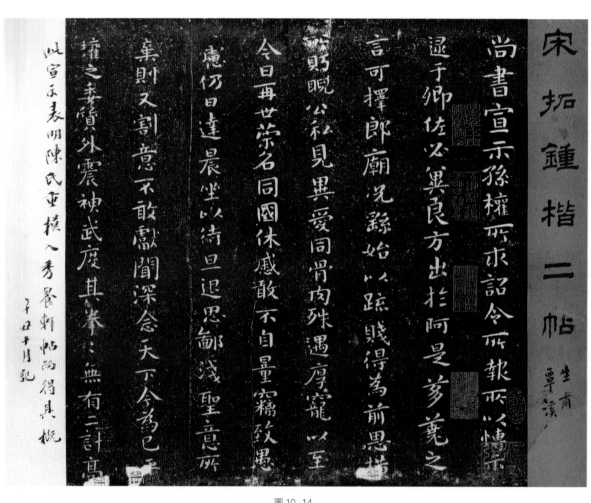

圖 10-14

15《天發神讖碑》（圖 10-15）

三國吳天璽元年（267 年）刻，傳皇象書。宋時原石斷為三段，又稱《三段碑》、《三擊碑》。此碑若篆若隸，最為奇特，有「牛鬼蛇神」之稱。書勢與篆書基本相似，縱筆直下，接體方正，既有隸書寬博奇偉之氣，又有篆書上下飛動之韻，用筆剛方，峻利昂健，極有膽識，怪誕離奇，足以驚諸凡夫。

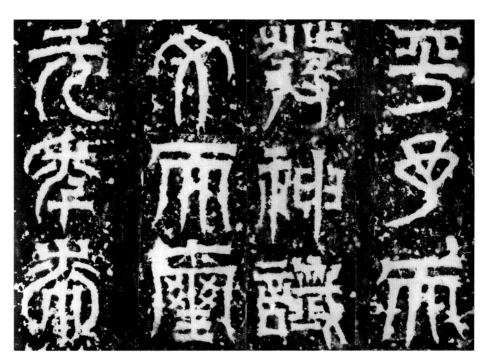

圖 10-15

16 陸機《平復帖》（圖 10-16）

陸機（262—303 年），字士衡，吳郡華亭（今上海松江）人，西晉詩人、文學批評家和書法家。傳陸機書，章草，紙本，草書九行，約八十七字，無款。北京故宮博物院藏。為傳世最早名人墨跡，法帖之祖。用筆直起直落，古拙淳厚，筆圓筋豐，中截豐潤，簡淨凝重，筆意蒼茫。筆勢縱逸，似斜反正，氣格高古，平淡幽遠。

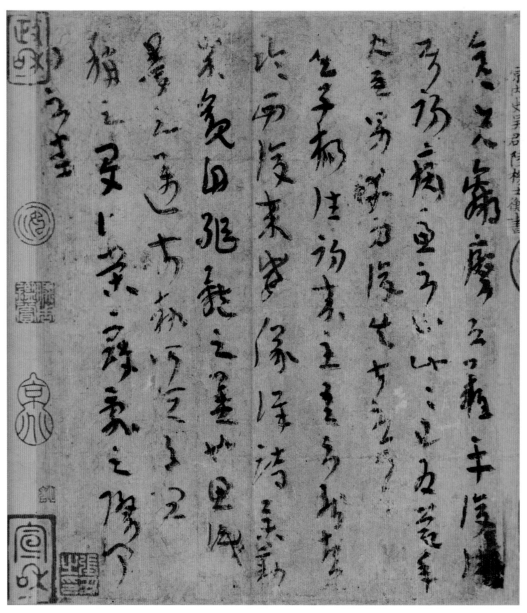

圖 10-16

17《李柏文書》（圖 10-17）

李伯書於晉咸和三年（328 年）。行書，紙本墨跡。1908—1909 年日本西本願寺探險隊在樓蘭發掘，現存日本京都龍谷大學圖書館。此書早《蘭亭序》二十五年，對研究東晉初年的行書藝術，具有重要價值。臨文把筆，邊思邊寫，姿態平和，風神沉靜。橫毫入紙，直起直落，一筆直下，直至枯乾，中截豐潤，古拙老辣，《祭姪文稿》與其有相似處。

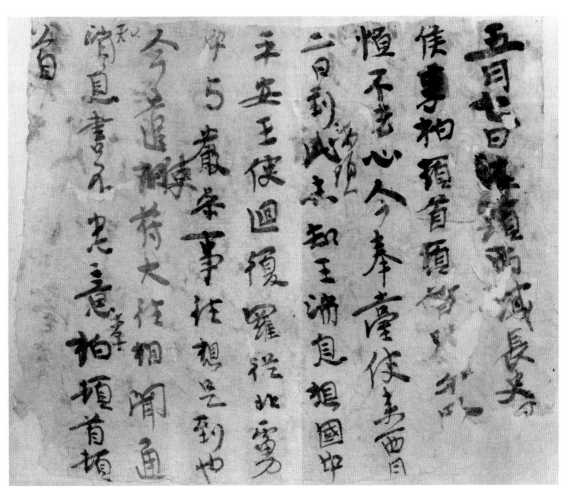

圖 10-17

18 王羲之《蘭亭序》（圖10-18）

東晉永和九年（353年）書。行書二十八行，三百二十四字，被譽為「天下行書第一」。真跡早失，以初唐馮承素摹本、傳虞世南臨本最為著稱，後人稱其為盡善盡美。前七行近楷；從「是日也」到「不能不以之興懷」，暢懷抒情，節奏明快流暢，韻味天成，心手雙忘，自然綽約；此後為第三段，宿命感油然而生，直起直落，無行無列，筆短意長，有鏗鏘之聲。

19 王羲之《十七帖》（圖10-19）

全帖草書三十八帖，一百三十四行，是王羲之傳世草書中最完整的一卷。以帖尾有「敕」字本為佳，為小草之絕致。楷法入草，出入示人以楷則，格高韻逸。左內擫，右外拓，質文並茂，氣象渾樸。因非一時所書，一札有一札之境，觸類成形，通自然之功；應時生變，合情調於紙上。疏朗簡淨，氣格高古，筆短意長，氣韻渾厚。

永和九年歲在癸丑暮春之初會
于會稽山陰之蘭亭脩禊事
也羣賢畢至少長咸集此地
有崇山峻領茂林脩竹又有清流激
湍暎帶左右引以為流觴曲水
列坐其次雖無絲竹管弦之
盛一觴一詠亦足以暢敘幽情
是日也天朗氣清惠風和暢仰
觀宇宙之大俯察品類之盛
所以遊目騁懷足以極視聽之
娛信可樂也夫人之相與俯仰
一世或取諸懷抱悟言一室之內
或因寄所託放浪形骸之外雖
趣舍萬殊靜躁不同當其欣
於所遇暫得於己快然自足不
知老之將至及其所之既惓情
隨事遷感慨係之矣向之所
欣俛仰之間以為陳迹猶不

圖 10–18

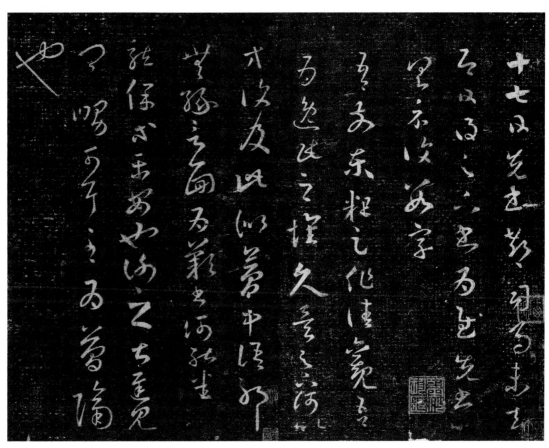

圖 10–19

20 王羲之《喪亂帖》（圖 10-20）

《喪亂帖》、《二謝帖》、《得示帖》，三帖摹於一紙，均為王羲之書簡。據云唐時由鑒真和尚帶往日本，日本天皇藏。時祖墳被盜，王羲之身體狀況和情緒又欠佳，在鬱悶中寫成。用筆如斬釘截鐵，痛快沉着，以側取勢，以逆取質，圓如折股，方如絕岸，老辣蒼雄。情鬱氣急，奮筆疾書，大起大落，勢如急風斜雨，鋒芒逼人。因是稿書，亦有未盡人意處。

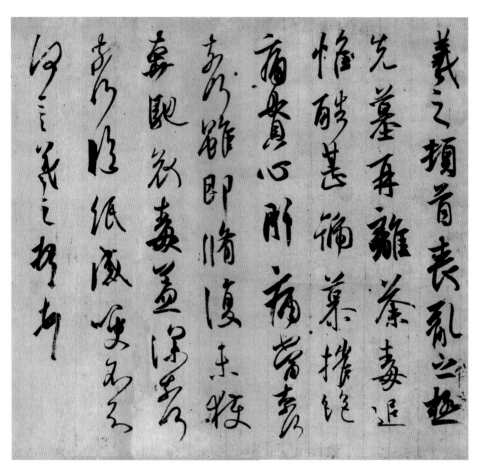

圖 10-20

21《黃庭經》（圖10-21）

原跡早佚，傳世刻本甚多，以祕閣本為佳。在褚遂良《右軍書目》中列為正書第二，然傳世刻本是否出自王羲之原跡，已成千古疑案。觀其書風，與鍾繇書頗為相近，古肥今瘦。字體寬博，存八分遺意，骨法婉勁，體勢端秀，勢巧形密，古拙疏瘦，平和清麗，風規自遠。雖未必出自羲之原跡，然如此小楷，為史上罕見，百代之典範。

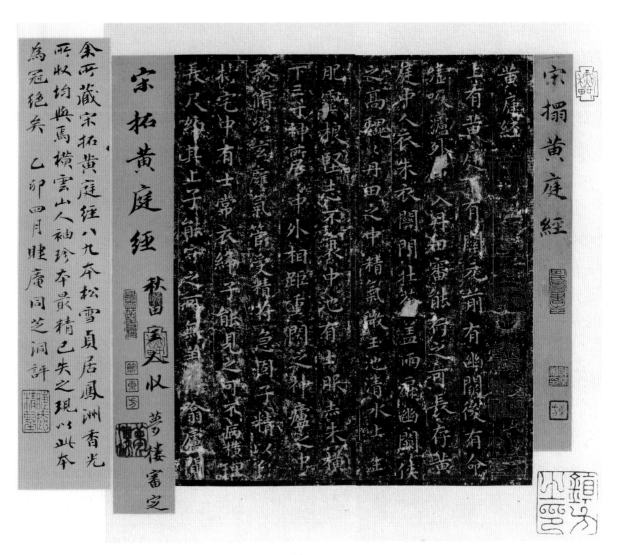

圖10-21

22 王獻之《洛神賦十三行》（圖10-22）

傳王獻之書，小楷。宋時墨跡殘存。賈似道先得九行，復得四行，刻於水蒼色端石上，又稱《玉版十三行》。歷代評價至高，稱小楷之絕致。用筆縱橫舒展，體勢開張，筆畫堅挺如鐵，有戈戟相爭之勢。使轉圓中立骨，方而能簡，清勁瑩秀，妙絕時倫。奇正相參，妙得雅逸之氣；大小錯落，得字之真趣。然標題與正文字跡相類，疑非獻之所作。

圖 10-22

23 王獻之《鴨頭丸帖》（圖10-23）

行草二行，十五字，獻之傳世唯一真跡，上海博物館藏。以大草入行，開宏逸之風。行、草相參，遒峻奔放，上下之間，一氣呵成，意如江水翻捲騰飛，至千里而不息。筆精墨妙，意境高遠。以三字為一組，似散還聚，似聚尤散，錯落有致，非常協調。全帖僅蘸了三次墨，自黑到灰，層次分明，對後世墨法用筆，影響巨大。

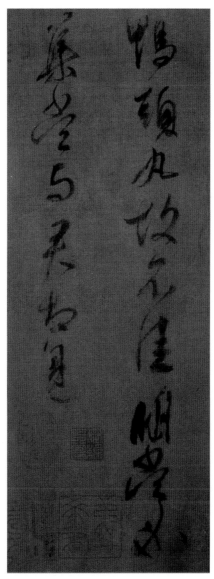

圖10-23

24 王獻之《還此帖》《西問帖》（圖10-24）

見《淳化閣帖》第十卷。均為小草，氣格與義之基本一致，清勁靈秀，無張揚之習，雅逸空靈。節奏婉逸，楷法鮮明，圓暢平和，洗盡俗塵。將懷素《小草千字文》與此比較，可見其淵源關係。唐太宗推義之貶獻之，義之尤為獨步。然獻之書風仍為諸多大家所鍾愛，虞世南是如此，懷素亦是如此。獻之對唐代書法具有潛在影響。

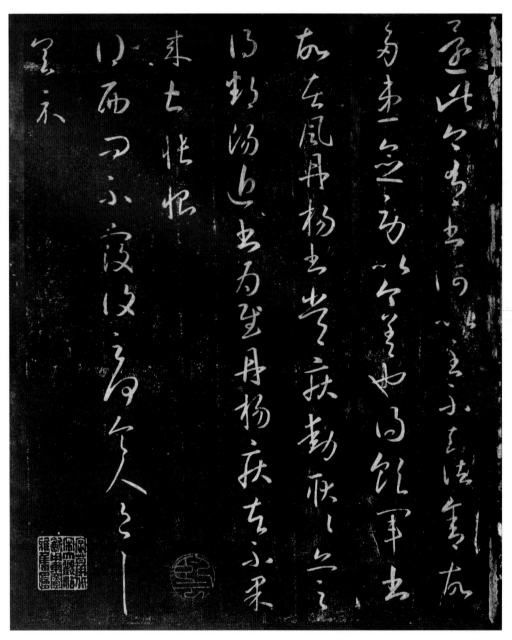

圖10-24

25《爨寶子碑》（圖10-25）

東晉大亨四年（405年）立。清乾隆四十三年（1778年）在雲南曲清城南三十五公里楊旗田發現。

與《爨龍顏碑》並稱「二爨」，比《蘭亭序》晚五十二年。非隸非楷，是隸變時期不成熟產物。此

碑一出，震撼當時書壇，康有為將此列為神品，乃故弄玄虛之說。橫基本上採用僵硬之隸法，且大

量重複，捺法更是僵硬，極不協調。從另處講，不乏拙趣。

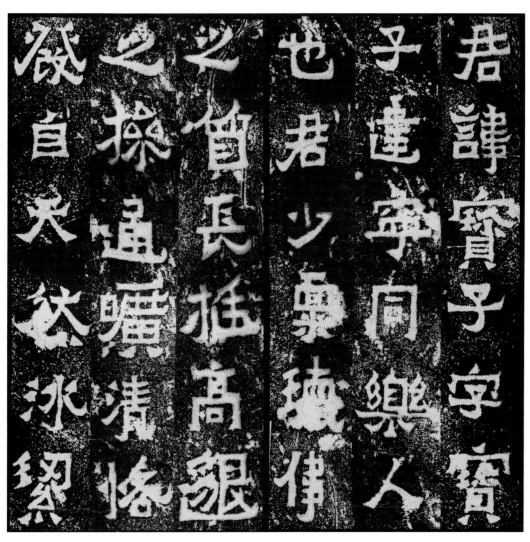

圖 10-25

26 王薈《尊體安和帖》（圖10-26）

王薈（不詳），小字小奴，東晉大臣、書法家，丞相王導第六子。為《萬歲通天帖》中一帖。行草十二行，筆勢豪逸，狂放不羈，瀟灑跌宕，一派名士風度。大起大落，淋漓痛快，使轉縱橫，筆力蒼雄。以中鋒逆勢運筆為主，收筆時反順為逆，直提而起，乾淨利落，此乃晉人用筆之特徵。書勢變化甚為豪放，節奏強烈，氣勢雄渾，自然空靈。

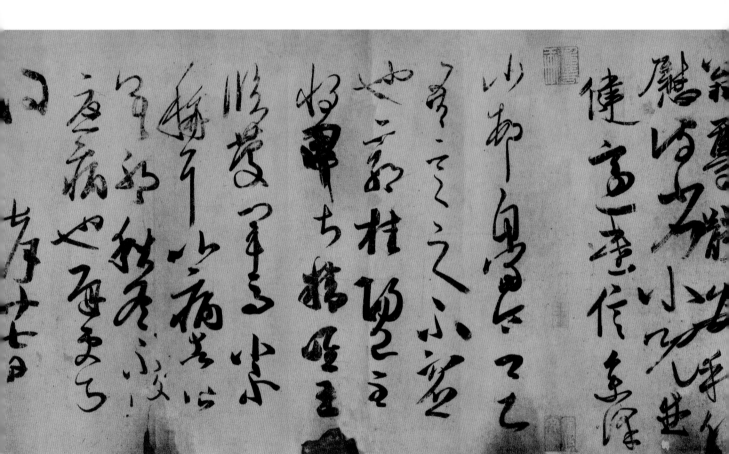

圖10-26

27《始平公造像記》（圖 10-27）

北魏太和二十二年（498 年）刻。陽文正書十行，行二十字。後署「朱義章書，孟達文」。在龍門二十品中，刻工最精，也最有特色。用擘窠大書法作小字，密處團緊，展處拓開，見縫插針，尤其筆畫較多、字寫得較小者，更是異常精彩，體積感極為強烈。筆勢欹側，風神峻逸，氣勢逼人，驚心動魄。放大至盈丈，特點更為顯著。

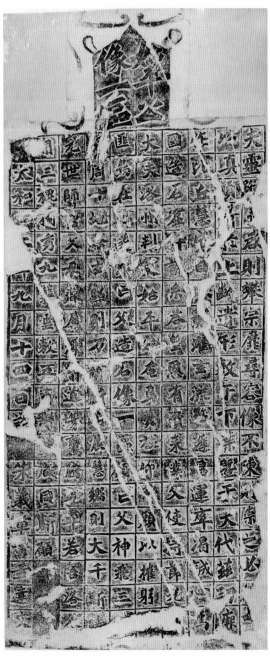

圖 10-27

28《石門銘》（圖10-28）

北魏永平二年（509年）摩崖刻，王遠書丹。行書二十八行，行二十二字。此銘與《石門頌》極為相似。用筆圓渾，橫毫入紙，意如蛇行，中截豐沛，意如古藤。看似平淡，然處處有驚人之舉，無一俗筆。柔而尤剛，筆力超群。書勢橫逸，體態寬宏，古樸中含欹側之勢，縱橫中得飛動之筆。行法如楷，氣質渾厚，姿逸神超，風韻高古。

圖10-28

29 鄭道昭《鄭文公碑》（圖 10-29）

鄭道昭（？—516年），字僖伯，北魏著名書法家，號中嶽先生。北魏永平四年（511年）摩崖刻，有上下兩碑。楷書五十一行，約一千三百餘字，是為其父親鄭羲所寫的頌德之文。筆觸圓潤充實，筆勢波動，意如老藤縈結，筆筆中鋒，筆筆留得住、壓得住、撐得住，不露鋒芒，寬博宏逸，格調嚴正蒼雄，氣勢大度，得古拙靈動之氣。

圖 10-29

30《張猛龍碑》（圖10-30）

北魏正光三年（522年）立。楷書二十四行，行四十六字。碑在山東曲阜孔廟。筆畫粗細、長短、曲直、方圓、平斜、趨勢、節奏變化極為豐富，無一字雷同，盡變化之能事，開歐體之先河。筆力蒼雄，古拙天然，甚為傑出。內密外疏，頗為險絕，書勢結構，隨機應變，因勢得形，出神入化。儘管變化萬千，然整體和諧，得對應之美。

圖10-30

31《張玄墓誌》（圖 10-31）

《張玄墓誌》，又名《張黑女墓誌》。北魏普泰元年（531 年）刻。僅存孤本傳世，原為何紹基藏。此誌為北魏墓誌中最具書卷氣的典雅之作。氣質高貴，精彩動人。點畫朗潔，筆短意長，光潔圓潤，清麗無比，橫平豎直，暗藏波瀾，跌宕起伏，韻味十足。使轉多變，得情生趣，隸勢入楷，高妙絕倫，姿態從容，翩翩自得，空靈清逸，氣格純真。

圖 10-31

32《瘞鶴銘》（圖10-32）

江南最著名刻石。華陽真逸撰，上皇山樵書，均為虛託。行楷十二行。其年代和書者，至今尚無定論。石原在丹徒（江蘇鎮江）焦山西麓摩岩上。此銘對黃庭堅影響最大，有「大字莫如《瘞鶴銘》」之説。按石而書，隨勢大小，或縱橫捭扎，或隨意向背，筆圓神暢，峻拔一角，或撇捺如翼，飄然欲仙，或使轉環抱，意氣藏於行間。

圖10-32

33《龍藏寺碑》（圖10-33）

隋開皇六年（586年）立。張公禮撰，無書者名。楷書三十行，行五十字。為楷書集大成者，開褚遂良之先河。瘦硬古雅，骨力洞達，無一筆雷同，北碑剛峻、南碑淡雅，均融於其中，自然雍容。至於氣韻生動，質文參半，平中求奇，秀中見拙，似行還留，似留還行，凝思妙得，心澄象顯，筆參造化，跡存其情，徘徊之間，妙接古今。

圖10-33

34 《董美人墓誌銘》（圖10-34）

隋開皇十七年（597年）刻，楷書二十一行，行二十三字。清道光年間出土，咸豐三年（1853年）石佚。典型隋楷。書勢寬博，氣格清麗，橫平豎直，點畫朗潔，雅逸清淡，無半點俗塵之習，美麗多方，骨峻膚麗。在平和之中流露出天然之美，美在內涵，美在韻，加上運筆上幹勁利落，比之唐楷，多了幾分本真之天趣，亦是小楷最佳範本之一。

圖10-34

35 [傳] 智永《真草千字文》（圖10-35）

智永（不詳），俗姓王，法名法極，陳隋時名僧，王羲之七世孫。真跡紙本。真、草二體相間，二百零二行，行十字。早流入日本。另有刻本，以「關中本」為最佳。妙傳羲之以側取勢之特點，行法楷書，時有牽絲映帶，點畫飛動，情趣盎然。草書則凌空直按直提，古厚樸質，筆道圓暢，清俊典雅，精能之至，反造疏淡。

圖10-35

36 歐陽詢《九成宮醴泉銘》（圖10-36）

貞觀六年（632年）刻。魏徵奉敕撰，歐陽詢書丹。時歐七十四歲。為歐書中最為險絕者，前半遒勁，後半寬和，將南北書風完美統一。內密外疏，中宮斂精，主筆外戰，其勢如槌落鼓響，瘦硬遒勁，神清氣爽，雅俗共賞。運筆意如刀刃遊於骨肉之隙，外露峻利，內含溫雅，剛挺磊落，氣韻圓暢，為銘石之書之典範。

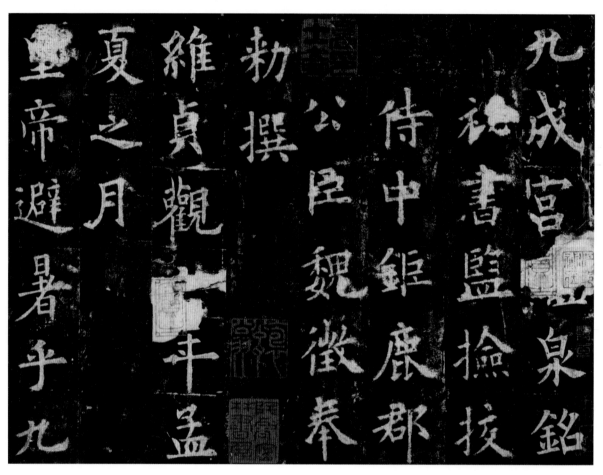

圖10-36

37 歐陽詢《夢奠帖》（圖10-37）

為歐傳世唯一真跡。紙本，25.5x16.5厘米。共行書九行，七十八字。遼寧省博物館藏。觀其筆觸，當為暮年老筆。書勢縱逸，似斜反正，勢巧形密，不避險絕。外拓與內擫並用，變化微妙。筆力險峻，中截雄強，每到枯處，中間有一道墨痕。似熟反生，清勁絕塵，不以飄逸連綿取勝，反造生硬古拙之趣，超凡脫俗，耐人尋味。

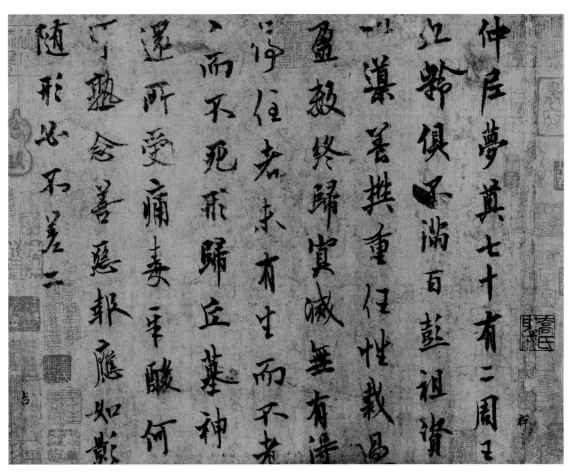

圖10-37

38 虞世南《孔子廟堂碑》（圖10-38）

唐武德九年（626年）始，貞觀間建成。虞世南撰並書。楷書二十五行，行六十四字。僅存唐拓孤本傳世，日本三井氏聽冰閣藏。用筆圓暢，意疏字緩，筆力豐沛，似有金玉之氣。溫雅中含逸氣，平淡中見精神，蕭散利落，骨力內藏。氣秀色潤，風神凝遠，寬綽疏朗，意和筆暢，負陰抱陽，得陰柔之氣，志氣平和，風規自遠。

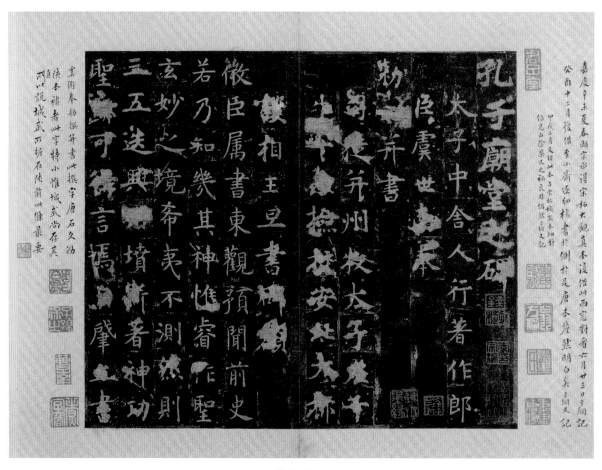

圖10-38

39 虞世南《汝南公主墓誌銘》（圖 10-39）

貞觀十年（636 年）十月，傳虞世南「奉敕撰書」，故無署名。行書十八行，共二百二十字。
26.3 x 39.5 厘米。上海博物館藏。因是稿書，十分隨意，欹正相生，縱橫、粗細、大小等隨勢而
變，恣肆瀟灑，風流跌宕，神出鬼沒，變化多端。外拓法、捺法和戈勾等，將虞世南特徵表現得淋
漓盡致，剛健中含飄逸之趣，流美中得筋骨之強。

圖 10-39

40 褚遂良《孟法師碑》（圖 10-40）

貞觀十六年（642 年）刻。由岑文本撰文，褚遂良書丹。原碑早佚，僅存宋拓孤本傳世，原為李宗瀚藏，為「臨川四寶」之一。現歸三井氏聽冰閣。集陳、隋及歐、虞之大成。溫婉嫻雅，平和豐潤，寬舒安詳，如得道之士，談笑間，自有一種超塵拔俗之姿。書勢存分隸之遺韻，平和中似有翩躚之勢，方圓出入，美不勝收，點畫縱橫，妙得自然。

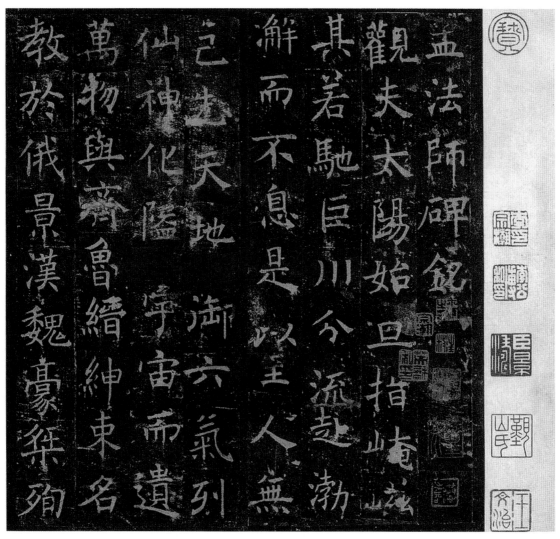

圖 10-40

41 褚遂良《雁塔聖教序》（圖 10-41）

唐永徽四年（653 年）刻。原石兩塊《聖教序》和《聖教記》，前者唐太宗御撰；後者高宗為太子時所撰，均由褚遂良書丹。分別鑲嵌於西安慈恩寺大雁塔南牆左右。行法入楷，清勁峻拔，清遠蕭散，疏瘦勁煉，毫芒轉折，曲盡其妙，如春蠶吐絲，文章俱在，縱橫牽制，八面生勢，點畫之間，寬綽雅逸，朗潔清麗，如琴韻妙響於空林，賞心悅目。

圖 10-41

42〔傳〕褚遂良《大字陰符經》（圖10-42）

楷書墨跡紙本，款題「起居郎臣遂良奉敕書」，實偽託，疑唐經生所書，為楷書之傑構。用筆輕重節奏之變化極為強烈，或輕如遊絲，宛如長空流星；或重如山安，意如雲奔泉湧，直起直落，沉着痛快。運筆如奏刀剔骨，遊刃有餘，波瀾起伏，映帶左右，神采飛動，氣韻生動，因勢生勢，因勢立形，俯仰之間，窮變化之能事。

圖10-42

43 ［傳］褚遂良《倪寬贊》（圖 10-43）

墨跡紙本，楷書五十行，行七字，末行三字，款題「臣褚遂良書」，實偽託。全文三百四十五字，刮去五字，避宋諱。書風介於歐、褚之間，又別開生面。筆勢往來，極注重筆墨效果，在唐楷中絕無僅有，似潤還澀，似澀還潤，似倪雲林墨法，至柔至剛，令人歎服。內密外疏，隸韻猶存，飄逸之姿，見於筆下。粗細相協，大小出於自然，章法清雅，氣韻相續。

圖 10-43

44 陸柬之《文賦》（圖 10-44）

陸柬之（生卒年不詳），虞世南之甥。墨跡本，無款，傳陸柬之書。行書一百四十四行，共
一千六百六十八字。趙孟頫對此評價極高，認為不在初唐四家之下。用筆精美，一絲不苟，謹慎含
蓄，充實圓潤，筋骨內藏，不激不勵，有晉人遺韻。以此入晉，開方便之門。平穩綽約，雖為行
書，實為楷法，時又加雜草書，此乃小王法。比之晉人，少空靈飄逸之氣。

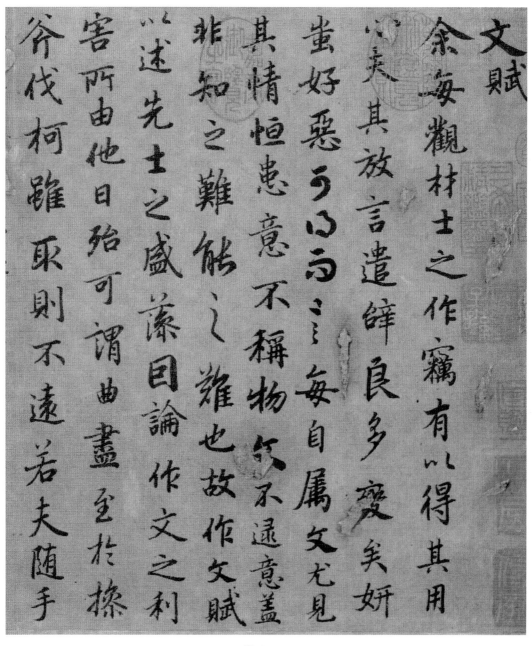

圖 10-44

45 歐陽通《道因法師碑》（圖10-45）

歐陽詢四子。唐龍朔三年（663年）立。李儼撰，歐陽通書丹。以筆力勁險而為世所重。以側取勢，鋒芒畢露，挑剔峻拔，戈戟森森。行筆猛、收筆重，尤其主橫，起筆尖翹，收筆或重按或用批法，遂為挑剔名家，雖有太露少儒雅之病，然筆力可觀。豎撇固守上豎下撇，筆勢開展，氣度雄強，折用內擫，稜角兀突，時有出度之弊。

圖10-45

46 王思謙《妙法蓮華經卷》（圖 10-46）

唐高宗咸亨三年（672 年）虞世南之子虞昶監寫，王思謙書，唐玄奘四大弟子詳閱。墨跡紙本，
325 x 26.2 厘米，敦煌縣博物館藏。王思謙當為弘文館之經生。此卷承前期之質樸，又融虞、褚
圓融遒勁之風，外柔內剛，舒展飄逸，細筋入骨，豐潤穩健，力取橫勢，飄然欲飛，為唐經卷之上
品，對研究唐人寫經及小楷，有重要價值。

圖 10-46

47 孫過庭《書譜》（圖 10-47）

草書紙本墨跡，892.24 x 27.2 厘米，作於唐垂拱三年（687 年）。在唐學羲之者，無人能出其右，文章又為書學不朽之經典。全卷一氣呵成，前段嚴謹，一絲不苟；中段奔放，節奏明快，提如拔釘，按如擊鼓；末端打破了行列分布，因紙摺痕，出現獨特「散筆」之跡象。時散時聚，時起彼伏，潤燥之間，妙響發於毫端，輕重強弱，合情調於紙上。

圖 10-47

48 薛稷《信行禪師碑》（圖10-48）

唐神龍二年（706年）立，李貞撰，薛稷書。原石久佚，僅存何紹基舊藏剪裱孤本，現為日本大谷
大學藏。有「買褚得薛，不失其節」之稱。瘦硬剛健，抱筋露骨，開柳體和瘦金體之先河。用筆使
轉與褚字為一脈，行筆波瀾起伏，意如藤絲，曲折中有一股韌勁在，即便細如毫髮，無單薄之感。
結體趨於內疏外密，暗藏雄強之氣，開魯公之先河。

圖10-48

49 李邕《麓山寺碑》（圖10-49）

又稱《嶽麓寺碑》，唐開元十八年（730年）立，為李邕書中最為雄強者。書風似王獻之，然筆力
勝之。凌空取勢，甚有魄力，無意於方圓之變而骨力自藏其中，橫毫深入，筆力雄強，輕重緩急得
當，如壯士擊鼓，鏗然有聲。欹側取勢，險峭蒼健，如對五嶽，或左低右高，或右低左高，或緊
收一側，或峻拔一角，似斜反正，每個字均有一股張力。

圖10-49

50 ﹝傳﹞張旭《古詩四首》（圖 10–50）

草書墨跡本，無款，傳張旭書。狂草中最為烜赫者。痛快沉着，節奏明快，姿態豪逸，氣生萬象，
所謂「孤蓬自振」；使轉放逸，或向心或離心，如急流奔騰，衝擊迴盪，充滿積極向上、不可抑制
的浪漫主義之氣，所謂「驚沙坐飛」；相互避就，正側相生，或大或小，或放或收，違而不犯，和
而不同，妙手鼓吹，節節中音，所謂「擔夫爭道」。

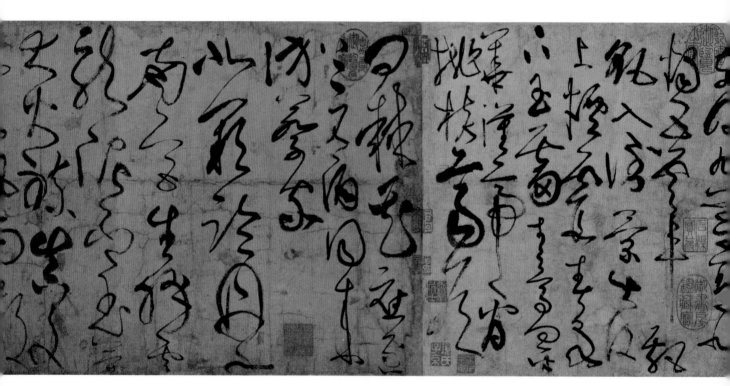

圖 10–50

51 顏真卿《麻姑山仙壇記》（圖 10-51）

大曆六年（771 年）立，顏真卿撰並書。原刻於木上，明毀於火。為顏書中最為古拙者，名聲也大。在審美上，一反「二王」以來妍媚之風，以拙為美，從拙中展示剛正不阿、磊落坦蕩之境。用筆以中鋒為主，橫平豎直，筆勢穩健，筆飽墨潤，所謂堆墨成書。融入篆隸筆意，內疏外密，寬綽圓潤，雄渾超舉，筆力驚人，自然天成，氣息高古。

圖 10-51

52 顏真卿《勤禮碑》（圖10-52）

顏真卿撰並書，唐大曆十四年（779年）立。原石在陝西西安，宋代石佚，1922年出土，現存西安碑林。因石久埋土中，宛如新刻，神采奕奕。仔細觀賞，似有一種翰墨氣息。提按頓挫，磊落分明，蒼勁遒麗，向背並用，峻如山嶽，利如劍戟。宏博深厚，氣象正大，內疏外密，大氣磅礡。橫毫深入，提如拔釘，拙中見巧，納古法於新意之中。

圖10-52

53 顏真卿《祭姪文稿》（圖 10-53）

書於唐肅宗乾元元年（758 年）。墨跡紙本。被譽為「天下行書第二」，與《祭伯父文稿》、《爭座位帖》合稱「顏三稿」。提筆書稿，悲憤激越，無意工拙，任情恣性。看似信手拈來，盡合法度，融草篆於一爐，盡楷法之精微。頹筆健行，飛白滿紙，大起大落，縱橫開闔，頓挫鬱勃，墨悲筆憤，宛如一曲氣勢恢宏悲歌，動心駭目，驚歎不已。

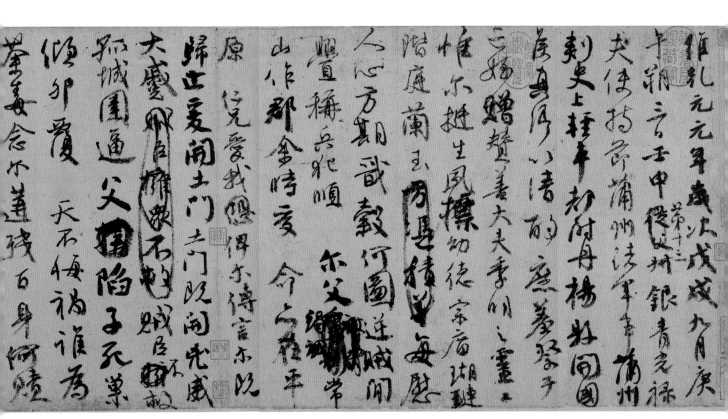

圖 10-53

54 李陽冰《三墳記》（圖10-54）

李陽冰（約720—780年），字少溫，趙郡（河北趙縣）人，為李白族叔，少二旬。李白死後，為其編輯詩文集並作序。唐大曆二年（767年）刻，李季卿撰，李陽冰書。原石久佚，宋時重刻。篆書二十四行，行五十字，現存西安碑林。妙在中鋒，應規入矩，逆起順行，骨力內藏，隨勢圓轉而下，暗藏波瀾，意如屋漏痕，上下飛動，人稱「玉箸篆」。

圖10-54

55 懷素《自敍帖》（圖 10-55）

書於唐大曆十二年（777 年），時懷素四十一歲，為其狂草最烜赫名篇。懷素與張旭齊名，世稱「張肥素瘦」。內容自述學書之經歷，全用筆尖書成，不枯不潤，意如鋼絲索結，得瘦緊之神韻。點畫狼藉，會情性之妙，使轉飛動，得折釵股之筋。姿態顛逸，氣盛神足，迴旋進退，莫不中規，窮變化於毫端，會情采於紙上，自醉自狂，情不自勝。

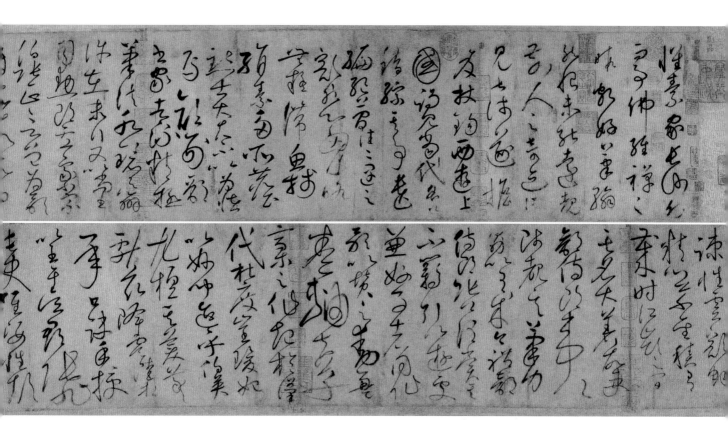

圖 10-55

56 懷素《小草千字文》（圖10-56）

《小草千字文》，又稱《千金草》，絹本墨跡，草書八十四行，落款「貞元十五年六月十七日於零陵，書時六十有三」，為懷素晚年得意之筆。手腕因中風已不靈活，故盡力靠臂肘之力運筆，加上年高心平，淡然塵世，直起直落，精練雅適，圓熟內含，不再有顛逸之筆。古樸淡雅，蒼勁靜穆，線條凝練，結構簡潔，虛靈高古，反樸歸真，為小草之絕致。

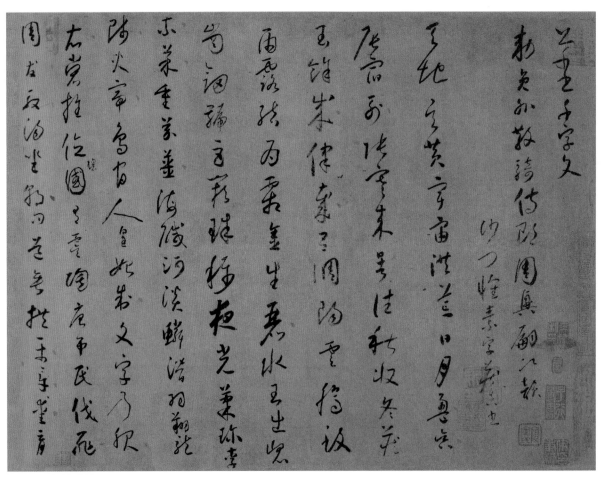

圖 10-56

57 柳公權《神策軍碑》（圖 10-57）

唐會昌三年（843 年）立，原石久佚，僅賈似道舊藏上半冊傳世，北京圖書館藏。柳公權力糾時弊，變肥俗為瘦硬，獨創一格，與顏真卿齊名，世稱「柳骨顏筋」。柳書特點，一是骨力，二是結構精微，然過於模式化。用筆如斬釘截鐵，引筋入骨，鋒芒內藏，剛方凌厲。行筆勁挺如弦，轉折分明，挺拔遒勁，風骨凜然，氣格剛雅，骨力之勝，世所罕見。

圖 10-57

58 杜牧《張好好詩並序》（圖10-58）

杜牧（803—852年），字牧之，唐代傑出詩人。此跡書於大和八年（834年），墨跡紙本，北京故宮博物院藏。一段悽楚愛情故事所留下的墨跡淚痕，董其昌以為「甚得六朝人風韻」。書風與唐明皇《鶺鴒頌》、林藻《深慰帖》甚有相通處，用筆厚重，提按分明，節奏明快，如歌如舞，氣格雄健，俊朗飄逸，縱橫使轉，出自天成。

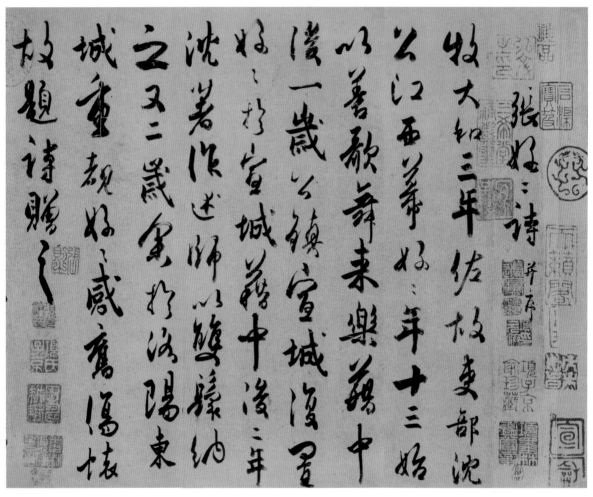

圖10-58

59 高閑《千字文殘卷》（圖10-59）

高閑（生卒年不詳），湖州開元寺僧人，善草書。唐宣宗時（847—859年）召對揮毫，賜紫袍，加大德號，頗為榮耀。韓愈作《送高閑上人序》贈之。僅存殘卷傳世，上海博物館藏。提按頓挫頗為雄強，點畫縱橫，墨法由濃至枯，氣勢磅礴，雖有張旭遺風，但境界相去甚遠。筆力雄健，氣勢豪邁，中截豐沛，縱橫激越，開祝允明之先河。

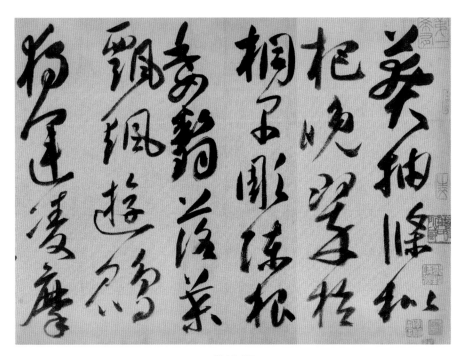

圖10-59

60 楊凝式《韭花帖》（圖 10-60）

墨跡紙本，行楷七行，六十三字。其章法格局，源於李邕晚年《盧正道碑》，字距相隔半字以上，疏淡簡遠，格高氣清。用筆精勁含蓄，無一筆狂逸之氣，斂毫入紙，沉勁入骨，逆勢頓挫，流美而靜。平正中寓險絕之勢，疏放中得矯健之筆，搖曳生姿，自然綽約，古茂遒麗，蕭散有致，上承二王，下開北宋，並對明董其昌產生直接影響。

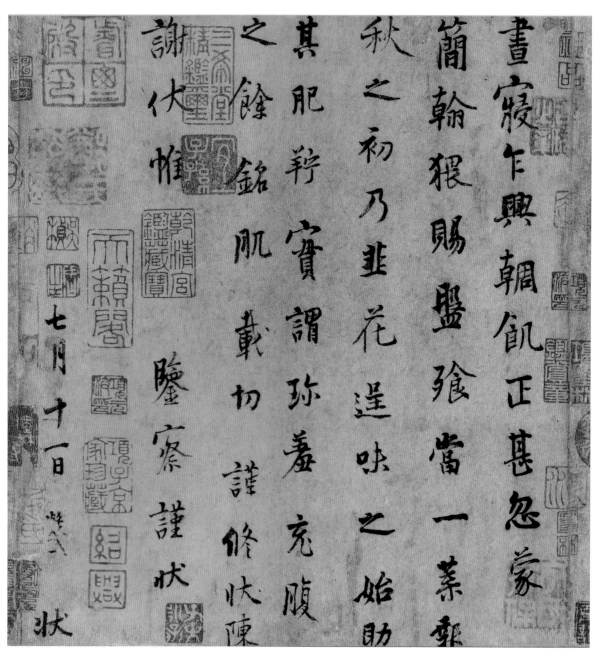

圖 10-60

61 楊凝式《盧鴻草堂十志圖跋》（圖10-61）

紙本墨跡，行書八行，計七十七字。與《韭花帖》截然不同，此跡近顏，凌空而下，直起直落，猶似槌落鼓響，鏗然有聲。無所謂藏露，鋒芒自隱，所謂削繁為簡，與顏體用筆原理一致。圓潤渾厚，不露圭角，意如祥雲舒捲，徘徊出於自然。大疏大密，豪氣瀰於筆端，行間茂密，字內舒展，避就黏合，無行無列。用墨滋潤，似有煙雲之氣。

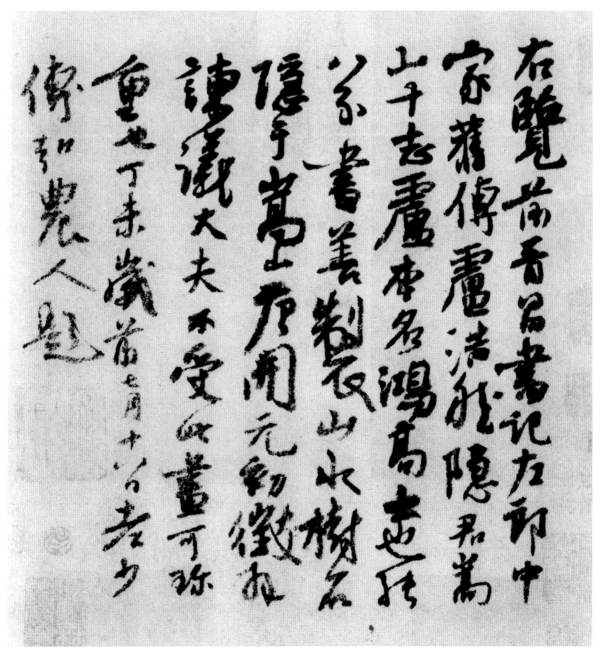

圖10-61

62 李建中《同年帖》（圖10-62）

李建中（945—1013年），北宋初著名書法家。行書墨跡，信札，33 x 51 厘米。觀其用筆，凌空鼓動，橫毫中截，一拓直下，筆力充沛，得古質敦厚之氣。直提直按，力藏畫心，兩邊枯毛，畫心墨聚，有顏、楊遺法。縱逸橫斂，風骨峻整，氣足力遒，得歐之神。枯澀濃淡，雅靜厚重，氣脈流暢，筆勢圓融，從容不迫，悠然自得，神采發於筆端。

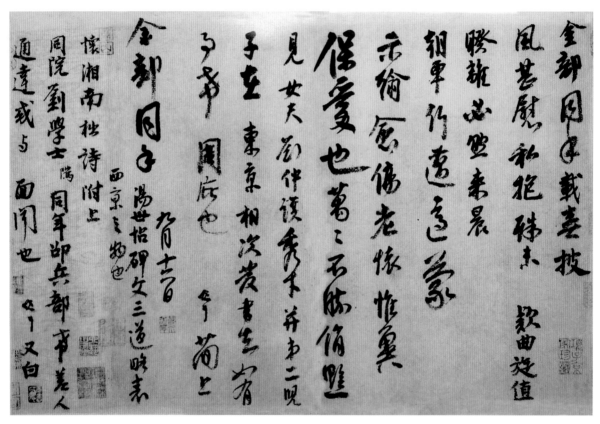

圖10-62

63 蔡襄《離都帖》（圖 10-63）

《離都帖》，又名《杜君帖》，墨跡紙本，台北故宮博物院藏。宋至和三年（1056 年）蔡襄南歸，出守福州，長子蔡匀突然亡故，悲喜交加中，遂成此札。返鄉登仕，乃榮幸之事；中年喪子，卻是悲哀心痛。平靜中含惆悵，悲涼中含空寂。通篇氣韻貫通，一氣呵成，筆墨溫良敦厚，簡約平淡，足見蔡襄沖和淡泊之秉性。

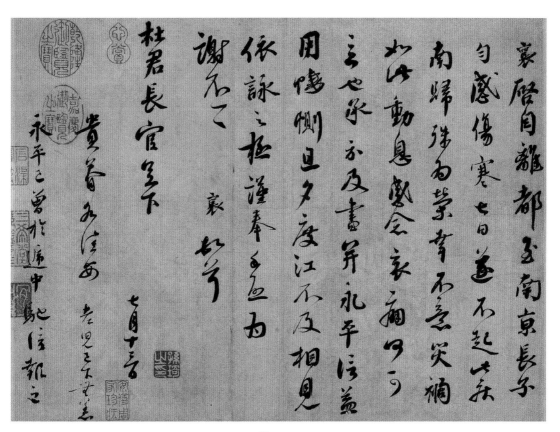

圖 10-63

64 蘇軾《黃州寒食詩帖》（圖10-64）

作於宋元豐五年（1082年），被譽為「天下行書第三」。雄強豪逸，筆勢奔流，體寬意博，翰墨淋漓，天趣盎然，氣韻生動，為東坡書中最為敦厚奇逸者，米所稱「畫字」特點，表現得淋漓盡致。行筆如逆水行舟，最後以逆反順，得勢而收。故到收筆處，或如春蠶吐絲，意蘊俱全；或直提而起，鋒藏畫心，收筆處有一小黑點，此乃精能所致。

65 蘇軾《前赤壁賦》（圖10-65）

作於宋元豐六年（1083年），書文雙絕之傑作，帖末有「欽之愛我，必深藏之不出也」，為其得意之筆。因其「每波畫盡處每每有聚墨痕，如黍米珠」，被譽為「坡公之《蘭亭序》」。坡公善用副毫，故豐厚樸茂，《寒食》為其絕致。此卷全用楷法正鋒，用筆飽滿凝重，不作欹側之勢，婉逸含蓄，如綿裹鐵，外柔內剛，氣度雍容，味純調和，渾然天成。

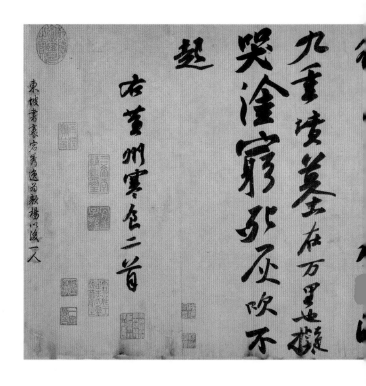

自我来黃州已過三寒
食年年欲惜春春去不
容惜今年又苦雨兩月秋
蕭瑟臥聞海棠花泥
汙燕支雪闇中偷負
去夜半真有力何殊病少
年病起須已白

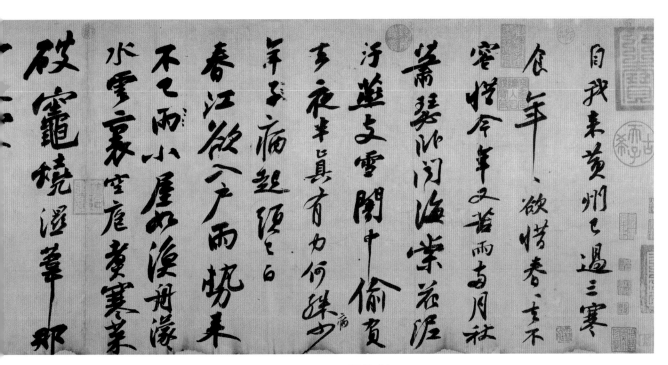

圖 10-64

試歌窈窕之章

舉酒屬客

少焉月出於東山之上徘徊
於斗牛之間白露橫江水
光接天縱一葦之所如凌
萬頃之茫然浩浩乎如馮虛
御風而不知其所止飄飄乎
如遺世獨立羽化而登僊
於是飲酒樂甚扣舷而
歌之歌曰桂棹兮蘭槳
擊空明兮泝流光渺渺兮予懷
望美人兮天一方

圖 10-65

66 黃庭堅《題蘇軾寒食詩帖跋》（圖10-66）

作於宋元符三年（1100年），用意精深，與《寒食詩帖》融為一體，堪稱雙璧。行筆如波瀾翻動，猶似寫意勾線，筆勢往來，意如蛇行，縱橫牽制，又似太極，將「描字」意趣發揮到絕致。寓豪逸於沉着，筆精意深，縱橫開合，疏密正斜之間，成竹在胸，點畫呼應，痛快沉着。在用墨上，惜墨如金，由潤至枯，微妙多變，顯現出三維空間的暗示性。

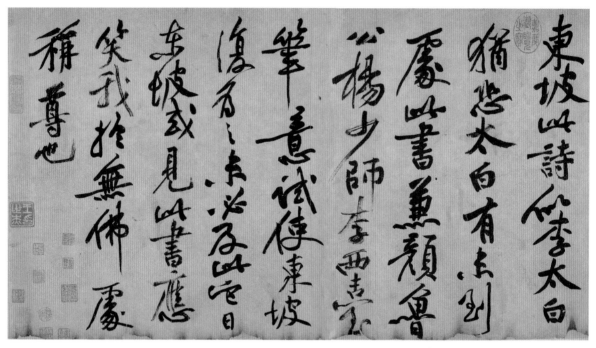

圖10-66

67 黃庭堅《王長者墓誌銘稿》（圖 10-67）

行楷稿書，32.2 x 488 厘米，日本東京國立博物館藏。為其中年所書。清羅天池跋云：「此書王長者、史詩老兩墓誌稿，字小於錢，力大如虎。精凝深遠，純以神行，直與顏平原《祭叔姪》、《論坐》各草炳耀日星。」與蘇軾小行書神理相合，舒展飄逸，筆畫渾厚遒勁，行筆如波瀾推進，筆墨精微，內涵韌勁，骨力洞達，此乃其獨到處。

圖 10-67

68 黃庭堅《李太白憶舊遊詩捲》
（圖10-68）

草書，紙本。37 x 392.5厘米，日本京都藤井齋成會有鄰館藏，為其傳世草書最傑出者。看似極為放逸，然節奏如風捲垂柳，將豪放與法度、動與靜、放與收、剛與柔在平和中正氣質中予以展開，舒展自如，形奇骨清，變化出奇，韻味十足，將豪放氣格融入儒雅之本性。首次採用淡墨，以墨包水方式，開現代墨法之先河。

69 米芾《蜀素帖》（圖10-69）

書於四川絹素上，世稱《蜀素帖》。錄其自詠詩，又稱《擬古詩帖》，時米芾三十八歲，為早年之傑作。台北故宮博物院藏。用筆極為用心，甚至有點「尖刻」，筆墨出入，一絲不苟，行筆重按，筆力蒼勁，所謂「刷字」。體勢搖曳，似斜反正，牽絲映帶，如春蠶吐絲，文章具在。墨彩精微，出神入化，清健端莊，沉着痛快。後篇筆力稍遜。

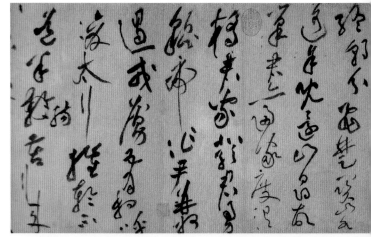

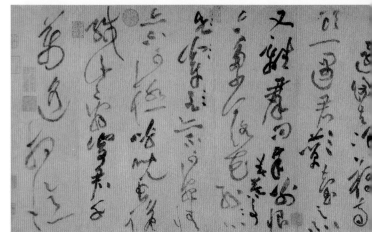

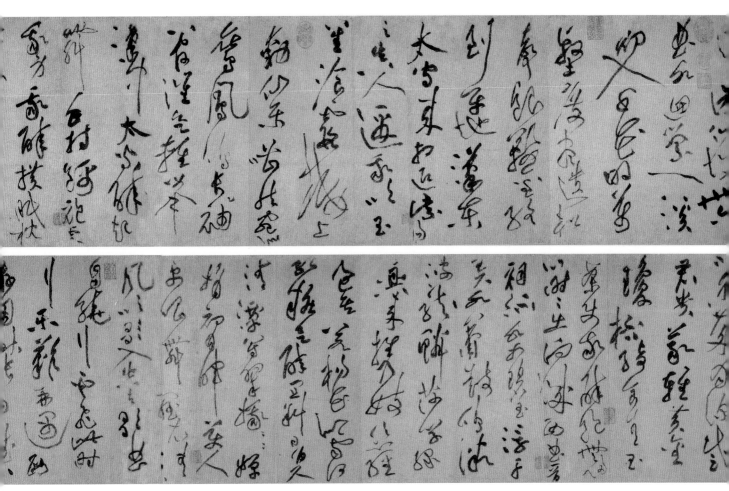

圖 10-68

荇垂虹秋色滿東南
魚霜破柑好作新詩絶羞
斷雲一片洞庭帆玉破鑑
一語隨沿塗　吳江垂虹亭作
將上雲瀾報汕憶五語
厭尾居以竹兩附口相
居形蛇種、是靈物相得
記誅種、是靈物相得
龜鶴年壽壽羽介所
歲寒
青松本無華安浮保
吐予發鶴疑縮頭還
自立舒光射丸之相見
蒔葯靈錦殷不羞不
連上松端秋花起鋒烟
屈盤種、出枝葉、寧
青柎勁挺姿委雪耻
擬古

圖 10-69

70 米芾《大行皇太后挽詞》（圖 10–70）

為米芾傳世唯一小楷真跡。紙本，縱 30.2 厘米，橫 22.3 厘米，北京故宮博物院藏。時米芾五十一歲，為其鼎盛時期。如此小楷，在史上實不多見，用筆體勢，深受褚遂良影響。懸腕而書，點畫圓潤，行法楷書，靈動飄逸，豐潤綽約，柔而尤勁，勢全姿逸，變化天成，筆精墨妙，搖曳生姿，神采飛動，意氣靈和，此後無人能出其右者。

圖 10–70

71 米芾《虹縣詩卷》（圖 10-71）

墨跡紙本，日本東京國立博物館藏，為米芾傳世行書中最為傑出者。書自作詩七絕、七律各一首，
最能體現其「刷字」之特徵。沉着痛快，無絲毫猶豫之痕跡，大起大落，縱橫跌宕，細中見筋，粗
不肥俗，意韻生動，強弱變化極為鮮明，可謂天馬行空，浩氣沖宇。尤其是前篇，將筆墨之韻發揮
到了絕致，天真爛漫，神采飛揚，氣韻生動。

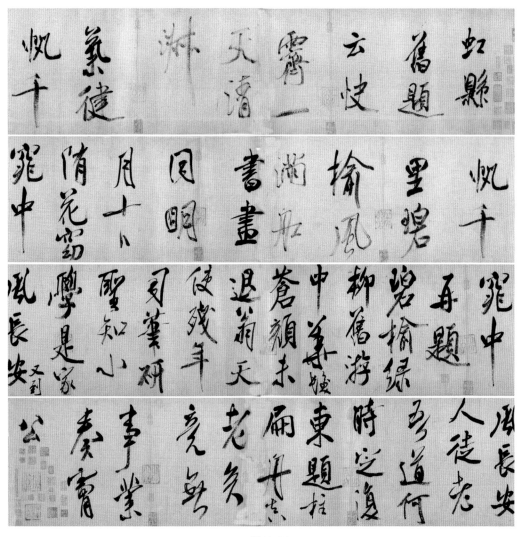

圖 10-71

72 薛紹彭《大年帖》（圖10-72）

宋神宗時人，生卒不詳，字道祖，號翠微居士，與米芾齊名，世稱「米薛」。墨跡紙本，行草，台北故宮博物院藏。此乃薛書中最為著名，與宋三家不同，薛以「二王」為主，尤其是獻之，行草相間，圓潤雅逸，平和清麗，無俗塵之習，在宋能直逼晉室者，薛堪稱第一人。惜有晉人之姿，卻無晉人之氣格，成就不如宋三家。

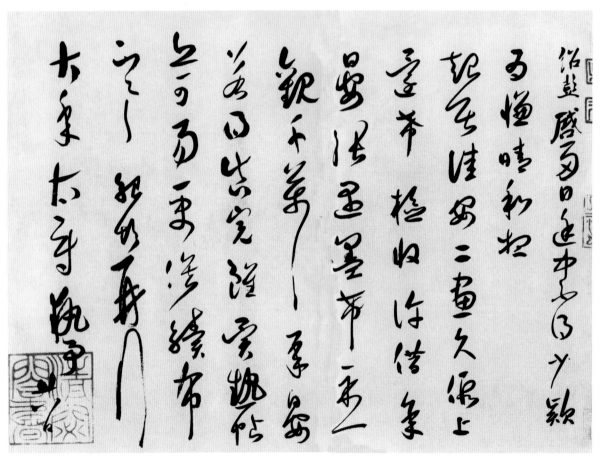

圖10-72

73 趙佶《瘦金書千字文》（圖 10-73）

宋徽宗趙佶（1082—1135 年），既是皇帝，又是傑出的書畫家。作此卷時二十三歲，可見其藝術之天才。瘦金體可謂書史上最為獨特的楷書之一，源於唐薛稷、薛曜書。整篇全用鋒尖，細筋入骨，如蘭草臨風，搖曳中似有清香益遠，尤似引弦張弓，弦響箭發，其勁也強。中宮緊收，主筆外發。然過於模式化，此乃弊端。

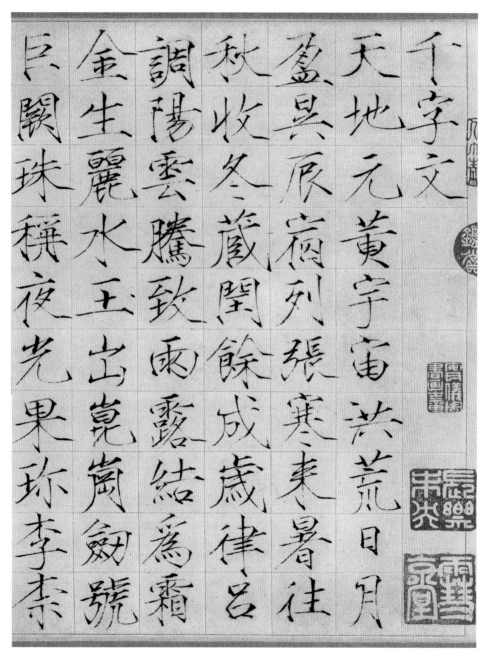

圖 10-73

74《陸游自書詩卷》（圖10-74）

陸游（1125—1210年），南宋著名愛國詩人，與范成大、朱熹、張即之合稱「南宋四家」。此卷為其傳世最著名巨跡，紙本，31 x 701厘米，遼寧省博物館藏。用高麗猩猩毛筆，行草自作詩八首，書於嘉泰四年（1204年），時已八十高齡。用筆極為圓暢厚重，點畫遒勁，筆勢矯健，瀟灑跌宕，氣勢磅礴，老辣天真，變化自然，乾淨利落，為其得意之筆。

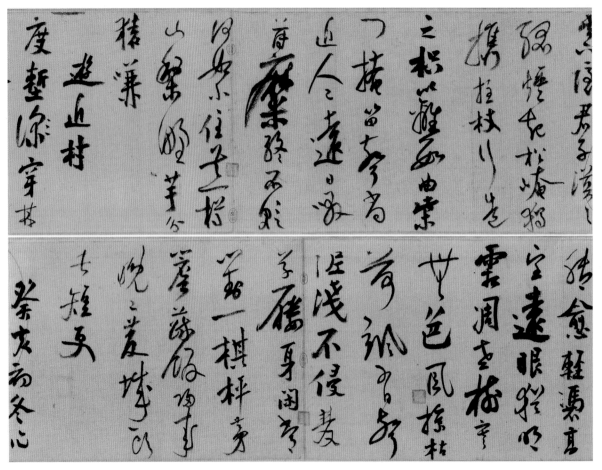

圖10-74

75 范成大《西塞漁社圖卷跋》（圖10-75）

范成大（1126—1193年），晚號石湖居士，南宋名臣、文學家、詩人。作於淳熙十二年（1185年），絹本，40.7 x 135.5 厘米，美國紐約大都會博物館藏。用筆使轉極為嚴謹，輕重緩急，毫髮分明，橫平豎直，不作欹側之勢。從筆意上看，除了受北宋書家影響之外，得顏真卿早年書韻，力取橫勢，捺法舒逸，雖不如北宋三家，然亦有其自家風采。

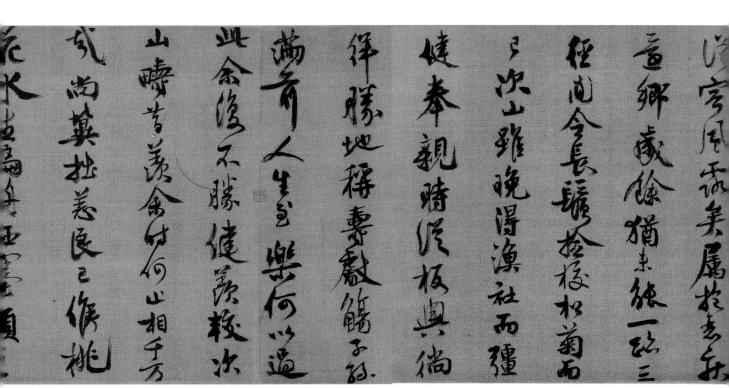

圖 10-75

76 張即之《楷書李衍墓誌銘》（圖 10-76）

張即之（1186—1263 年），南宋楷書名家，喜作擘窠大書。此卷楷書一百五十八行，行八字，28×602 厘米，書於淳佑五年（1245 年）。東京財團法人藤井齊成會友鄰館藏。張氏楷書極有特色，筆力強勁，鋒芒畢露，強弱分明，斬釘截鐵，橫細直粗，體勢橫逸，外緊內鬆，法度森嚴，筆勁勢強，劍拔弩張。然模式化太重，少儒雅之趣。

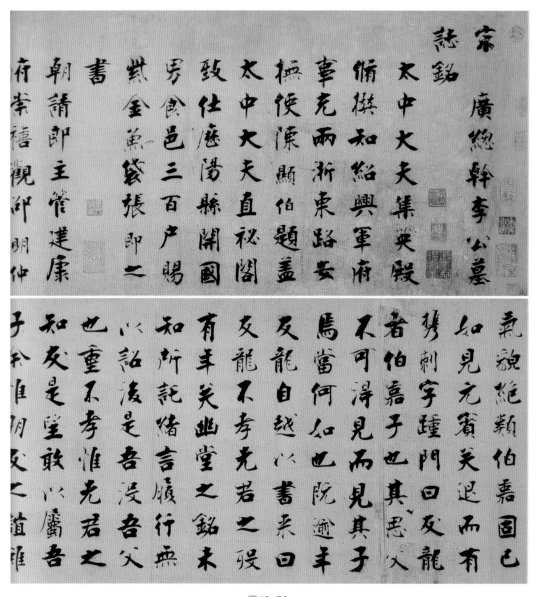

圖 10-76

77 趙孟頫《蘭亭十三跋》（圖10-77）

紙本真跡，書於元至大三年（1310年）。時得宋拓《定武蘭亭序》（孤獨僧本），途中先後寫了十三跋。後毀於火，殘紙裝裱成冊。東京國立博物館藏，為其傳世行書中最為精彩者。用筆精微綽約，無一信筆，以《蘭亭序》法為基調，兼有「小王」筆意，端莊清雅，妍麗圓潤，志氣平和，格高氣清，後有《蘭亭序》臨本，得羲之三昧。

圖 10-77

78 趙孟頫《小楷漢汲黯傳》（圖10-78）

紙本墨跡，作於元延祐七年（1320年），為趙孟頫得意之筆，日本東京永青文庫藏。自「反不重耶」後缺一百九十七字，為文徵明補。鮮于樞以為「子昂五體皆善，小楷為諸書第一」。此小楷基本取法「二王」，對《玉版十三行》用功更微，法度嚴謹，筆墨出入處，清晰可見。體格清雅，點畫朗潔，筆勢峻拔，細筋入骨，如此小楷，後實無人能出其右者。

79 趙孟頫《仇鍔墓誌》（圖10-79）

書於元延祐六年（1319年），時六十五歲，為其晚年得意之筆。紙本墨跡，日本京者陽明文庫藏。趙孟頫一生書碑誌均用行楷，效法李邕，去其欹側，復歸平正，此乃性格所致。此誌在同類書體中，寫得最為豐潤圓暢，雅靜柔和。體勢溫柔敦厚，簡潔平和，風韻雅逸，遒麗老健，骨氣深穩，疏朗俊秀，飄逸灑脱，得中和之美，為其行楷所罕見。

漢汲黯傳

汲黯字長孺濮陽人也其先有寵於古之
衞君至黯七世二為卿大夫黯以父任孝景時
為太子洗馬以莊見憚孝景帝崩太子即
位黯為謁者東越相攻上使黯往視之不至
吳而還報曰越人相攻固其俗然不足以辱天子
之使河內失火延燒千餘家上使黯往視之還
報曰家人失火屋比延燒不足憂也臣過河南
河南貧人傷水旱萬餘家或父子相食臣
謹以便宜持節發河南倉粟以振貧民臣請
歸節伏矯制之罪上賢而釋之遷為滎陽
令黯恥為令病歸田里上費乃召拜為中大
夫以數切諫不得久留內遷為東海太守黯
學黃老之言治官理民好清靜擇丞史而
任之其治責大指而已不苛小黯多病臥閨閤
內不出歲餘東海大治稱之上聞召以為主爵

圖 10-78

仇公墓碑銘 有序

翰林學士承
旨榮祿大夫
知制誥兼
脩國史趙

孟頫為文并
自書丹篆額
仇氏望陳留譜
云宋大夫收之
世入金有更朝
者諱輔即家臨
平臨潢二縣令
武備寺壽武庫
使十五年遂出
知威州廿年稍

圖 10-79

80 鮮于樞《行草詩贊卷》（圖10-80）

紙本墨跡，上海博物館藏。卷末有「乘興書此，不可示他人也」，為其得意之作，也是傳世作品中筆力最為雄強者。氣勢宏偉，筆勢飛動。章法疏密有致，出於天然。強弱分明，點畫朗潔，筆勁墨飛，痛快淋漓。尤其散筆處，異常精彩，鋒正力強，毫髮分明，絲絲如竹裂之紋，層次豐富，如此行書手卷，為元行草中罕見。

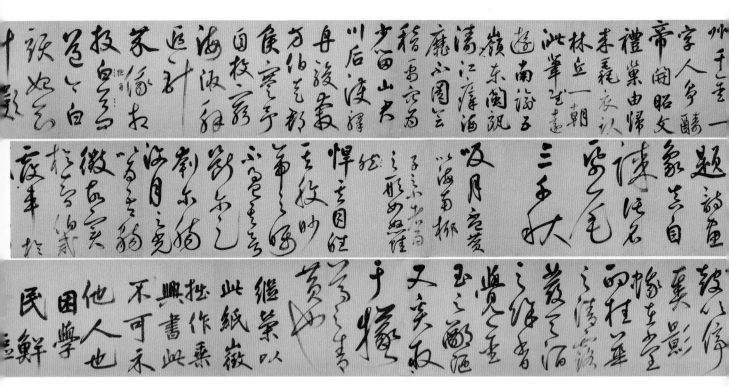

圖 10-80

81 康里巎巎《草書詩卷》（圖 10-81）

康里巎巎（1295—1345 年），字子山，號正齋、恕叟，皇族後裔。紙本墨跡，25.4 x 63.8 厘米，由李白古詩、自作古詩和唐人絕句三件合成一卷。自作詩後落款至正四年（1344 年），為其去世前一年，日本東京國立博物館藏。元自趙孟頫之後，復興章草，然子山為獨特，以今草法作章草，用筆強勁老辣，筆勢飛動，不入《急就章》之俗套。

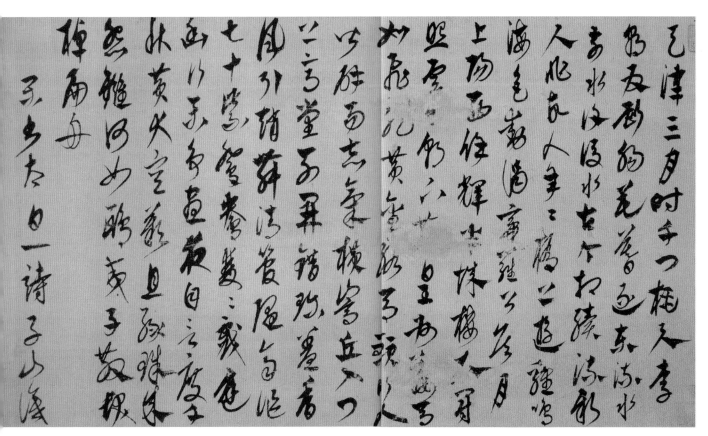

圖 10-81

82 楊維楨《遊仙唱和詩冊》（圖10-82）

楊維楨（1296—1370年），字廉夫，號東維、鐵崖、鐵笛道人。紙本墨跡，15.3 x 28.8 厘米，上海博物館藏。元至正二十三年（1363年）書，為其晚年傑構。字如其號，恣意奇絕，屈鐵盤鋼，矯捷縱橫。以章草為韻，行楷為質，會古融今，傲然獨步，如此書風，可謂獨一無二。此冊寫就，學生見之，驚歎狂呼，可見其感人之處，亦可看成對趙字的反動。

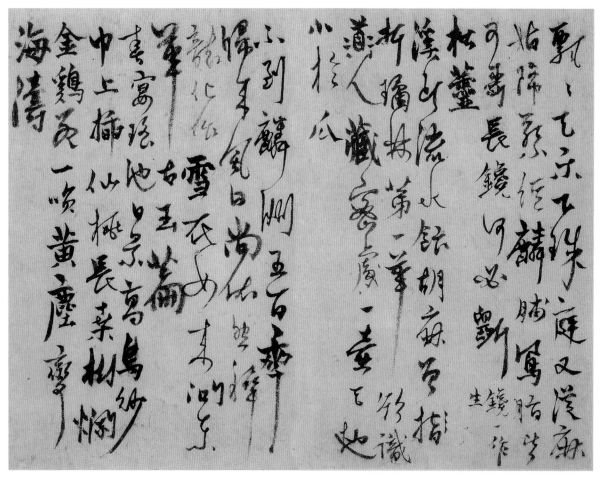

圖10-82

83 鄧文原《倪寬贊跋》（圖 10-83）

鄧文原（1258—1328 年），字善之，一字匪石，人稱素履先生。綿州（今四川綿陽）人，官至集賢直學士，兼國子祭酒。善正、行、章草，與趙孟頫、鮮于樞齊名。有《急就章》等傳世。此跋寫於元泰定四年（1327 年），為其暮年老筆，有李邕、顏真卿、李建中等筆意。筆勢飛動，骨力蒼雄，厚重古拙，筆簡意豐，乾淨利落，翰逸神飛，為跋書中精品。

圖 10-83

84 宋克《孫過庭書譜冊》（圖10-84）

紙本墨跡，前一、二頁破損，中間少第四、五頁，凡一百零四行，美國普林斯頓大學附屬美術館藏。與其《唐張懷瓘論用筆十法》相似，楷、行、章草相間，當為宋克首創。自子昂後，章草中興，又重小楷，以為不會作小楷者，不足稱書家。此件寫得十分精微協調，筆勢矯健，骨峻意暢，在當時實無人能出其右者，章草更是子昂所不及。

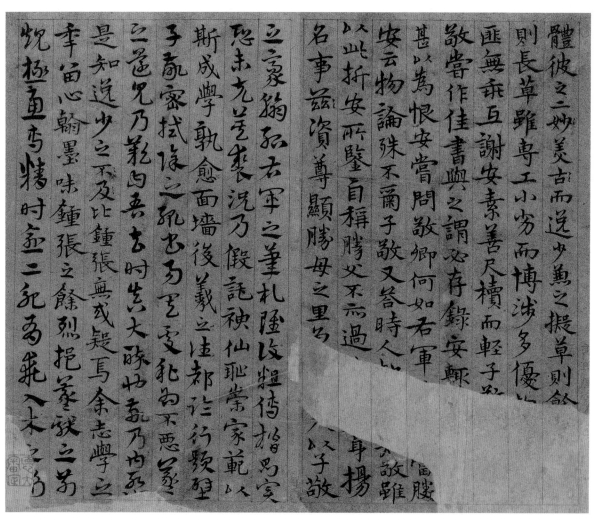

圖10-84

85 祝允明《草書前後赤壁賦》（圖10-85）

明弘治十五年（1502年），祝允明四十三歲，用金粟山藏經紙書蘇軾《前後赤壁賦》長卷，
31.3×1000.7厘米，為其書狂草代表作。上海博物館藏。筆勢顛逸，點畫狼藉，破行破列，星羅
棋布，以痛快豪逸之勢，易魯直緩逸之韻，運筆如椎落鼓響，鏘然有聲，勢如狂風急雨，縱情奔
放。然草法不夠嚴謹，用筆頗多率意，更少清雅之境。

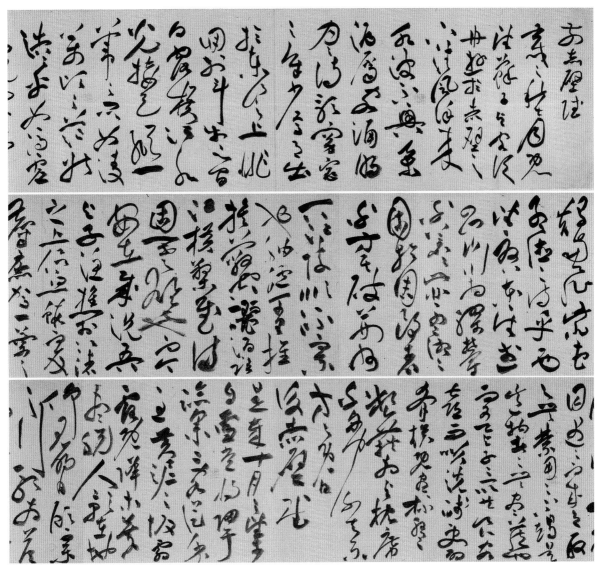

圖10-85

86 文徵明《行草赤壁賦》（圖10-86）

作於「嘉靖戊午冬十一月廿日」，時八十九歲，次年去世。與平時所見行草不同，用筆較為老辣，行筆豐厚，邊緣枯毛，超逸靈動，遒勁奔放，筆勢遒勁，酣暢淋漓，一洗以往單薄之病，筆意蒼勁，難以想像出自八十九歲老人之手。筆勢圓暢，人稱「瓜子臉」，簡約明淨，乾淨利落，為其上乘之作。

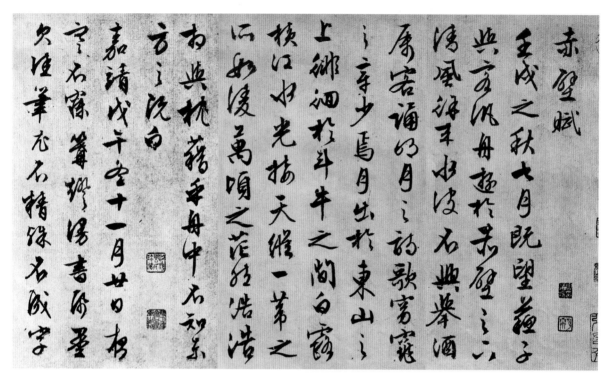

圖10-86

87 董其昌《試墨帖》（圖10-87）

明萬曆三十一年（1603年）書，時四十九歲。紙本，大草，31 x 479.5 厘米，凡三十六行，為其平生得意之作。日本東京國立博物館藏。源於懷素《自敘帖》，然觀其筆勢，頗不相類。董書全以才氣勝，大小疏密變化萬千，卻無狂放怒張之氣。輕靈處如吳帶當風，飄然欲仙；映帶處如輕煙漫卷，任意揮灑。天真爛漫，墨法煙雲，放逸淡簡，惜筆力欠佳。

圖 10-87

88 黃道周《曹遠思推府文治論》（圖10-88）

紙本，墨跡，豎25.2厘米。明崇禎十七年（1644年）書，作於明亡之年，時五十九歲。黃道周小楷最為著稱，此乃代表之作。取法鍾繇，寬綽含蓄，略帶偏側之勢。用筆厚重古拙，散隸得奇，疏朗雅健，不激不厲，寓秀麗於渾樸之中，人稱「謂意氣密麗，如飛鴻舞鶴，令人叫絕」，然上下貫穿之氣略弱。

89 張瑞圖《作小樓雙樹間詩軸》（圖10-89）

綾本，墨跡，行草，140.6 x 46.7厘米，日本京都博物館藏。此乃其典型書風，用筆特點是側勢折法，密列疏行，縱情而下，氣勢奪人，在明代書法中，獨樹一幟。然少妍潤溫雅、和暢綽約之氣。鋒芒畢露，習氣又重，故不耐看。然對日本現代書法影響甚大，因其書風顯著故也。

圖10-88

龍葵樹枝杪總為僑清陰筆不橫百尺
敢言陳偓名長床耶可坐中秋寄將老園空
多地攬耶南滇不吞流莫姓肖来告往僑
一寫玄都昂滄洲白毫菴珊瑚圖

圖 10-89

曹遠思推府文治論

崇德曹公為汀州司李政治漳郡
三年矣將奏最諸孝廉問治於予
侯晉水灌曰曹公之為政也崖保不行獄
無冤人如此可以為仁乎予曰仁人之難
也以子產之惠而夫子未之許也然則
世之政弊於崖保則已久矣崖者熱
也保者溺也熱迫而焦保浸而不可游

90 王鐸《草書贈張抱一詩卷》（圖 10-90）

綾本，墨跡，草書，七十五行，三百三十六字，26 x 496 厘米。明崇禎十五年書，時五十歲，為其作手卷鼎盛時期。日本東京國立博物館藏。歷代草書中，王鐸可謂魯直之後第一人。直起直落，以頓挫為體，使轉疏密，以氣為用，變化莫測，酣暢淋漓。正側大小，隨勢而變，波瀾之間，神融筆暢，精能之絕，獨步明清，被譽為日本現代書法之鼻祖。

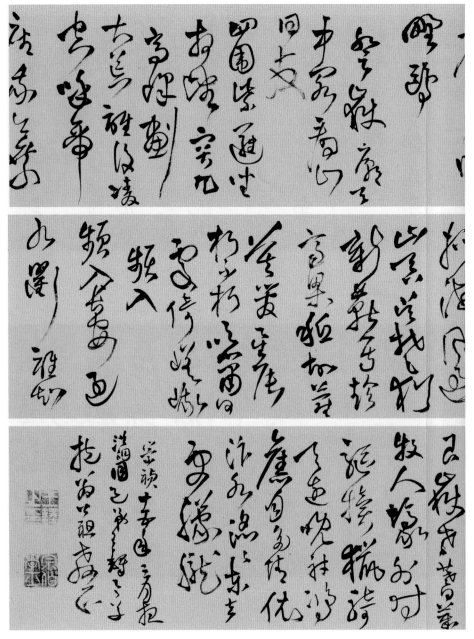

圖 10-90

91 王鐸《臨淳化閣帖後記》（圖 10-91）

絹本，墨跡，全卷 32.7 x 610 厘米，清順治六年（1649 年）書，日本大阪市立美術館藏。王鐸精於小楷，為明清最為卓絕者，也是第一位將鍾、顏熔於一爐之大家。力取橫勢，以向為主，散筆得勢，為明清舊格。大小錯落，草法入楷，渾厚古拙，妙參八分，打破了鍾顏大小相似之格局，寓靈秀於古淡。明人喜用異體字，以顯博雅，如斅（學）等。

圖 10-91

92 金農《隸書景煥傳立軸》（圖10-92）

84.9 x 44.7 厘米，號「漆書」，為清代隸書中最為獨特者之一，揚州博物館藏。似用刷子塗漆（無鋒之筆）書成，平頭齊腳，橫粗直細，墨厚如漆，古拙敦厚，體勢平扁，妙在得趣，與《天發神讖碑》與近代出土《王興之墓誌》有淵源關係。個性鮮明，獨立不羣。

圖 10-92

93 鄭燮《畫竹題記》（圖10-93）

紙本墨跡，120×238 厘米。清乾隆十八年（1753年）作，時六十歲。後人有「三絕」（畫、詩、書）、「三真」（氣、意、趣）之譽，此件全矣。自稱其書為「六分半」，以其「怪」，與金農並峙。非篆非隸，亦楷亦草，左右傾倒，不囿規矩，自右而左，打破常規，以拙怪為美，以散隸為氣，有史以來，實無第二，亦不可有二。

圖 10-93

94 鄧石如《世慮全消隸書四幅屏》（圖10-94）

鄧石如為晚清傑出書法家、篆刻家，鄧派篆刻創始人，對其後的書法（尤其篆隸）和篆刻產生了巨大影響。紙本，正文二十八字，題款十一字，字徑近尺，約作於嘉慶九年（1804年），安徽省博物館藏。如此擘窠大書實不多見，用筆雄厚奔放，計黑當白，結構茂密，團而不悶，筆老意拙，蒼茫雄放，宏大正氣，凜凜然廟堂之正色。

圖10-94

95 鄧石如《庾信四贊》（圖10-95）

小篆，正文一百二十八字，款三十八字。為鄧石如精品，無書寫年月，安徽省博物館藏。用筆渾厚雄強，略參隸意，方圓並用，鋒中勢暢。上密下疏，外柔內剛，揖讓有度，上下飛動，氣格雅正，章法嚴謹。一般篆書用筆及使轉以圓筆為主，然鄧石如作篆在方圓之間，似圓亦方，似方亦圓，乃其獨運之筆，在陽冰之上。

圖10-95

96 伊秉綬《隸書五言聯》（圖10-96）

紙本，墨跡，106 x 25 x 2 厘米。北京故宮博物
院藏。作於清嘉慶十二年（1807年），時五十三
歲。伊氏隸書在清代極有特色，與同時代桂馥有
相近處。行筆雄強，點畫厚重，直落直起，得
篆書之意，內疏外密，氣勢寬宏，無明顯燕尾
波磔，給人厚重之體積感。有清隸書，可謂獨樹
一幟，看似結體平正簡約，然能得其趣者，實非
易也。

97 何紹基《行書四條屏》（圖10-97）

163 x 42 x 4 厘米，湖南省博物館藏。何紹基，
晚號蝯叟，用回腕法作書，如拉弓引箭，自言：
「每一臨字，必回腕高懸，通身力到，方能成
字。約不及半，汗浹衣襦矣。」筆勢往來，全在
通身和手臂之間，故筆勢飛動跳躍，變化豐富自
然，如天花亂墜，零落繽紛，左疏右拙，鋒正力
強，即便細如毫髮，亦有扛鼎之力，被後人譽為
有清二百餘年第一人。

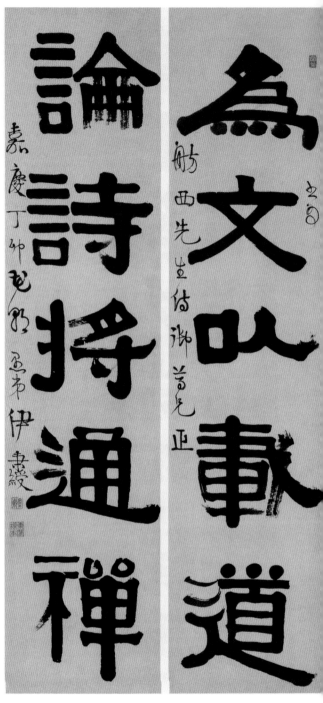

圖 10-96

圖 10-97

98 趙之謙《行書四屏》（圖10-98）

紙本，墨跡。150 x 50 x 4 厘米，日本東京個人收藏，為趙之謙傳世精品。自晚清碑學興起，然成功者甚少，在行書方面，更是鳳毛麟角，趙之謙為其中之傑出者。結體寬綽，姿態橫生，古藤幽蘭，凌空蕩漾，似斷還續，巧中見拙，行筆如跛，柔而尤剛，寫得極為鬆弛，似有氣無力，然筋骨內藏，散而能聚，得山林野夫之趣。然亦有未盡人意處。

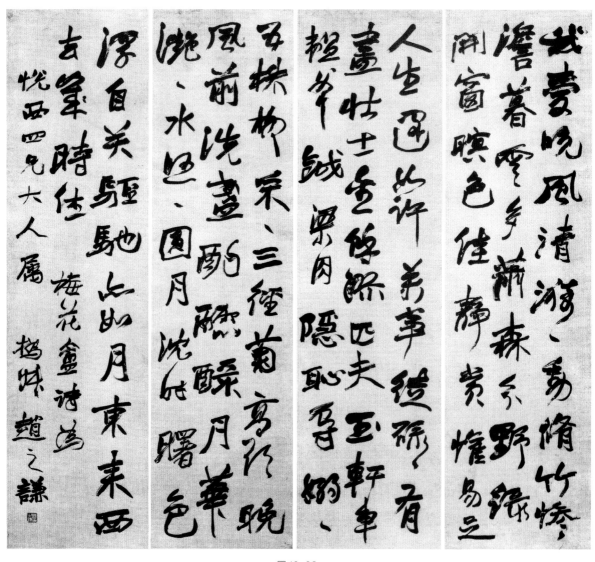

圖 10-98

99 吳昌碩條幅三種（圖10-99）

紙本，墨跡，日本東京個人收藏。吳昌碩早年以寫《石鼓文》著稱，基本忠實原作；中年後兼攻金文，並將金文參差法融入《石鼓》，遂成篆書大家。此三件分別作於七十三及七十五歲，為其晚年合作。用筆老辣緊結，氣勢雄渾，筆豐墨厚，凌空直下，力透紙背，得金石之氣。破《石鼓》橢圓之勢，力取縱向，左右參差，上下飛動，寓險絕於平和之中。

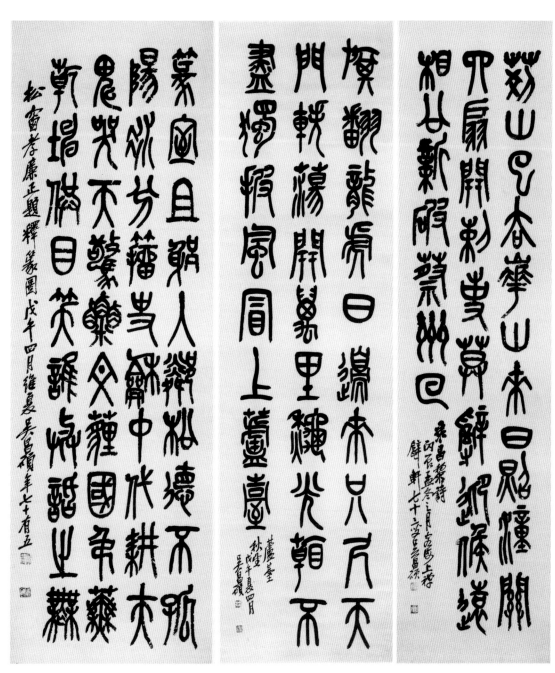

圖 10-99

100 吳昌碩《題黃慎桃花源圖》（圖 10-100）

紙本，墨跡。縱 38.8 厘米，橫不詳。作於 1915 年，時吳昌碩七十二歲。其行書取法頗多，然晚年書，有釀蜜不見花之感，全是自家風範。用筆如篆，直按直提，使轉曲金，筆力蒼勁，行筆枯毛，雄健渾厚，老根發花，天籟自鳴，與其篆書金石有異曲同工之妙，全以臂力運筆，縱橫挣扎，充滿濃郁的金石氣。然少儒雅平和之韻。

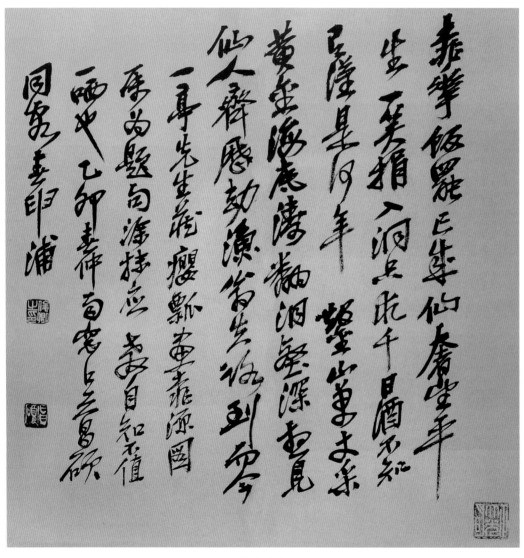

圖 10-100

白鶴作品集

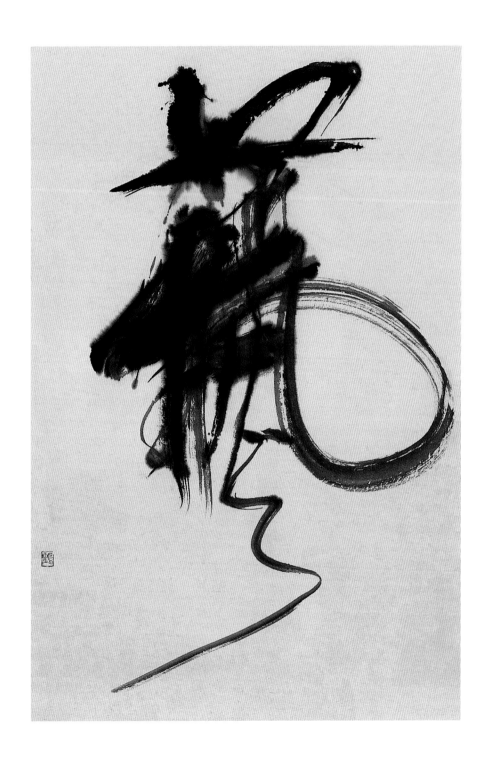

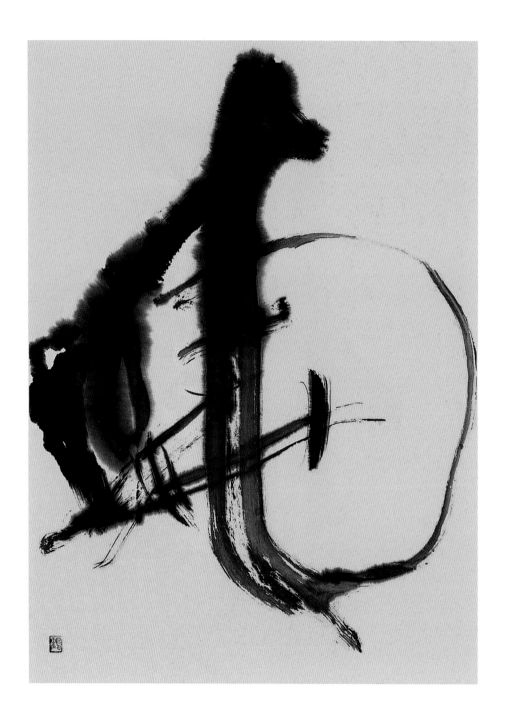

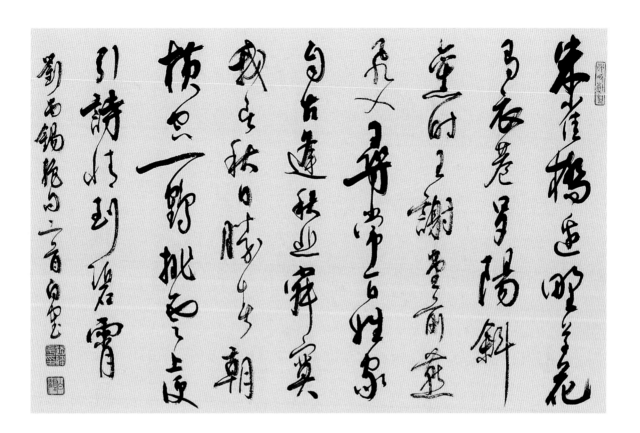

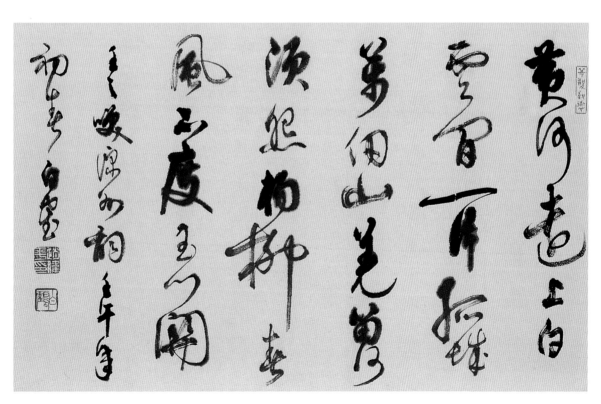

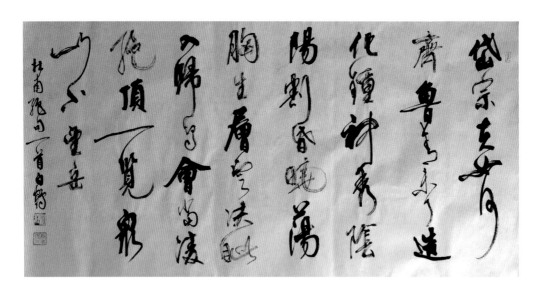

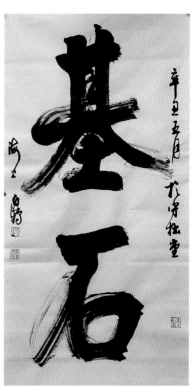

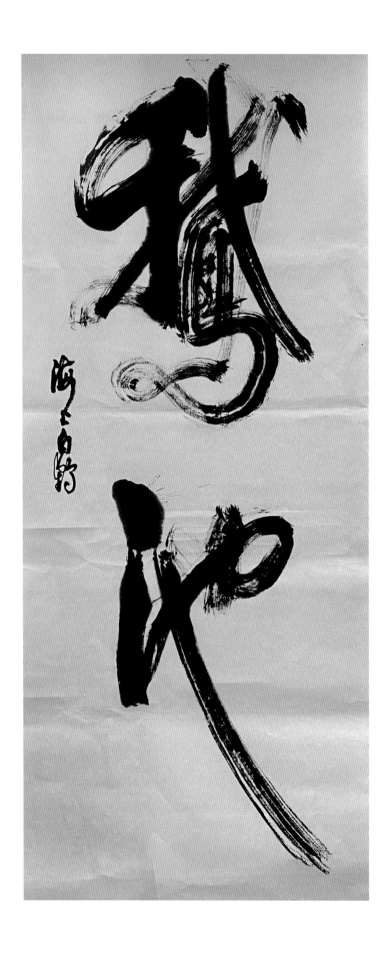

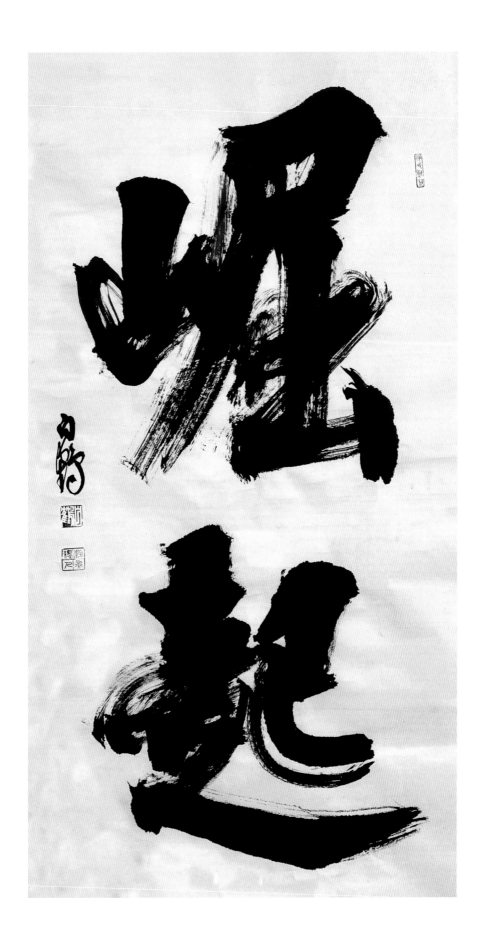

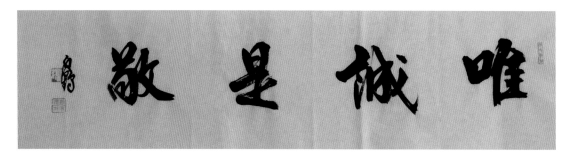

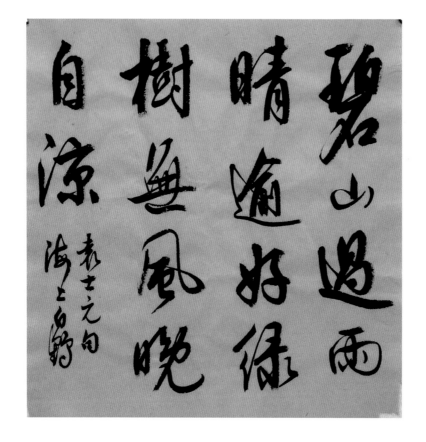

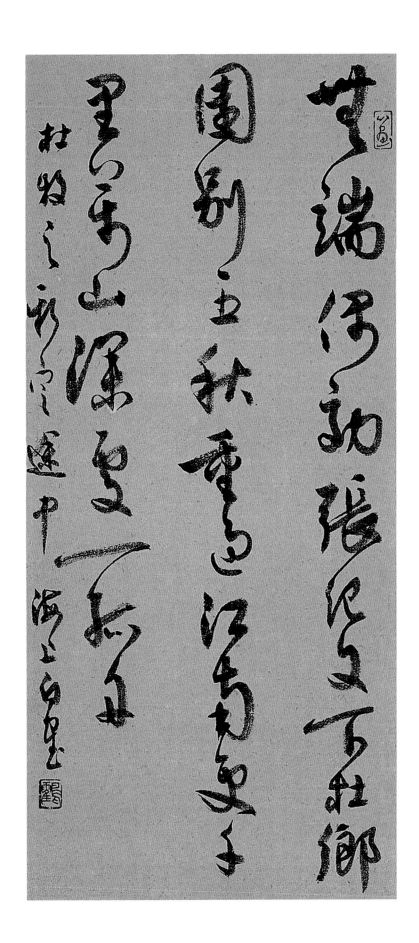

溪邊白鷺來吾告汝爾群之人慎勿
驚魚安我顏趨下灘白沙遠浦青涯別渚剩有
蝦跳鰍舞任君飛去饞時莫看頭上風吹一鶴
仙鵠鵠

眼裏有餘閑登山臨水觴咏

身外無長物布衣素食琴書

心有三愛奇書駿馬佳山水

園栽四物青松翠竹白梅蘭

上元不見月黦熒盞燈為乾坤生邑

驚蟄未聞雷擊數聲鼓代天地宣威

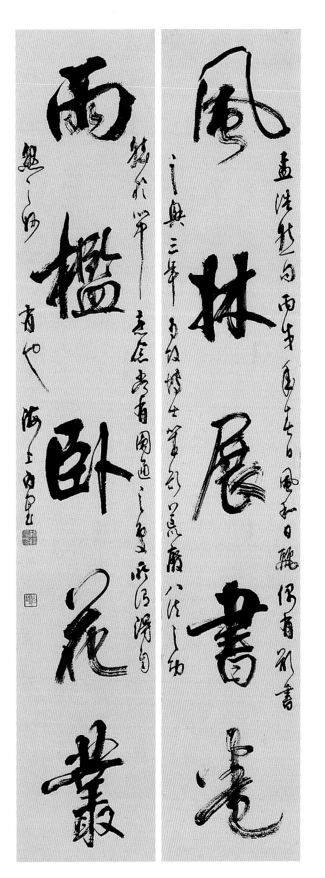

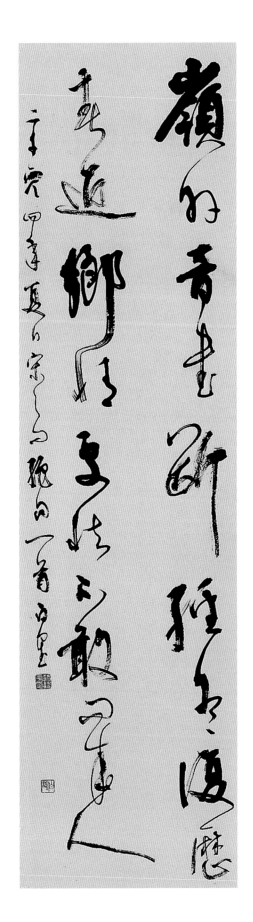

越來越好

曹操短歌行

對酒當歌人生幾何譬如朝露去日苦多慨

當以慷憂思難忘何以解憂唯有杜康青青

子衿悠悠我心但為君故沉吟至今呦呦鹿

鳴食野之苹我有嘉賓鼓瑟吹笙明明如月

何時可輟憂從中來不可斷絕越陌度阡枉

用相存契闊譚讌心念舊恩月明星稀烏鵲

南飛繞樹三匝何枝可依山不厭高水不厭

深周公吐哺天下歸心

歲在己亥陽春海上守拙堂白鶴

玉觴無味中有佳人千點淚學道忘憂一念還成不自由如今未見
歸去東園花似霞一語相開匹似當初本不來，春光亭下流水如今
何在也歲月如梭白首相看擬奈何故人重見去事年來千萬憂官況
闌珊慚愧青松守歲寒，曉來風細不會鵲聲來報卻羨寒梅先覺
春風一夜來香殘一局寫畫回文梭上意欲卷重開讀編千回與萬回

明月幾時有把酒青天不知天上宮闕今夕是何
年我欲乘風歸去惟恐瓊樓玉宇高處
不勝寒起舞弄清影何似在人間轉朱閣
低綺戶照無眠不應有恨何事長向別時
圓人有悲歡離合月有陰晴圓缺此事古難全
但願人長久千里共嬋娟　海上守獨書白鵑

孫巨源以八月十五日離海
州坐別於景疏樓上既而與余會於潤州至楚州
乃別余以十一月十五日至海州與太守會於景疏上作此詞以寄巨源

長憶別時景疏樓上明月如水美酒清
歌留連夜月隨人去盃別後三度孤光滿
冷落共誰同醉捲珠簾淒然顧影共伊到
明無寐今朝有客來從淮上能道使君深意憑
仗清淮分明到海中有相思淚而今何處西垣清
禁夜永露華侵被此時看月廊睡自應醉記

常羨人間琢玉郎天應乞與點酥娘自作清歌傳
皓齒風起雪飛炎海變清涼萬里歸來年
應少微笑時猶帶嶺梅香試問嶺南
應不好卻道此心安處是吾鄉

王定國歌兒曰柔奴姓宇文氏眉目娟麗善應對家
世住京師定國南遷歸余問柔廣南風
土應是不好柔對曰此心安處便是吾鄉因為綴詞云蘇軾定風波一闋

歲在癸巳中秋後一通友來甚靜佐是幅於
守拙堂白鶴

清時有味是無能閑
愛孤雲靜愛僧欲把
一麾江海去樂游原
上望昭陵

杜牧之絕句一首
己亥十二月臨池上白鷗

莫聽穿林打葉聲
何妨吟嘯且徐行
竹杖芒鞋輕勝馬誰
怕一蓑煙雨任平生
料峭春風吹酒
醒微冷山頭斜照
卻相迎回首向來
蕭瑟處歸去也無
風雨也無晴

蘇軾定風波 歲在庚子中秋于燕郊朗潤書錄 白鶴

論語先進 子路曾皙冉有公西華侍坐章

子路曾皙冉有公西華侍坐。子曰：以吾一日長乎爾，毋吾以也。居則曰：不吾知也。如或知爾，則何以哉？子路率爾而對曰：千乘之國，攝乎大國之間，加之以師旅，因之以饑饉，由也為之，比及三年，可使有勇，且知方也。夫子哂之。求，爾何如？對曰：方六七十，如五六十，求也為之，比及三年，可使足民。如其禮樂，以俟君子。赤，爾何如？對曰：非曰能之，願學焉。宗廟之事，如會同，端章甫，願為小相焉。點，爾何如？鼓瑟希，鏗爾，舍瑟而作，對曰：異乎三子者之撰。子曰：何傷乎？亦各言其志也。曰：莫春者，春服既成，冠者五六人，童子六七人，浴乎沂，風乎舞雩，詠而歸。夫子喟然歎曰：吾與點也！三子者出，曾皙後。曾皙曰：夫三子者之言何如？子曰：亦各言其志也已矣。曰：夫子何哂由也？曰：為國以禮，其言不讓，是故哂之。唯求則非邦也與？安見方六七十如五六十而非邦也者？唯赤則非邦也與？宗廟會同，非諸侯而何？赤也為之小，孰能為之大？

是章句為論語中最為有名文辭亦最美者人各有志所言志點有所不同也庚子初疫情四起殃及世界余無奈深居周莊草堂月餘兩閒情怠出詩人無聊則弄翰海工守拙堂白鶴

般若波羅蜜多心經

觀自在菩薩行深般若波羅蜜多時照見五

蘊皆空度一切苦厄舍利子色不異空空不

異色色即是空空即是色受想行識亦複如

是舍利子是諸法空相不生不滅不垢不淨

不增不減是故空中無色無受想行識無

耳鼻舌身意無色聲香味觸法無眼界乃至

無意識界無無明亦無無明盡乃至

亦無老死盡無苦集滅道無智亦無

所得故菩提薩埵依般若波羅蜜多故心無

罣礙無罣礙故無有恐怖遠離顛倒夢想究

竟涅槃三世諸佛依般若波羅蜜多故得阿

耨多羅三藐三菩提故知般若波羅蜜多是

大神咒是大明咒是無上咒是無等等咒能

除一切苦真實不虛故說般若波羅蜜多咒

即說咒曰

揭諦揭諦　波羅揭諦　波羅僧揭諦　菩提薩婆呵

日誦心經澄懷靜心滌除一切煩惱萬物復歸空明海上白鶴天拙淨書

蘇軾定風波望江南

莫聽穿林打葉聲何妨吟嘯且徐行竹杖芒

鞋輕勝馬誰怕一蓑煙雨任平生料峭春風

吹酒醒微冷山頭斜照卻相迎回首向來蕭

瑟處歸去也無風雨也無晴春未老風細柳

斜試上超然臺上看半壕春水一城花煙雨

暗千家寒食後酒醒卻咨嗟休對故人思故

國且將新火試茶新詩酒趁年華

（且將新火試新茶）

此是東坡曠蕩之懷任天而動琢句亦瘦逸能道眼前景白鶴

大江東去，浪淘盡、千古風流人物。故壘西邊，人道是、三國周郎赤壁。亂石穿空，驚濤拍岸，捲起千堆雪。江山如畫，一時多少豪傑。遙想公瑾當年，小喬初嫁了，雄姿英發。羽扇綸巾，談笑間、檣櫓灰飛煙滅。故國神遊，多情應笑我，早生華髮。人間如夢，一尊還酹江月。

白鶴

雜阿含經第一經

如是我聞一時佛住舍衛國祇樹給孤獨園

爾時世尊告諸比丘當觀色无常如是觀者

則為正觀正觀者則生厭離厭離者喜貪盡

喜貪盡者說心解脫如是觀受想行識无常

如是觀者則為正觀正觀者則生厭離厭離

者喜貪盡喜貪盡者說心解脫如是比丘心

解脫者若欲自證則能自證我生已盡梵行

已立所作已作自知不受後有如觀无常苦

空非我亦復如是時諸比丘聞佛所說歡喜

奉行

默然禪坐澄懷靜心萬相俱滅復歸空明海上守拙堂白鶴淨書

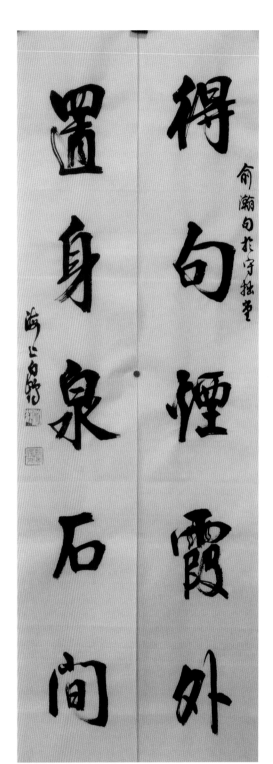

畫簷初掛弯、月孤光未滿先憂缺遙認玉簾鉤天孫梳洗樓佳人言語好不嬪求新巧山恨固應知顏

人無別離、風迴仙馭雲開扇更闌月墮星河轉枕上夢魂驚曉來疎雨零相逢離老草長共天難老終

不羨人間人間日似年、城隅靜女何人見先生日夜歌彤管誰識蔡姬賢江南顧先生那久困湯沐須名

郡惟有謝夫人從來是擬倫、買田陽羨吾將老往來不為溪山好來往一虛舟聊徑造物游有書仍懶

著且漫歌歸公筋力不辭詩要壓風雨時、繡簾高捲傾城出燈前激艷橫波溢皓齒發清歌春愁入翠蛾

懷音休怨亂我已無腸斷遺響下清虛響一串珠、碧紗微露摻玉朱唇漸暖參差竹越調憂新聲

龍吟澈骨清夜闌殘涵醒惟覺霜袍冷不見斂眉人燕脂覓舊痕、秋風湖上蕭々雨使君欲去還留住

今日謾留君明朝愁殺人佳人千點淚灑向長河水不用斂雙娥路人啼更多、玉童西迓浮丘伯洞天冷落

秋蕭琴不用許飛瓊瑤臺空月明清香凝夜宴借與韋郎看莫便向姑蘇扁舟下五湖、天憐豪俊腰金

晚故教月向松江滿清景為淹留從君都占樋身閑惟有酒試問遨遊首帝夢已遙思怨々歸公時、娟々

缺月西南落相思撥斷琵琶索枕淚夢魂中覓來眉暈重華堂堆燭淚長笛吹新水醉客各西東應思

陳孟公玉笙不受朱唇暖離聲凄咽胥填滿遺恨幾千秋心留人不留他年京國滔陷淚攀枯柳莫唱短

因綠長安遠似天、落花開院春衫薄、衫春院閉花落遲日恨依々、依々恨日遲夢回鶯舌弄、舌鶯回夢郵

便問人着々人間便郵火雲凝汗揮珠顆、珠揮汗凝雲火瓊暖碧紗輕、紗碧暖瓊暈嬌枕印、枕嬌膃

暈閑照晚粧殘、粧晚照閑闌、嶠南江淺紅梅小、梅紅淺江南嶠窺我向疎離、疎向我窺老人行即到、即

行人老離別惜殘枝、殘惜離別離　蘇軾菩薩蠻詞十四闋己亥之春天色朗潔作小屏以怡性白鶴

後記

　　本教材受香港西泠學堂所託，根據近四十年學藝雙修的基礎上編撰而成。撰寫過程中，重在五項原則：一、任何藝術的基礎理論都接近自然科學，這必然涉及物我之間的實踐性品格和身心問題。對所有的執筆、用筆技法等，盡可能予以科學上的論證，絕不人云亦云；二、提供方法論上的依據。正確合理的方法，將決定着學習的進程與方向，從而真正領會書法藝術之真諦。明確其發展的自律性，不為非本質的現象所迷惑；三、執筆、筆法和筆勢是入門的最基本途徑，也是最終達到身心合一可能性的有效手段。所有空間形式都是在此基礎上產生的，是一種韻律化的活的運用。任何從框架結構入手，都有可能因忽視了運筆的時間性而陷入誤區。離開了勢，就不存在書法的藝術。空間形式的韻律化，是書法有別於其他造型藝術最基本的本質特徵；四、將視覺心理學和藝術在場理論引入教學，這是任何視覺藝術都無法繞開的具有現代性的問題。尤其是第九章〈藝術與在場〉，是藝術學中全新的課題，幾乎涵蓋了書法創作的所有領域。對此作出研究，絕非易事，所花的時間和精力也最多，數易此稿，遂成現在規模；五、選擇各個時期最具代表性的書家名作予以精解，讓學書者對書法發展的文脈有一個清晰的認識，反求諸己。

　　在編撰過程中，受到了聯合出版（集團）有限公司副總裁趙東曉博士、中華書局（香港）有限公司總經理侯明女士的由衷鼓勵和支持。在成書過程中，吳黎純女史花費了大量的時間和精力，並對本書提供了諸多良好的建議，在此一併表示深深謝意。

　　藝術無涯，人生有限，其中必有諸多乖誤，亦請同道方家批評指正。

<div align="right">

白鶴

2021 年 8 月 9 日於海上守拙堂

</div>

責任編輯　吳黎純

裝幀設計　龐雅美

排版　陳先英

印務　劉漢舉

西泠學堂專用教材

書法入門

編著　白鶴

出版　中華書局（香港）有限公司

香港北角英皇道 499 號北角工業大廈 1 樓 B

電話：(852) 2137 2338　傳真：(852) 2713 8202

電子郵件：info@chunghwabook.com.hk

網址：http://www.chunghwabook.com.hk

集古齋有限公司

香港中環域多利皇后街 9–10 號中商大廈三樓

電話：(852) 2526 2388　傳真：(852) 2522 7953

電子郵件：tsiku@tsikuchai.com

網址：http://www.tsikuchai.com

發行　香港聯合書刊物流有限公司

香港新界荃灣德士古道 220–248 號荃灣工業中心 16 樓

電話：(852) 2150 2100　傳真：(852) 2407 3062

電子郵件：info@suplogistics.com.hk

印刷　美雅印刷製本有限公司

香港觀塘榮業街 6 號海濱工業大廈 4 樓 A 室

版次　2022 年 10 月第 1 版第 1 次印刷

©2022 中華書局

規格　16 開（286mm x 210mm）

ISBN　978–988–8808–27–4